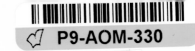
MORPHING

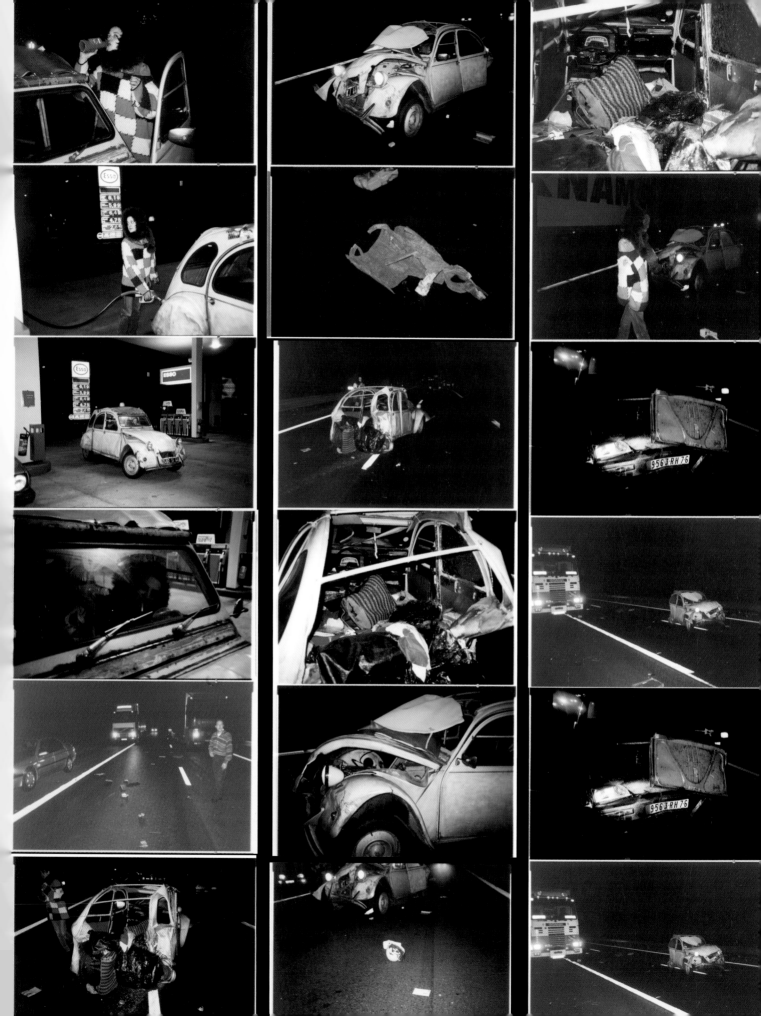

as we love it (simulated catastrophies)

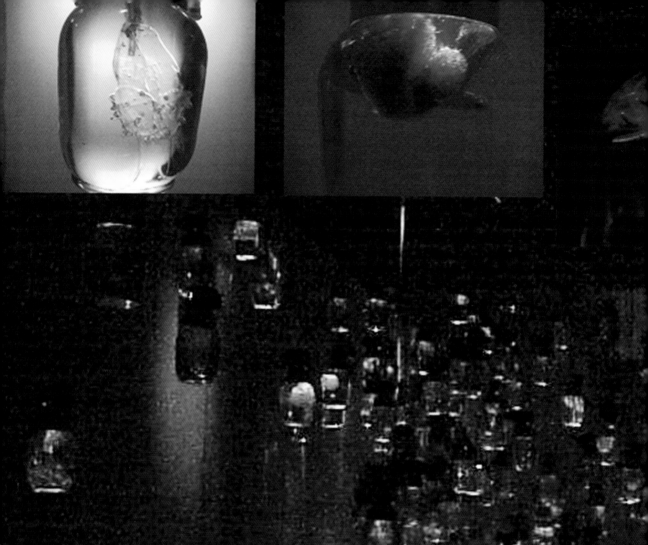

They form a community in the dark corner of the room, slowly climbing up the walls to the ceiling, like a spider spreading his power through his web.

Living inside a transparent and dense glycerine, they are the size of a human fist, in the shape of an amoeba, deformed fish, intestines of a living creature, reptiles, all formed as strange and grotesque figures.

Each bottle contains such beautiful or hideous life form in diverse figures.

They sleep during the day and start to awaken with the dusk. When one of them starts to cry, the others follow.

The instincts, needs, sorrow, agony, ecstasy and joy that rests deep inside us come together to perform an awe-inspiring orchestra.

The movements, brilliant lights, sounds cry out to space.

As time passes, one by one, light and sound, movement become still and they begin to sleep again.

All is quiet.

Empty space is all that is left.

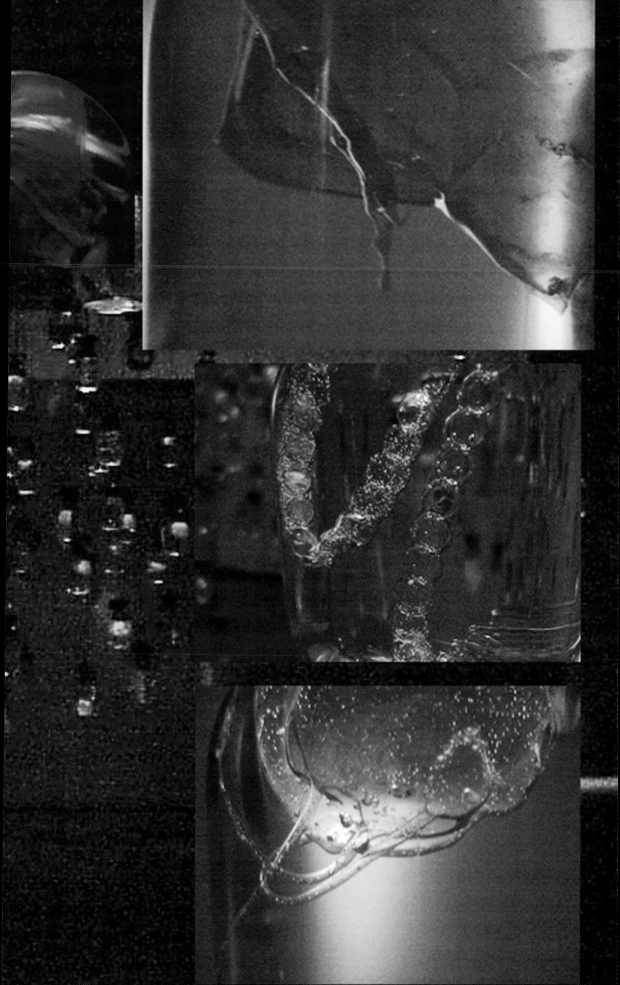

beauty shown to my pinhole camera
-spar berlin-

beauty shown to my pinhole camera
-kwik safe london-
pinhole 2000@yahoo.com-katia liebmann

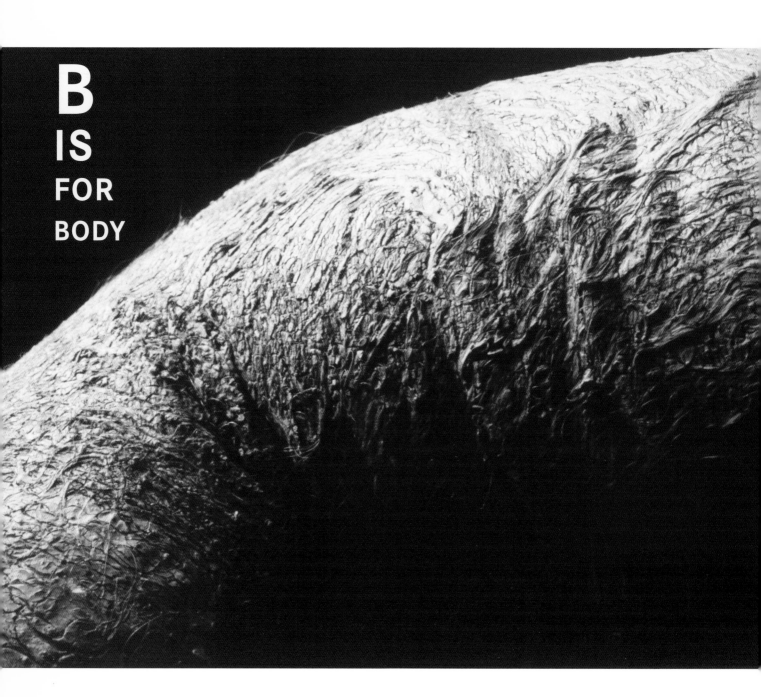

B
IS
FOR
BODY

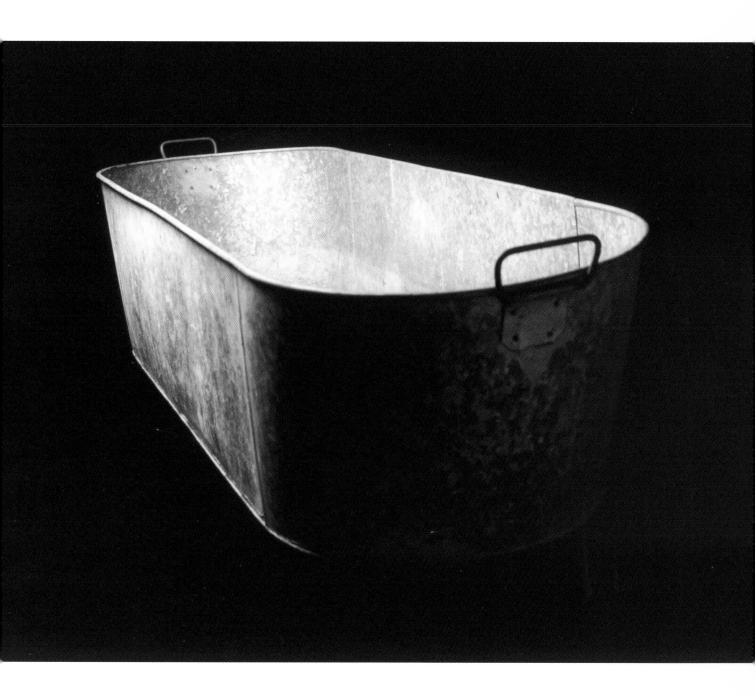

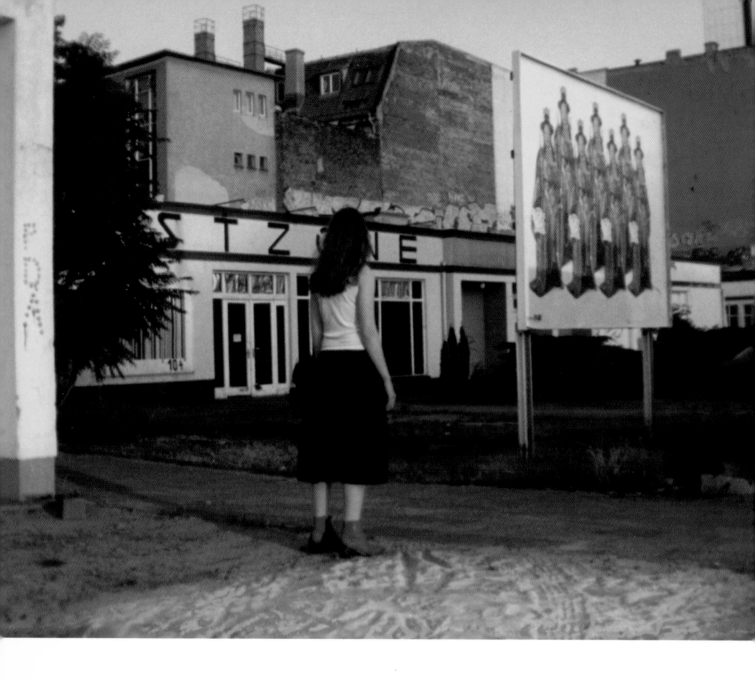

Berlin 1999

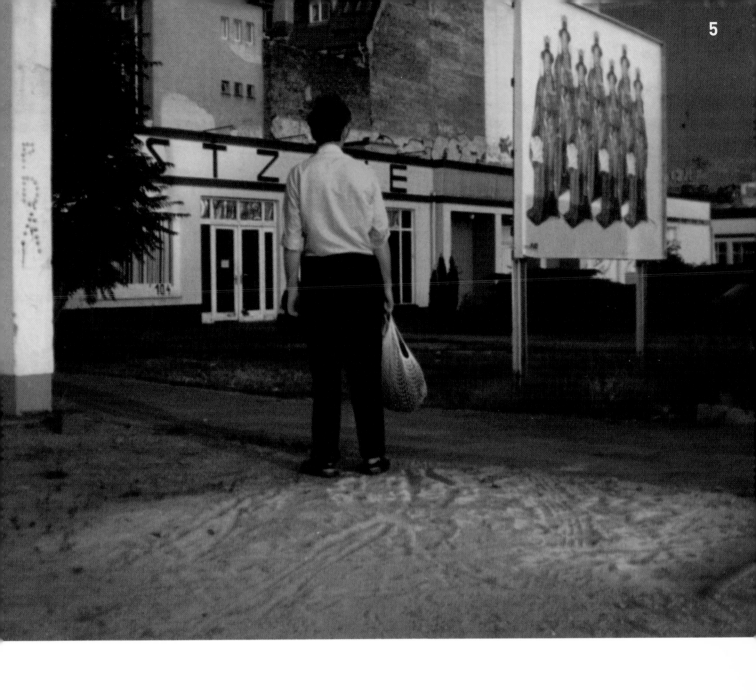

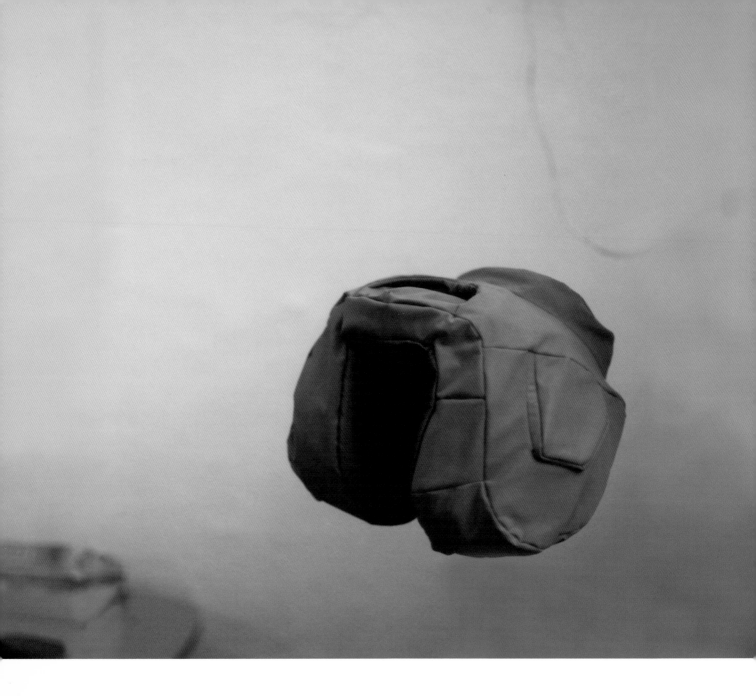

Generally what I find interesting is when I can think or write in almost any circumstances, I actually like to go into a cafe where it's really noisy, but that noise is almost, you can curl into yourself, there is this kind of overload somehow, this idea where you can only hear the noise inside, so you can listen to the noise of your head, to concentrate the sound. I imagine it as something soothing, I used to have this little cap and especially when I worked very long hours...I'd put this thing on and I found it extremely comforting, this tightness. It's this attatchment to the head, especially to the back but that covers the ears so there's very little penetration of externa sound. It's weighted around the back of the head and neck but you would free the face, like if you would sink into mud.

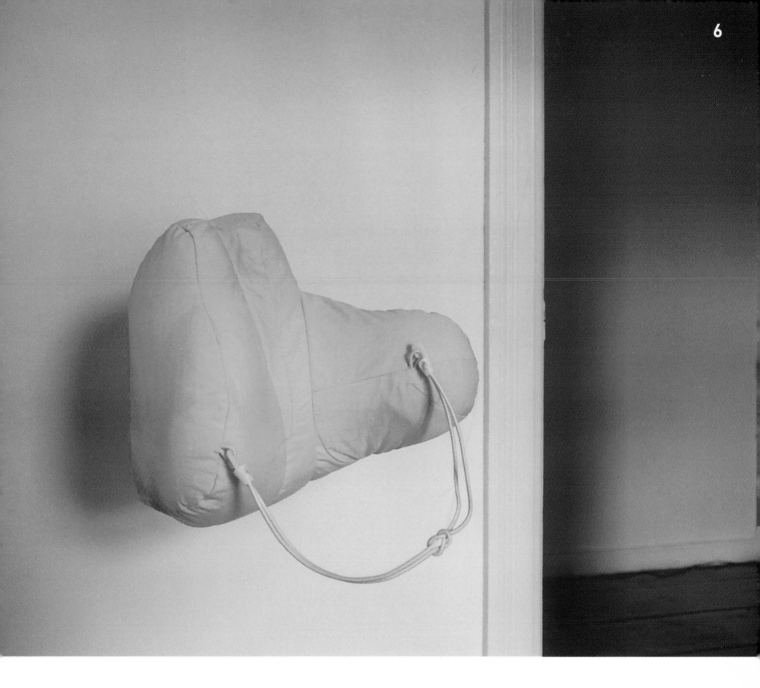

Basically when I was a kid it was all to do with this particular hallway. I used to have this teddybear thing under my right arm and it was something to do with the combination of something squashed under my right arm and the coldness of the wall that I absolutely loved. I remember saying to my mum that I'd be totally content just with doing that. Sometimes I'd lean up to the fridge, it's this feeling of the outside. With cold there's the feeling of the presence of something other, because with something hot, it feels suffocating, I just can't feel comfortable with it. It's something that's instinctive, like a habit.

During 1999 I made devices for people, according to interviews where they described what they felt they needed

Sofia Hulten

TOPOGRAPHICAL MORPHING

Die KLINIK war Plattform wechselnder Aktivitäten, vorrangig der Ausstellung Morphing Systems (Morphing #1-#4). Heute ist die KLINIK abgerissen. Der Ort, an dem Morphing Systems entstand und während einem halben Jahr wirkte, ist verschwunden. Morphing Systems hat in der Ortlosigkeit einen neuen Ort gefunden und entwickelt sich in einem medialen Raum weiter: Morphing #5 ist dieses Buch. Das Ausstellungsprojekt Morphing Systems in der KLINIK ist in eine Dokumentation transformiert. "Topographical Morphing" ist innerhalb dieser Dokumentation ein weiteres Kunstprojekt von Morphing Systems. Insgesamt sind sechs künstlerische Beiträge für die KLINIK-Publikation entstanden, die jeweils auf einer Doppelseite präsentiert werden. Die beteiligten Künstlerinnen und Künstler erhielten von uns eine carte blanche, Ort und Ortlosigkeit, Nahbereiche des modernen Nomadentums, Pixel virtueller Realitäten und globalisierte Räume zu reflektieren. Morphing Systems wählte für den ersten Beitrag den in New York lebenden Schweizer Künstler Christoph Draeger und forderte ihn auf, seinen Nachfolger zu bestimmen. Von Christoph Draeger führt die Spur zu Young Sun Lim, Seoul (Korea); Nigel Rolfe, Dublin (Irland); Katia Liebmann, London (England); Janine und Leif Rostron-Liebenschütz, Berlin (Deutschland) zu Sofia Holten, Stockholm (Schweden).

TOPOGRAPHICAL MORPHING

The KLINIK was used as a site for a variety of activities, primarily for the exhibition Morphing Systems (Morphing #1 - #4). The KLINIK building has now been demolished. The place where Morphing Systems originated and intensely functioned for 6 months has disappeared.

Morphing Systems with its "siteless" condition found a new virtual space to further develop: Morphing #5 takes place in a book. The exhibition project Morphing Systems in the KLINIK has been transformed into a publication. "Topographical Morphing", within this publication, is the newest project from Morphing Systems. A total of six artists contributed specifically for the KLINIK publication, each presented on a double page. The artists were given "carte blanche" to explore themes of site and sitelessness, relational areas of modern nomadism, pixel virtual realities, and global space.

Morphing Systems selected the Swiss artist Christoph Draeger living in New York to be the first contributor and asked him to choose his successor. From Christoph Draeger led the trail to Young Sun Lim, Seoul (Korea); Nigel Rolfe, Dublin (Ireland); Katia Liebmann, London (England); Janine and Leif Roston-Liebenschuetz, Berlin (Germany); and Sofia Holten, Stockholm (Sweden).

1 CHRISTOPH DRAEGER, born 1965 in Switzerland. Lives and works in New York, USA.
2 YOUNG SUN LIM, born 1959 in Korea. Lives and works in Seoul, Korea.
3 NIGEL ROLFE, born 1950 in England. Lives and works in Dublin, Ireland.
4 KATIA LIEBMANN, born 1968 in Germany. Lives and works in London, England.
5 JANINE / LEIF ROSTRON-LIEBENSCHUETZ, born 1972 in England / born 1961 in Germany. Live and work in Berlin, Germany.
6 SOFIA HOLTEN, born 1972 in Sweden. Lives and works in Stockholm, Sweden.

1 CHRISTOPH DRAEGER, geboren 1965 in der Schweiz. Lebt und arbeitet in New York, USA.
2 YOUNG SUN LIM, geboren 1959 in Korea. Lebt und arbeitet in Seoul, Korea.
3 NIGEL ROLFE, geboren 1950 in England. Lebt und arbeitet in Dublin, Irland.
4 KATIA LIEBMANN, geboren 1968 in Deutschland. Lebt und arbeitet in London, England.
5 JANINE / LEIF ROSTRON -LIEBENSCHÜTZ, geboren 1972 in England / geboren 1961 in Deutschland. Leben und arbeiten in Berlin, Deutschland.
6 SOFIA HOLTEN, geboren 1972 in Schweden. Lebt und arbeitet in Stockholm, Schweden.

Edition Patrick Frey, Zürich
Hrsg.: KLINIK / Morphing Systems

MORPHING

MANIFESTEN

KULTUR BEDINGT UNS IMMER, DENN SIE FINDE
PRODUZIEREN IST DAS WAS BLEIBT, IST DER FLIR
WIR ERWEITERTEN DEN KULTURBEGRIFF AUC
DAS EXOTISCHE IST BEI EINER HEIMLICHEN FU
DAS ANDERSWO IST JETZT AUCH HIER, UN
DIE KRAFT DES ORTES WIRD ZUSEHENDS STÄRKE
JETZT, SOWOHL ALS AUCH, NEBEN EINANDER
DYNAMISCHE SYSTEME SIND GRUNDLAGE DE
EINE AUSSTELLUNG IST EIN WERK, DAS WER
DEN KUNSTBEGRIFF NICHT BEGREIFEN WOLLEN
UNUNTERSCHEIDBARKEIT VON UNUNTERSCHEI
VERWEIGERUNG VON BEGRIFFLICHKEITEN.
KOLLISION STATT INTEGRATION.
UNGLEICHES UNGLEICH LASSEN.
GLEICHGEWICHT DES SCHRECKENS.
GEGENSATZ STIMULIERT.
KUNST IST NICHT SCHLECHTER ALS SAUFEN AN
ESSEN, KUNSTEN, TANZEN UND TRINKEN SIN

NOV.99 TRISTAN KOBLER

STATT.

MIT DEM ÜBERNÄCHSTEN.

IT KUNST.

ON ÜBERNOMMEN WORDEN, IST LÄNGST HEIMAT.

ESHALB WICHTIG.

E ORTLOSER DIE WELT WIRD.

UTOPOIETISCHEN.

EBT VOM UNSICHTBAREN.

AREM.

ER BAR.

EXISTENZIELL.

MANIFESTO-ING

Culture always defines us because it happens.
Producing is what remains, is the flirt with the next one after.
We also expand the concept of culture with art.
The exotic, taken over in hidden fusion, has long since become home.
The elsewhere is also here, therefore important.
The power of the site increases the more placeless the world becomes.
Now, as well as, simultaneously.
Dynamic systems are the basis of the autopoietic.
An exhibition is a work, the work thrives on the invisible.
Not willing to grasp the concept of art.
Indistinguishability of the indistinguishable.
Refusal of conceptuality.
Collision instead of integration.
Letting dissimilar be dissimilar.
Balance of terror.
Opposites stimulate.
Art is no worse than boozing-in-the-bar.
Eat-ing, art-ing, danc-ing and drink-ing are existential.

Nov. 99 Tristan Kobler

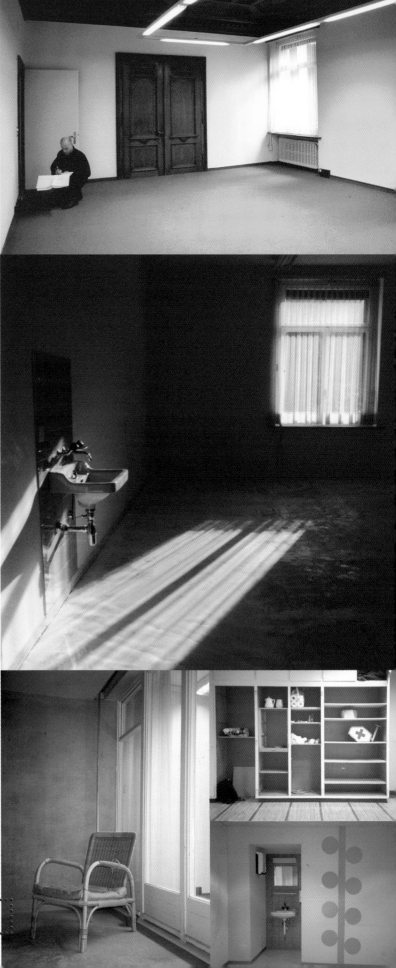

Das Herrenzimmer

Der weisse Salon

we found:
1 shredder (Aktenvernichter)
2 thrones (Löwenstühle)
1 coffee table (Rauchertischchen)
3 lamps (Stehlampen)
1 KLINIK sign (KLINIKschild)

1 huge central switchboard without any
telephone connection (riesige Telefonzentrale
ohne Anschluss)
no kitchen (keine Küche)
every floor multiple WC's (in jedem Stockwerk
viele WC's)
wall-to-wall carpeting everywhere (überall
Spannteppich)

room with a view

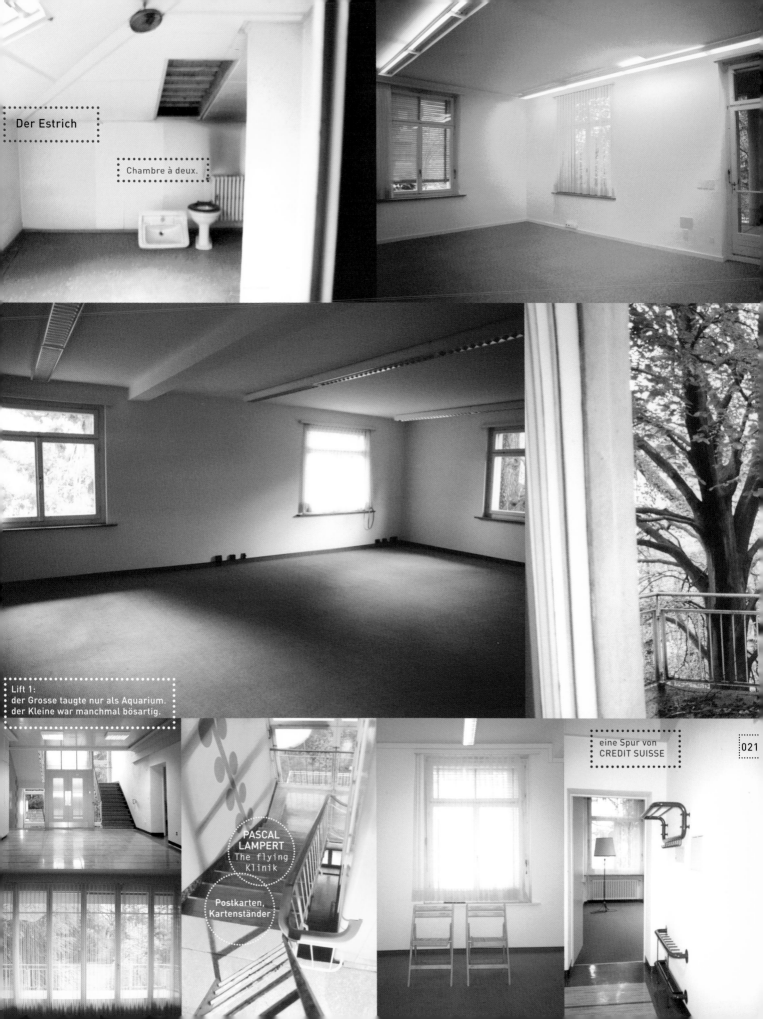

Der Estrich

Chambre à deux.

Lift 1:
der Grosse taugte nur als Aquarium.
der Kleine war manchmal bösartig.

PASCAL
LAMPERT
The flying
Klinik

Postkarten,
Kartenständer

eine Spur von
CREDIT SUISSE

Die dritte Abteilung
des Privatkrankenhauses

SANITAS

Zürich 2, Freigutstrasse 15

Pläne und Bauleitung: Arch. C. D. Burlet SIA, Zürich, Löwenstrasse 59

Ingenieur-Arbeiten: Ernst Schmidli, Ingenieurbüro, Glattbrugg, Erlenwiesenstr. 15

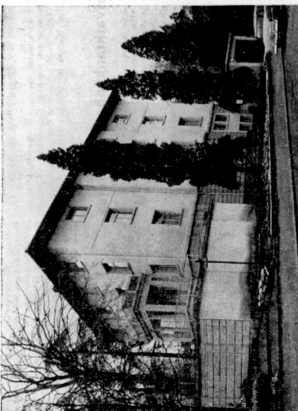

Die Hauptfront an der Freigutstrasse

Rundgang durch das Gebäude

Am 29. September waren es 50 Jahre, dass das Privatkrankenhaus Sanitas der Dominikanerinnen aus Ilanz vom Parking, wo es 1890 aus der Privatklinik von Dr. Constantin Kaufmann sel. hervorgegangen war, an die Freigutstrasse 18 übersiedeln konnte. Nach nochmals 24 Jahren, nämlich 1938, kam dazu eine geburtshilfliche Abteilung im Hause Freigutstrasse 16. In jedem der beiden Häuser stehen 32 Patientenbetten. Die medizinisch-chirurgische Abteilung (Freigutstrasse 18) hat zwei Operationssäle, die geburtshilfliche Abteilung zwei Gebärsäle. Das in höhem Ansehen stehende Krankenhaus konnte den Nachfragen längst nicht mehr genügen, so dass die Notwendigkeit einer Erweiterung immer dringender wurde.

Im September 1953 bot sich die glückliche Gelegenheit, die herrschaftliche Liegenschaft von Oberst Walo Gerber sel. im ansteigenden Park schräg gegenüber den bisherigen Sanitas-

aber von Profilen und Verzierungen, die zum neuen Stile nicht mehr passten, befreit wurden.

Das Schwesternhaus steht etwas höher rechts seitwärts und zeigt mit vielen roten Friesen mitten in Baumgruppen ein überaus freundliches Gesicht. Früher waren darin die Pferdestallungen und die Remisen für die Kutschen, darüber eine Gärtnerwohnung. Niemand würde das heute mehr für möglich halten, denn auch dieses Schwesternhaus präsentiert sich innen und aussen wie ein vollständiger Neubau.

Das Untergeschoss des Hauptgebäudes

Es steht eben zur Strasse. Rechtsseitig springt ein einstöckiger Anbau vor, von Ferne anzusehen wie eine Garage. Es ist aber keine Garage, sondern der geschmackvoll gestaltete Haupteingang und einer [...] breites Glas[...]

Nebenräumen sind Glacemaschinen, Economaschränke und Kühlschränke eingebaut. Im Heizraum finden wir für die Oelzentralheizung einen 25,000-Lt.-Oeltank mit Fernzuleitung zum Schwesternhaus, einen Warmwasserspeicher (Hovaltherm) mit einem Fassungsvermögen von 500 Litern. Von hier aus geht die Warmwasserversorgung des ganzen Gebäudes, auch für die Heizung. Um das hier schon zu sagen: das ganze Haus hat Deckenstrahlenheizung. Sie konnte leicht eingerichtet werden, weil die alte Villa durchwegs sehr hohe Räume hatte. Bei kalter Witterung schaltet automatisch ein zweiter Heizkessel ein. In der gleichen Flucht sind untergebracht: die Zähleranlagen, die Küchenlüftungsanlagen, die Kältemaschinen. Und um es nicht zu vergessen: zwischen Privateingang und Küche ist ein Schwestern-Esszimmer (20 m²): freundlich und hell mit tiefer Fensterbrüstung.

Dieses ganze Untergeschoss wurde dem Boden abgewonnen: die alte Villa war nicht unterkellert, sondern stand auf breiten Glas[...]

durch Doppelwände mit Isolierplatten gegen allen Lärm abgeschirmt. Natürlich finden wir hier wie in jedem Stock zweckmässige Putzräume, geräumige Toiletten und Badezimmer, nicht zu vergessen die Durchwerfschächte für schmutzige Wäsche.

Alle Stockwerke haben die schallabsorbierenden Akustikplattendecken und als Beleuchtung Schalen an der Decke mit je einer Nacht- und Taglampe.

Das Treppenhaus, gegen das Schwesternhaus hin aus der übrigen Seitenfront etwas vorstehend, zeigt eine einzige breite Fensterfront vom Zwischenstock weg bis unters Dach hinauf. Vorgelagert ist über der angebauten Eingangshalle) eine geräumige Terrasse.

Das erste Obergeschoss

Es ist der «grüne» Stock, denn alle dekorativen Einlagen, die im Hochparterre rosarot waren, sind hier blassgrün. Wir finden

man weder aussen noch innen ansieht, dass es nicht ein vollständiger Neubau ist. Aus der Dépendence des ehemaligen Herrschaftshauses an der Aubrigstrasse 8 wurde ein reizendes Schwesternhaus.

Das Krankenhaus im Park

Der Bau steht an der Freigutstrasse, ist aber auf beiden Seiten und rückwärts von einem Park umgeben, der eine Tiefe von ca. 30 und eine Breite von ca. 40 Metern hat und einen wunderbaren Baumbestand aufweist: Zedern, Buchen, Lärchen, Birken, Tannen, Kastanien, und sogar eine südländische Kryptomerya, lauter 70- bis 80jährige Stämme von ca. 25 m Höhe. Auch ein breit ausladender Magnolienbaum bereitet schon die Frühlingsknospen vor. Um eine zentrale Rasenanlage werden bequeme Spazierwege führen zu Grotten und stillen Ruheplätzen. Der parkseitigen Hausmauer entlang werden Liegeplätze eingerichtet. Die Nachbarliegenschaften sind ebenfalls parkumgebene Herrschaftshäuser. Nie kann da Lärm von Industrien oder auch nur von Wohnkolonien heranrücken.

Das Hauptgebäude hat vier Vollgeschosse gegen die Strasse und drei gegen den ansteigenden Park. Diskrete Farbenelemente an Dachgesims, Fensterrahmen und Balkonen beleben den freundlich hellen Bau. Er steht übrigens auf ganz neuen Fundamenten, da vorher überhaupt keine vorhanden waren. Vom alten Bau blieben nur die Mauern, die

... meter x 34 m gross ... sen helle Füllungen. Ueberall ist die diskrete grüne Note wieder aufgenommen.

Links finden wir glücklich disponiert: das Empfangsbüro, die Telephonzentrale, ein Wartezimmer, die Zugänge zum Personen- und zum Bettenlift (Schlieren) und Telephonkabinen. Weiter links gelangen wir in einen 8 x 5 m grossen Vorraum (zu dem von der Strasse weg auch ein Privateingang der Schwestern führt), um den herum gruppiert sind: ein Nachtschwesternzimmer, die Hauptküche, die Risikküche (mit separatem Lieferanteneingang), der Heizungsraum, ein Abstellraum, ein Putzraum, der Obstkeller, der Gemüsekeller, ein Vorratsraum, der Liftmotorenraum und WC.

Die Hauptküche (45 m²) ist eingerichtet wie die modernste Hotelküche. In drei Gruppen stehen: zwei Kippkessel, davon einer mit Autoklavendeckel zum Schnellkochen, eine grosse (viereckige) elektrische Bratpfanne, ein zweiteiliger Backofen mit Wärmeschrank. Wir bewundern ferner — um nur einiges zu nennen —: den grossen elektrischen Herd mit eingebauter Wärmeschranken, einen Kasserollentrog, eine grosse Geschirrabwäscherei (geplättelt), eingebaute Tüchlitrockner mit regulierbarer Temperatur, einen beidseitig bedienbaren Speiseaufzug, eine grosskalibrige Kaffeemaschine, einen Korpus für die Kaffeezubereitung, eine separate Rüstküche (7,2 m²) mit einer mächtigen Kartoffelschälmaschine, alle Installationen mit Chromstahlabdeckung. In den bergwärts gelegenen

Das Erdgeschoss

Durch einen hinzugewonnenen Zwischenstock (von dem ein Ausgang zum Schwesternhaus führt), mit einem Schwestern- und einem Badzimmer, gelangen wir ins eigentliche Erdgeschoss, das man wohl Hochparterre nennen müsste. Um eine Halle von 50 m² sind fünf Patientenzimmer, ferner Empfangs-, Aufenthalts- und Esszimmer (41 m²), ein Office mit Aufzug und WC gruppiert. Der ganze Stock hat durch Friesen und Einlagen eine rosarote Note: es ist das rote Geschoss. Die Böden aller Hallen und Patientenzimmer haben Plastoflorbelag (Altdorf). Schon dieser Linoleum zeigt rote Querfriese. Längs der Halle sind Medikamentenschränke (mit darin gefangenen verschliessbaren Aerzte-Kästchen) eingebaut. Alle Patientenzimmer sind geräumig (ein Einerzimmer 19 m²; zwei Zweierzimmer 26 und 33 m²; zwei Viererzimmer je 37 m²), hell und haben alle Telephon-, Radio- und Lichtsignalanschlüsse. Die Betten sind moderne Embru- und Sissachmodelle mit Schlaraffiamatratzen. Auch die übrige Einrichtung ist neu, blitzblank und überaus zweckmässig. In einem grossen Empfangszimmer ist (als einzige) eine prächtige Holzkassettendecke der alten Villa erhalten geblieben. Neben einer Etagenküche finden wir ein nettes Nachtschwestern-Zimmer, das tagsüber den Aerzten als Aufenthaltsraum dient. Zwei breit ausladende Terrassen zwischen den (vereinfachten) Säulen der alten Villa dienen den Patienten. Die Patientenzimmer sind

Das zweite Obergeschoss

Es ist das »blaue« Geschoss, weil hier die Dekorationsmotive durchgehend blau gehalten sind. Um die Halle von wiederum 50 m² sind gruppiert: vier Einerzimmer, zwei Dreierzimmer, ein Privatzimmer mit Balkon, ein grosser und ein kleiner Operationssaal, ein Vorbereitungsraum und Labor, ein Sterilisationsraum, ein Röntgenzimmer, ein Arztzimmer und die übrigen Nebenräume wie in den andern Stockwerken.

Die Operationssäle wurden von der Firma Schärer AG in Bern aufs modernste eingerichtet. Wir glauben nicht, dass diese Nervenzentren des Hauses und ihre Hilfsräume mit ihren Installationen irgendwie am Notwendigen dem nachstehen, was wir vom Kantons- und Stadtspital her kennen.

*

Im Dachstock finden sich die Motorenräume für die Klimaanlage, für den Speiselift usw. In jedem Stock sind die allen Anforderungen entsprechenden Feuerlöschanlagen angebracht. Waschküche hat das Haus keine, weil die Zentralwäscherei (wie das Kleinwarenmagazin) sich in der Sanitas I (Freigutstrasse 16/18) befindet.

*

Im ganzen Neubau befinden sich 37 Krankenbetten. Sie dienen ausschliesslich der medizinisch-chirurgischen Abteilung. Die ge-

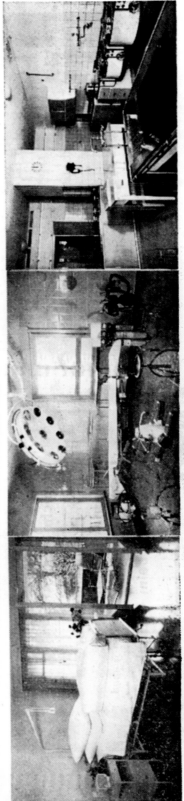

Ein Patientenzimmer

Der grosse Operationssaal

Die Hauptküche

Photos E. B. Schucht, Zürich

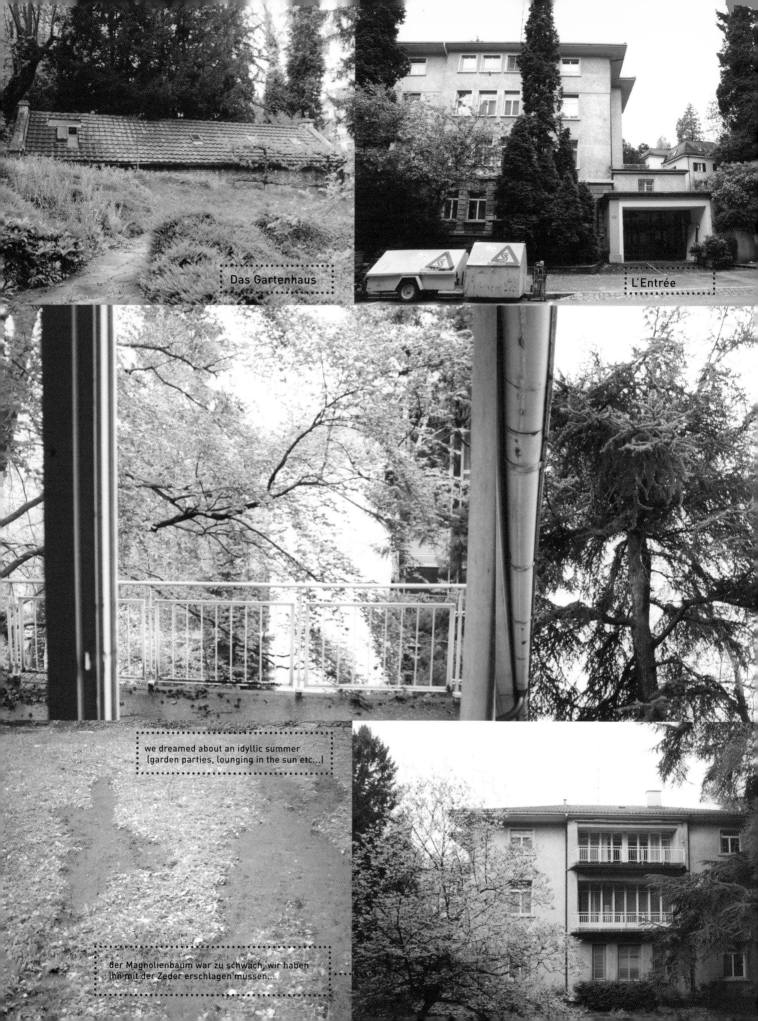

Das Gartenhaus

L'Entrée

we dreamed about an idyllic summer
(garden parties, lounging in the sun etc...)

der Magnolienbaum war zu schwach, wir haben
ihn mit der Zeder erschlagen mussen...

INHALT

Baum, Baugips

ERWIN HOFSTETTER
Mein Freund der Baum

NIKLAUS LEHNHERR
Profil: DER-NEU-BAU/98

Dach-latten, Schrauben

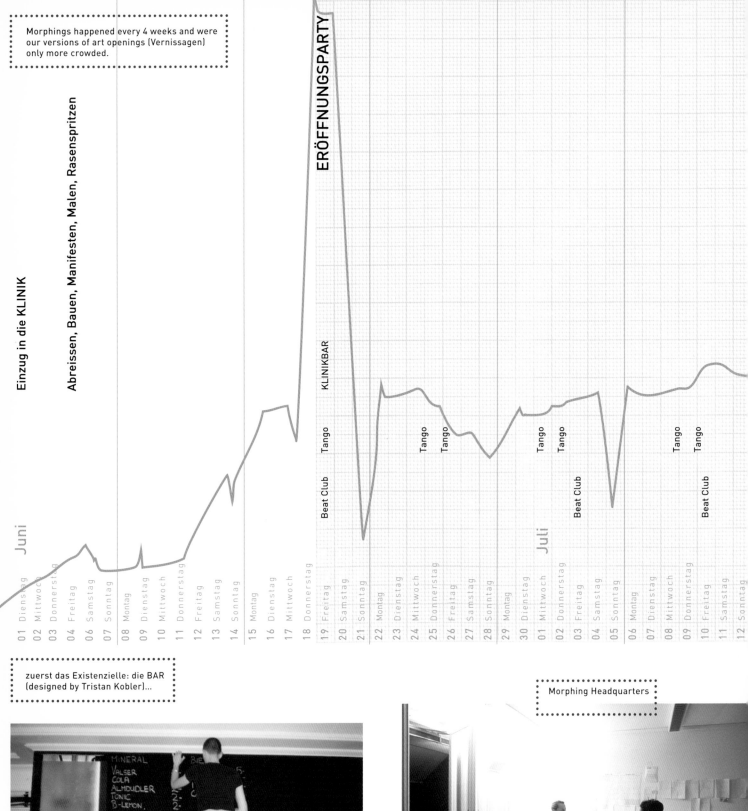

Einzug in die KLINIK

Abreissen, Bauen, Manifesten, Malen, Rasenspritzen

ERÖFFNUNGSPARTY

KLINIKBAR

Tango

Tango Tango

Tango Tango

Tango Tango

Beat Club

Beat Club

Beat Club

Juni

Juli

| 01 Dienstag | 02 Mittwoch | 03 Donnerstag | 04 Freitag | 05 Samstag | 06 Sonntag | 07 Montag | 08 Dienstag | 09 Mittwoch | 10 Donnerstag | 11 Freitag | 12 Samstag | 13 Sonntag | 14 Montag | 15 Dienstag | 16 Mittwoch | 17 Donnerstag | 18 Freitag | 19 Samstag | 20 Sonntag | 21 Montag | 22 Dienstag | 23 Mittwoch | 24 Donnerstag | 25 Freitag | 26 Samstag | 27 Sonntag | 28 Montag | 29 Dienstag | 30 Mittwoch | 01 Donnerstag | 02 Freitag | 03 Samstag | 04 Sonntag | 05 Montag | 06 Dienstag | 07 Mittwoch | 08 Donnerstag | 09 Freitag | 10 Samstag | 11 Sonntag | 12 |

zuerst das Existenzielle: die BAR
(designed by Tristan Kobler)...

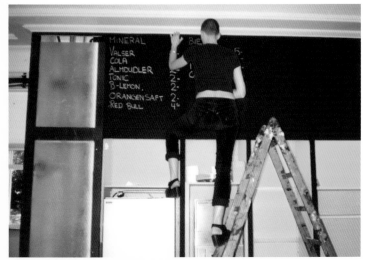

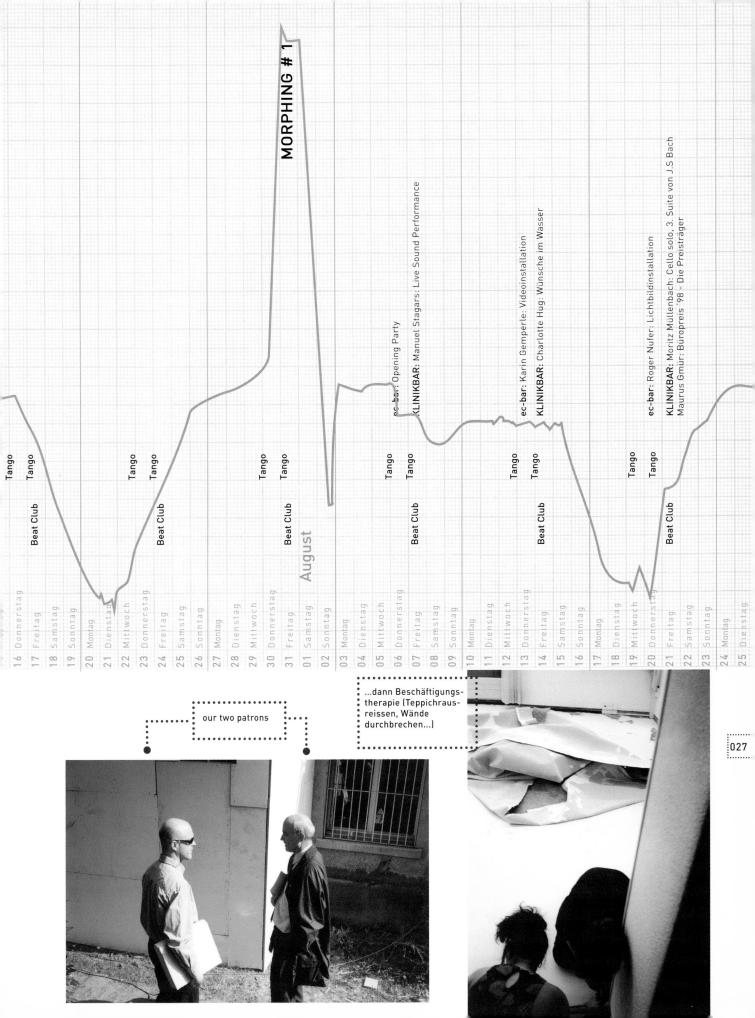

MORPHING # 1

August

ec-bar: Opening Party
KLINIKBAR: Manuel Stagars: Live Sound Performance

ec-bar: Karin Gemperle: Videoinstallation
KLINIKBAR: Charlotte Hug: Wünsche im Wasser

ec-bar: Roger Nufer: Lichtbildinstallation
KLINIKBAR: Moritz Müllenbach: Cello solo, 3. Suite von J.S Bach
Maurus Gmür: Büropreis '98 – Die Preisträger

Tango · Tango · Beat Club · Tango · Tango · Beat Club · Tango · Tango · Beat Club · Tango · Tango · Beat Club · Tango · Tango · Beat Club · Tango · Tango · Beat Club

16	Donnerstag
17	Freitag
18	Samstag
19	Sonntag
20	Montag
21	Dienstag
22	Mittwoch
23	Donnerstag
24	Freitag
25	Samstag
26	Sonntag
27	Montag
28	Dienstag
29	Mittwoch
30	Donnerstag
31	Freitag
01	Samstag
02	Sonntag
03	Montag
04	Dienstag
05	Mittwoch
06	Donnerstag
07	Freitag
08	Samstag
09	Sonntag
10	Montag
11	Dienstag
12	Mittwoch
13	Donnerstag
14	Freitag
15	Samstag
16	Sonntag
17	Montag
18	Dienstag
19	Mittwoch
20	Donnerstag
21	Freitag
22	Samstag
23	Sonntag
24	Montag
25	Dienstag

our two patrons

...dann Beschäftigungs-
therapie (Teppichraus-
reissen, Wände
durchbrechen...)

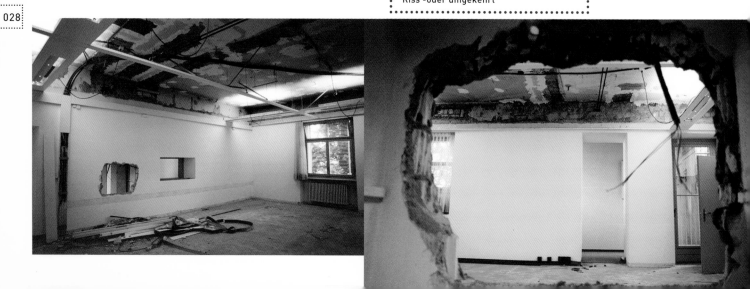

MORPHING # 2

MORPHING # 3

ec-bar: Monica Germann / Daniel Lorenzi: Rauminstallation
Special Event: Gsaller/Mütter: Reden, Spielen, Zeigen
ec-bar: Claudia Lutz: Oral C
KLINIKBAR: Bertl Mütter: Badewannenmusik
Herzschrittmacher I: Variété. Managed by STAY
ec-bar: Sacco Film presents: Visuals 1, Miriam Steinhauser
KLINIKBAR: Filmabend mit Caro und Beat: Geisterklinik von Lars von Trier
ec-bar: Lorinda Tetley / Kevin Walting: Raumeingriff
KLINIKBAR: SurPrise
ec-bar: Rapth und Ines, Schlager, Schnulzen, Chansons
ec-bar: Spanische Performance (Madrid)
KLINIKBAR: Spanische Performance (Barcelona)
KLINIKBAR: Dominik Süess: soirée életronique

		
26 Mittwoch		
27 Donnerstag	Beat Club	Tango
28 Freitag	Beat Club	
29 Samstag		
30 Sonntag		Tango
31 Montag		
01 Dienstag		Tango
02 Mittwoch		Tango
03 Donnerstag		Tango
04 Freitag	Beat Club	
05 Buss- & Bettag		
06 Sonntag		
07 Montag		
08 Dienstag		
09 Mittwoch		Tango
10 Donnerstag		Tango
11 Freitag		
12 Samstag		
13 Sonntag		
14 Montag		
15 Dienstag		Tango
16 Mittwoch		Tango
17 Donnerstag	Beat Club	
18 Freitag		
19 Samstag		
20 Sonntag		
21 Montag		
22 Dienstag		
23 Mittwoch		Tango
24 Donnerstag	Beat Club	Tango
25 Freitag		
26 Samstag		
27 Sonntag		
28 Montag		Tango
29 Dienstag	Beat Club	Tango
30 Mittwoch		
01 Donnerstag		
02 Freitag		
03 Samstag		
04 Sonntag		
05 Montag		

September

Oktober

in Maurus' Kopf ein Loch, in der Wand ein Riss -oder umgekehrt

MORPHING # 4

KLINIKBAR: Rock My Religion: Videos curated by Stefanie Seibold

Saturday Night Special: DJ's: Styro 2000, Fragment, Flexin & Fly Robin, Mikky B..

Buchvernissagen: Edition TRYKO, Edition Cola Peche

ec-bar: EDEN / NEED: Wallpaper-Video von Bob Fischer

KLINIKBAR: Fashion Therapy

Herzschrittmacher 2: Karaoke managed by STAY

KLINIKBAR: Alan Vitous, Musikperformance

Essen in der KLINIK: es kocht Gianni Motti

ec-bar: Staubsauger: Live-Performance

Essen in der KLINIK: es kochen Karin Frei / Sarah Zürcher

ec-bar: Monika Romenska: BERGE SIND MEDIEN

KLINIKBAR: Dominik Süess: DreaMachine, Brion Gysin, William S. Burroughs
BLIND DATE: Kunst unter vier Augen. Projekt von Stefan Keller

Essen in der KLINIK: es kochen Anne Seiler / Plus Tschumi

ec-bar: letzte ec-bar mit Jazz Konzert Slow Train

KLINIKBAR: Das Vorletzte: Finissage Ausstellung Morphing Systems

Chill-Out in der KLINIK: TRISTAN U/ND ISOLDE

Rauminstallation für ein Paar.

Christoph Ernst / Daniel Philippen

Das Letzte: KLINIK for SALE: Versteigerung

		
09	Freitag	
10	Samstag	
11	Sonntag	
12	Montag	
13	Dienstag	Tango
14	Mittwoch	
15	Donnerstag	Tango
16	Freitag	Beat Club
17	Samstag	
18	Sonntag	
19	Montag	
20	Dienstag	
21	Mittwoch	Tango
22	Donnerstag	Tango
23	Freitag	Beat Club
24	Samstag	
25	Sonntag	
26	Montag	
27	Dienstag	
28	Mittwoch	Tango
29	Donnerstag	Tango
30	Freitag	Beat Club
31	Samstag	
01	Sonntag	November
02	Montag	
03	Dienstag	
04	Mittwoch	Tango
05	Donnerstag	Tango
06	Freitag	Beat Club
07	Samstag	
08	Sonntag	
09	Montag	
10	Dienstag	
11	Mittwoch	
12	Donnerstag	
13	Freitag	
14	Samstag	
15	Sonntag	
16	Montag	
17	Dienstag	
18	Mittwoch	
19	Donnerstag	

Tango-Nicole

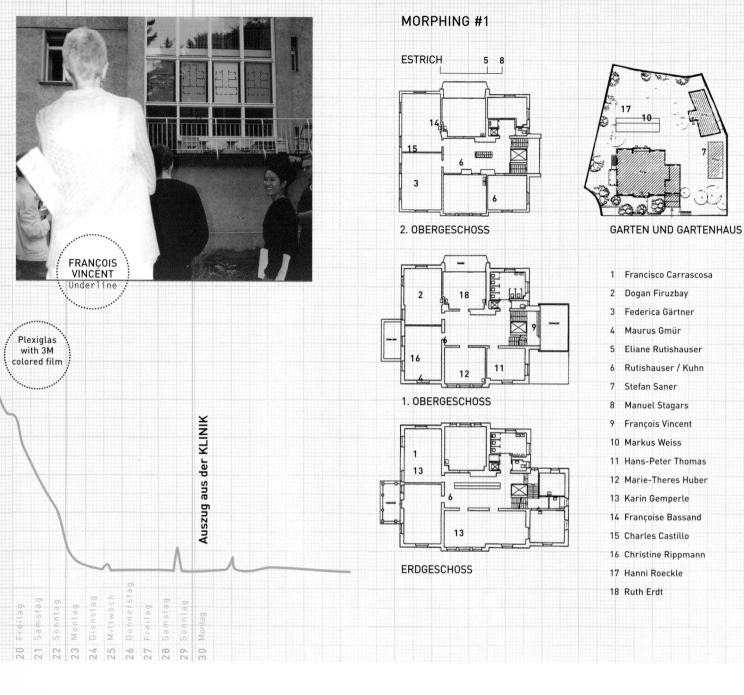

FRANÇOIS
VINCÉNT
Underline

Plexiglas
with 3M
colored film

Auszug aus der KLINIK

MORPHING #1

ESTRICH

5 8

14
15
6
3
6

2. OBERGESCHOSS

GARTEN UND GARTENHAUS

17
10
7

1
16
4
2
18
9
6
12
11

1. OBERGESCHOSS

1
13
6
13

ERDGESCHOSS

1	Francisco Carrascosa
2	Dogan Firuzbay
3	Federica Gärtner
4	Maurus Gmür
5	Eliane Rutishauser
6	Rutishauser / Kuhn
7	Stefan Saner
8	Manuel Stagars
9	François Vincent
10	Markus Weiss
11	Hans-Peter Thomas
12	Marie-Theres Huber
13	Karin Gemperle
14	Françoise Bassand
15	Charles Castillo
16	Christine Rippmann
17	Hanni Roeckle
18	Ruth Erdt

MORPHING #2

ESTRICH 8 13 17

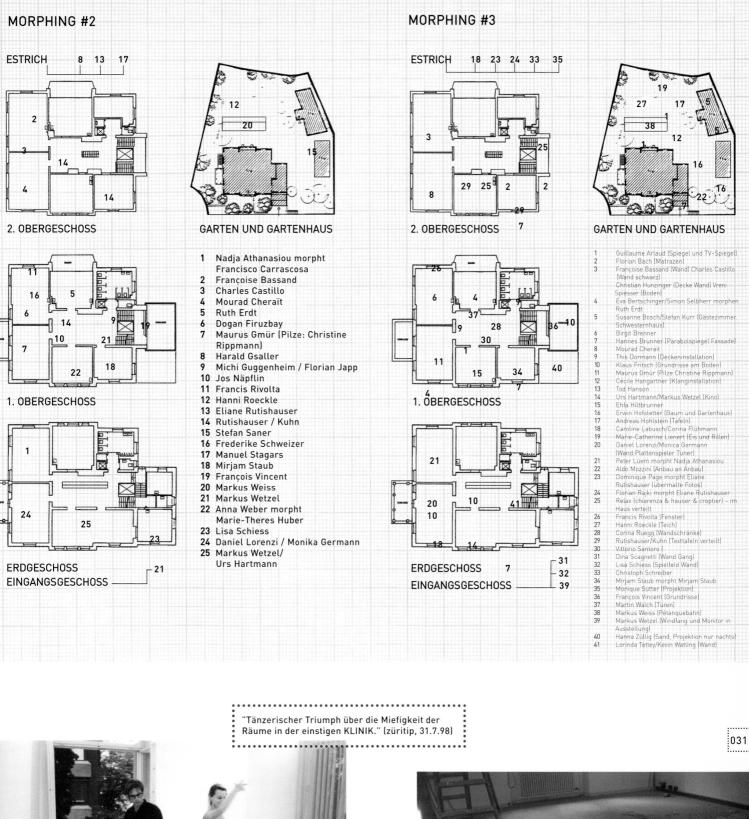

2. OBERGESCHOSS

GARTEN UND GARTENHAUS

1. OBERGESCHOSS

ERDGESCHOSS
EINGANGSGESCHOSS ⌐ 21

MORPHING #3

ESTRICH 18 23 24 33 35

2. OBERGESCHOSS

GARTEN UND GARTENHAUS

1. OBERGESCHOSS

ERDGESCHOSS
EINGANGSGESCHOSS

1 Nadja Athanasiou morpht
 Francisco Carrascosa
2 Françoise Bassand
3 Charles Castillo
4 Mourad Cheraït
5 Ruth Erdt
6 Dogan Firuzbay
7 Maurus Gmür (Pilze: Christine
 Rippmann)
8 Harald Gsaller
9 Michi Guggenheim / Florian Japp
10 Jos Näpflin
11 Francis Rivolta
12 Hanni Roeckle
13 Eliane Rutishauser
14 Rutishauser / Kuhn
15 Stefan Saner
16 Frederike Schweizer
17 Manuel Stagars
18 Mirjam Staub
19 François Vincent
20 Markus Weiss
21 Markus Wetzel
22 Anna Weber morpht
 Marie-Theres Huber
23 Lisa Schiess
24 Daniel Lorenzi / Monika Germann
25 Markus Wetzel/
 Urs Hartmann

1 Guillaume Arlaud (Spiegel und TV-Spiegel)
2 Florian Bach (Matrazen)
3 Françoise Bassand (Wand) Charles Castillo
 (Wand schwarz)
 Christian Hunzinger (Decke Wand) Vreni
 Spiesser (Boden)
4 Eva Bertschinger/Simon Selbherr morphen
 Ruth Erdt
5 Susanne Bosch/Stefan Kurr (Gästezimmer,
 Schwesternhaus)
6 Birgit Brenner
7 Hannes Brunner (Parabolspiegel Fassade)
8 Mourad Cherait
9 This Dormann (Deckeninstallation)
10 Klaus Fritsch (Grundrisse am Boden)
11 Maurus Gmür (Pilze Christine Rippmann)
12 Cécile Hangartner (Klanginstallation)
13 Tod Hanson
14 Urs Hartmann/Markus Wetzel (Kino)
15 Efha Hiltbrunner
16 Erwin Hofstetter (Baum und Gartenhaus)
17 Andreas Hohlstein (Tafeln)
18 Caroline Labusch/Corina Flühmann
19 Marie-Catherine Lienert (Eis und Rillen)
20 Daniel Lorenzi/Monica Germann
 (Wand:Plattenspieler Tüner)
21 Peter Lüem morpht Nadja Athanasiou
22 Aldo Mozzini (Anbau an Anbau)
23 Dominique Page morpht Eliane
 Rutishauser (übermalte Fotos)
24 Florian Rajki morpht Eliane Rutishauser
25 Relax (chiarenza & hauser & croptier) – im
 Haus verteilt
26 Francis Rivolta (Fenster)
27 Hanni Roeckle (Teich)
28 Corina Ruegg (Wandschränke)
29 Rutishauser/Kuhn (Texttafeln verteilt)
30 Vittorio Santoro (
31 Dina Scagnetti (Wand Gang)
32 Lisa Schiess (Spielfeld Wand)
33 Christoph Schreiber
34 Mirjam Staub morpht Mirjam Staub
35 Monique Sutter (Projektion)
36 François Vincent (Grundrisse)
37 Martin Walch (Türen)
38 Markus Weiss (Pétanquebahn)
39 Markus Wetzel (Windfang und Monitor in
 Ausstellung)
40 Hanna Züllig (Sand, Projektion nur nachts)
41 Lorinda Tetley/Kevin Watling (Wand)

"Tänzerischer Triumph über die Miefigkeit der
Räume in der einstigen KLINIK." (züritip, 31.7.98)

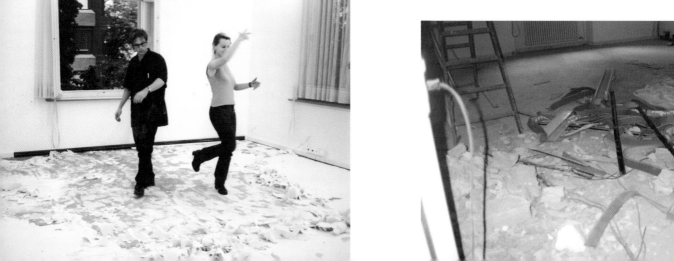

MORPHING #4

ESTRICH 1 15 22 26 36 39 41 48 49 51 53

2. OBERGESCHOSS

GARTEN UND GARTENHAUS

1. OBERGESCHOSS

ERDGESCHOSS

EINGANGSGESCHOSS ——————— 22
——————— 47
——————— 52
——————— 57

1 Simone Ackermann
2 Guillaume Arlaud (Spiegel und TV-Spiegel)
3 Julien Babel
4 Ursula Bachmann
5 Françoise Bassand (Wand) Charles Castillo (Wand schwarz)
 Christian Hunzinger (Decke Wand) Vreni Spiesser (Boden)
6 Maria Bussmann, Körpergrabungsfelder
7 Hannes Brunner, Satellitenschüsseln
8 Françoise Caraco & Andrea Ehrat, Kunststücke (video), UP'S
9 Kinsun Chan, There she stood
10 Annelise Coste, salut hirschhorn
11 This Dormann, Lumen
12 Jean-Damien Fleury / Nika Spalinger
13 Klaus Fritsch, Der Plan (Plan, Zimmer Neubau)
14 Maurus Gmür (Raum) Christine Rippmann (Pilze)
15 Co Gründler, heavenly (Video)
16 Tod Hanson, Slum
17 Urs Hartmann/Markus Wetzel, Café cinéma
18 H.C.P. (Mischa Farbstein), D'Art Moor
19 Esther Heim morpht Aldo Mozzini
20 Erwin Hofstetter, Mein Freund der Baum (Baum & Gartenhaus)
21 Andreas Hohlstein (Tafeln)
22 Laurence Huber, Live II
23 Interpool (Kruskemper & Sadlowsky), MORPHOSKOP
24 Nicolas Joos, O.K. K.O.
25 Andreas Kopp morpht Markus Weiss, Fin de siècle No. 5
26 Caroline Labusch/Corina Flühmann
27 Pascal Lampert, The flying Klinik (Kartenständer)
28 Joke Lanz morpht Ehfa Hiltbrunner (Soundinstallationen)
29 Niklaus Lehnherr, Profil: DER-NEU-BAU/98
30 Marie-Catherine Lienert, Hommage an den Genius Loci
31 Valerian Maly/Klara Schilliger, Rapid Eye Movement
32 Sonja Merten, Rinne
33 Flavio Micheli, Deadline
34 Regula Michell, BeiSpiel Eingriff
35 Markus Müller
36 Ursula Palla, Kopfsprunge (Video)
37 Regina Pemsl, (Scherenschnitte Fenster, Guckis)
38 Pascal Petignat/Klaus Fritsch, Neubau
39 Florian Rajki morpht Eliane Rutishauser
40 Relax (chiarenza & hauser & croptier) Artwash (verteilt)
41 Didier Rittener, Que des détails
42 Francis Rivolta, Ohne Titel (Fenster)
43 Hanni Roeckle, „Fluktuation 3" (Teich)
44 Rutishauser/Kuhn, Museum für zeitgenössische Kunst (verteilt)
45 Marie Sacconi & Mourad Cherait, Schlaraffenland
46 Vittorio Santoro, Files, Time Table, Landscape
47 Lisa Schiess, "Morphing Field", (Spielfeld Wand)
48 Christoph Schreiber, Nackt und bloss
49 Markus Schwander
50 Hans Rudolph Schweizer, Motoren
51 Sebastian Sieber, Organon Organon I & II
52 Regula Stucheli, the curators
53 Ursula Sulser (Video)
54 Marc Ulmer morpht Peter Lüem (Farbe explosiv)
55 Wim Van Den Bogaert, Roman Portraits - a clinical study
56 Martin Walch, Crossings (Türen)
57 Markus Wetzel, Windfang, Schleuse
58 Phillipe Winninger, Not a plane file
59 Marc Zeier morpht Corina Ruegg, "Instrument"
60 Hanna Züllig (Sand, Projektion nur nachts)
61 Lorinda Tetley/Kevin Watling (abgeschlagener Wandputz)

Morphing Systems

KLINIK

Freigutstr. 15
8002 Zürich
Telefon 01 / 280 50 07
Ihre nächste Konsultation

Montag		
Dienstag		
Mittwoch		
Donnerstag		
(Freitag)	19.6	27⁰⁰
Samstag		

Im Verhinderungsfalle bitte 24 Stunden vorher berichten

Opening Party : the ambulance didn´t understand why it had to come to the KLINIK to pick up an injured person

searching for the lost treasure... but never found anything but more carpet

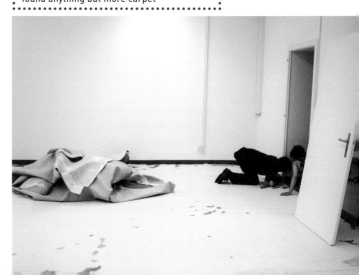

HARALD GSALLER

morphing

1
Wir stellen fest: Epizentrum im Niemandsland.
Wissenschaftler konstatieren zunehmend Kugelneid (gegenüber der Erde).

Während ich aus dem Speisewagen blicke, gerät meine Brille aus der Mode.
(Michel Piccoli wirft den nervenden Wecker aus dem Fenster in eine Wohnung.)
Ich will kräftig genug bleiben, einen Anzug tragen zu können; dem Feuer schreibt man
hohe Reinigungskraft zu, dem Wasser weniger.
Marianne bezeichnet Maschinen als Dinge. Was Marianne noch tut: sie beginnt mit ihren
Kleidern zu sprechen, sobald sie den begehbaren Schrank betritt.

Heute morgen habe ich einer jungen Hirschseife eine alte, schmale aufgepfropft.

Was tun wir, was tut Zampano?
Er fügt hinzu, er lässt weg, er stellt um, er ersetzt.
Zampano, unser Mann zwischen Platzhirsch und Ortskaiser.
Figuren verdecke ich mit dem Zeigefinger,
bei Landschaften gehe ich etwas weiter weg, sagt er.

Jeder ein Künstler (auf dem Kaugummi des Vorgängers).

Horizont in Vitrine

Bleiglanzglanz.

2
Unsere Wunschliste wird genetisch verändert.
Im neuen Seminar geht es um "Formerkenntnis durch den Rücken".

Apotheker und Arzt werden Gift schlucken. Anästhesisten schwimmen noch zusätzlich auf
einen See hinaus.

Du, gesehen bei Sonja und bei Vera: "Ruf mich an!"

Languren sind komplett unformbar.

Die Dame im Kostüm gibt Informationen für Swissair-Angehörige: Die Swissair ist jetzt
ordentlich verprügelt worden.

Die Leute essen zu jeder Jahreszeit.

Wir leben alle aus dem Koffer.

brunette (former blond)

Der Mann macht bei laufender Kamera drei Kreuzzeichen aufs Mikrofon. Die Schläge zeichnen Oberflächenwellen auf Bauch, Brust und Becken. Wir erkennen Grosskunden nicht, wenn wir sie sehen. Identischer Bunker aus Lego, innen täglich wechselnd Klötze von Matador.

Mädchen und Selbsthüpfendes Mädchen

Sie selbst verschafften mir Einlass in ihren Körper.

Selbst das Gedächtnis ist ein Haus.
Die Bundesregierung bewilligt den Kauf einer Tropenattrappe.

Zeigefinger (Explosionszeichnung)

Dem Markt geht die Luft im Keller aus am Ende. Der Strom dazu kommt aus dieser Steckdose.

3
Jeder Österreichatlas verbietet dem Hallstättersee,
dem Mondsee usw. das Austrocknen.
Dürfte ich Sie nochmals bitten, mir den Bleistift zu spitzen?

Ich traue Kant keine Ironie zu. Wem Du?
Einseifenstechnisch kann ich noch zwei Drittel meines Körpers erreichen.

Ich, ich habe Rote Teppiche ausgelegt. In Sanssouci, in Schönbrunn, in Lemberg.
Schwere Ölbilder werden bei Marianne zu "Saturn nimmt seine Kinder zu sich".

Kompetenz in der Interdiszplin "Bedeutungstolerante Suche nach dem Gemeinten"

Jede Menge Übersetzerpreise für Übersetzungen *in* seltene Sprachen eingefahren.
Während mit den Werken das und das passiert, beobachten wir in Trick,
was sich dabei abspielt.

Das Pogramm "Age Progression" berechnet in verblüffender Vision, wie sich ein Kind in den Jahren seiner Abgängigkeit verändert.

Das kleine Kind winkt dem Elektronischen Auge.
Es weiss die Rasse nicht, sowas wie die Lassie bei den Hunden.
Mit einem Satz springt das Kind
in seinen Gummisandalen
nach einer Taube.

Dem Inhalt Einhalt gebieten.

Harald Gsaller
morphing

1
We note: epicentre in no-man's-land.
Scientists note an increase in sphere envy (envy of planet Earth).

As I gaze out of the dining car, my glasses go out of fashion.
(Michel Piccoli throws the annoying alarm clock out of the window and
into an apartment.)
I want to stay strong enough to wear a suit; fire is said to have
considerable purifying qualities, water less so.
Marianne describes machines as things. Something else about
Marianne: she starts speaking to her clothes as soon as she enters the
walk-in wardrobe.

This morning I grafted a slender old piece of curd soap onto a young
one.

What do we do? What does Zampano do?
He adds, he takes away, he rearranges, he replaces.
Zampano, our man between leader of the pack and local emperor.
I cover up figures with my index finger,
and for landscapes I go a little further away, he says.

Everyone an artist (on the predecessor's chewing gum).

Horizon in a glass showcase

Leadenshinesheen.

2
Our list of wants is genetically altered.
The new seminar is about "Recognizing forms through the back".

Pharmacist and doctor will swallow poison. What is more, anaesthetists
swim out into a lake.

Saw you at Sonja's and Vera's*: Call me!
(* Well-known German/Austrian talk shows)

Langurs are completely non-malleable.

The woman in the suit provides information for those belonging
to Swissair: Swissair has now been given a proper hiding.

People eat at all times of year.

We all live out of a suitcase.

Brunette (formerly blonde)

The man makes three signs of the cross on the microphone while the
camera is running. The blows draw surface waves on belly, breast and
pelvis. We do not recognize key customers when we see them. Identical
bunker of Lego with daily changing blocks of Matador inside.

Girl and auto-hopping girl

You yourself granted me entrance into your body.

Even memory is a house.
The federal government permits the purchase of a tropical dummy.

Index finger (explosion drawing)

The wind has finally been taken out of the sails of the market, which has
sunk to an all-time low. The electricity for it comes out of this plug.

3
Every Austrian atlas forbids the lakes of Hallstättersee, Mondsee etc.,
to dry out.
May I ask you to sharpen my pencil again?

I don't think Kant was capable of irony. And what about you?
Soapwise, I can still reach two thirds of my body.

I, I have rolled out red carpets in Sans Souci, in Schönbrunn, in
Lemberg. What Marianne makes of heavy oil paintings: "Saturn
devouring his children".

Interdisciplinary competence: the quest for meaning that tolerates
significance

Brought in lots of translation prizes for translations *into* rare
languages. While this and that happens to the works, we watch
cartoons about what is going on in the process.

The "Age Progression" program calculates with amazing vision how a
child changes in the years it is missing.

The child waves to the electronic eye.
It doesn't know the race; like Lassie among dogs.
With a jump the child
in its plastic sandals
chases a pigeon.

Putting a halt to contents.

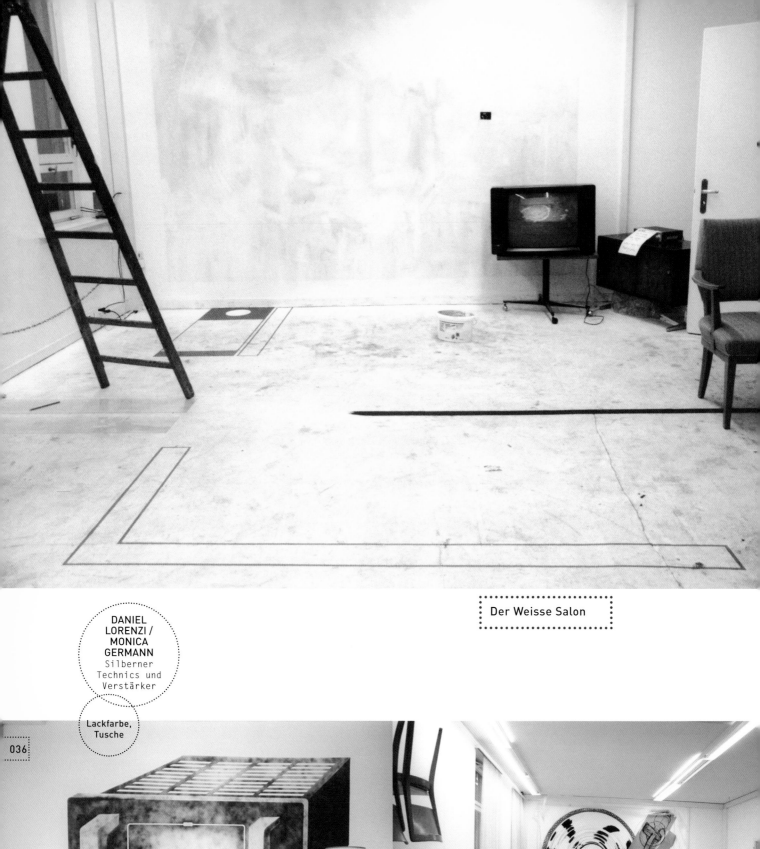

DANIEL
LORENZI /
MONICA
GERMANN
Silberner
Technics und
Verstärker

Lackfarbe,
Tusche

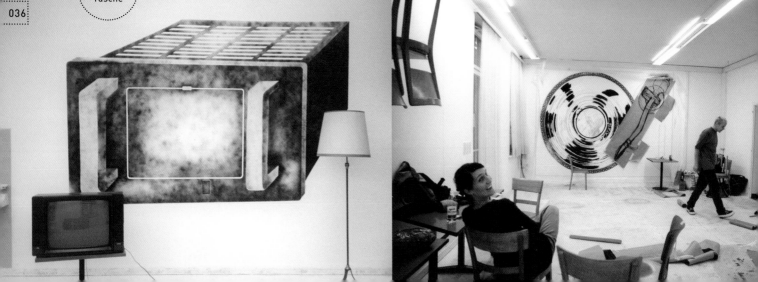

MORPHING SYSTEMS ist eine sich ständig wandelnde Ausstellung[1] zeitgenössischer Kunst. Die Werke sollen sich dabei auf den Ort, das Haus und das Bestehende beziehen. Die Ausstellungsentwicklung selber wird thematisiert und ist Teil des Morphing System, einem System im Wandel. Morphing Systems ist für uns eine Vorgehensweise, ein Prozess des Arbeitens mit den beteiligten Personen.

Dieses System von reaktivem Ausstellen bildet ein Netzwerk mit Entwicklungsspuren. Die evolutiven Entwicklungsschritte, die Spuren der Zeit, werden ablesbar. Vorbilder sind selbstgenerierende Systeme, deren Verlauf unvorhersehbar ist.

Die Kunstschaffenden werden aufgefordert, zusammen mit der Projektleitung den Ort ihrer Intervention auszusuchen und das bestehende System zu transformieren. Es besteht die Möglichkeit, eine Künstlerin oder einen Künstler eigener Wahl zu bestimmen und als Nachfolge oder Reaktion auf die eigene Arbeit einzubeziehen. Dadurch werden vorhandene Arbeiten durch andere abgelöst, ergänzt oder transformiert.

Die KLINIK, eine ehemalige Villa mit Garten und Nebenhaus mitten in der Stadt Zürich, später Spital und danach Ausbildungszentrum einer Bank, wird als Plattform wechselnder Aktivitäten mit Ausstellung, Events und Bar genutzt. Alle Aktivitäten sind Teil des Gesamtkonzeptes dieses ephemeren Ortes. Verantwortlich für die Auswahl der Arbeiten sind Teresa Chen (Künstlerin / Fotografin, lebt und arbeitet in Zürich und San Francisco), Tristan Kobler (Architekt / Ausstellungsmacher, lebt und arbeitet in Zürich) und Dorothea Wimmer (Fotografin / Kostümbildnerin, lebt und arbeitet in Zürich und Wien).

[1]Die Ausstellung fand vom 31. Juli 1998 bis 6. November 1998 statt (Angaben zu den beteiligten Kunstschaffenden siehe Morphing Systems List).

MORPHING SYSTEMS (THE INTENTION) is a constantly evolving exhibition[1] of contemporary art. The works on display should relate to the site, the building, and the other works. The development of the exhibition itself is thematised and is an integral part of the "morphing system" - a system in change. Morphing Systems is an approach, a process of working with the people involved.

This system of reactive exhibition is based on a network of developmental traces. The step-by-step process of evolution and the traces of time are legible, modeled on self-generating systems whose course cannot be predicted. The artists are asked to choose the site of their intervention together with the project leaders and to transform the existing system. They are also given the opportunity of choosing an artist as a follow-up or reaction to their own work. In this way, existing works are replaced, added to or transformed.

The KLINIK, a former villa with garden located in the heart of Zurich, later a hospital and finally a training center for a bank, is used as a site for a variety of activities: an exhibition, events and a bar. All the activities form a part of the overall concept of this ephemeral space. The persons responsible for the activities and the exhibition are Teresa Chen (artist / photographer, lives and works in Zurich and San Francisco), Tristan Kobler (architect / exhibition organisator, lives and works in Zurich) and Dorothea Wimmer (photographer / costume designer, lives and works in Zurich and Vienna).

[1]The exhibition took place between 31 july 1998 and 6 november 1998 (see appendix for further details about the participating artists).

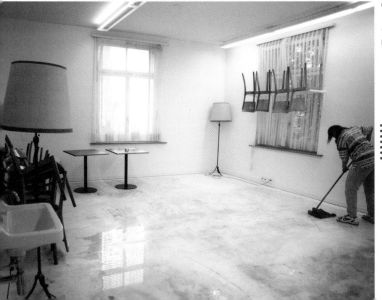

Pia putzt...

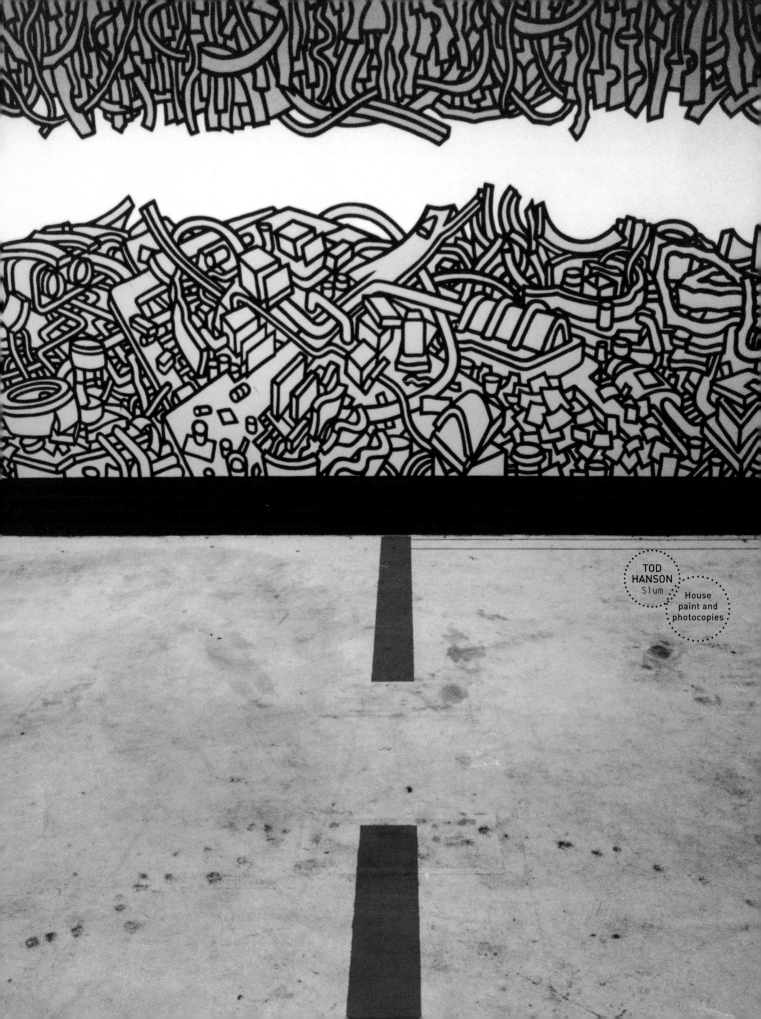

TOD
HANSON
Slum

House
paint and
photocopies

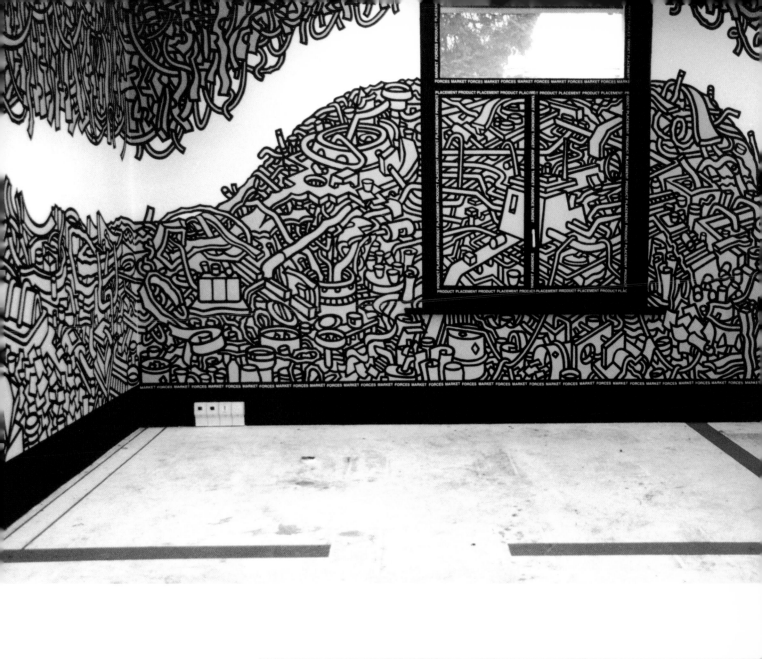

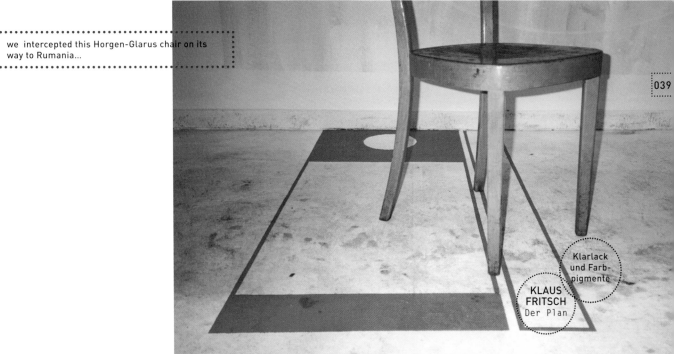

we intercepted this Horgen-Glarus chair on its way to Rumania...

Klarlack
und Farb-
pigmente

KLAUS
FRITSCH
Der Plan

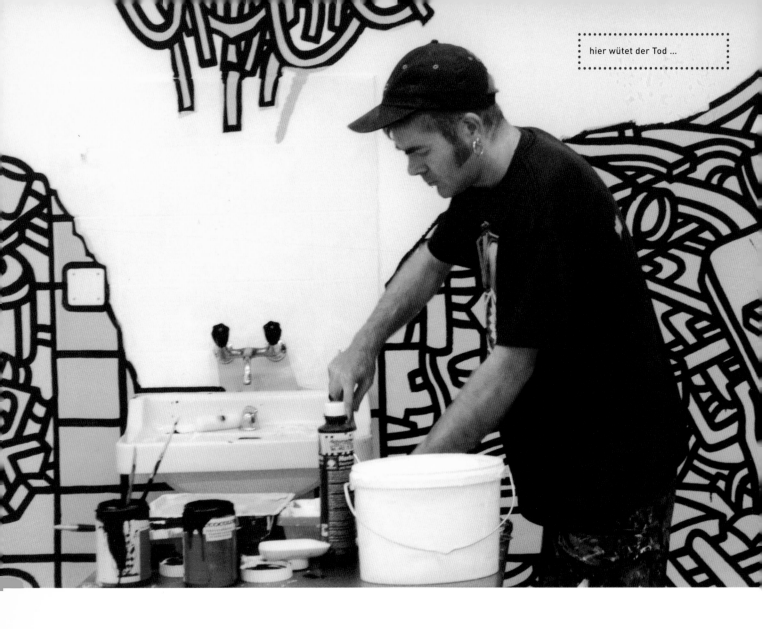

hier wütet der Tod ...

Morphing durch Flohmarkt

diese Stühle
wollte niemand-
nicht eimal die
Rumänen.

"Hier wütet der Tod !" Morphing durch
TRISTAN U/ND ISOLDE

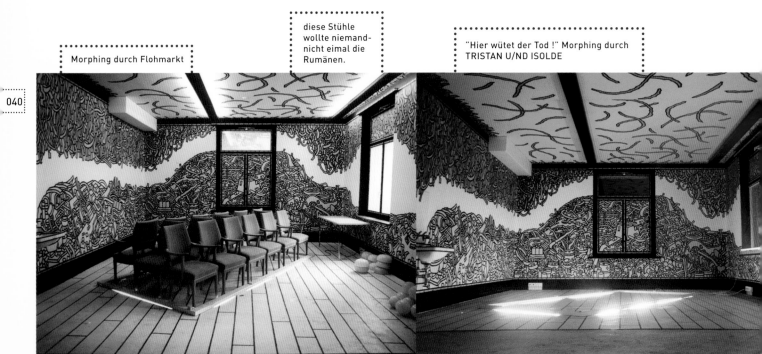

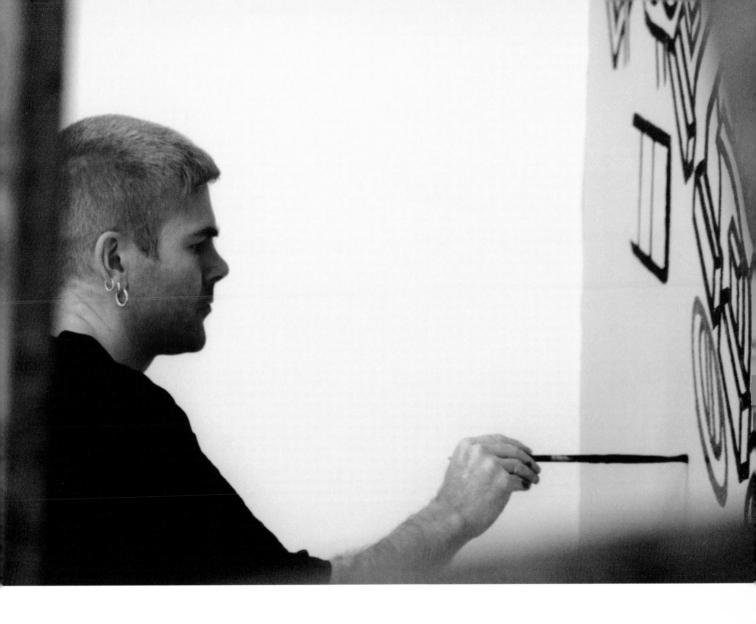

ec-bar:
Manuel Stagars
live sound
performance

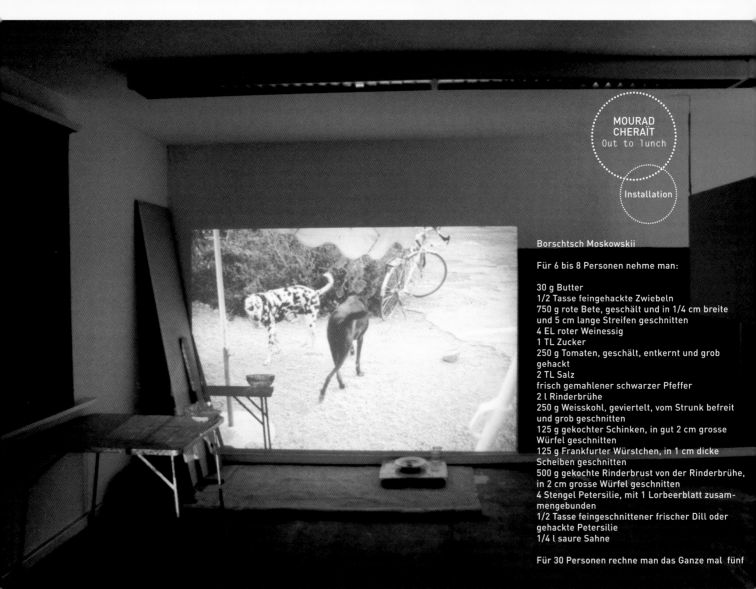

Borschtsch Moskowskii

Für 6 bis 8 Personen nehme man:

30 g Butter
1/2 Tasse feingehackte Zwiebeln
750 g rote Bete, geschält und in 1/4 cm breite
und 5 cm lange Streifen geschnitten
4 EL roter Weinessig
1 TL Zucker
250 g Tomaten, geschält, entkernt und grob
gehackt
2 TL Salz
frisch gemahlener schwarzer Pfeffer
2 l Rinderbrühe
250 g Weisskohl, geviertelt, vom Strunk befreit
und grob geschnitten
125 g gekochter Schinken, in gut 2 cm grosse
Würfel geschnitten
125 g Frankfurter Würstchen, in 1 cm dicke
Scheiben geschnitten
500 g gekochte Rinderbrust von der Rinderbrühe,
in 2 cm grosse Würfel geschnitten
4 Stengel Petersilie, mit 1 Lorbeerblatt zusam-
mengebunden
1/2 Tasse feingeschnittener frischer Dill oder
gehackte Petersilie
1/4 l saure Sahne

Für 30 Personen rechne man das Ganze mal fünf

Butter in einem Topf über Mittelhitze zergehen
lassen. Die Zwiebeln hinein geben und unter
häufigem Rühren 3 bis 5 Minuten garen, bis sie
weich, aber nicht braun sind. Die rote Bete
untermischen, Weinessig, Zucker, gehackte
Tomaten, 1 TL Salz und einige Prisen schwarzer
Pfeffer dazugeben. 1/8 l Brühe hinein giessen,
den Topf zudecken und 50 Minuten ungestört
köcheln lassen.
Den Rest der Rinderbrühe in den Topf giessen
und den geschnittenen Kohl dazugeben. Das
Ganze zum Kochen bringen, Schinken, Frank-
furter Würstchen und Rindfleisch untermischen.
Das Kräutersträusschen in der Suppe versenken,
mit einem weiteren TL Salz würzen und teilweise
bedeckt 30 Minuten köcheln lassen.
Den Borschtsch in eine grosse Terrine geben und
mit dem Dill oder der Petersilie bestreuen. Dazu
eine Schale saure Sahne reichen, aus der sich
jeder nach Belieben bedient.

Es kochten Anne Seiler und Pius Tschumi

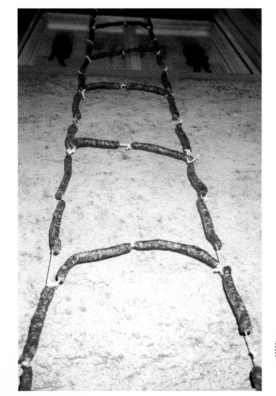

MOURAD
CHERAÏT/
MARIE
SACCONI
Schlaraffen-
land

Installation mit
div. Materialien
und Würsten

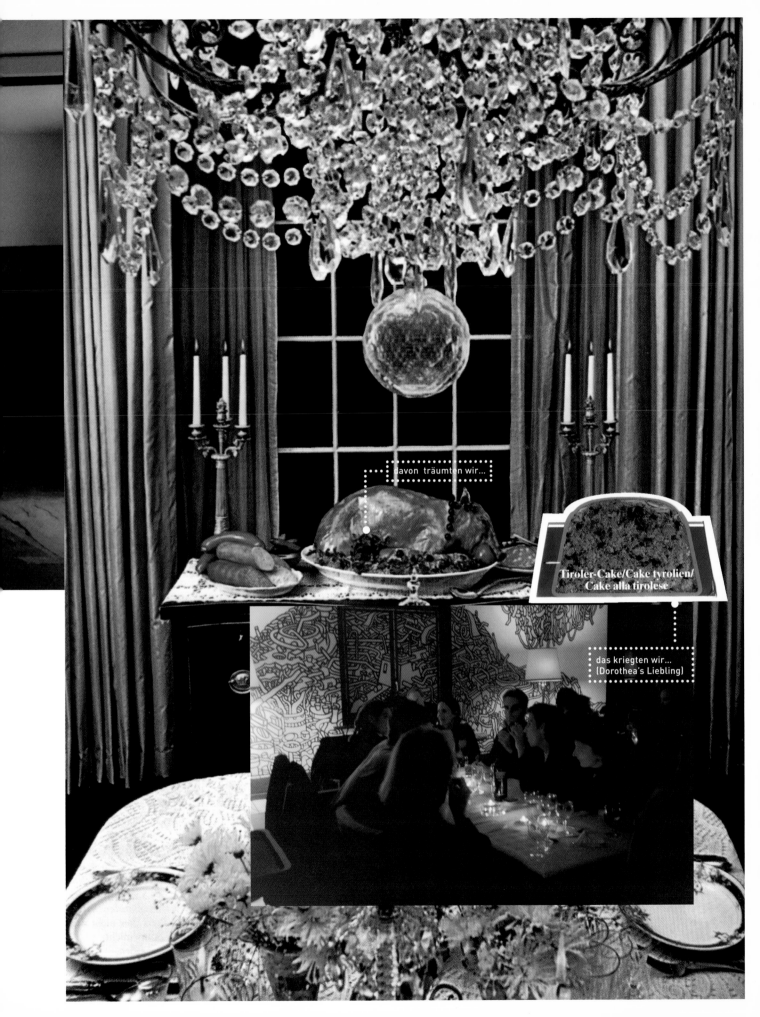

davon träumten wir...

Tiroler-Cake/Cake tyrolien/
Cake alla tirolese

das kriegten wir...
(Dorothea's Liebling)

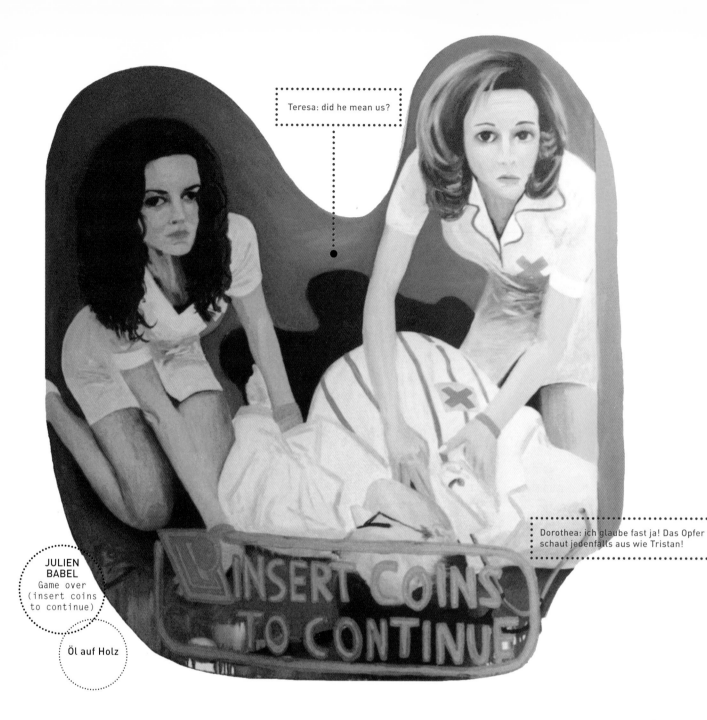

Um die Geschichte der KLINIK zu erzählen, haben wir einen Text aus dem vorzüglichen und auch heute noch empfehlenswerten Buch *Das Institut St. Joseph in Ilanz. Eine blühende Pflanzstätte christl. Caritas* als Grundlage genommen. Dies nicht etwa aus reiner Willkür, sondern weil in diesem Buch das Aufblühen der Vorgängerin der KLINIK, die damals noch "Privatkrankenhaus Sanitas" hiess, in schönem Wort und Bild geschildert wird. Unnötig zu sagen, dass die Erlebnisse der Ordensschwestern von Ilanz im Privatkrankenhaus Sanitas die gleichen wie die unseren waren.

DAS TREIBHAUS

Die Liebe ruht nimmer. Auch in der alten schönen Stadt Zürich wollte sie ihre segensreiche Tätigkeit entfalten, und Gott fügte es, dass auch hier ein Samenkörnlein Wurzel fasste und sich zum starken, schönen Baume christlicher Caritas entwickelte und *eine sehr pralle Frucht hervortrieb.*

Als Herr Dr. Kaufmann in Zürich, *in unserem Fall der Chef der Pensionskasse Schweizerischer Elektrizitätswerke Zürich,* seinerzeit Schwestern für seine Praxis wünschte, empfahl ihm Herr Nationalrat Decurtins von Truns, *ein Herr Josi Stucki von Zürich und Vertrauensbaumeister obiger Pensionskasse,* die Ilanzer Schwestern, *allen voran seine herzgeliebte Frau Dorothea Wimmer aus Wien.* Auf seine Veranlassung *und nach heftigsten Beteuerungen, es ginge nicht um Drogen und kommune Hausbesetzung,* begannen unsere Schwestern, *jetzt schon in der heiligen Trinität der Dorothea, der Teresa und des Bruders Tristan,* am 7. Oktober 1890 / *26. Mai 1998* - in dem von ihnen *für einen einzigen symbolischen Franken* gemieteten Privathause in Zürich ihre Tätigkeit in der Krankenpflege *mit grossem und ehrlichem Enthusiasmus.* Da aber aus verkehrstechnischen Gründen das Haus niedergelegt werden sollte, sahen sich die Schwestern genötigt, nach einem neuen Heim für sich und ihre lieben Kranken Umschau zu halten *(zum Glück nicht).* Wieder türmten sich die Hindernisse und das Gottvertrauen der Schwestern bestand eine harte Probe *(das war hingegen immer so).* Es schien unmöglich, ein passendes Haus zu finden, und doch war die Wirksamkeit der Schwestern gerade in diesem Stadtteil dringend vonnöten, *da gerade dort eine Bevölkerung hauste, die seit längerer Zeit von jeglichen künstlerischen Bestrebungen verschont geblie-*

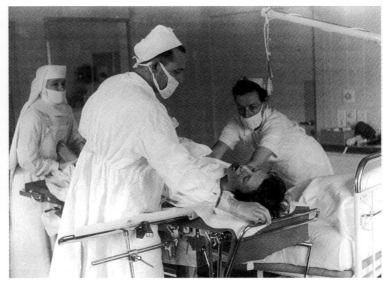

ben war. Endlich fand sich ein geeignetes Haus in der Freigutstrasse. Die äusserste Armut der Schwestern schien es unmöglich zu machen, die nötigen Mittel für den Ankauf und zweckentsprechenden Umbau des Hauses zu beschaffen. *Schon seit langem gabs nur noch alte, lappige Sandwiches zu Mittag.* Doch wo die Not am grössten ist, ist Gottes Hilfe am nächsten *und im Nu steht ein leckerer Tirolerkuchen auf dem Tisch.* Ein vor mehreren Jahren verpflegter Patient stellte sich unerwartet ein, um

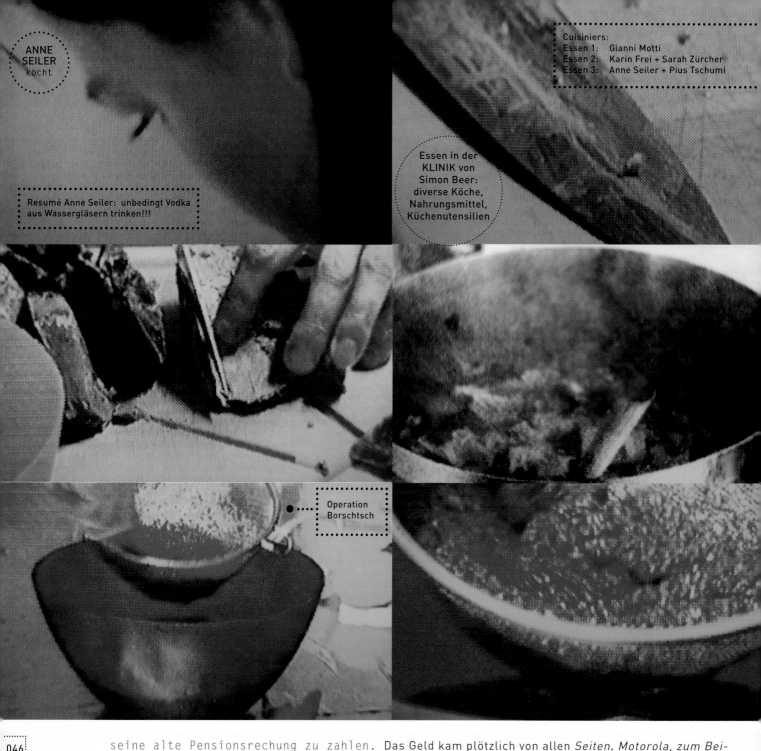

ANNE
SEILER
kocht

Cuisiniers:
Essen 1: Gianni Motti
Essen 2: Karin Frei + Sarah Zürcher
Essen 3: Anne Seiler + Pius Tschumi

Essen in der
KLINIK von
Simon Beer:
diverse Köche,
Nahrungsmittel,
Küchenutensilien

Resumé Anne Seiler: unbedingt Vodka
aus Wassergläsern trinken!!!

Operation
Borschtsch

seine alte Pensionsrechung zu zahlen. Das Geld kam plötzlich von allen *Seiten. Motorola, zum Bei-*
spiel, gab zwei richtiges Handys, die früher dem Fussballklub Grasshoppers (GZ) gehörten – das sah man an den
blau-weissen Stickern - und bestimmt noch einen Marktwert von je mehr als 20 Franken hatten. Schon
wollte das junge Pflänzlein frisch und freudig im eigenen Boden Wurzeln schlagen, da
drohte ein neuer Sturm, es zu knicken. Mehrere Personen des betreffenden Stadtteiles,
die so genannten "Feinde des Lärms", die sich gegen die Errichtung einer Klinik wehrten, lei-
teten einen Prozess gegen das Unternehmen ein *und da ging es hart auf hart. Und es gab einen schö-*
nen Schmähbriefwechsel. Der Prozess wurde aber gewonnen und am gleichen Tage schon setzten
Hammer und Kelle frisch und munter ihr Werk wieder ein. Innerhalb eines Jahres / *eines*
Monats war das Haus zweckentsprechend eingerichtet und wurde im September 1905 / *19. Juni*
1998 unter dem Titel "Privatkrankenhaus Sanitas"/*KLINIK* eröffnet.

Ausgangstext: Institut St. Joseph. in Ilanz, Zürich: Verlag Eckhardt & Pesch, 1931, gemorpht von Julia Hofer

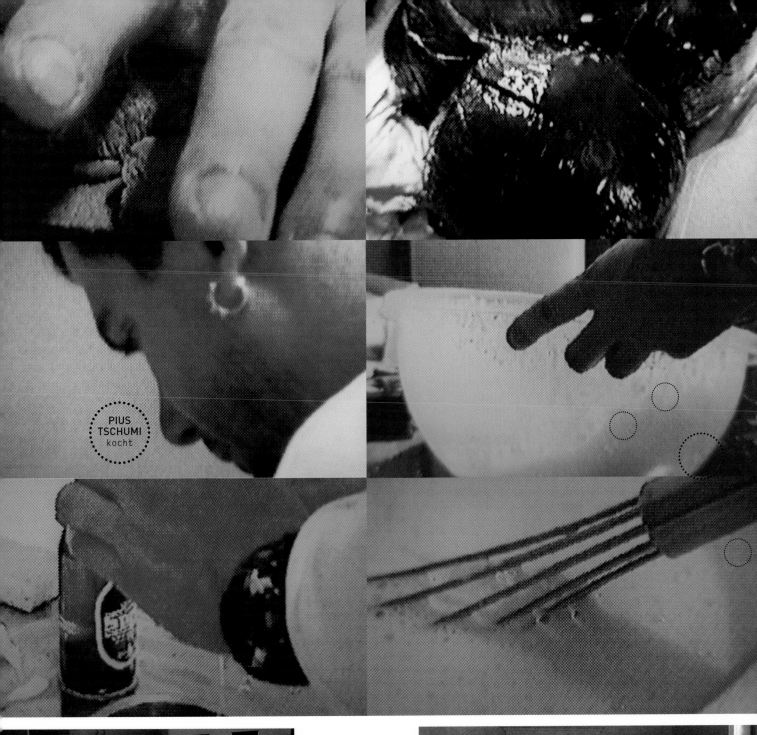

PIUS
TSCHUMI
kocht

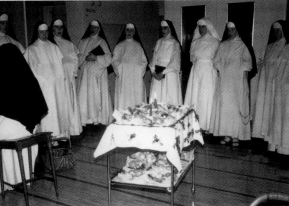

Patienten-Weihnachten, 1966.
Wir danken den Schwestern Felicitas, Maria, Clara,
und Electa für das hervorragende Bildmaterial aus
dem Sanitas-Spital.

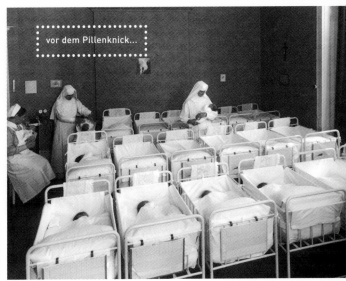

vor dem Pillenknick...

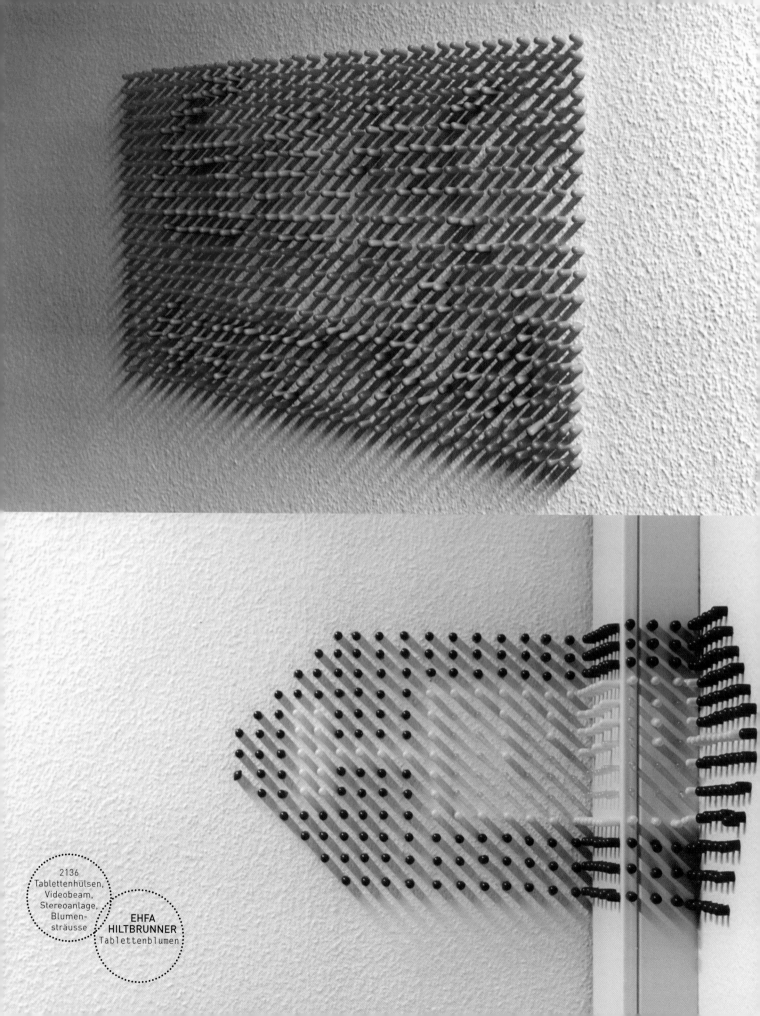

2136
Tablettenhülsen,
Videobeam,
Stereoanlage,
Blumen-
sträusse

EHFA
HILTBRUNNER
Tablettenblumen

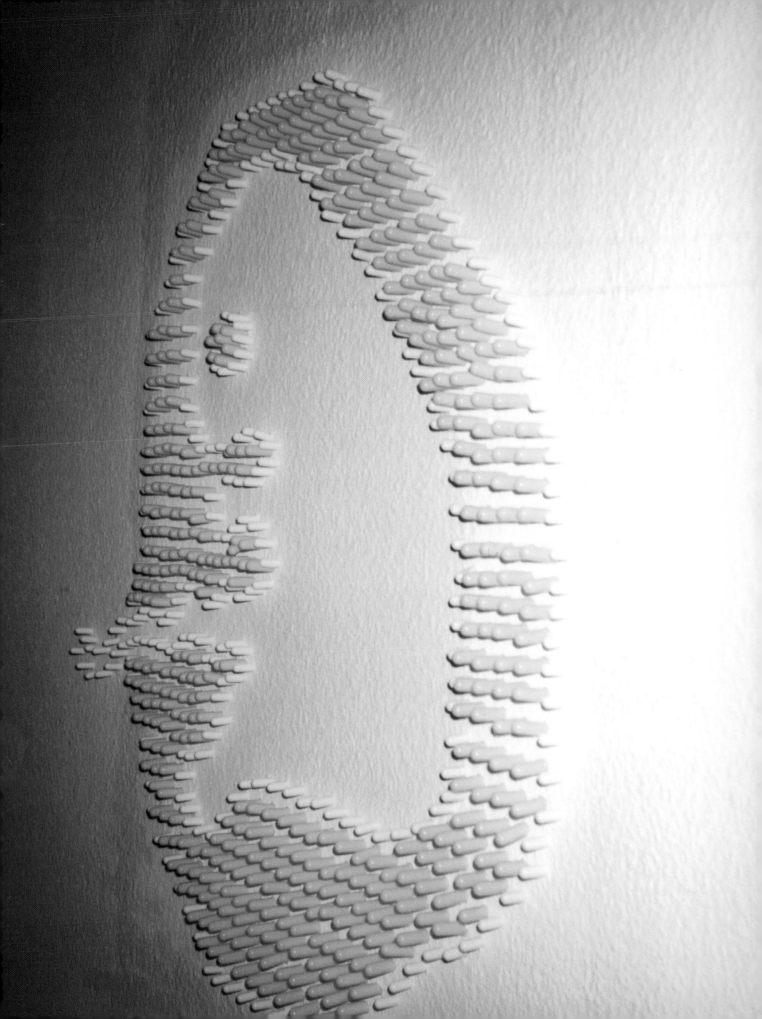

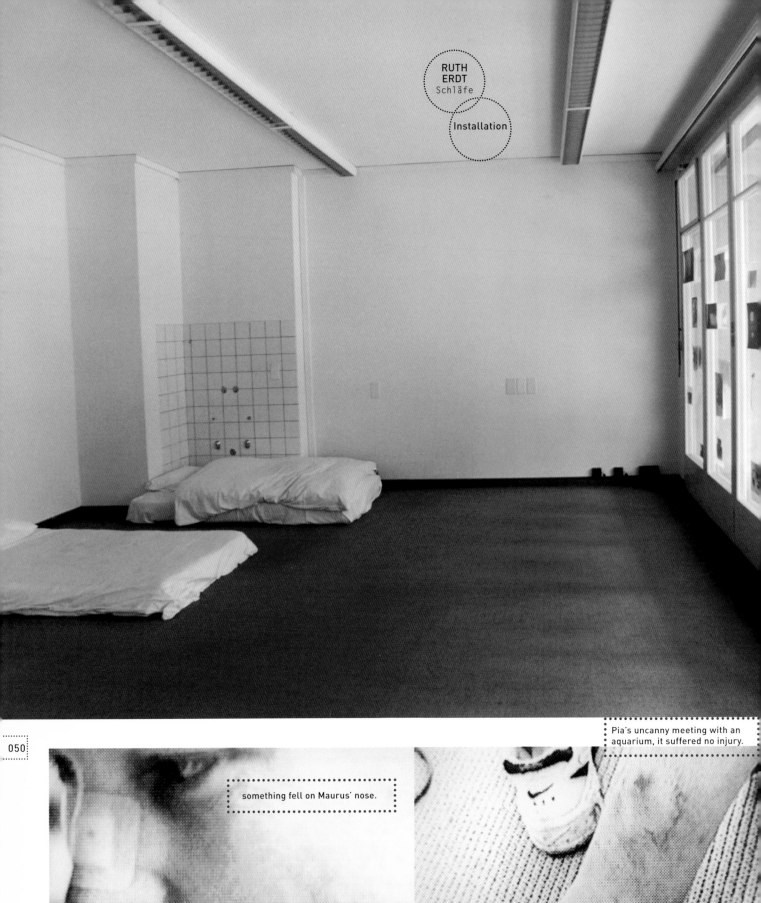

Pia's uncanny meeting with an aquarium, it suffered no injury.

something fell on Maurus' nose.

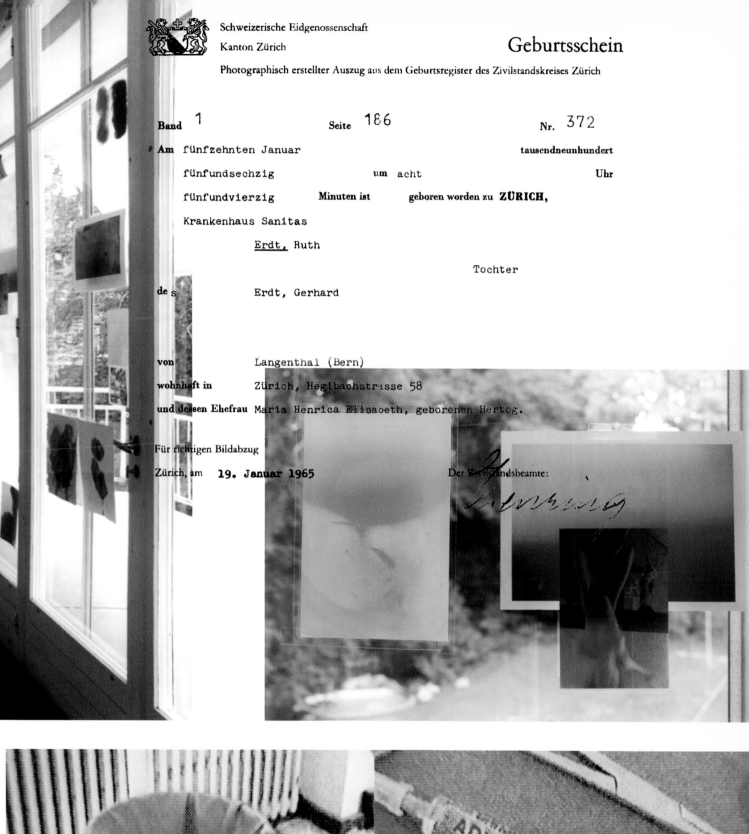

Schweizerische Eidgenossenschaft
Kanton Zürich

Geburtsschein

Photographisch erstellter Auszug aus dem Geburtsregister des Zivilstandskreises Zürich

Band 1 Seite 186 Nr. 372

Am fünfzehnten Januar tausendneunhundert

fünfundsechzig um acht Uhr

fünfundvierzig Minuten ist geboren worden zu **ZÜRICH,**

Krankenhaus Sanitas

 <u>Erdt</u>, Ruth

 Tochter

des Erdt, Gerhard

von Langenthal (Bern)

wohnhaft in Zürich, Hegibachstrasse 58

und dessen Ehefrau Maria Henrica Elisabeth, geborenen Hertog.

Für richtigen Bildabzug

Zürich, am **19. Januar 1965** Der Zivilstandsbeamte:

Schaumstoff, evakuiert

Trittico
tronco, decapitazione, capo

der Glockner bricht aus

In der Villa Barbaro, Maser
eine Satellitenaufnahme aller
Palladio-Villen im Veneto

Butterbrot (nach C. D. Friedrich)

Silberfischchen
zwischen Glas und Foto,
lebende und tote

Flügelaltar
Monogrammist AA. und
unbekannte Schnitzer
Um 1518

Urinstrahl mit Delle

Holzmaserung,
als Kegelschnitte
Voyager 11 als Komet

Weinschlauch, ergonomisch

Glans, poliert

Teppich von Bayeux, bei Meter 46

eine Hängematte aus Resopal

Strahl, radioaktiv

Waschlappen verzerrt Mund
(Zeichnung oder Fotografie)

Span (Modell)

abstürzender Steinbock,
Zeitlupe

Zeigefinger
(Explosionszeichnung)

1/1 Loch

Interdisziplin

Kriegserklärung, Kurzform
Christus an der Säule
in Öl auf Basalt

Faden, Attrappe

Evakuierte Vakuumglocken,
innen jeweils raumfüllend ein Luftballon

Bücher, handwarm

Urinstrahl mit Delle

Identische Bunker aus Lego,
innen jeweils raumfüllend ein Klotz Matador

Bewertung von Pattstellungen

Katalog Wolkenformationen in Oberösterreich

Der Wettersatellit,
als Anachronismus

diverse Haare auf Sakko (Tweed)

Handballtormann mit vier Extremitäten

Wasserhahn
mit eingebauten Tropfen

Griff, furniert

Luftballons, gefüllt mit Spucke

Teelöffel mit eingravierter Bezeichnung

New York: Renoir enttäuschte.

Beweinung Christi
Österreichisch?
Um 1520/30

die Zeit zwischen Bundeshymne und dem
Rauschen

* siehe Flutlichtanlagen im Unteren
Mühlviertel

siehe Nachbarschaftsfeste Talsperre
Maltatal

Fixstern in Ruhe

Fistel Auge-Ohr

Der Schakal ist ein Kojote.

Stuhlproben von Albinos

Au 175, Au 176, Au 177, Au 178, Au 179,
Au 180, Au 181, Au 182, Au 183, Au 184,
Au 185, Au 186, Au 187, Au 188, Au 189,
Au 190, Au 191, Au 192, Au 193, Au 194,
Au 195, Au 196, Au 197, Au 198, Au 199,
Au 200, Au 201, Au 202, Au 203, Au 204

Gold Chem. Symbol Au, Standardatom-
gewicht 196,9665. Liste aller Nuklide.
Stabiles Nuklid
(mit metastabilem Zustand):
Au 197.

HARALD GSALLER Öl auf Basalt — Installation mit 47 s/w Dias

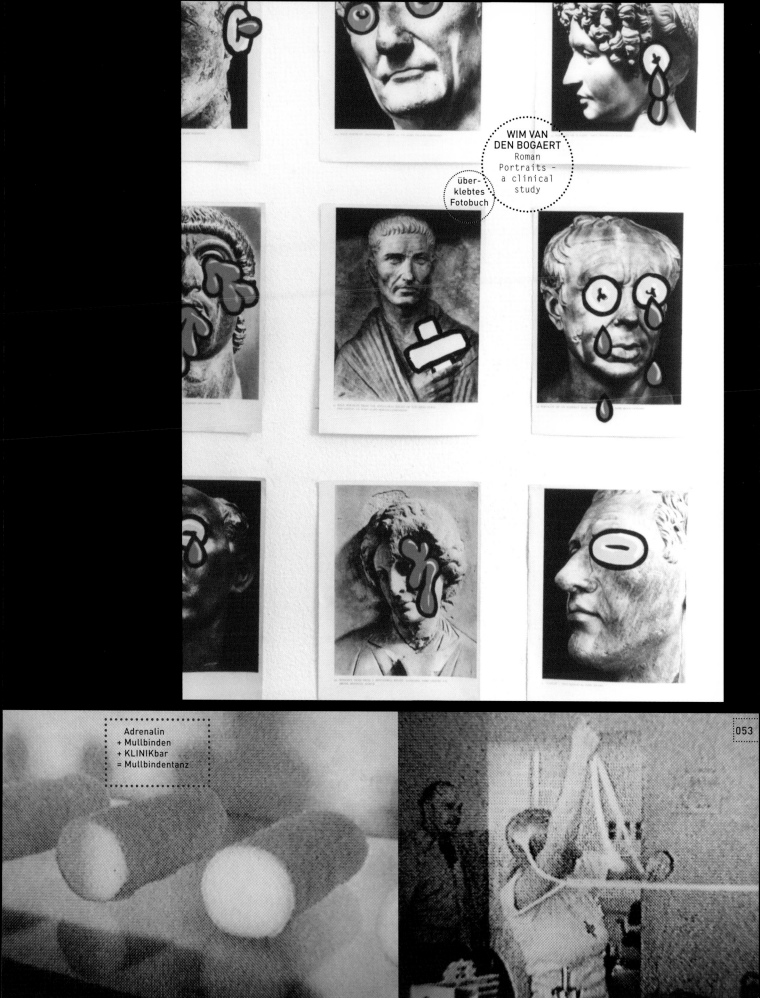

WIM VAN
DEN BOGAERT
Roman
Portraits –
a clinical
study

über-
klebtes
Fotobuch

Adrenalin
+ Mullbinden
+ KLINIKbar
= Mullbindentanz

234 Neurosen
234 Neurotics
(1995)

234 : 3 = 78 pro person

Die Totenstarre breitet sich von
den Kaumuskeln nach unten
aus. In dieselbe Richtung wie
neurotische Spannungen.

Rigor mortis spreads from the
jaw muscles downward, in
the same direction as neurotic
tension.

Häufiges Wasserlassen
Nikotinabusus
Unzufriedenheit
Jähzorn
Vergiftungsangst
Schnappat
Gesichtsneurosen
Milchschorf
Schwindel
Verstopfung Hautausschlag
Dumpfes Gefühl im Kopf Grübeln Depers
Innere Nervosität
Minderwertigkeitsgefühle Zittern (Hände, Lider, Zunge) Beklemmungsgefühle
Bronchialasthma Defektschizop
Appetitmangel
Durchfall Rückenschmerzen Herzrasen und Schmerzen im linken Arm Ani
Schlafstörungen Beicht- und Kontrollzw.
Händezittern
Hochgradige Empfindlichkeit, mißverstanden zu werden
Unfallneigung Durchblutungsstörungen Reflexs
Menschensc
Wachphantasien
Körperkrämpfe
Häufiges Gähnen Fehlverhalten (z.B. starke Krä
Nervenzusammenbruch Lähmungen
Wahnstimmungen Eingebildete Schwangerschaft
Größenwahn Klausthrophobie
Todesängste Schreikrämpfe
Mißtrauen D
Halluzinationen Bedrückheit Störung d
Haareausreißen
Schilddrüsenüber-/unterfunktionen
Exessive Onanie mit Schuldgefühlen Depressive Verstimmung Impotenz Kontaktstöru
Blinzeltick Ohrensausen
Nachtwandel Melancholie Angst vor Gesichtsröte
Aufstoßen Fingerklopfen Gleichgewichtsstörungen
Unterlegenheitsangst Einziehen des Kopfes
Nahrungseinschränkung
Zyklusstörungen Schreckhaftigkeit Exhibitionszwang
Akne vulgaris Zwangshandlungen Bewußtlosigkeit
Desorientierung Eifersuchtswahn Derealisation Sprechen im S
Störung der Hauternährung Trommelsucht Ichstörung Angst - G
Mutismus (Schweigsamk
Schreibkrämpfe Alibinie (ohne sexuellen Kontakt auskommen) Ergrau
Schüttellähmung
Delirium Motorische Fehlleistungen (Umfaller)
Augenbrennen Pla
Geräuschempfindlichkeit
Hospitalismus Hypersomnie (großes Schlafverlangen)
Manie
Beschleunigter Denkablauf
Beschwerden beim Wasserlassen
Nächtliches Aufschreien Wetterempfindlichkeit Vorstellungszwang (z.B. bei allen Menschen, die einem bege
Nymphomanie Gefühlslabilität Übergewicht Hodenkrampf
Asthma
Nervenschock
ustand von Luftmangel Unfähigkeit in Gegenwart anderer zu urinieren
Magenbeschwerden Eingeengtheitsgefühle
Gleichzeitiges Frieren und Schwitzen Schüttellähmung Blasenerkrank
Weinkrämpfe
Frigidität Manisch-depressives Irresein
Fanatismus Gedächtnisverlust
Schaukelbewegungen
paradoxe Heiterkeit
Zwinckertick

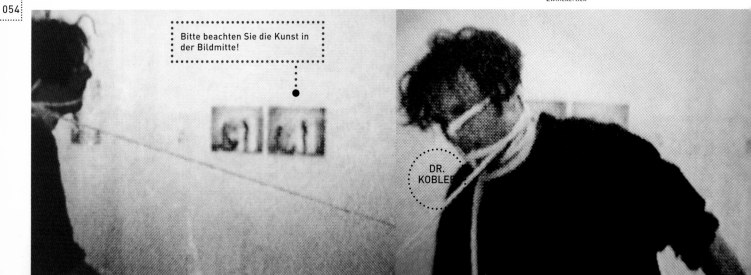

Bitte beachten Sie die Kunst in
der Bildmitte!

DR.
KOBLE

Gestörtes Orientierungsvermögen

Gedächtnisstörungen

ommenheit

n

Ratlosigkeit

Schreckhaftigkeit

Traurige Verstimmung Motorische Unruhe

Haßgefühle Klaustrophobie

Übergenauigkeit

Hypochondrie

krämpfe

wußtseinstrübung Trockene Haut

stände Resignation

Identitätsverschiebung

Unflexibilität Überempfindlich gegen äußere Reize

sigkeit)

Hypersensibilität

Verlangsamung der Sprache und Bewegung

Nervöse Übererregbarkeit

Vitalstörungen Feindseligkeit

Verringerte Selbsteinschätzung

Spannungsabfall Unempfindlichkeit

Verzichthaltung

Bettnässen Platzangst

Grübelzwang Zerreißzwang

Hysterie

umsichschlagen, wälzen Traumatische Epilepsie

Traumhafte Verworrenheit Phobische Reaktionen

Muskelschwund (Athopie) Emotionale Leere

Affektlähmung

Gefühlsambivalenz Initiativelosigkeit Agnosie (Unfähigkeit, Objekte wiederzuerkennen und zu benennen)

Trauer

Geruchsempfindlichkeit Explosivität Masochismus Agressionshemmung

Raum-, Höhen-, Dunkelangst

Beschmutzungsfurcht Druckgefühl im Kopf

Freudlosigkeit

Beeinträchtigungswahn

Abnorme Beeinflußbarkeit Klagsamkeit

Konkliktunfähigkeit

Vermehrter Handschweiß

Traumhafte Verworrenheit

Lähmungserscheinen

Übelkeit

Schlafzwang

Hals Entwurzelungsdepressionen

en, wie ihr Geschlechtsorgan aussieht)

antilität Agressionsverdrängung Entfremdungsreaktionen

Ständige Halsentzündung

it Schlafwandeln Lügen

Allgemeine Erschöpfungszustände Kontrollzwänge Hörstörungen

Daumenlutschen

Konzentrationsstörungen

Einschlafstörungen

Suizidgedanken

Alkohol- und Medikamentenabhängigkeit

Fingernägelbeißen Krankheitsangst Nesselfieber

Alleinseinsangst

Augenflimmern Absterben der Hände

Angstbeißen Pupillenerweiterung

Kontaktlosigkeit Hundeangst

Synergie in der KLINIK:
Schwester Dorothea verbindet Arbeit, Vergnügen und Dr. Kobler

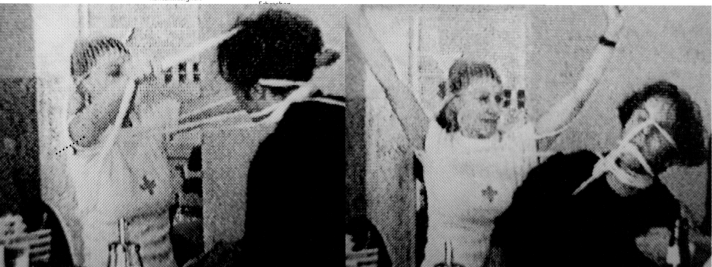

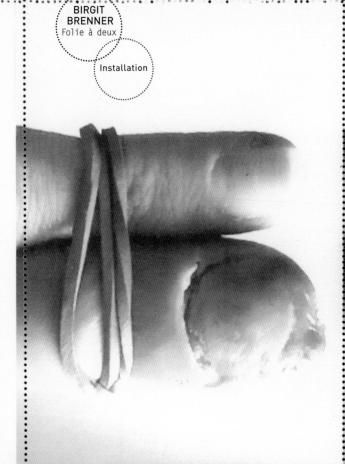

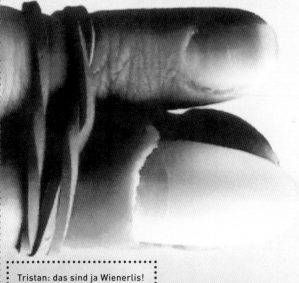

Tristan: das sind ja Wienerlis!
Dorothea: nein Frankfurter!
Teresa: what are Viennerli's?

056

Nr. 297.30 (laut DSM-III-R) Folie à deux

Das Wahnsystem entwickelt sich als Folge der
engen Beziehung zu einer anderen Person, die
eine nachgewiesene Störung mit Verfolgungs-
wahn hat. Die erkrankte dominante Person
überträgt nach und nach ihr Wahnsystem auf
die gesunde passivere Person.

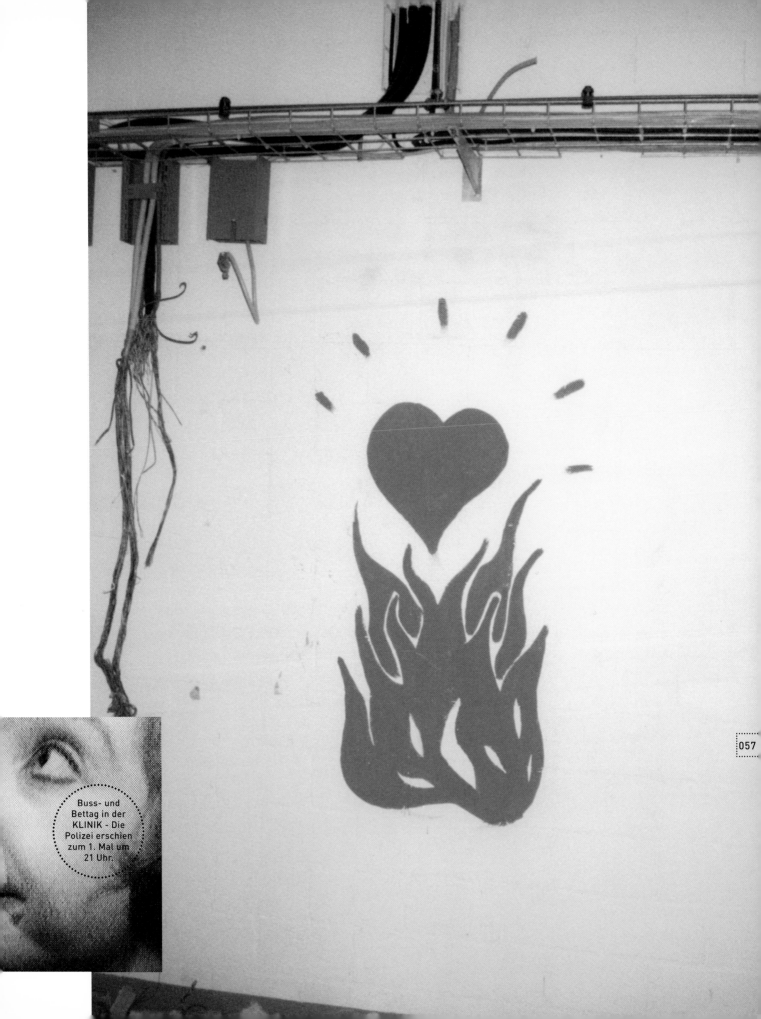

Buss- und
Bettag in der
KLINIK - Die
Polizei erschien
zum 1. Mal um
21 Uhr.

Buss-und Bettag in der KLINIK

POLIZEI: In der Nacht vom 19. auf den 20. September 1998 fand im Gebäude "Klinik" an der Freigutstrasse 15, 8002 Zürich, eine unbewilligte Veranstaltung statt. Bei unserer Kontrolle am 20.09.1998 um 0400 Uhr gaben Sie sich als Verantwortlicher dieser Veranstaltung zu erkennen. Was sagen Sie dazu?

TOBIAS RIHS: Es trifft zu, dass ich der Verantwortliche dieser Veranstaltung war.

P: Um welche Zeit begann diese Veranstaltung und wie war der Programmverlauf dieser Veranstaltung?

DAS VERHÖR

T.R.: Um 2200 Uhr war Türöffnung, um 2300 Uhr bis ca. 0130 Uhr war das Varieté, wobei es sich um den eigentlichen Hauptteil der Veranstaltung handelte. Danach war bis 0430 Uhr Barbetrieb, bis dann zu diesem Zeitpunkt auch die letzten Gäste die Veranstaltung wieder verlassen hatten.

P: Wieviele Personen nahmen an der Veranstaltung teil und wer war zutrittsberechtigt?

T.R.: Es waren etwa 100 Personen an der Veranstaltung anwesend. Zutritt hatten nur Mitglieder des Vereins 'Morphing Systems'.

P: Was für einen Eintritt hatten die Personen für diese Veranstaltung zu entrichten?

T.R.: Der Eintritt betrug Fr. 15.-- und war nur für das Varieté. Der Besuch nach der Veranstaltung war in diesem Sinne kostenlos.

P: Was für Getränke wurden angeboten und wie hoch waren die Getränkepreise?

T.R.: Neben Softdrinks à Fr. 2.-- wurden Bier à Fr. 4.-- und alkoholische Longdrinks à Fr. 8.-- angeboten. Die Preise waren eigentlich nicht festgelegt, sondern haben sich im Verlauf der Zeit so eingespielt.

P: Wo kann ich ersehen welche Personen Mitglied des Vereins 'Morphing Systems' sind. Verfügen Sie über Vereinsstatuten und ein Mitgliederverzeichnis?

T.R.: Ja. Ich habe die Vereinsstatuten und das Mitgliederverzeichnis nicht bei mir, werde Ihnen aber beides mit der Post zustellen.

P: Waren die anwesenden Gäste (Mitglieder) persönlich zu dieser Veranstaltung eingeladen worden?

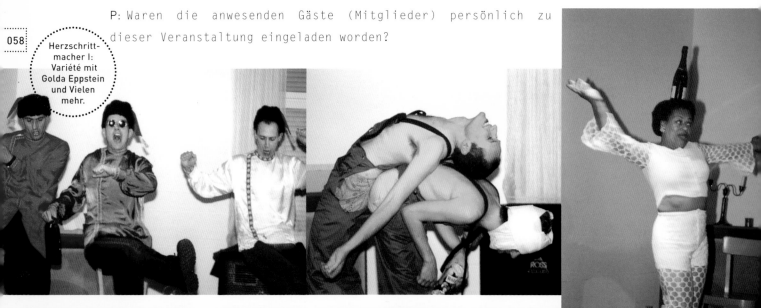

Herzschritt-
macher I:
Varieté mit
Golda Eppstein
und Vielen
mehr.

BEAT CLUB's **BEAT OPERATION**
with the needle operators

17

Be&See — 1
Muri
Ashey
Thomen

Oliver Scotoni — 2
Spy & Spy

KLINIK Freigutstr. 15 ZH

Fr. .7.98 22.30

BEAT CLUB @KLINIK
Freigutstr. 15 ZH

The Stinkiest Beats

FR. 7.8.98 23.00

6 LUCKY DEEJAYS

JOE CLYDE (HIDDEN AGENDA, METALHEADZ US)
FRESH & SICK (ZH)
ALEX DALLAS (STRAIGHT AHEAD REC.)
SEQUEL (ROBERTO & GORDON, STRAIGHT AHEAD REC.)

KLINIK
BEAT CLUB **21.8.98**

1. PIPPO & SPRUZZI
 DJ SARNA

2. MCMUFFIN & JOBLESS
 DIAMOND D

FREITAG 23.00
FREIGUTSTR. 15
8002 - ZH

···beat PRESENTS
club
FR.2.10.98 21.00 UHR
MIKE LEVAN & GALLO ● DJ SARNA
BELLE EPOQLE ● TSCHE TSCHE
KLINIK
FREIGUTSTR. 15

HIPHOPHYL

Beat Club Pharmaceutics

beinhaltet folgende Wirkstoffe:
DJ Dimitri, DJ Reezm, DJ Jungle, DJ Mike

Dosis erhältlich: Fr. 10.Juli '98 23.00 [KLINIK Freigutstr. 15]

super beat club's
collider

fr.16.0

ivorym
milky
way
NL

sev
rein
force
dispat
U.K
&tin m

stonee
pop delux
mono re
bedingt

23.00 KLINIK Freiguts. 15 ZH

ainer Trüby compost records
Alex Dallas earth bound
DJ Diamond straight ahead
odoo Dubsoundsystem dubsearch
Deelah Supreme straight ahead

8.09.98 BEAT CLUB-KLINIK friegutstr. 15 8001

BEAT CLUB
wir mischen für Sie !

Flycurl & Chiclette (DooBop Rec. LU) Alex Dallas (Straight Ahead Rec.)	**1**
Sarna (Beat Club) Tsche Tsche	**2**

KLINIK Freigutstr. 15 ZH 24.7.98 23.00

BEAT CLUB's HALLOWEEN PART°

come in
your favorite
Halloween Dress

DJ Tom Wieland (Compost Rec. D)
DJ's Sequel (Straight Ahead Rec.)

DJ Micha (Stromprod.)
DJ Muri & Gallo (Cool Monday)

Fr. 30.10 KLINIK Freigutstr. 15 ZH

beat club allstars
das letzte mal!

nos aka hidden agenda (dispatch, metalheadz, uk)
1 **alex dallas** (straight ahead rec.)
 dj sarna (beat club)

2 **sequel** (straight ahead rec.)
 spy + spy (straight ahead rec.)

freitag 6.11.98 klinik freigutstr. 15

«Beat Club»

TESTURTEIL
★★★★★
SEHR GUT

3 CAGIS 3 FLOORS
SAUGSTARK 2 BARS
MIT INTEGRIERTER
CHILL-OUT GARTEN

Klinisch Getestet

ÜBERZEUGEN SIE
SICH SELBST!

prominente Test-DJ's:
-DJ OLI STUMM
 (liquid groove, NY)
-DJ DOMIE
 (liquid groove, NY)
-DJ LEMY & ROOMMATE
-DJ THE GREG

VERANSTALTUNGSORT:
klinik, freigutstr.15
Fr.28.08.98, 23.00uhr.

«Beat Club»

TESTURTEI
★★★★★
SEHR GU

3 CAGIS 3 FLOORS
SAUGSTARK 12 BARS
MIT INTEGRIERTER
CHILL-OUT GARTE

Klinisch Gete

Not all of our neighbors
were uncooperative.
Dr. L. even invited us to his
bedroom for a sound check.

VON PETER TILLESSEN

Ein erster, lauer Frühsommerabend in der KLINIK. Die Kranken und Gebrechlichen haben bereits zu Abend gegessen und gehen vor der Nachtruhe noch diversen Divertissements nach. Ein paar stehen im Garten und werfen zu französischem Chanson und Camembert Boulekugeln über den Kies. Andere Patienten stehen an der Bar und trinken auf ihre Leber und rauchen auf ihre Lunge. Andere - noch Kränkere - zucken im Keller zum Takte technoider Breakbeats und erhoffen sich so Heilung oder doch Linderung ihres Leids. Ganz oben, im 3. Obergeschoss, sitzen die Chefärzte und Morphologen und grübeln über den weiteren Spitalverlauf.

EINE ROMANTISCHE BEGEGNUNG

Im zweiten Obergeschoss aber trifft der Tango die Kunst. Nicht, dass er das gewollt hätte, ganz im Gegenteil (bisher kannte er sie nur vom Hörensagen, und das reichte ihm: Sie schien ihm viel zu arrogant und hochnäsig, ebenso, wie er ihr viel zu einfach und primitiv vorkam) nein, weil er sich mit ihr das Zimmer teilen muss (es ist eng in der KLINIK und Einzelzimmer sind rar und nur für die besser betuchten oder besser versicherten Patienten zu haben), deswegen trifft er sie. Er ist der alte Herr aus Argentinien, der nunmehr seit sechs Wochen wegen eines chronischen Magengeschwürs hier ist, der unverwüstliche Draufgänger und Weiberheld, früher kräftig und saftig, heute alt und geschwächt. Er hat die Frauen immer verehrt, er hat ihrer viele gehabt, er hat ihrer viele geliebt, aber das ist lange her, und nun ist er aus der Übung und zögert kurz (obwohl er im Leben nie gezögert hat) und ist einen Moment lang unsicher (obwohl er im Leben nie unsicher war), und seine alte, unverkennbare, schwere, ächzende Stimme zittert (obwohl sie im Leben nie gezittert hat), als er sie, die Kunst, fragt: "Darf ich um einen Tanz bitten?" Sie ist die grosse Dame von Welt, die sich jung gibt und doch alt ist (mindestens so alt wie er; wie alt, weiss niemand so genau), die immer jung und modern und frech war - oder es zumindest gerne gewesen wäre - und heute eine Kur bitter nötig hat, um sich von ihrem ständigen und beständigen Kopfschmerz zu erholen. Sie hat viel gesehen von dieser Welt, sie hat alles gesehen, sie erwartet nicht mehr viel. In stillem Leid und Selbstmitleid fristet sie ihr tristes Dasein und wartet auf ihr Ende. Nichts Span-

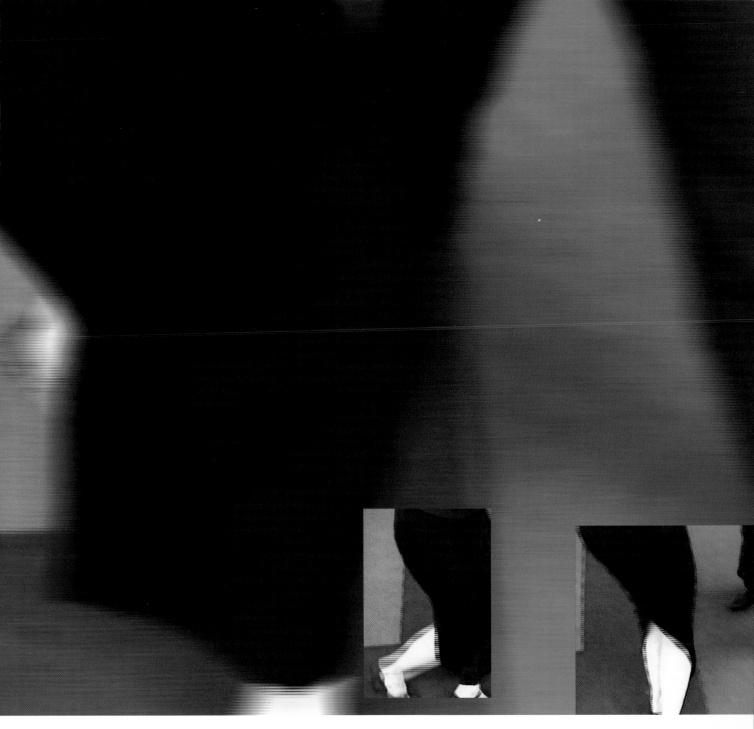

Motorola sponsored by Motorola.

eines überlebte die KLINIK nur um
wenige Wochen, mit dem andern
telefoniert Teresa heute noch

zweite romantische Begegnung

nendes ist ihr mehr passiert in all den letzten Jahren und Jahrzehnten und so horcht sie auf, als sie seine kurz zitternde Stimme fragen hört, und so erschaudert sie, als sie in seine schwarzen, funkelnden Augen sieht, und so zittern ihr kurz die immer noch schönen Beine, so wie seine Stimme zittert, als der Tango die Kunst trifft. Immer schon war sie widerspenstig und mürrisch von Natur (wie es sich für eine schöne Frau gehört), und nun ist sie es mehr denn je, nicht, weil sie noch schön wäre, nein, aus Ärger und Verbitterung darüber, dass sie es nicht mehr ist, und auch aus Gewohnheit und auch aus Trotz ist sie es und erwidert kühl: "Nein, danke." Doch hat sie das Funkeln in seinen Augen gesehen und das Zittern in seiner Stimme gehört, und ihre Augen haben mitgefunkelt und ihre Beine mitgezittert. Es ist eine eigentümliche Begegnung, als der Tango die Kunst trifft und verführt oder umgekehrt.

An diesem Abend haben die beiden nicht mehr miteinander getanzt oder geredet, aber da sie gemeinsam gezittert und das Zittern des anderen bemerkt haben, treffen sie sich nun zweimal wöchentlich zur selben Zeit am selben Ort im 2.OG der Klinik und spielen ihr hochnäsiges Spiel, denn beide sind sie zu störrisch und zu selbstverliebt, um sich zu zeigen oder zu verraten. Nein, sie sind kein Herz und keine Seele, zu gross ist die Kluft zwischen ihnen, zu wenig verbindet sie, zu unterschiedlich sind sie. Doch Gegensätze ziehen sich an, und manchmal, da knistert es, und ein anderes Mal, da kracht's: "Du primitiver Wüstling, du willst immer nur das eine. Du hast keine Manieren, keinen Takt, keinen Kopf und kein Hirn, und dann bildest du dir auch noch etwas darauf ein und hältst dich

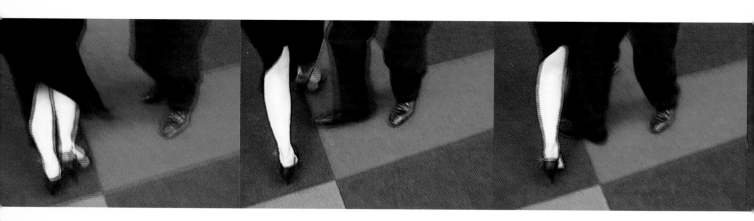

First tango in the KLINIK
danced by Nicole and Yann

Nicole und Yann tanzen ihren
ersten Tango in der KLINIK

für ganz unwiderstehlich!" - "Und du, Scheisskunst, du bist noch viel schlimmer: du hältst dich für etwas Besseres, du hältst dich für etwas ganz Besonderes, obwohl du mindestens ebenso bieder und langweilig und gewöhnlich und durchschnittlich bist wie all die anderen auch, du dumme Zicke", braust er dann auf.

Doch an anderen Tagen, da haben sie Gefallen aneinander: "Er ist zwar hässlich und dumm, aber doch faszinierend, warum, weiss ich nicht, und eigentlich ist er ein angenehmer Zeitgenosse, der Tango", denkt sie dann und lächelt kurz und unmerklich. "Sie sieht für ihr Alter eigentlich gar nicht so schlecht aus, die Kunst, und ihre Beine sind doch noch Wahnsinn, und auf den Kopf gefallen ist sie auch nicht, wenn auch manchmal ein bisschen zickig, doch eigentlich gefällt mir das ja", gesteht er sich dann ein. An so Tagen, da tanzt sie manchmal mit ihm, um ihm einen Gefallen zu tun. Dann funkelt es in seinen Augen, und sein Schritt und seine Stimme wanken nicht, und sie liegt in seinen Armen, und ein kindliches Lächeln zuckt um ihren spröden Mund, und wenn sie ganz ehrlich wäre, müsste sie sich sogar eingestehen, dass es Spass macht, das Tanzen. Und an anderen Tagen, da ist er offen für ihre Sprache, da betrachten sie ihre Werke, da unterhalten sie sich angeregt und diskutieren lebendig und trinken verbotenen Alkohol auf ihre Lebern und zünden sich Havannas an auf ihre Lungen und haben eine Freude und ein Leuchten in den Augen, wie in alten Tagen, als sie noch jung und frisch waren, die Kunst und der Tango.

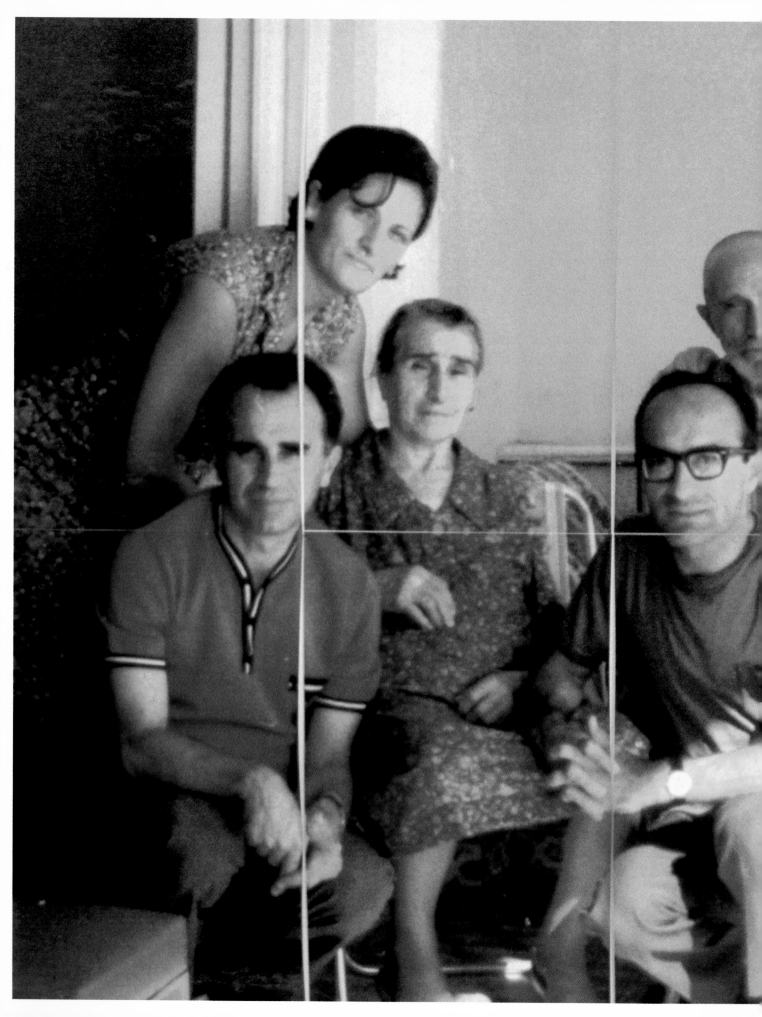

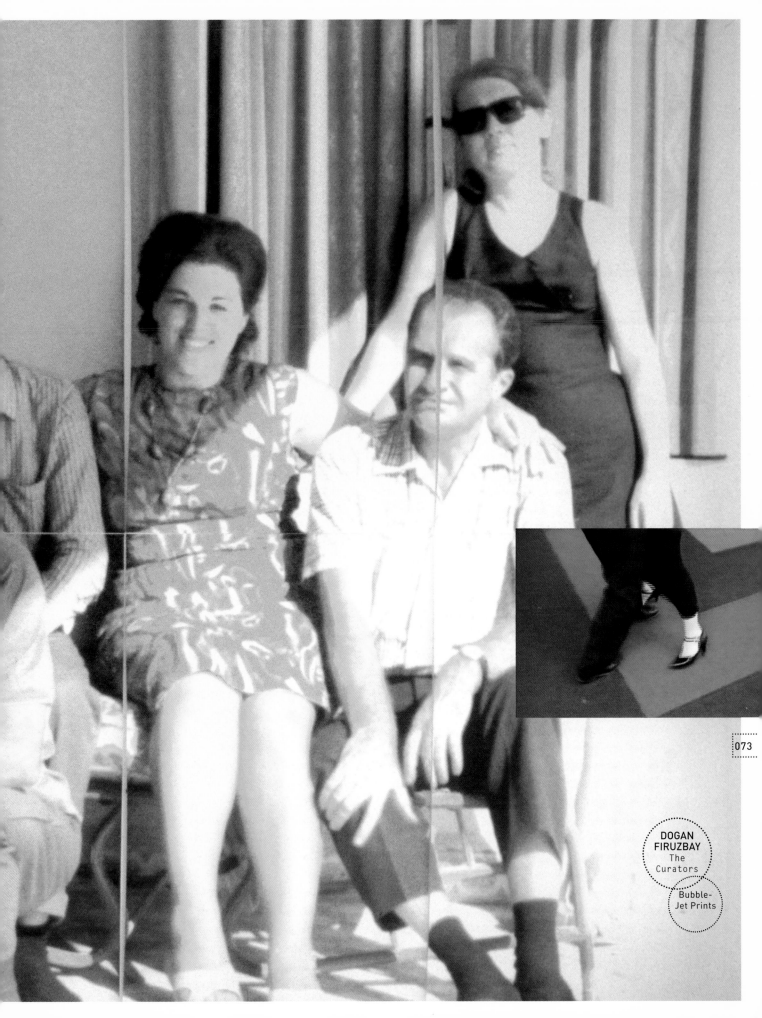

073

DOGAN
FIRUZBAY
The
Curators

Bubble-
Jet Prints

EDITH KREBS

An einem 1999 in Winterthur abgehaltenen Symposium mit dem Titel "Museumsland Schweiz: Wachstum ohne Grenzen?" unterhielt sich eine Reihe vorwiegend älterer Herren über mögliche Strategien für das Museum der Zukunft. Obwohl die Archivierung und Pflege der Sammlung immer wieder als eigentliche Aufgabe des Museums beschworen wurde, war man sich weitgehend einig, dass sich diese im Wortsinn konservative Institution gegenüber Tendenzen der sogenannten Erlebnisgesellschaft nicht gänzlich verschliessen dürfe. Christoph Vitali, Direktor des Münchner Haus der Kunst, hielt ein leidenschaftliches Plädoyer zugunsten einer Öffnung des Museums: "Zum Abbau oder zur Überwindung der Schranken, die immer noch zu viele Menschen vom regelmäßigen Besuch abhalten, sind - fast

MORPHING SYSTEMS:DIE AUSSTEL

- alle Verführungsstrategien erlaubt, sehr wohl auch interdisziplinäre, mit den gezeigten Inhalten Bezüge aufweisende Veranstaltungen im Museum, bis hin zum Museumsfest." In den Ohren der Anwesenden klangen diese Gedanken, die immerhin vor rund dreissig Jahren im

Umfeld der 68er Bewegung entwickelt worden waren, offenbar neu und frisch: Der Beifall war rauschend.

Tatsächlich haben sich die Museen lange Zeit jeder Neuerung verwehrt und ihren Ruf als Ort der Kontemplation mit Nachdruck gepflegt. Nichts sollte die stille Begegnung mit dem authentischen Kunstwerk stören. Die Ideologie des White cube - der idealen weissen Zelle, die jede Verbindung zur Aussenwelt negiert - schien über alle Angriffe erhaben. Nicht nur die Sammlungspräsentation, sondern auch die temporäre Ausstellung wurde diesem rigiden Modell unterworfen. Einzig an der Vernissage, dem Tribut an die gesellschaftliche Seite der Kunst, wurden diese strengen Regeln für einen kurzen Moment ausser Kraft gesetzt.

Wie immer geschehen die Einbrüche in ein System an dessen Rändern. Obwohl von Kunstschaffenden gegründete und

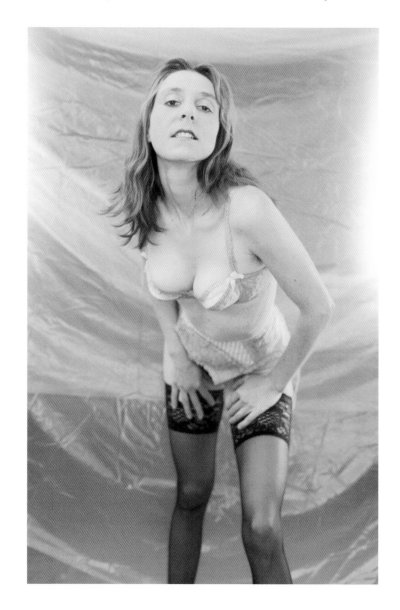

geführte Ausstellungsräume eine lange Geschichte aufweisen (man denke an die sogenannten Produzentengalerien), begann sich hier zu Beginn der Neunzigerjahre eine neue Vermischung zwischen der Kunst- und Partyszene abzuzeichnen. Ohne Barbetrieb lief bald gar nichts mehr, und dieser wurde nicht nur als einträgliche Einnahmequelle geschätzt, sondern führte auch ein neues, geselliges Element in die Kunstszene ein. Dass in diesen zu Treffpunkten

NG ALS PROZESS

mutierten Räumen die ausgestellten Werke in den Hintergrund traten und nur noch beiläufig wahrgenommen wurden, schien niemanden gross zu stören, im Gegenteil: Im Zeitalter der Postmoderne waren alt hergebrachte Konzepte der Kunst wie Original und Authentizität längst fragwürdig geworden, und die Medien Fotografie, Video und Internet haben das ihre dazu beigetragen, die Grenzen zwischen Kunst und Massenmedien fliessend zu gestalten.

Kein Wunder, versuchten nun einige Kuratorinnen und Kuratoren, diesen Trend auch in etablierten Kunstinstitutionen salonfähig zu machen. Immer häufiger luden Museen nicht mehr nur zur Vernissage, sondern zur Eröffnungsparty mit anschliessender Disco. Federführend in dieser Entwicklung war und ist das Zürcher Migros-Museum, das sich mit zeitgeistigen Ausstellungen wie "HIP" oder "Flexible" einen Namen gemacht hat. Unorthodox geht dieses Museum aber auch mit seiner Sammlung um: Immer wieder werden Werke aus der Sammlung in die Ausstellungen eingebaut, so dass sich die Grenze zwischen Sammlungspräsentation und Ausstellungsbetrieb tendenziell auflöst - eine geschickte Strategie, die Sammlung zu dynamisieren und in immer neuen Konstellationen vorzustellen.

Im Sommer 1998 hat dann auch das Kunsthaus Zürich den Anschluss gesucht: In der Ausstellung "Freie Sicht aufs Mittelmeer" expandierte die mit fast hundert Künstlerinnen und Künstlern be-

At a recent symposium in the Swiss town of Winterthur on the subject "Switzerland as a land of museums: unlimited growth?" a group of people, most of them elderly men, discussed possible strategies for the museum of the future. Although they pointed out that archiving and maintaining the collection are still considered the primary tasks of a museum, they were more or less unanimous in their opinion that this conservative, in the literal sense, institution cannot resist the tendencies inherent in an event-driven society constantly in search of new experiences. Christoph Vitali, director of the Haus der Kunst in Munich, then held an impassioned plea for museums to open up: "In a bid to dismantle or overcome the barriers that still keep most people from regularly visiting museums, almost any strategy of seduction is permitted - especially interdisciplinary approaches, events relating to the museum and even museum parties." To those present, such ideas - though they had been developed some thirty years ago in the heady days of the 1968 student revolt - were evidently new and fresh. The applause, at any rate, was deafening. Indeed, museums have long resisted innovation and have carefully nurtured their reputation as places of contemplation where nothing should disturb the quiet confrontation with the authentic work of art. The ideology of the "White Cube" that negates all connection with the "outside world" seemed unassailable. Not only the presentation of the collection, but also the temporary exhibition was subjected to this rigid model. Only the vernissage, as a tribute to the social aspect of art, provided a brief respite from these stringent regulations.

The cracks in any system appear invariably appear at the fringes. Although there is a long tradition of exhibition spaces founded and run by artists, a new convergence of art and party began to take shape in the early 90s. Nothing happened without a bar, and the bar was appreciated not only as a source of revenue, but also as a new social element in the art world. Nobody was bothered that these spaces had become

meeting points, and that the works on display tended to fade into the background and were hardly noticed. On the contrary, in the postmodern age, traditional concepts of art such as original and authenticity had long been called into question, with photography, video and Internet helping to blur the borders between art and mass media.

It is therefore not surprising that some curators have started to introduce this tendency in established institutions. Museums began holding not only vernissages, but also inaugural parties and discos. Heading this trend was the Zurich Migros Museum, which made a name for itself with such exhibitions as "HIP" or "Flexible". This museum is also unorthodox in the way it treats its collection. Works from the collection are repeatedly integrated into exhibitions so that the border between the presentation of a permanent collection and the mounting of a temporary exhibition is blurred - a clever strategy that energizes the collection by

stückte Schau in die Sammlungs-
räume, wo es zu mehr oder weniger
gelungenen Interventionen kam.
Die Einladung an verschiedene
Off-spaces, sich jeweils abends
im Vortragssaal des Kunsthauses
zu präsentieren, wirkte indessen
leicht gequält: Das Ambiente solcher
Räume lässt sich nicht temporär
ins Museum importieren.
Dem Eventcharakter des Museums
stehen zahlreiche Einschränkungen
entgegen. So erlauben es die
Betriebsstrukturen nur in Aus-
nahmen, das Haus bis in die
Nacht hinein offen zu halten.
Dazu kommen Sicherheitsprobleme,
wenn Parties oder andere Veran-
staltungen in Räumen stattfinden,
in denen sich wertvolles Kultur-
gut befindet. Es darf aber auch
an der Motivation der Museums-
direktoren gezweifelt werden,
lieb gewonnene Gewohnheiten über

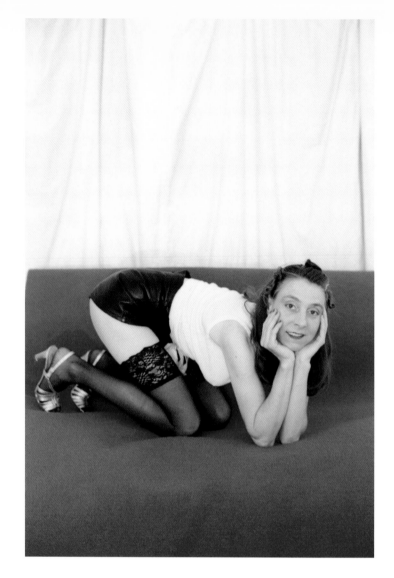

Bord zu werfen. Die Rolle des Animators dürfte der Mehrzahl von ihnen noch
weniger behagen als das neuerdings geforderte Profil eines Kulturmanagers.

Eine Veranstaltung wie "A Night at the Show", wie sie der freie Kurator Harm Lux 1995
in den Räumen eines Clubs namens "Fields" in einer stillgelegten Fabrik an der Zürcher
Zypressenstrasse organisiert hat, ist jedenfalls in einem Kunstmuseum (noch?) undenkbar.
Die Ausstellung war als eine Art "work in progress" konzipiert und wurde laufend durch
neu dazu kommende Beiträge ergänzt. In der gut frequentierten Bar, die jeweils bis in
die frühen Morgenstunden geöffnet blieb, fanden fast jeden Abend Performances, Konzerte
oder Modeschauen statt. Nicht die Präsentation von Werken, wie an einer Ausstellung
üblich, stand hier im Vordergrund, sondern der Erlebnis- und Ereignischarakter des
Projekts.
Mit dem Projekt "Morphing Systems" ist die eventorientierte Ausstellung in eine selbst-
reflexive Phase getreten. Zwar sorgte auch hier eine Vielzahl von Aktivitäten für eine
Belebung der an sich trägen Institution Ausstellung; doch im Unterschied zu vergleich-
baren Projekten blieben kommunikative Prozesse nicht einfach auf das Rahmenprogramm
beschränkt, sondern diese zogen das Ausstellungsgeschehen selbst mit ein. In jeder der
vier Phasen von Morphing Systems wurden die jeweils neu dazu kommenden Künstlerinnen

und Künstler aufgefordert, in die bereits bestehenden, meist ortsspezifischen Werke und Installationen einzugreifen und diese zu verändern. Die kontinuierliche Transformation der Ausstellung war also von Anfang an integraler Teil des Ausstellungskonzepts, in dem Kunstproduktion und -rezeption sich tendenziell auflösen.

Nicht zufällig nimmt der Titel "Morphing Systems" auf die Systemtheorie Bezug. Spätestens seit dem Erscheinen von Niklas Luhmanns *Die Kunst der Gesellschaft*, 1995, ist der systemtheoretische Jargon aus dem Kunstbetrieb nicht mehr wegzudenken, auch wenn der Autor dieser Studie neuere Entwicklungen in der Kunst ignoriert und einem überholten, werkorientierten Kunstbegriff anhängt. Trotzdem eignet sich das

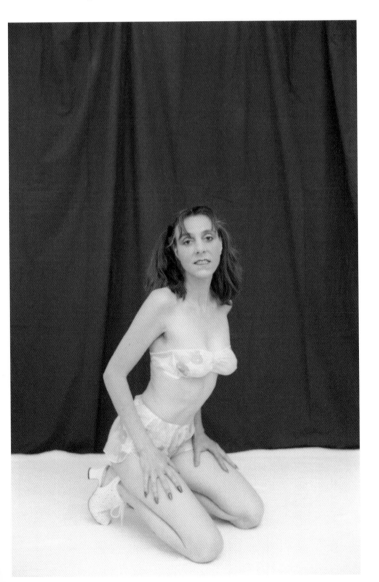

presenting it in ever-changing constellations. In the summer of 1998 the Kunsthaus in Zurich followed suit. In the exhibition "Freie Sicht aufs Mittelmeer", works by almost one hundred artists spilled over into the spaces housing the permanent collection, with more or less successful results. The invitation extended to a number of smaller galleries to mount presentations in the auditorium of the Kunsthaus was a little strained: the atmosphere of such spaces cannot be temporarily imported into a museum situation.

The "event character" of the museum is hindered by a number of restrictions. For example, prevailing administrative structures do not allow for the building to stay open late into the night. Furthermore, there are security problems if parties or other events take place in spaces where valuable cultural objects are stored. Finally, we may have reservations as to the motivation of museum directors in throwing away habits they hold so dear. Many of them are likely to relish the role of animator even less than the role of cultural manager that is already being thrust upon them. An event such as "A Night at the Show", organized by freelance curator Harm Lux in 1995 at the Fields club in a closed-down factory on Zypressenstrasse in Zurich would certainly be inconceivable (even now?) in a museum. The exhibition was intended as a kind of "work in progress" and was continually added to by new contributions. The popular bar, which stayed open until the early morning hours, hosted performances, fashion shows and concerts almost every evening. Presentation of art works was no longer in the foreground, as in most exhibitions, but the event character of the project.

The "Morphing Systems" project marks the beginning of a self-reflective phase in event-oriented exhibitions. Although here, too, a number of activities ensured the vitality of the otherwise normally slow-moving institution of the exhibition, it differed from comparable projects in that

the communicative processes were not restricted to the framework program, but extended to include the exhibition itself. In each of the four phases of "Morphing Systems", the newly invited artists were called upon to intervene in the existing - often site-related - works and installations and alter them. Right from the start, the constant transformation of the exhibition was an integral part of the overall concept in which the boundaries between production and reception were dissolved.

It is not by coincidence that the title "Morphing Systems" refers to system theory. By 1995, at the very latest, such theorists as Niklaus Luhmann had made the jargon of system theory part of the art world. Though Luhmann tends to ignore recent developments in art, adhering instead to an outmoded, work-oriented concept of art, the framework of system theory he uses proves to be an excellent instrument by which to analyze current trends in art. He points out that the notion of the object and even the exhibition as a self-contained and static entity is being abandoned in favor of the development of more dynamic, on-going forms. According to Luhmann, art, like economics, politics, law and science, is one of the so-called social systems that are based on the principle of

systemtheoretische Gerüst ausgezeichnet für die Analyse aktueller Tendenzen in der Kunst, sich nicht nur auf Objekt-, sondern auch auf Ausstellungsebene von der Vorstellung eines in sich geschlossenen, statischen Ganzen zu verabschieden, um dynamischere, prozesshaftere Formen zu entwickeln. Nach Luhmann gehört Kunst ebenso wie Wirtschaft, Politik, Recht und Wissenschaft zu den so genannten sozialen Systemen, die dem Prinzip der Autopoiesis verpflichtet sind. Die Autonomie sozialer Systeme besteht darin, dass sie alle Operationen, die sie zu ihrer Fortsetzung benötigen, selbst erzeugen. Die für die Systemtheorie fundamentale Unterscheidung zwischen System und Umwelt meint indessen nicht, dass soziale Systeme völlig unabhängig von ihrer Umwelt existieren. Ausseneinwirkungen werden von autopoietischen Systemen vielmehr so aufgenommen, dass diese als "Bestimmung zur Selbstbestimmung", das heisst als Information, wirksam werden, ohne indessen die Strukturgesetzlichkeit des Systems zu beseitigen. Entscheidend für das systemtheoretische Verständnis von Kunst ist die Tatsache, dass sich das Verhältnis zwischen System und Umwelt nicht etwa in Objekten, sondern als Kommunikation respektive als Ereignis manifestiert. Nicht die Kommunikation *über* die Objekte der Kunst ist damit gemeint, sondern die Kommunikation *durch* Kunst. Von Kunstschaffenden hergestellte, materielle Gebilde haben nach Luhmann lediglich die Funktion, kommunikative Prozesse in Gang zu setzten. Gelingt ihnen das nicht oder nur unzureichend, dann ist ihre Präsenz im Kunstsystem und damit ihr Status als Kunst gefährdet. Die Ausstellung Morphing Systems hat diese systemtheoretischen Voraussetzungen beim Wort genommen und den systemischen Prozess einer Kommunikation *durch* Kunst auf eindringliche Weise vorgeführt. Zwar war es in der selbstreferenziellen Kunst schon immer üblich, auf vorgängige künstlerische Errungenschaften Bezug zu nehmen und diese wenn möglich zu übertreffen. Nicht zufällig wurde stets der militärische Begriff der Avantgarde bemüht, wenn es gelang, die Grenze des bisher eroberten Terrains ein Stück weit zu verschieben. Von wenigen Ausnahmen abgesehen, die meist einem aggressiven oder

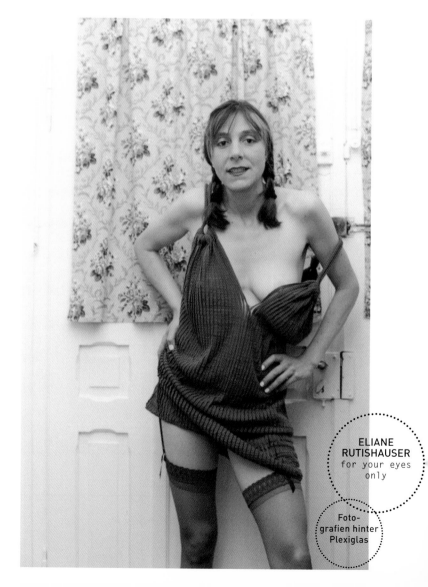

ELIANE
RUTISHAUSER
for your eyes
only

Foto-
grafien hinter
Plexiglas

destruktiven Impuls folgten - man denke zum Beispiel an Robert Rauschenbergs "Erased de Kooning" oder an die "Übermalungen" von Arnulf Rainer - blieb allerdings die materielle Intergrität des Bezugsobjektes unangetastet. Die bis heute gängige museale Inszenierung der Sammlung nach kunsthistorischen Stilen und Schulen hat genau den Zweck, diese Abhängigkeiten als Beweise einer stets fortschreitenden Kunstentwicklung festzuschreiben.

Morphing Systems liess dieses auf Kommunikation basierende, grundsätzlich selbstreferenzielle Evolutionsprinzip der Kunst auch auf der materiellen Ebene nachvollziehen - vorausgesetzt, man liess es nicht bei einem einmaligen Besuch bewenden. Vor allem in der Schlussphase präsentierte sich das Ausstellungsgeschehen mit über sechzig Beteiligten dermassen dicht, dass eine Individualisierung der einzelnen Beiträge schwierig wurde. Damit aber wurden auch grundlegende Kategorien der Kunst wie Werk, Autor, Originalität und Innovation ausser Kraft gesetzt - zumindest in ihrer herkömmlichen Form. Vielleicht müsste man eher von einer Verschiebung dieser Kategorien sprechen, denn als prozessorientierte Ausstellung ist Morphing Systems eigentlich selbst zum Kunstwerk geworden. Sollte das Beispiel Schule machen, dann bleibt den Herren Museumsdirektoren wohl einiges Kopfzerbrechen nicht erspart. Werden sie in Zukunft Ausstellungen sammeln? Oder müssen sie selbst zu Künstlern werden? Oder erübrigt sich die Institution Museum überhaupt?

autopoiesis. The autonomy of social systems consists in their ability to generate, by themselves, all operations that they need for their own continuity. The distinction between system and environment, which is fundamental to system theory, does not mean that social systems exist entirely independently of their environment. Instead, external influences are adopted by autopoietic systems in such a way that they take effect as "determination to self-determination" - in other words, as information, without disturbing the structural law of the system. What is decisive for the system-theoretical approach to art is the fact that the relationship between the system and the environment does not manifest itself in objects, but in the form of communication or as an event. It is not communication *via* the objects of art that is intended, but communication *through* art. Material entities produced by those who create art have merely the function of setting communicative processes in motion, according to Luhmann. If they do not succeed in doing so, or in doing so only inadequately, their presence in the art system and with that their status as art is endangered.

Morphing Systems took this approach quite literally, presenting the systemic process of communication *through* art in a most compelling way. Admittedly, self-referential art has always related to previous artistic achievements and sought to surpass them wherever possible. It is not by coincidence that the military term "avant-garde" has invariably been invoked whenever new territory was conquered and boundaries pushed back. With few exceptions, many of them involving an aggressive or destructive impulse - such as Robert Rauschenberg's "Erased de Kooning" or Arnulf Rainer's "Übermalungen" - the material integrity of the object in question has remained unaffected. The museum-style presentation of a collection according to art historical styles and schools has precisely the purpose of determining this dependence as proof of a constantly progressive artistic development.

Morphing Systems made this communications-based and fundamentally self-referential evolutionary principle of art clearly evident even at a material level - provided, of course, that you visited the exhibition more than once. Especially in the final stages, with more than sixty artists participating, the exhibition was so dense that it became difficult to identify the individual contributions. This, at the same time, de-activated fundamental categories of art such as the work, the author, originality and innovation - at least in their conventional form. Perhaps it would be more appropriate to speak of a dislocation of these categories - for Morphing Systems itself became a work of art in its own right. If that catches on, the people who run the museums are going to have some thinking to do. Will they start collecting exhibitions? Or will they have to become artists themselves? Or will the museum as institution have finally run its course?

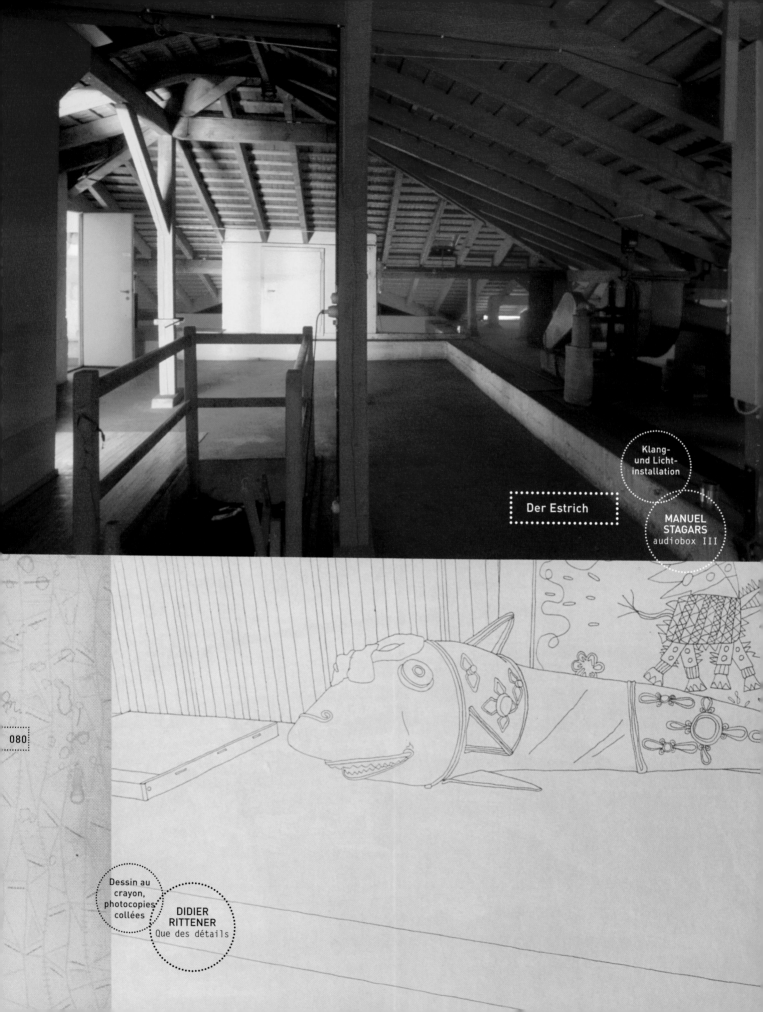

Klang-
und Licht-
installation

Der Estrich

MANUEL
STAGARS
audiobox III

080

Dessin au
crayon,
photocopies
collées

DIDIER
RITTENER
Que des détails

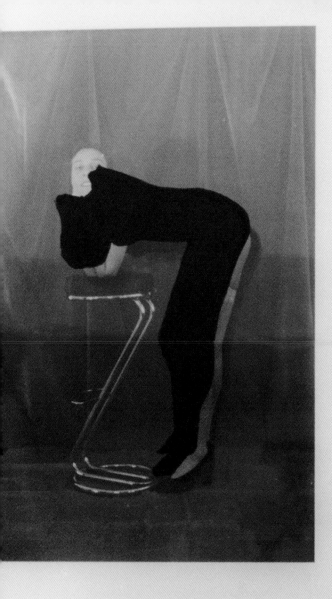

DOMINIQUE
PAGE
More light but
less to see

morpht
ELIANE
RUTISHAUSER

Transparencies
on photographs,
permanent markers
and cuttings

BITTE HIER ANHEBEN.
PLEASE LIFT UP HERE.
S.V.P. SOULEVEZ ICI.

Tun Sie es nicht! Wir sind ein
anständiges Buch.

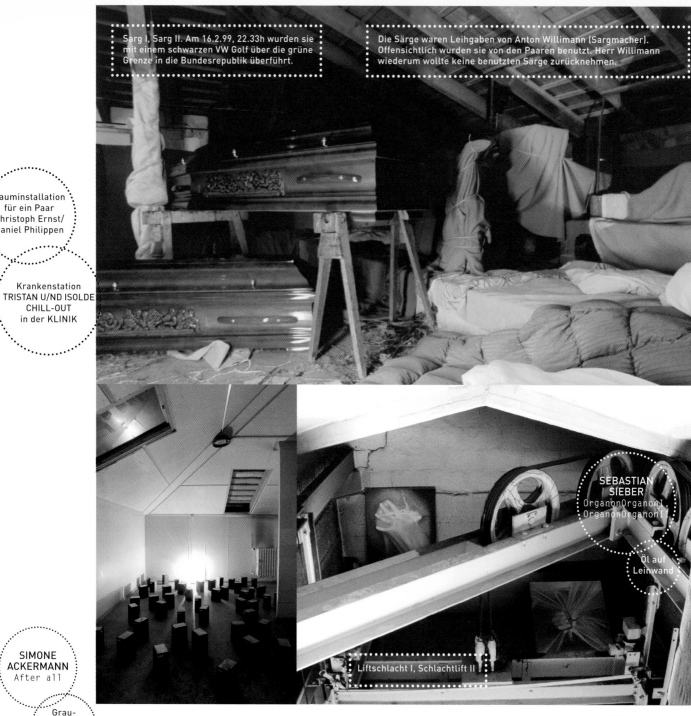

Sarg I, Sarg II. Am 16.2.99, 22.33h wurden sie mit einem schwarzen VW Golf über die grüne Grenze in die Bundesrepublik überführt.

Die Särge waren Leihgaben von Anton Willimann (Sargmacher). Offensichtlich wurden sie von den Paaren benutzt. Herr Willimann wiederum wollte keine benutzten Särge zurücknehmen.

Rauminstallation für ein Paar
Christoph Ernst/ Daniel Philippen

Krankenstation
TRISTAN U/ND ISOLDE
CHILL-OUT
in der KLINIK

SEBASTIAN SIEBER
OrganonOrganonI OrganonOrganonII

Öl auf Leinwand

Liftschlacht I, Schlachtlift II

SIMONE ACKERMANN
After all

Grau-karton, s/w-Laserkopien

URSULA SULSER
ohne Titel

Video-installation

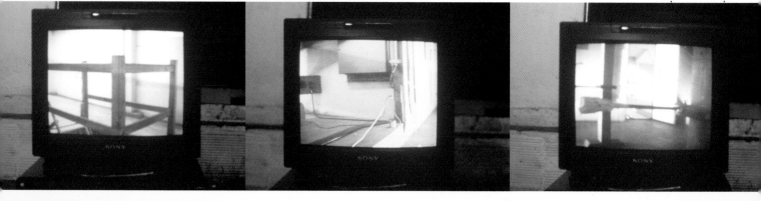

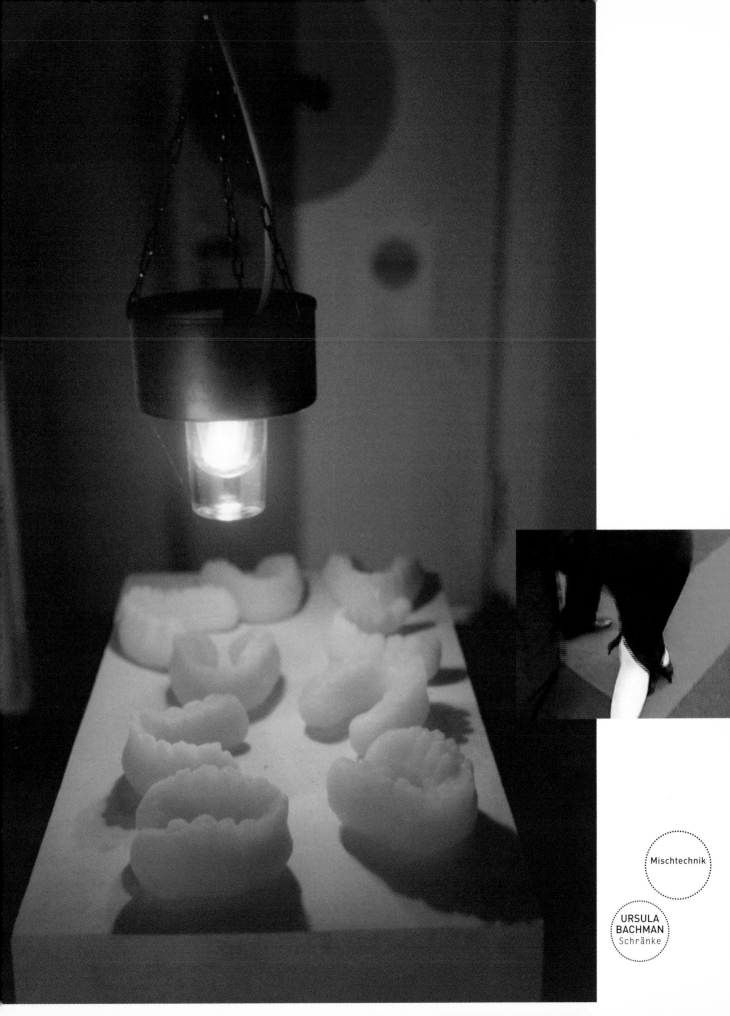

083

Mischtechnik

URSULA
BACHMAN
Schränke

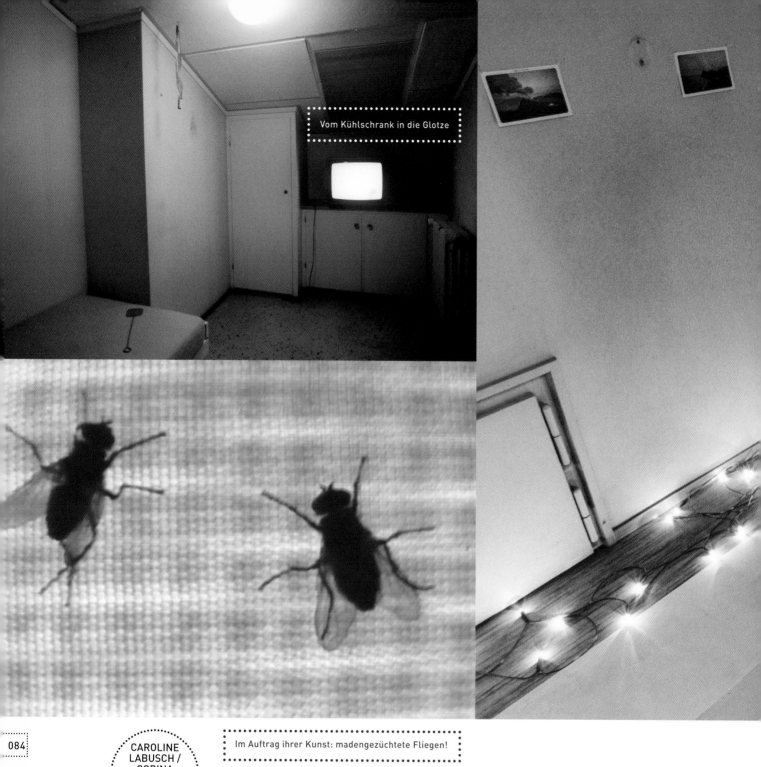

Vom Kühlschrank in die Glotze

CAROLINE
LABUSCH /
CORINA
FLÜHMANN
*musca
domestica*

Fliegen,
diverse
Materialien,
Video-
installation

Im Auftrag ihrer Kunst: madengezüchtete Fliegen!

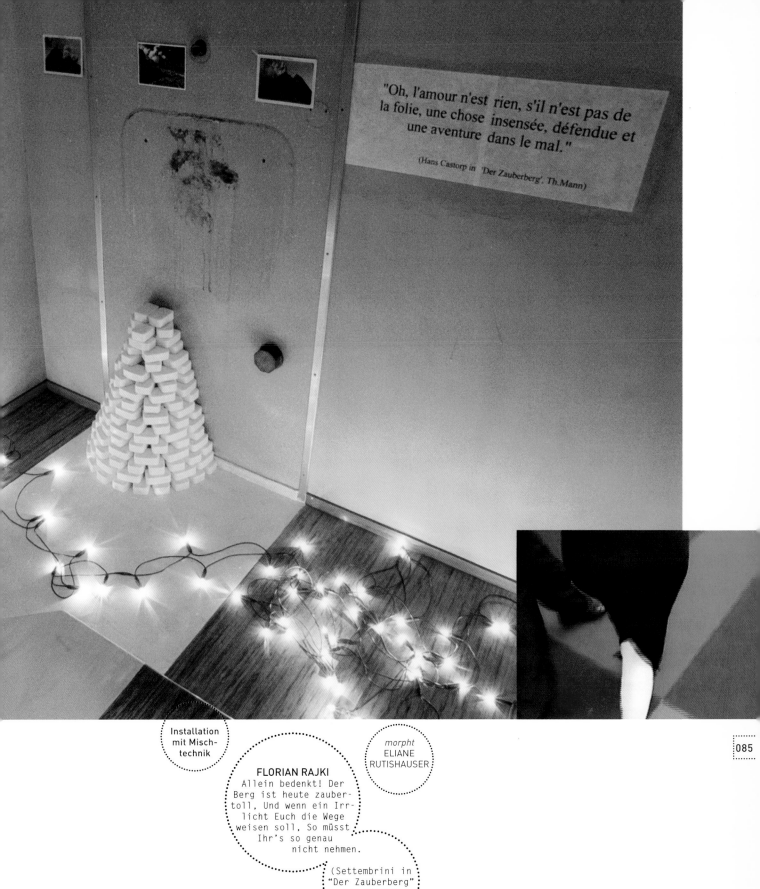

"Oh, l'amour n'est rien, s'il n'est pas de la folie, une chose insensée, défendue et une aventure dans le mal."

(Hans Castorp in 'Der Zauberberg'. Th.Mann)

Installation mit Misch-technik

morpht
ELIANE RUTISHAUSER

FLORIAN RAJKI
Allein bedenkt! Der Berg ist heute zauber-toll, Und wenn ein Irr-licht Euch die Wege weisen soll, So müsst Ihr's so genau nicht nehmen.

(Settembrini in "Der Zauberberg" von Thomas Mann)

ok!

AZUR
BLUE

"C'EST UN FAIT CONNU DE TOUS CEUX QUI ONT ATTEINT LES CIMES DES MONTAGNES ÉLEVÉES, QUE LE CIEL Y PARAÎT D'UN BLEU PLUS FONCÉ. MAIS COMME LES EX-PRESSIONS DE PLUS ET DE MOINS SONT RELATIVES À DES SENSATIONS INDÉTERMINÉES, DONT IL NE RESTE TRACE QUE DANS UNE IMAGINATION SOUVENT TROMPEUSE, JE CHERCHAI UN MOYEN DE RAPPORTER, POUR AINSI DIRE UN ÉCHANTILLON DU CIEL, OU DU MOINS DE LA COULEUR QUE CE CIEL M'AURAIT PRÉSENTÉE. POUR CET EFFET J'AVAIS TEINT AVEC DU BLEU D'AZUR OU DE BEAU BLEU DE PRUSSE, DES BANDES DE PAPIER DE SEIZE NUANCES DIFFÉRENTES, DEPUIS LA PLUS FONCÉE QUE J'AVAIS MARQUÉE NO 1, JUSQU'À LA PLUS PÂLE MARQUÉE NO 16."

FRANCIS
RIVOLTA
ohne Titel

3M Scotch-
guard. Auszug
aus: "Première
ascension du Mont
Blanc"von H.-B de
Saussure, 1787

"IT IS A FACT KNOWN TO ALL WHO HAVE REACHED
THE SUMMITS OF HIGH MOUNTAINS: THAT THE SKY
APPEARS TO BE A DARKER SHADE OF BLUE THERE. BUT
SINCE SUCH NOTIONS OF LESS OR MORE ARE RELATIVE
TO INDETERMINATE SENSATIONS THAT EXIST ONLY IN
THE OFTEN UNRELIABLE IMAGINATION, I SOUGHT
A MEANS OF OBTAINING, AS IT WERE, A 'SAMPLE OF
THE SKY, OR AT LEAST OF THE COLOR' THAT THE SKY
PRESENTED TO ME. TO THIS END, I TINTED BANDS OF
PAPER WITH SIXTEEN DIFFERENT SHADES OF AZURE
AND PRUSSIAN BLUE, THE DARKEST BEING NUMBERED
NO.1 AND THE PALEST NO. 16."

FRANCIS RIVOLTA

Le voyage au centre d'une maison est toujours une source d'aventure, celle-là offrait une épopée. Toutes traces ayant été mal (ou heureusement) effacées, il n'y a plus que les mémoires pour reconstituer cet espace.

Approchons-nous à nouveau. Parcours sombre, accès mystérieux, une longue spirale en pierre aspire les visiteurs en son centre. La surprise ne fait que commencer, puisque l'espace n'y est pas contracté, mais dilaté. "Alice au pays des merveilles" criaient certains. Ce n'était pourtant que le début de la visite. Une question à l'esprit et sa langue au chat: Comment était-ce possible?

LA MAISON AVEC LE JARDIN À

L'organisation KLINIK avait légalement détourné et investi une grande bâtisse pour créer un laboratoire d'espace, impliquant naturellement toutes les relations psychologiques entre "je et l'espace". Un lieu à virus actifs, à l'inverse d'un musée qui contrôle ses cultures de bactéries sous vide, qui se définissait comme ouvert et provocant, grâce au morphing system.

A partir de ce moment historique, prenez vos envies et multipliez-les à souhait. Vous êtes enfin arrivé au coeur de l'eldorado, vous entrez dans la frange des arts qui se situe non pas au-dessus de la masse, mais dedans, et qui ne représente pas une forme de pouvoir, mais interroge férocement vos idées reçues. Dans cette zone de libre-échange, le vrai pouvoir artistique résidait dans le prinicipe d'installation, comme moyen d'investigation et de confrontation.

Mixed use. La maison était devenue terrain de parade, objet de désir, pour ne pas dire lieu de plaisir. Au fil des nuits et des jours, les différentes interventions effectuées offraient la délicieuse expérience de nous livrer à des nouvelles sensations. La perception d'éléments référentiels, comme une entrée, une fenêtre ou un escalier, se trouvait perpétuellement altérée, si bien que la somme des éléments présentés suscitait des déformations plus proches de l'oeuvre de Borges que de Lewis Caroll. L'intérieur de la maison prenait directement la dimension d'une pensée, perturbation incluse et la peur d'être trivial, en moins. Derrière cette porte, il y a une autre porte qui mène à une

autre porte, etc., dans un espace fermé contenant une infinité de sous-espaces.

C'est dans ce climat foisonnant qu'est née la proposition de la fenêtre du premier étage. Partant d'une oeuvre photographique de Dogan Firuzbay, j'ai utilisé cette fenêtre située en face de son portrait de groupe géant. L'installation consistait en un extrait du journal de H. B. de Saussure. En 1787, ayant préparé 16

L'INTÉRIEUR

échantillons de couleurs bleues, H. B. de Saussure se lança dans une entreprise démesurée pour ramener l'impossible: La couleur absolue du ciel, un acte naïf d'une rare poésie. Son désir d'approcher la couleur et de connaître les rapports entre perception et mémoire est si violent qu'il réussira l'escalade du Mont-Blanc... Pendant la lecture de ses notes sur les vitres, le regard tendait à glisser vers l'extérieur et faisait apparaître un extérieur fictif. Durant cet exercice optique, les mots tissaient une toile imaginaire, fruit de nos projections intérieures, subvertissant notre regard.

Finalement, dans ce panorama cosmique, on peut argumenter, à propos de KLINIK, qu'il s'agissait d'une supernova. Peut-être, cela devrait-t-il être le destin, ou même le rite, de toutes les maisons portées à disparaître.

FRANCIS RIVOLTA
HOMESTORY: THE HOUSE WITH THE INTERIOR GARDEN

The voyage to the center of a house is always a source of adventure, and this one was epic. All traces having been erased (for better or worse) nothing remains but memories by which to reconstruct this space. Let us take a closer look. A somber approach, a mysterious entrance, a long and stony spiral, draw the visitor towards the center--where, to one's surprise, the space expands instead of contracting. Alice in Wonderland springs to mind. And that is just the start. The mind asks the question that the tongue cannot speak: How could this possibly be?

The KLINIK project had legally taken over and converted a major building and had created a place of spatial experimentation, necessarily implying all the psychological relationships between "self and space". A virulently active space, diametrically opposed to the museum that keeps its organic cultures under control, within a vacuum, defining itself as both open and provocative, thanks to the morphing system.

From this historic starting point, take your desires and multiply them as you wish. Arriving at the heart of your Eldorado, you enter the fringes of art situated within the masses, rather than above them, vehemently calling into question your prejudices rather than representing any form of power. Within this zone of free exchange, the true artistic power lay in the principle of installation as a means of investigation and confrontation.

Mixed use. The building became a parade ground, an object of desire, even a pleasure dome. In the course of the nights and days, the various interventions undertaken offered the delicious experience of subjecting us to new sensations. The perception of such points of reference as a doorway, a window or a staircase, was constantly being altered, while the overall effect was one of distortion-more reminiscent of Borges than of Lewis Carroll. The interior of the building took on all the immediacy of thought,

including a sense of unease and the fear of being trivial, at the very least. Behind this door there is another door leading to another door, and so on, within a closed space containing an infinity of sub-spaces.

It was on this fertile soil that the idea for the first floor window grew. Starting with the photographic oeuvre of Dogan Firzubay, I used this window situated opposite his huge group portrait. The installation consisted of an extract from the diary of H.B. de Saussure, In 1787, having prepared 16 samples of the color blue, H.B. de Saussure launched a massive enterprise aimed at achieving the impossible: determining, in absolute terms, the color of the sky. It was an act of naivety and of rare poetry. His desire to grasp color and to understand the relationship between perception and memory was so strong that it drove him to scale Mont Blanc. Reading his notes on the panes of glass, our gaze would tend to shift towards the outside world, conjuring up a fictitious exterior. In the course of this optical exercise, the words would weave an imaginary fabric, the fruit of our own interiorized projections, dismantling the force of our gaze.

Finally, in this cosmic panorama, one might say of the KLINIK that it was a supernova. Perhaps this ought to be the destiny, or even the rite, accorded to all houses destined to disappear.

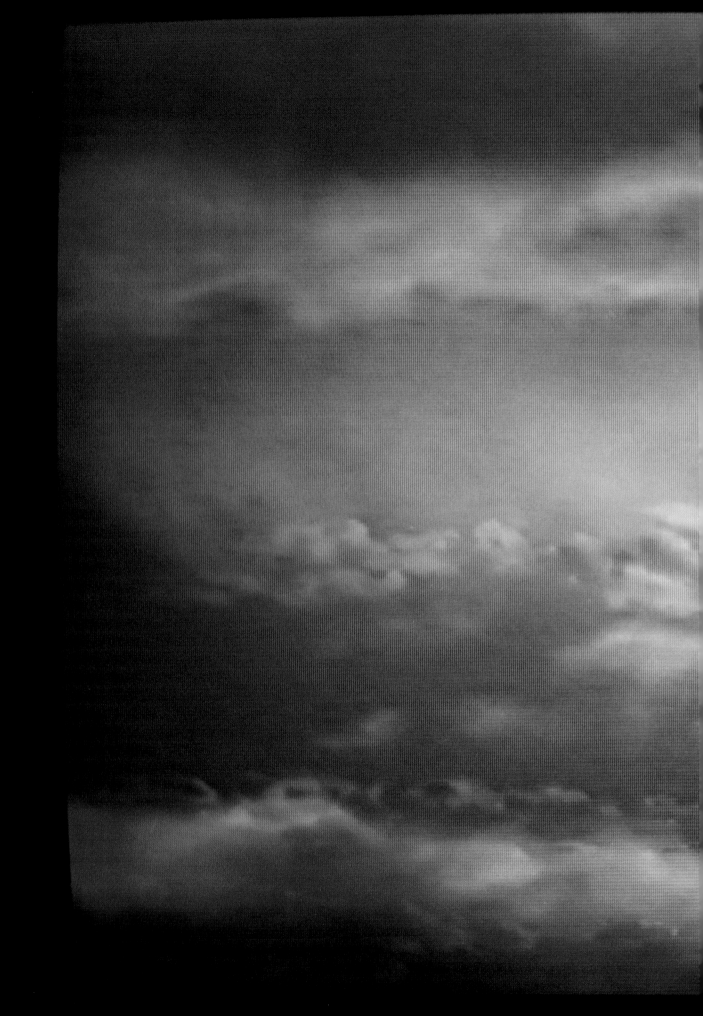

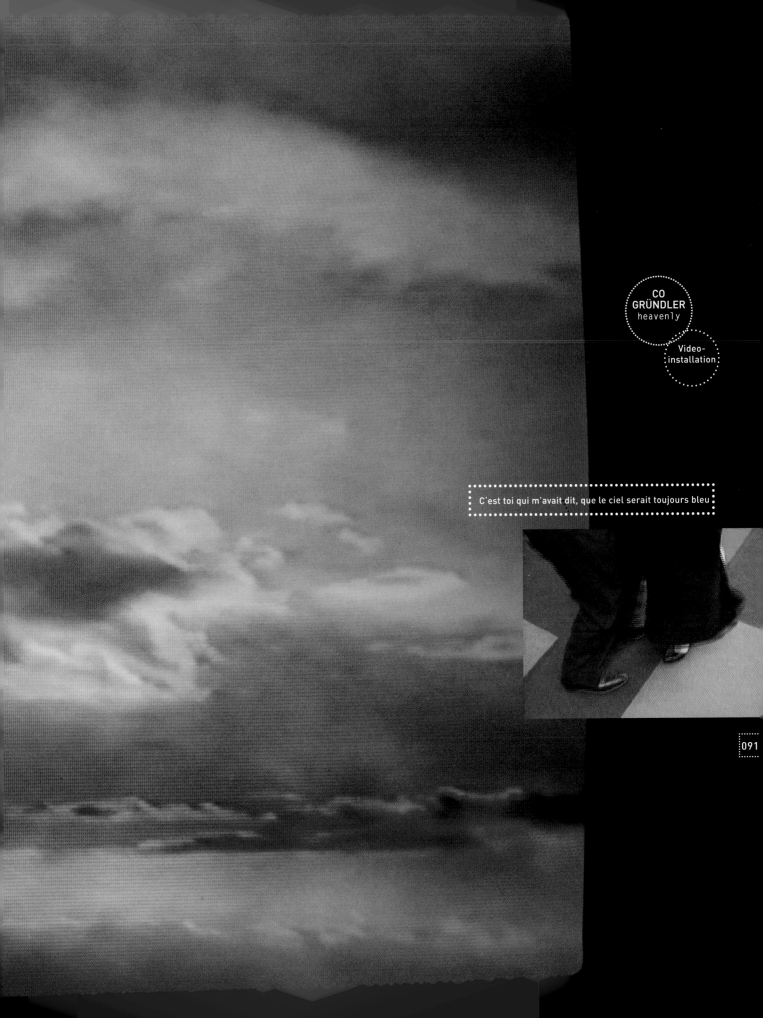

CO GRÜNDLER *heavenly*

Video-installation

C'est toi qui m'avait dit, que le ciel serait toujours bleu

BRITA POLZER: Mich interessiert die Entstehungsgeschichte der KLINIK. Die Idee, eure Gruppe, das Haus - wie kam es zu all dem?

TERESA CHEN: Dorothea und ich lernten uns bei einem Workshop von Nan Goldin kennen. Wenig später wurde ihr über private Beziehungen die ehemalige Sanitas-Klinik

INTERVIEW

angeboten, um dort auszustellen. Sie erzählte mir davon und wir entschieden uns - der Grösse des Hauses entsprechend - gross zu denken und ein visionäres Projekt zu entwickeln. Anschliessend suchten wir nach einer Person mit Erfahrung in der Organisation grosser Ausstellungen.

BP: Das Haus war gewissermassen Initiator des Projektes. Es gab keine bereits vorher entwickelte Idee, zu deren Realisierung ihr den passenden Rahmen gesucht hättet.

TC: Ja, das Haus gab den Anstoss. Auch unsere Dreiergruppe kam auf Grund dieses Angebots zustande. Bis dahin hatten wir noch nie in dieser Konstellation zusammen gearbeitet.

TRISTAN KOBLER: Haus und Garten faszinierten mich, und da der Ort entscheidend ist für das Gelingen eines solchen Projekts, fiel es leicht, zuzustimmen. Eine weitere Motivation mitzumachen war die zeitliche Limitierung des Projektes.

BP: Wie seid ihr dann vorgegangen?

TC: Als man uns zusicherte, dass wir das Haus für ein halbes Jahr mieten können, reagierten wir sofort. Von da an arbeiteten wir permanent nur noch. Da die Organisation einer Ausstellung mehr Zeit erfordert, stellten wir zunächst die Infrastruktur für die Eröffnung auf die Beine. Bevor über-

haupt irgendwelche Kunst zu sehen war, boten wir eine Party und eine Bar an: Die KLINIK sollte möglichst rasch zu einem Treffpunkt werden. Schnell fanden wir dann auch kompetente Leute, die den Disco-Club betreiben wollten.

BP: Euch war also bald klar, für welche Struktur ihr euch entscheidet: ein Club, eine Bar und oben die Kunst.

TK: Ursprünglich wollten wir Ausstellungen organisieren. Aber eine Ausstellung funktioniert kaum an einem unbekannten und sonst wenig frequentierten Ort. Wir brauchten zusätzliche Attraktivität, um die Leute anzuziehen. Wir wollten verschiedenartige Nutzungen an einem Ort anbieten und dadurch Intensität erreichen. Das Haus sollte so etwas wie ein Umschlagplatz von Ideen und Arbeit sein, ein Ort, an dem man Zeit verbringen und nacheinander Verschiedenes erleben sollte. Der einzige gemeinsame Nenner aller Projekte war das Hier und Jetzt in diesem Haus. Am liebsten hätten wir ein 24-Stunden-Programm auf die Beine gestellt, was unsere Kapazitäten natürlich überfordert hätte. Die Finanzierung hofften wir mit der Bar und dem Club in den Griff

HANNE BRUNNE Satellit schüsse

"Ferne Liebe, wenn Du aus dem Fenster schaust"

zu kriegen. Sie sollten selbsttragend sein oder sogar Gewinn abwerfen.

BP: Ging es um eine Art "Off space"? Wolltet ihr Bedürfnisse realisieren, die durch den offiziellen Kulturbetrieb nicht abgedeckt sind? Stand dahinter eine kritische Haltung?

TK: Für mich steckte dahinter keine Anti-Haltung und nichts Alternatives. Ich wollte ausführen, was ich mir schon immer wünschte: endlich einmal verschiedene Projekte und Szenen zusammenzubringen und aufeinander prallen zu lassen.

BP: Bezog sich das Projekt KLINIK auf historische Vorgänger wie das Cabaret Voltaire? Oder auf vergleichbare zeit-genössische Räume in Zürich, wie zum Beispiel Harm Lux' "The night at the show", den message salon von Esther Eppstein oder das Kombirama?

TC: Dorothea kommt aus Wien, ich komme aus Amerika - wir kannten uns kaum aus in Zürich und hatten insofern auch keine Zürcher Vorbilder.

BP: Wie geschah die Aufteilung im Haus?

TK: Die Disco-Leute bevorzugen immer den Keller aufgrund der besseren Schall-schutzmöglichkeiten. Die Bar definierte das Zentrum, sie lag im Hauptgeschoss mit Zugang zum Garten. Der Rest ergab sich von selbst.

BP: Habt ihr die unteren Räume unter-vermietet?

TK: Nein, wir wollten keine Räume vermieten, sondern inhaltlich mitbeteiligt bleiben. Alles Geschehen sollte möglichst mit der Idee des Ortes und des Konzeptes zusammenhängen.

TC: Nach längeren Diskussionen mit der interessierten Gruppe wurde ausgemacht,

Brita Polzer: I'm interested in the history and background of the KLINIK project - the idea, your group, the building... how did it all come about?

Teresa Chen: Dorothea and I met at a Nan Goldin workshop. A little later, through some private contacts, Dorothea was offered the chance of doing an exhibition in this former hospital building. She told me about it and we decided that for a building that size we might as well think big - and that meant developing a visionary project. We started looking for somebody with more experience in organizing exhibitions.

BP: So the house was, in a way, the trigger. There were no previous plans, no outline idea for which you were seeking a suitable venue.

TC: That's right, it was the house that started it all. Our group of three also got together because of this offer. We had never worked together before.

Tristan Kobler: The house and garden were fascinating to me, and since the venue is the key to the success of this kind of project, it was easy to say yes. Another motivating factor was the time limit involved.

BP: How did you go on from there?

TC: When we found out that we could have the house for six months, we reacted immediately. From that moment on we worked non-stop. Since the organization of an exhibition is pretty time-consuming, we first set up the infrastructure for the opening party. We provided a party and a bar before there was any art, because we wanted the KLINIK to become a meeting place from the beginning. We also soon found competent people to run the disco club.

BP: So you were sure about the structure you wanted: a club, a bar, and art upstairs.

TK: The original idea was to organize an exhibition. But only having an exhibition is unlikely to work in an unknown and otherwise unfrequented place. We needed to offer more if we were going to attract people. We wanted to provide concep-tually different functions in one place to create intensity. The building was to be more like a production site for ex-changing work and ideas, a place to spend time and to ex-perience different things. The common denominator of all the projects was the here and now in this building. We really would have liked to set up a 24-hour program, but that was totally beyond our means. We hoped to finance it with the bar and the club, so that we would break even, and maybe even make a profit.

BP: Was it meant to be a kind of off-space? Did you want to meet needs that are not catered for through official channels? Was there a kind of critical stance?

TK: For me, it wasn't about making some kind of anti-stance, or alternative statement. It was just about doing something that I had always wanted to do - bringing together different scenes and letting them clash.

BP: With the KLINIK project, were you referring to anything historical such as the Cabaret Voltaire, or comparable contemporary spaces in Zurich such as Harm Lux's "The Night at the Show", or the Message Salon or Kombirama?

TC: Dorothea comes from Vienna, and I come from America. We were strangers to Zurich and therefore had no Zurich role models.

dass wir anstelle einer Miete umsatzbeteiligt sein wollten.

TK: Dadurch wurde deren Risiko gemindert und wir profitierten insofern, als wir noch mitreden konnten und uns die Räume für zusätzliche Anlässe zur Verfügung standen.

BP: Euer Anliegen war, die Clubszene mit der Kunstszene zusammen zu bringen. Ist das gelungen?

TC: Ja und nein. Die Leute haben kommuniziert und die Clubbesucher hielten sich häufig in den Kunsträumen auf, aber es gab auch Schwierigkeiten. Zum Teil haben sie unsere Räume einfach als weitere Chill-Out-Rooms genutzt. Es handelt sich um eine andere Szene und die war uns anfänglich fremd.

BP: Die Inszenierung von Kunst ausserhalb von Museumsräumen geschieht auch, um ein Publikum anzusprechen, das Mühe hat, die offiziellen Institutionen zu betreten. In der Klinik funktionierte diese Strategie aber nur zum Teil. Ich kenne Leute, die den Club einige Male besuchten, aber kaum registriert haben, dass es oben Kunst zu sehen gab.

TC: Viele haben gar nicht gemerkt, dass das Kunst war. Wichtiger scheint mir aber,

dass das Ganze als lebendige Einheit viele unterschiedliche Leute zusammenbrachte.

TK: Unser Ziel war es, Leute aus verschiedenen Kontexten zu holen, um bei uns mitzumachen, aber das war kein didaktisches Anliegen, für mich zumindest nicht. Die Idee war eher, Nichtkompatibles nebeneinander zu stellen - eine dem realen Leben vergleichbare Situation zu schaffen, wo man ja beständig mit den unterschiedlichsten Situationen und Ungereimtheiten konfrontiert wird. Wir leben in einer heterogenen Welt. Darin kann man sich Nischen suchen und sich spezialisieren. Wir wollten das Gegenteil: Wir haben uns diversifiziert. Uns interessierten die starken und positiven Seiten verschiedener Szenen und was geschehen würde, wenn wir sie zusammenbringen.

TC: Für mich als Amerikanerin ist es sowieso gar keine Frage, dass man einfach alles mischen kann.

BP: Wie entstand die Idee des "Morphing Systems", dieses Modell einer sich beständig verändernden Ausstellung?

TK: Uns stand ein knappes halbes Jahr zur Verfügung. Zu viel Zeit für lediglich eine Ausstellung, zu wenig für zwei oder drei, da zwischendurch immer ein Umbau hätte stattfinden müssen. Aufgrund dieser begrenzten Zeitvorgabe entwickelten wir das "Morphing System". So gab es keine toten Umbauzeiten, das Haus war immer offen und belebt. Da sich so ein System nicht genau kontrollieren lässt, versuchten wir von Beginn weg, nur Steuerfunktionen einzunehmen. Eine Anlehnung an biologische, autopoietische Systeme war beabsichtigt.

BP: Gab es irgendwelche Regeln, war irgendetwas verboten?

TK: In die Aussenfassade durfte nicht zu vehement eingegriffen werden, sonst hätten

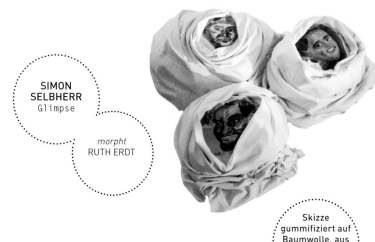

SIMON SELBHERR
Glimpse

morpht
RUTH ERDT

Skizze gummifiziert auf Baumwolle, aus der Installation Das Shut

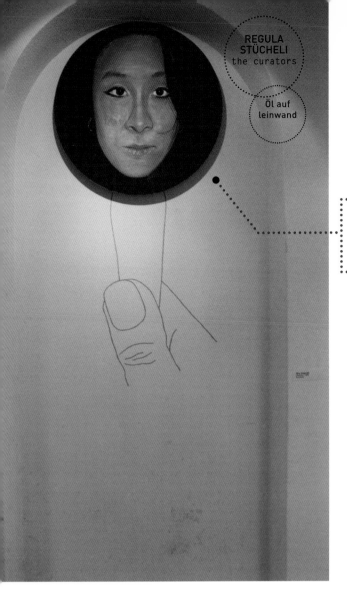

BP: How did you divide up the building?

TK: The disco people always prefer cellars because of the sound insulation. The bar was the focal point, situated on the main floor with access to the garden. The rest just developed from there.

BP: Did you sub-let the lower rooms?

TK: No, we didn't want to rent any rooms, because we wanted them all to remain a part of the project. We wanted everything that was going on to be connected with the idea of the site and the concept.

TC: After lengthy discussions with the group, it was decided that we would work on a profit-sharing basis instead of rental payments.

WANTED!
Das Bild, Oel auf Leinwand, Durchmesser ca. 65 cm, gestohlen in der Nacht vom 14. auf den 15.11.98 in der KLINIK kann bei der Künstlerin an der Staffelstrasse 8, 8045 Zürich zurückgegeben werden. Für Hinweise sind wir dankbar.

TK: That reduced their risk and it also meant that we could stay involved in what happened. Also, the rooms were available then for additional events.

BP: You wanted different worlds to meet - the club scene and the art scene. Did it work?

TC: Yes and no. People did communicate and the clubbers did often go to the art rooms upstairs, which caused some problems. Sometimes they used the rooms upstairs as additional chill-out rooms. It's a different scene and we were unfamiliar to it at first.

BP: Exhibiting art outside a museum context also involves appealing to an audience that has inhibitions about entering those official institutions. In the KLINIK this strategy did not entirely work. I know some people who visited the club a few times but did not realize that there were art rooms upstairs.

TC: A lot of them didn't understand that it was art. But I think it was more important that the whole thing lived and brought people together in a new context.

TK: Our aim was to get people out of different contexts to come and do stuff with us, but it wasn't an educational approach. Well, for me it wasn't. The idea was to juxtapose elements that are not compatible - and in doing so – to create a situation that reflects real life. We live in a heterogeneous world where

you can look for your own little niche and specialize. We didn't do that; we diversified instead. We were interested in the strong and positive aspects of different scenes and what would happen if we brought them together.

TC: For me, as an American, it's clear - you can mix everything.

BP: How did the idea of the "morphing system" – a constantly changing exhibition - actually arise?

TK. We only had six months to do it in. Too much time for just one exhibition, too little for two or three - because of the rearrangement work involved each time. And it was because of this limited time frame that we developed Morphing Systems. That meant there were no breaks for rearrangement and rehanging, so the building was always open and always frequented. You can't keep that kind of system under control anyway, so we tried from the start to act only in a kind of guiding capacity. Biological, autopoeitic systems were our model.

BP: Were there any rules? Were there any prohibitions?

TK: No excessive interventions in the facade - otherwise we would have

wir im Winter gefroren. Auch Leitungen durften nicht beschädigt werden. Wir wollten das Haus funktionstüchtig halten.

BP: Mich hat überrascht, wie wenig radikal in die Bausubstanz eingegriffen wurde, obwohl es sich doch um ein Abbruchhaus handelte. Die Chance, eine architektonische Vorgabe befragen und verändern zu können, bietet sich ja nicht häufig. Die einzelnen künstlerischen Projekte blieben recht brav auf die jeweiligen Räume beschränkt. Kaum jemand hat in einer hausübergreifenden grossen Geste etwas entwickelt.

TK: Es stimmt, die Eingriffe ins Haus waren sehr zaghaft, man hätte viel radikaler intervenieren können. Aber wir verstanden das Haus auch nie wirklich als Abbruch-projekt. Wir pflegten es, um zu vermeiden,

dass es unbenutzbar wird oder verkommt. Sonst wäre das Gefühl für den Ort verloren gegangen, und wir hätten nichts mehr steuern können. Erstaunlich war, dass sich genau das Gegenteil einer Abbruchstimmung einstellte. Zum Ende hin wurde der Ort gleichsam zu letzter Blüte getrieben. Es war, als wollte man ihn unzerstörbar machen. Ein Künstler arbeitete nach der Schliessung der KLINIK noch weiter. Er wollte seine Arbeit unbedingt zu Ende führen. Vielleicht war das alles auch widersprüchlich: Einerseits wollten wir einen Ort entstehen lassen, und gleichzeitig erwarteten wir radikale künstlerische

Ansätze.

TC: Vielleicht war das Haus auch einfach zu schön. Vielleicht sind derartig radikale Ansätze kein Anliegen mehr, weder in Zürich noch anderswo.

BP: Mit der Struktur des "Morphing Systems" habt ihr die Leute gezwungen, vor Ort zu arbeiten. Die KLINIK wurde so zu einem Produktionsort. Und ausserdem mussten sich alle - ausser diejenigen der ersten Runde - mit den bereits vorhandenen Arbeiten auseinandersetzen. Wie gingen die Leute damit um, in die künstlerischen Fussstapfen anderer einzugreifen beziehungsweise sie auch zu vernichten?

TC: Wir waren überrascht, dass niemand so recht in die Setzungen anderer Künstlerinnen und Künstler eingreifen wollte. Aktiv geschah das nur, wenn der Vorherige den Nachfolgenden dazu aufforderte. Es gab zuviel Respekt vor der künstlerischen Arbeit, und einige hatten Mühe mit dem

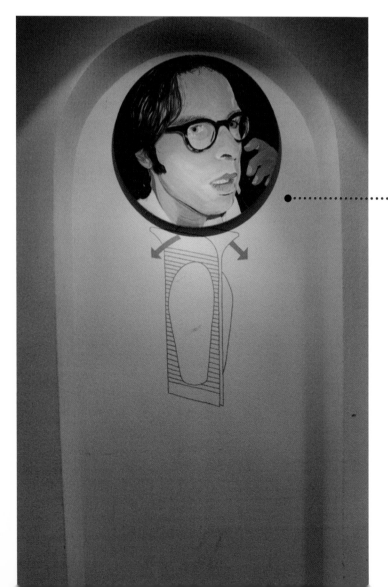

WANTED!
Das Bild, Öl auf Leinwand, Durchmesser ca. 65 cm, gestohlen in der Nacht vom 14. auf den 15.11.98 in der KLINIK, kann bei der Künstlerin an der Staffelstrasse 8, 8045 Zürich zurückgegeben werden. Für Hinweise sind wir dankbar.

Eingriff in ihre Werke.

BP: Hofften die meisten, dass die Spuren ihrer Arbeit bis zum Ende sichtbar bleiben würden?

TK: Jede Arbeit hatte eine zweiwöchige Schonfrist, während der nichts verändert werden durfte. Danach konnte eingegriffen werden. Jeder konnte den Ort der Intervention selbst wählen, und je populärer dieser Ort war, umso eher bestand die Gefahr, dass die Arbeit einer neuen weichen musste. An weniger zentralen Orten war die Chance grösser, dass eine Arbeit länger überlebte.

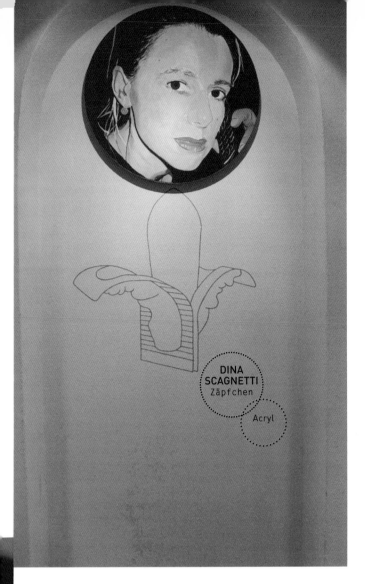

DINA
SCAGNETTI
Zäpfchen

Acryl

frozen in winter. And no damage to pipelines and wires, either. We wanted to keep the building functional.

BVP: I was surprised how few radical alterations were made to the actual substance of the building, even though it was clearly going to be demolished. It's not so often that you get a chance of doing anything you want in a building, even architecturally. The individual art projects were very limited to the respective rooms. Few people made any kind of gesture that involved the building as a whole.

TK: That's true. There was hesitation about doing harm to the building. There would have been room for more radical action. But then again, we never really regarded the building as a demolition project. We cared for it, preventing it from becoming unusable or dilapidated. Otherwise you lose a sense of the site and we couldn't have controlled it any more. In fact, the amazing thing is that exactly the opposite happened. Towards the end, the place seemed to blossom one last time. It was as though one wanted to make it indestructible. One artist kept on working even after the KLINIK had closed down. He was determined to finish his work. Perhaps it is all very contradictory. On the one hand, we wanted to create a site, and at the same time we expected radical artistic approaches.

TC: Maybe the building was simply too beautiful and maybe radical approaches of that kind are no longer needed, in Zurich or anywhere else.

BP: What I liked about Morphing Systems is that you forced people to work on site. This made KLINIK into a place of production. And what is more, all of them - except the very first - had to work with what their predecessors had done. How did people react to that - having to intervene in other artists' work or even destroy it?

TC: We were surprised that nobody really wanted to intervene in other artists' work. This occurred actively only when the previous artist specifically asked the successor to do so. There was too much respect for the creative

work of others and some also found it difficult to accept intervention in their own work.

BP: Did most of them hope that traces of their work would remain visible to the end?

TK: Each work had a two-week "grace period" during which it was not allowed to be altered. From then on, interventions were allowed. Each artist was allowed to choose the place of intervention. The more popular the place, the greater the danger that the work would be replaced. Works located in less central sites tended to survive longer. Of course, it was interesting to see who chose which site. Some places were not chosen...

BP: ... because they were seen by fewer people?

TK: Not necessarily. Sometimes they were just difficult sites, such as the stairway.

TC: Of course we steered it a little. If a room had not been changed for a while, we would allocate it to somebody.

BP: Were there discussions when artists took over a room?

TK: It was important to us that the artist intervening in an existing work should contact the previous artist and get a dialogue going.

BP: Was there anything typical that linked all the artists?

TC: Most of those involved were around 30 and all of them were willing to commit themselves - all of them worked incredibly hard for an idea.

TK: Even though we didn't have much to offer them. Apart from the

Es war natürlich interessant zu beobachten, welcher Ort von welchen Leuten ausgewählt wurde. Manche Orte wurden nur von ganz wenigen besetzt...

BP: ... und wurden deshalb von weniger Leuten gesehen.

TK: Nicht unbedingt. Zum Teil waren es einfach nur schwierige Orte, das Treppenhaus zum Beispiel.

TC: Selbstverständlich griffen wir auch lenkend ein. Wenn ein Raum lange nicht verändert wurde, teilten wir ihn neuen Interessenten zu.

BP: Gab es Gespräche, wenn die Nachfolgenden einen Raum übernahmen?

TK: Uns war es ein Anliegen, dass diejenigen, die in eine bereits bestehende Arbeit eingriffen, Kontakt mit der Vorgängerin

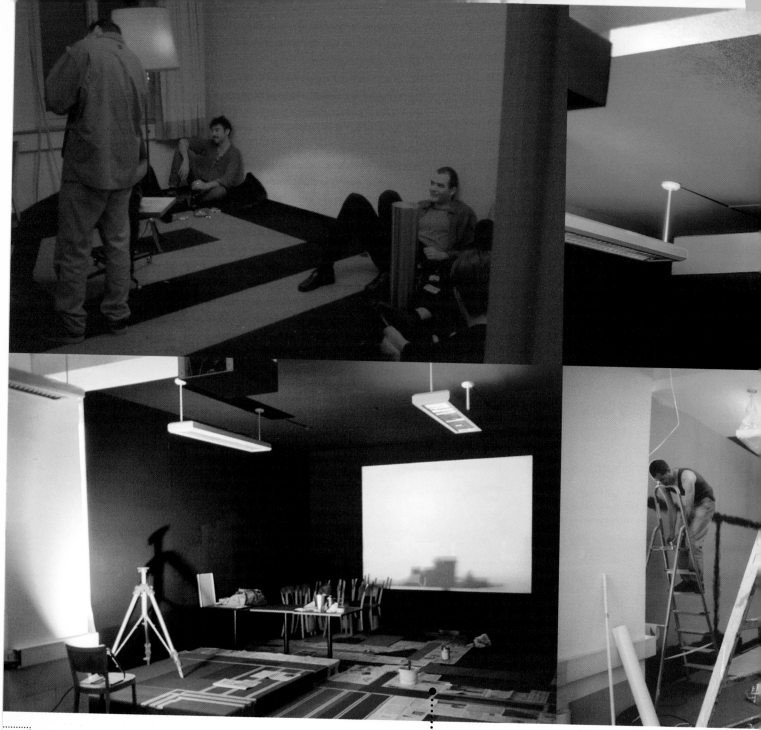

Vorarbeiten von Klaus Fritsch für seine Arbeit " Der Plan"

11. Sept. - 9. Okt. 1996

Café Cinéma

von Transa Velo... und Cycle Shark
gleichzeitig Original und Remake: "Nikita" und "Codenam...

Klinik
Freigutstrasse 15

Vortrag von Prof. Dr. Phil. A. Grün: "Anpassung als Such...

im Vortragssaal von Schule und Museum für Gestaltun...

Gpisch Bar ... Traglufttunnel

Urs Hartmann
Markus Wetzel

...t für ...

Roboter, Institut für Robotik, ETH Zürich

Grillparty **Vernissage:**

Ende **11. September 1998**
19 Uhr

Cafe Cinema KLINIK, Freigutstrasse 15

RockMy
Freitag 9. Oktober
20 Uhr und 22 Uhr

Religion

Videos von Nam June Paik, Dan Graham,
Steina Vasulka, Tony Oursler und Seoungho
Cho

anschließend DJ Belle Epoque

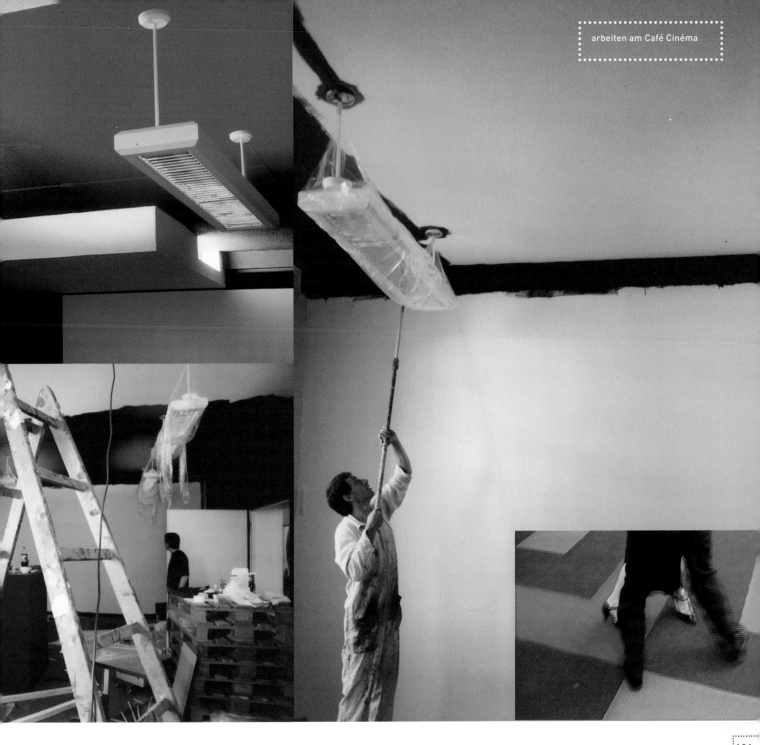

erstmals live in zürich
die percussionsmaschine aus prag.

Alan Vitous
[drumbient]

erste performance 2130 Uhr
zweite performance 2300 Uhr

sunday 18.10.98
freigutstrasse 15, 8002 zürich

KLINIK

Sonntag, 4. Oktober
ab 20.00 Uhr

soirée électronique

Elektronische Musik und
Filme in der KLINIK
Freigutstr. 15, 8002 ZH

Freitag, 30. Oktober
ab 20.00 Uhr

DreaMachine

Filme, Texte und eine Installation von
**Brion Gysin &
William S. Burroughs**
in der KLINIK Freigutstr. 15, 8002 ZH

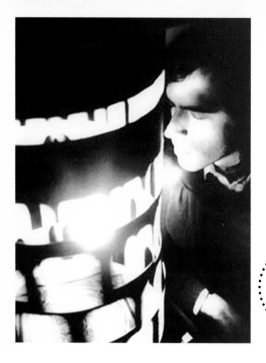

Installation:
Brion Gysin,
William S.
Burroughs

KLINIKbar:
DreaMachine
Cutupfilme,
Texte

D

scale = 1 inch

scale = 1 inch

A

„Die DreaMachine - EIN KLINIK-ABEND MIT GESCHLOSSENEN AUGEN"

Im Sommer 98 wurde ich auf ein Kunstprojekt aufmerksam: in einem ehemaligen Krankenhaus im Enge-Quartier hatte ein Trio von Kunstschaffenden die Absicht, für ein halbes Jahr eine Non Stop-Ausstellung mit dem Titel „Morphing Systems" zu realisieren. Neben den KünstlerInnen die angefragt werden sollten, waren auch Veranstaltungen und Beiträge von nicht unmittelbar Kunst produzierenden Leuten gefragt.

Ich traf mich vor Eröffnung der KLINIK mit Teresa Chen und sie überzeugte mich, im Laufe der nächsten Monate ein Programm mit Musik und Filmen zusammenzustellen. Dafür sprach nicht zuletzt, dass die KLINIK mit ihren Vernissagen und Veranstaltungen innerhalb kürzester Zeit zu einem beliebten Treffpunkt wurde. Im September und Oktober fanden drei Abende statt, die audio-visuelle Experimente zeigten: die „Soirée électronique" brachte Musik von Varèse über Cage bis This Heat, der Filmabend Experimentalfilme und Musikvideos von den 20er Jahren bis heute und der letzte Abend schliesslich gehörte der „DreaMachine", einem von

Brion Gysin Ende der 50er Jahre entwickelten optischen Gerät, das mit geschlossenen Augen betrachtet werden kann. Stroboskopartig flackernde Lichtimpulse werfen Bilder auf die geschlossenen Augenlider des/der Betrachtenden und lösen gleichzeitig tranceartige Reaktionen im Gehirn aus, ähnlich wie bei einer Fahrt durch eine baumbestandene Allee an einem sonnigen Tag. Eine Rekonstruktion der „DreaMachine" rotierte denn auch mit einigem Erfolg im Café Cinéma in der KLINIK. Während des ganzen Abends sassen Leute mit geschlossenen Augen entspannt um die simple aber effektvolle Installation. Ergänzend liefen Cut up-Filme und Tonbänder von Gysin und seinem Freund und Mitarbeiter William S. Burroughs aus den 60er Jahren.

Der Abend zeigte, wie früh bereits vor digitalem Sampling und Videoschnitt mit den Möglichkeiten der akustischen und visuellen Montage experimentiert wurde.

Dominik Süess

DREAMACHINE PLANS
CREATED BY BRION GYSIN

"Had a transcendental storm of colour visions today in the bus going to Marseilles. We ran through a long avenue of trees and I closed my eyes against the setting sun. An overwhelming flood of intensely bright colors exploded behind my eyelids: a multidimensional kaleidoscope whirling out through space. I was swept out of time. I was out in a world of infinite number. The vision stopped abruptly as we left the trees. Was that a vision? What happened to me?"
Extract from the diary of Brion Gysin, December 21, 1958

MATERIALS

* 34"x32" piece of heavy paper or card-board for the Dreamachine light-shade. You should use a material that is stiff, but flexible enough to be rolled into a tube with the ends glued together.
* 16"x12" piece of heavy paper or card-board for making templates. This will be cut into five 8"x4" cards for making templates.

* 78 r.p.m. turntable. * A bare hanging light bulb. Wattage will vary depending on how bright a light you prefer. Try 15 to 50 watts.

CONSTRUCTION

1. Photocopy the five templates (A, B, C, D, and E) and then paste the copies onto 8"x4" cards cut from the heavy template card stock. Then cut out and discard the designs to form the template cards.
2. Divide the light-shade paper into a 2-inch grid as shown on the overall plan.
3. Trace the template designs onto the light-shade paper following the grid sequence from the overall plan.
4. Cut out and discard the designs from the light-shade paper. These form the slots that the light will shine through.
5. Cut and trim the two long ends of the light-shade paper to form the glue tabs as seen in the overall plan. Note that the pattern length should be just under 34 inches. When the pattern is rolled into a tube its circumference should be 32 inches since the tabs overlap.

scale = 1 inch

scale = 1 inch

scale = 2 inches
plan: 34" x 32"

scale = 1 inch

E

6. Roll the light-shade paper into a tube and overlap the glue tabs. The tabs should be positioned on the inside of the tube, rather than the outside. Glue the tabs to the inside surface of the tube.

7. Place the Dreamachine light-shade on a 78 r.p.m. turntable.

8. Suspend the light bulb 1/3 to 1/2 down the inside of the light-shade. The light should be in the center of the tube and not touch the edges.

USING THE DREAMACHINE

Turn on the light bulb and set the light-shade tube in motion. Dim the normal room lights so that most of the ambient light comes from the Dreamachine. Sit comfortably with your face close to the center of the tube. Now close your eyes. You should be able to see the light from the Dreamachine flickering through your eyelids. Gradually you will begin to see visions of flickering colors, amorphous shapes, and fields and waves of color. After a time the colors begin to form patterns similar to mosaics and kaleidoscopes. Eventually you will see complex and symbolic shapes; perhaps people or animals.

NOTES/VARIATIONS

This device will produce a flicker frequency of 20.8 Hz when rotated at 78 r.p.m. This device may be hazardous to people with epilepsy or other nervous disorders.

If you have trouble getting an old 78 r.p.m. turntable then you can make use of a 45 r.p.m. turntable by adding 12 extra columns of slots. This makes the pattern 24 inches longer and will result in a tube diameter of 17 inches. This is bigger than the platter of most turntables. You can either scale the entire pattern down by half or you can try placing an 18-inch disk on the turntable for the tube to rest on. The wider tube will produce a flicker frequency of 21 Hz when rotated at 45 r.p.m.

Quelle: www.noah.org/ science/ dreamachine

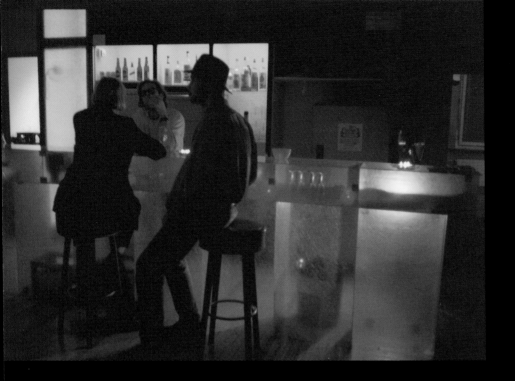

EC-BAR – EXCHANGE & COMMUNICATION

ec-bar exchange & communication
Kunst- und Musikbar
Ein Projekt von Regula Michell und Markus P.
Kenner und vielen Mitwirkenden.

Absicht

1. Raum schaffen, wo Kunst zusammen mit
Musik ausserhalb von Galerien und Museen
genossen werden kann.

2. Raum schaffen, wo Kunst besprochen,
diskutiert und befragt werden kann, ohne
steifes Künstlergespräch / -diskussion.

3. Raum schaffen, wo sich unterschiedliche
Szenen treffen und mischen können.

4. Raum schaffen, welcher offen ist für spon-
tane Aktionen. (Es wird nicht Monate, Jahre im
Voraus geplant.)

5. Raum schaffen ohne fixen Standort, ohne
eigenes Lokal. (Die ec-bar kann überall auf-
tauchen.)

Lady "Message Salon".
Gleichnamiges Buch bei
Scalo zu kaufen.

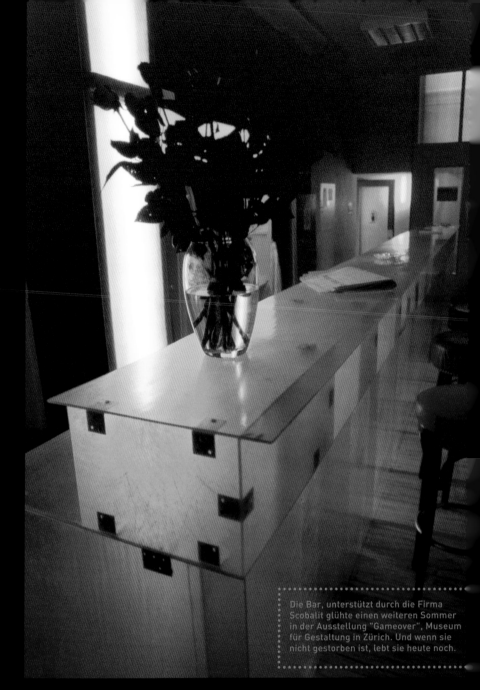

6. Raum schaffen, wo ganz unterschiedliche und gegensätzliche Positionen der Kunst Platz finden.

7. Raum schaffen, wo Risiken eingegangen werden können. (Fehler sind erlaubt.)

8. Raum schaffen, wo die Musik zentrale Rolle spielt. Vom DJ Markus P. Kenner live gespielt und speziell zusammengestellt für den jeweiligen Abend, die jeweilige Aktion. (Kreieren einer Atmosphäre zur Förderung des Kunstgenusses.)

1. ec-bar 1997 Vilnius Litauen, Wohnatelier
2. ec-bar 1998 Zürich, Zentralstrasse 156
3. ec-bar 1998 Basel, Galerie Margrit Gass
4. ec-bar 1998 Zürich, KLINIK Morphing Systems
5. ec-bar 1999 Stadt Galerie Bern, Atelier Tage der Berner Künstler-Innen

 Regula Michell

Die Bar, unterstützt durch die Firma Scobalit glühte einen weiteren Sommer in der Ausstellung "Gameover", Museum für Gestaltung in Zürich. Und wenn sie nicht gestorben ist, lebt sie heute noch.

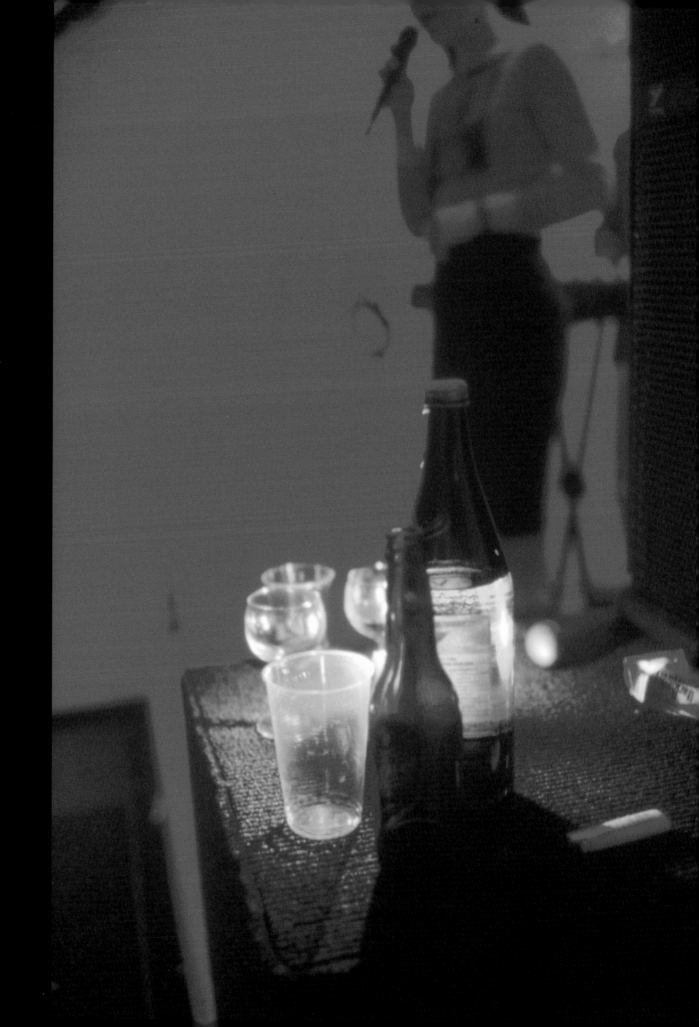

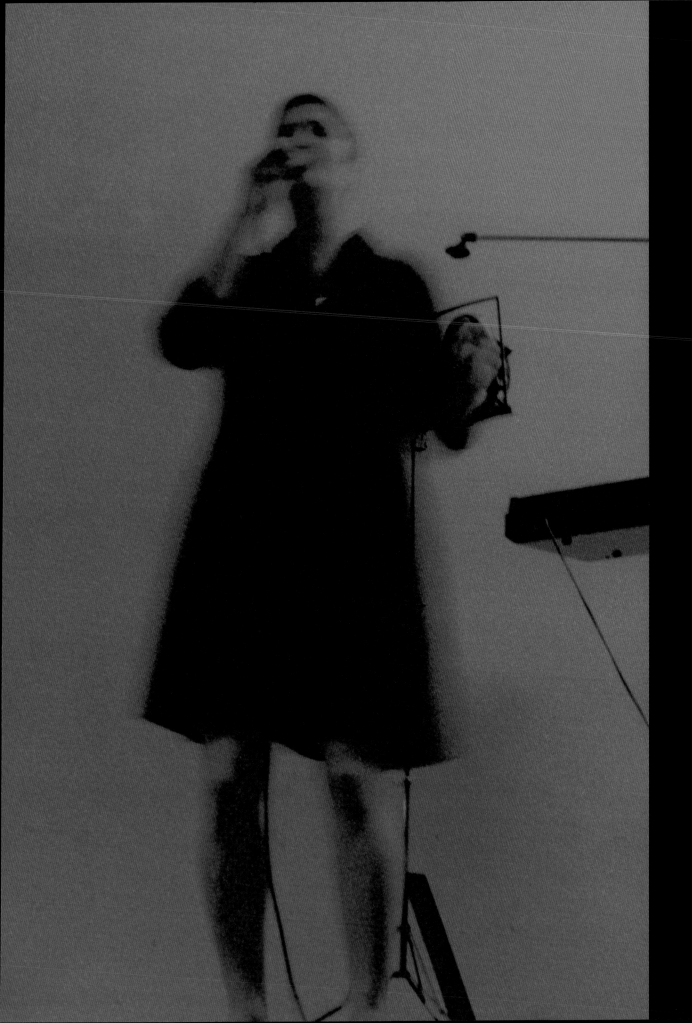

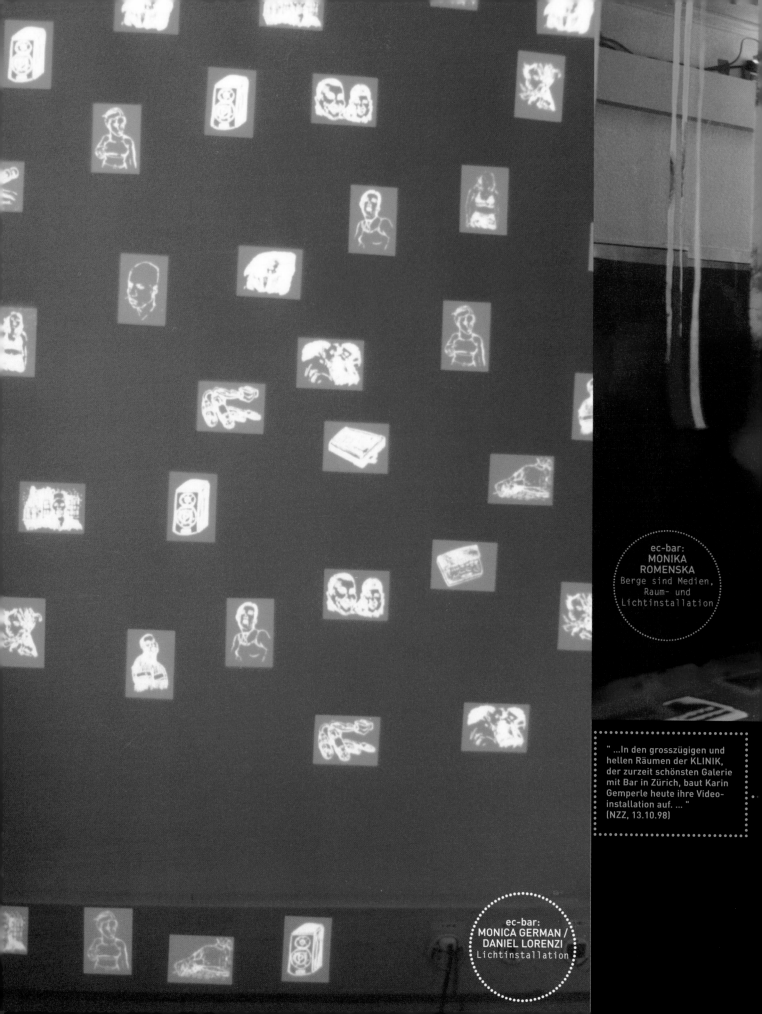

ec-bar:
MONIKA
ROMENSKA
Berge sind Medien,
Raum- und
Lichtinstallation

" ...In den grosszügigen und
hellen Räumen der KLINIK,
der zurzeit schönsten Galerie
mit Bar in Zürich, baut Karin
Gemperle heute ihre Video-
installation auf. ... "
(NZZ, 13.10.98)

ec-bar:
MONICA GERMAN /
DANIEL LORENZI
Lichtinstallation

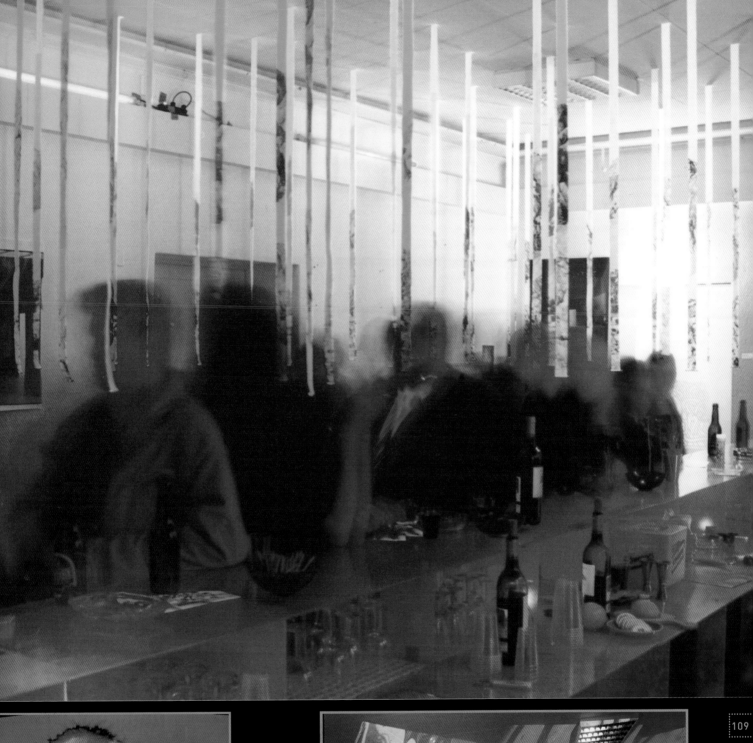

ec-bar:
KARIN
GEMPERLE
Video-
installation
"family tree"

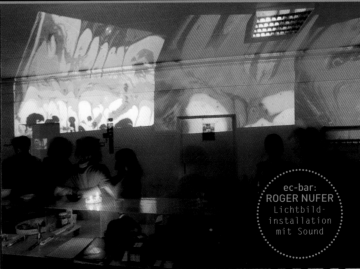

ec-bar:
ROGER NUFER
Lichtbild-
installation
mit Sound

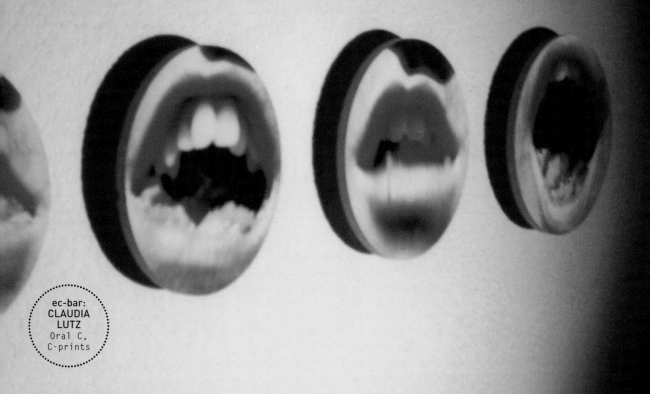

ec-bar:
**CLAUDIA
LUTZ**
Oral C,
C-prints

ORAL-C

Bertl Mütter (und Josi)
empfehlen Oral C.

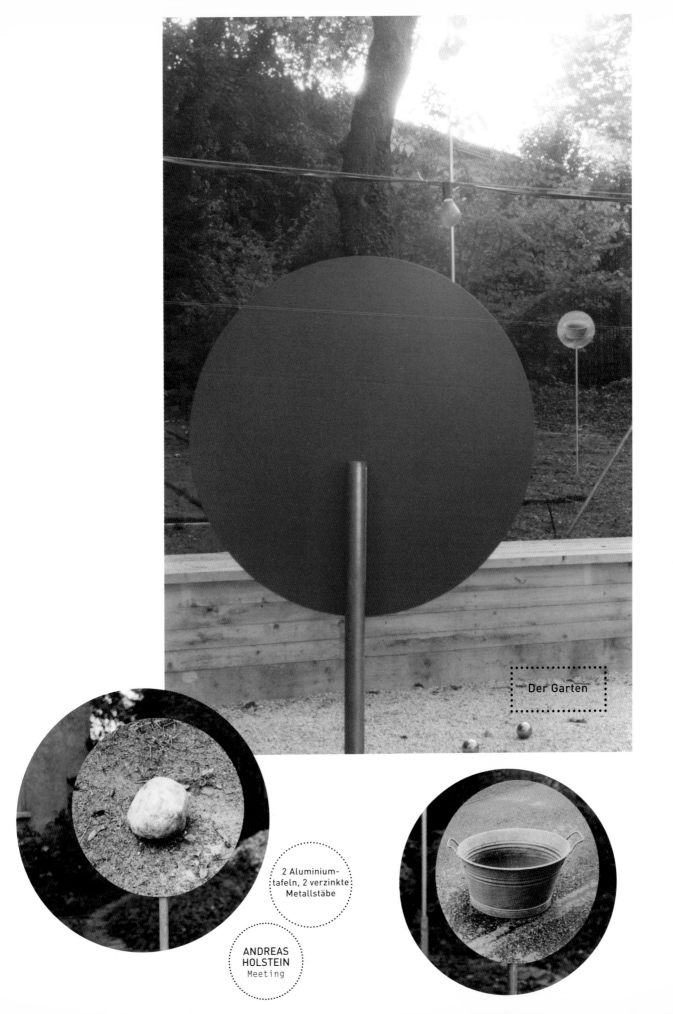

Der Garten

2 Aluminium-
tafeln, 2 verzinkte
Metallstäbe

ANDREAS
HOLSTEIN
Meeting

Ich bin in eine schiefe Lage geraten. So stimmt das natürlich nicht ganz. Ich trage mich ja gewissenhaft durchs Leben, damit ich mich möglichst schadlos halten kann. Ich will es aber schwatzhaft ausdrücken, dass ich und meine Begleiterin uns gestern in den Alpen an Grashalmen geklammert hielten, um nicht glücklos in den Abgrund zu stürzen. Angefangen hat das Unternehmen (eigentlich wollten wir dem Nebel entfliehen und unseren Hunger nach Licht und Sonne stillen), als wir von der sicheren Passstrasse aus am Hang diesen Schneeflecken entdeckten, von dem wir uns angezogen fühlten. Der Schneefleck lag in dieser alpinen und herbstlichen Wärme wie eine stille Behauptung alleine da, der Berg sonst war nackt: Eine grüne Matte, die zu den Felsen hinaufführte, welche in ihrer Form

DÄNEMARK AUF DEM KLAUSENPASS

höchst absurd in das Himmelblau hineinstiessen. So senkrecht und platt - so perfekt - sah der Fels wie eine unbenutzte Werbefläche aus. Nach einer kurzen Besprechung fassten wir den Entschluss, diesen Flecken, welcher wie ein Fragezeichen dalag, zu besuchen und zu ersteigen. Mit jener ausgelassenen Fröhlichkeit, von der jedes Unternehmen anfänglich begleitet wird, setzten wir an den Berg. Zunächst noch im Plauderton, versiegte angesichts der zunehmenden Steilheit unser Redestrom fast ganz, bis er bald darauf in nüchterne Lagebeurteilungen und Analysen des Terrains mündete. Das Gefälle, welches wir in unserer Unbekümmertheit unterschätzt hatten, besetzte jetzt unser ganzes Denken. Das Gras, ein üppiger Wildwuchs, der hier nicht zu erwarten war, erwies sich als nützlich. In ungewohnter Stellung, wie Tiere und auf allen Vieren, bewegten wir uns gleichförmig und langsam voran. Während ich mich eines guten Schuhwerks erfreute, musste meine Begleiterin ihre modischen Turnschuhe (sie rutschte immerzu aus) ausziehen. Ihre rot lackierten Fussnägel bekamen im komplementärgrünen Gras eine hilflose, aber effektvolle Note. - Unser schon bronchiales Keuchen zwang uns zu einer Pause.

Das Gute jetzt: Still und höflich, fast dankbar, blickten uns die Berge, der Himmel und das Tal an. Bestimmt wären sie uns zur Hilfe geeilt, wären sie Menschen gewesen. Nun lächelte uns alles postkartenhaft entgegen, ein gewaltiges Vertrauen strahlte aus der Landschaft und erfüllte uns. In Abständen hörten wir das übermütige Geheule von Motorradfahrern, die weit unter uns die Haarnadelkurven hochstiegen. - Mit wieseligen Augen suchte ich den Schnee, der infolge des steilen Geländes nicht mehr zu sehen war. Wo genau

waren wir? - Gegenüber meiner Begleiterin hielt ich meine zunehmend gespielte Zuversicht aufrecht. Natürlich bekümmerten mich ihre verletzlichen Füsse, zumal in unterwürfiger Schönheit überall Disteln wuchsen. Trotz dieser arg schiefen Lage, muss ich noch einen weiteren Ausblick erwähnen. Über den Talgrund hinweg sah ich auf der anderen Seite eine erhabene, ockerfarbene und atemberaubende Felswand. Ich stürzte mit meinem Blick in die Tiefe. Auch dort wurde der Fels von einem Grasgrün gesäumt. An dieser Stelle bemerkte ich die Tannen und den Nebel, der sie umschlungen hielt. Von blossem Auge war nicht zu erkennen, ob ich in der Ferne die Spitze eines Kirchenturms sah oder ob es die Spitze einer Tanne war. In diesem kleinen Moment, als wäre

die Landschaft getäuscht, zeigte sich ‚Morph', dieser von Visionen Gejagte: huschend, bevor mein Blick noch weiter unten auf den Nebel traf, der in steriler Sauberkeit alles abdeckte.

Der Rest ist schnell gesagt: Der Abstieg gelang bestens, verletzt wurde niemand. Im Berg-Restaurant wurden wir bedient von einem netten Kellner in Trachtenhemd und ausgewähltem Dialekt; meine Begleiterin nahm Eiskaffee und ich einen Coupe Dänemark. Alles sehr vorzüglich. Schliesslich, nach Bisquit und Eiskugeln, erkannte ich auf dem verschmierten Grund des Glasbechers (Vanilleeis und Schokoladencrème) eine Form, die dem Schneeflecken am Hang auf's Haar glich.

MORPH ERSCHEINT IM TAL.

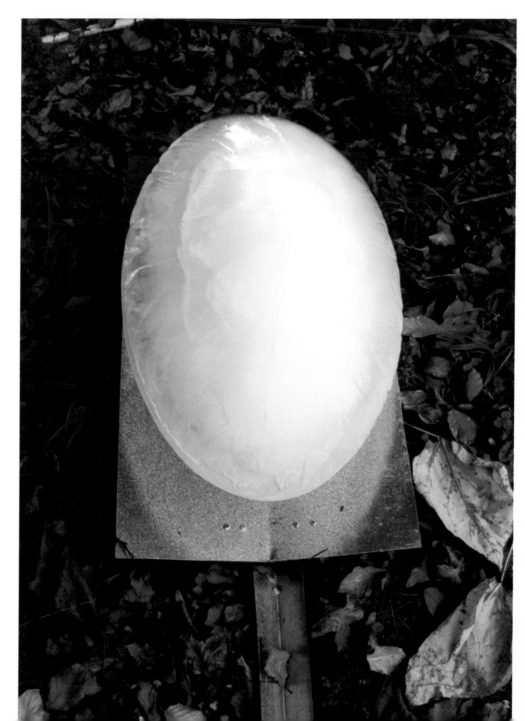

MARIE-CATHERINE LIENERT
Hommage an den Genius Loci

Installation

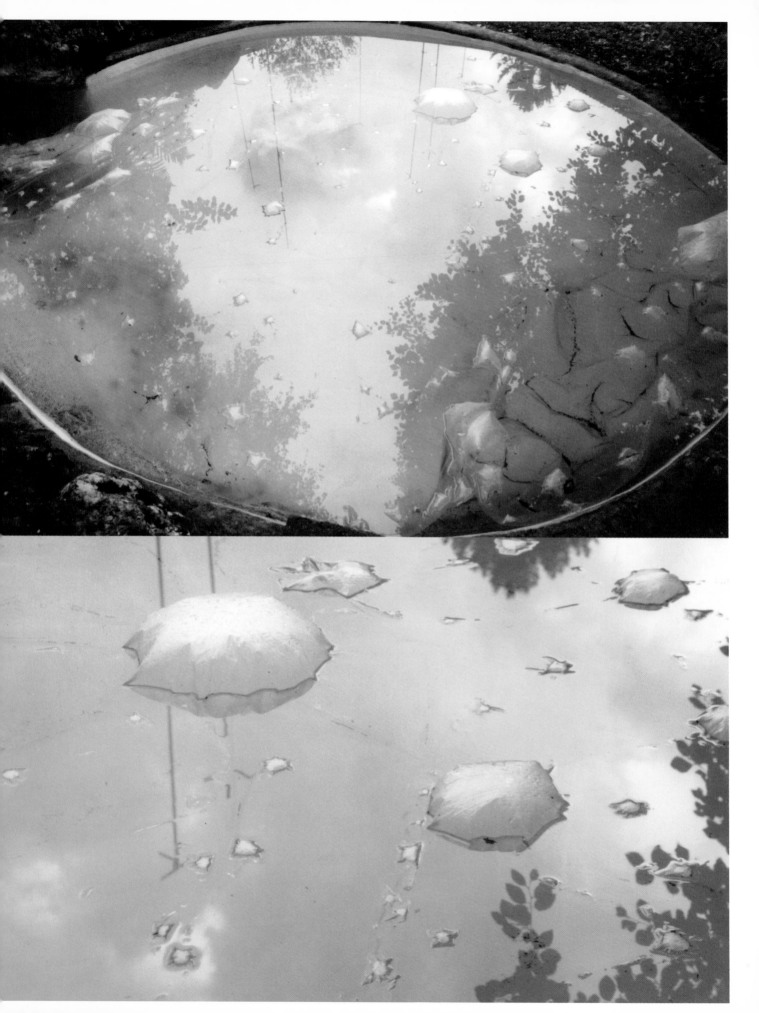

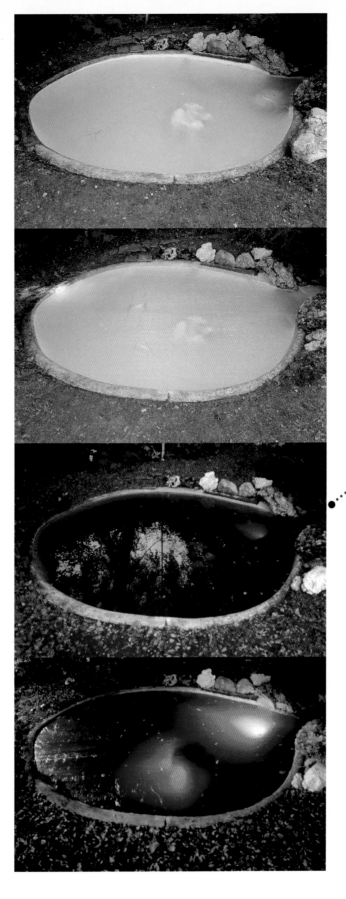

it was supposed to be a Jacuzzi
but Art was stronger

115

HANNI
ROECKLE
Fluktuation 3

Misch -
technik

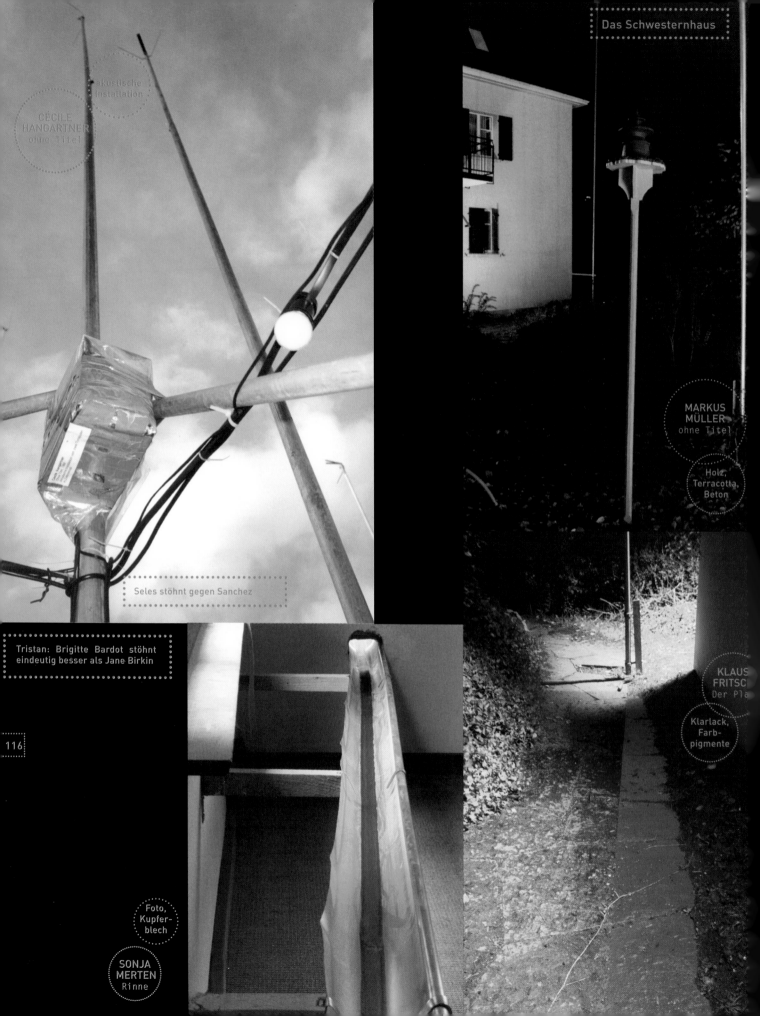

akustische
Installation

CÉCILE
HANGARTNER
ohne Titel

MARKUS
MÜLLER
ohne Titel

Holz,
Terracotta,
Beton

Seles stöhnt gegen Sanchez

Tristan: Brigitte Bardot stöhnt
eindeutig besser als Jane Birkin

KLAUS
FRITSC
Der Pla

Klarlack,
Farb-
pigmente

116

Foto,
Kupfer-
blech

SONJA
MERTEN
Rinne

REGINA
PEMSL
ohne Titel

Dia,
Diabetrachter,
Licht-
zeichnung

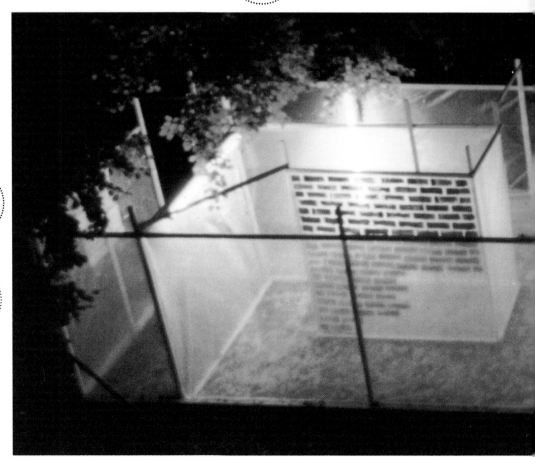

ANDREAS
KOPP
fin de siècle
No.5

morpht
MARKUS
WEISS

Installation
mit Neon,
Holz und
Bildern

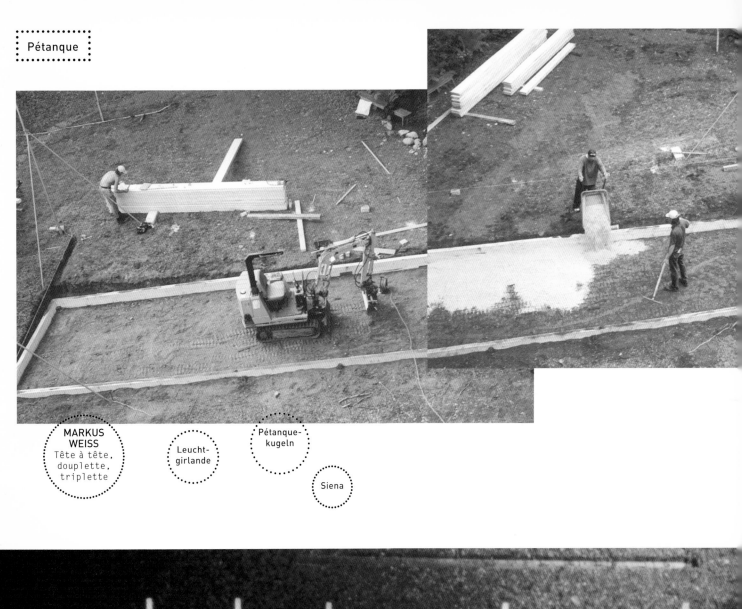

MARKUS
WEISS
Tête à tête,
douplette,
triplette

Leucht-
girlande

Pétanque-
kugeln

Siena

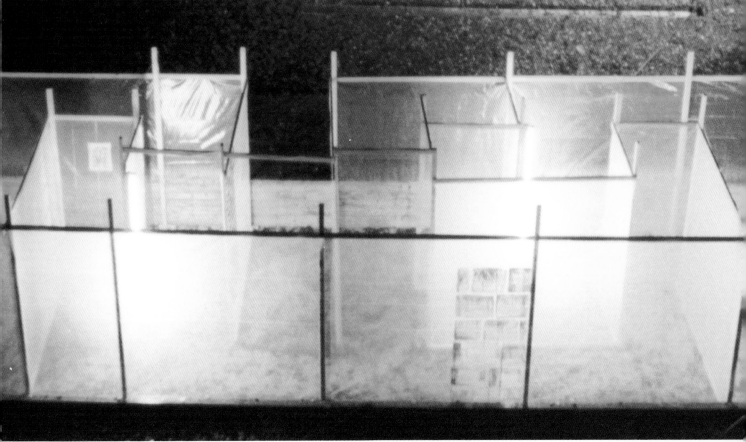

Children are the most apt at morphing and the most prone to being morphed. Yet when asked, children con-clude that morphing is the ac-tions of insecure atomic particles forming aliances and take-overs, in vain attempts at meaning.

TOD HANSON

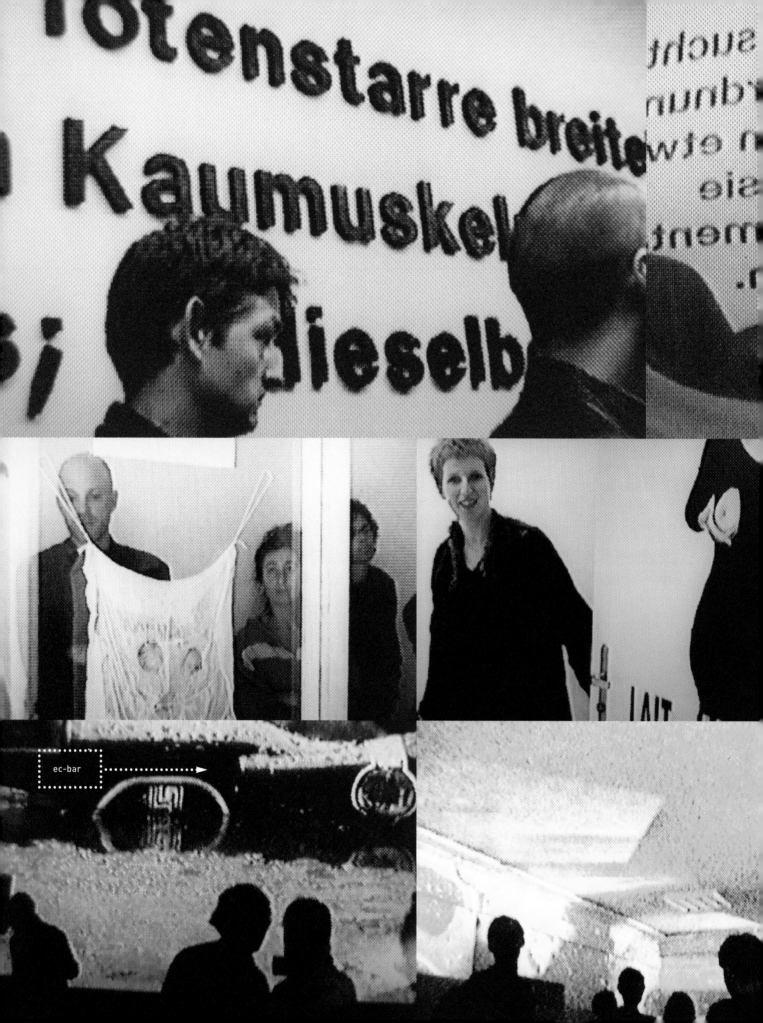

ec-bar

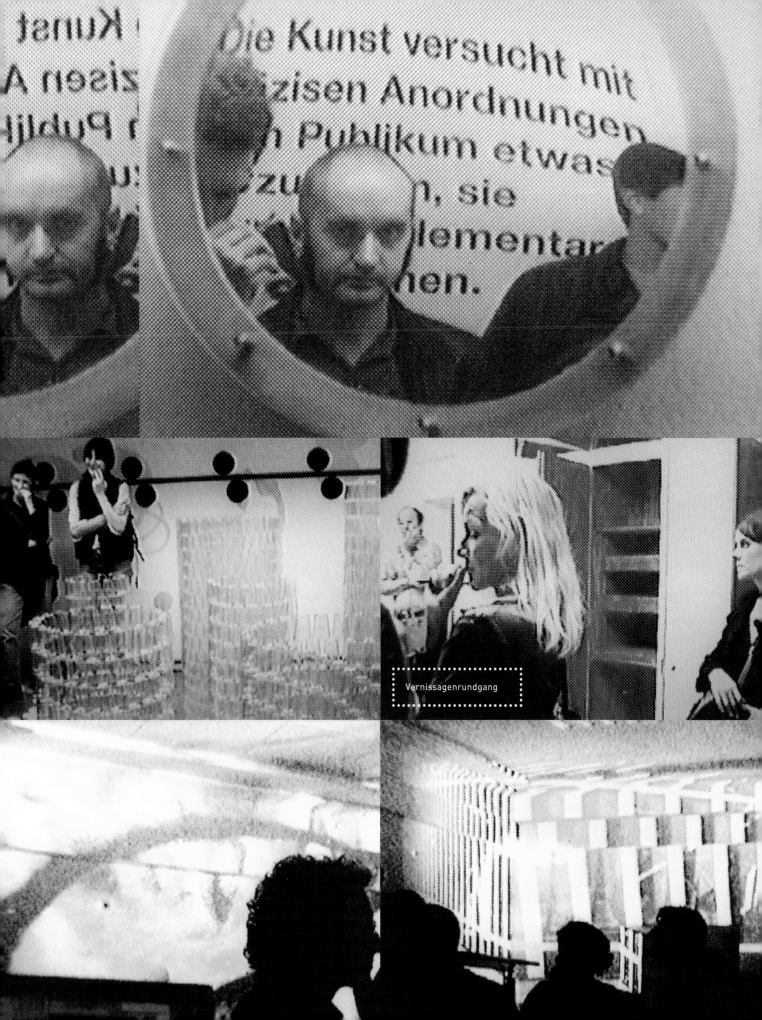

Vernissagenrundgang

CHRISTOPH DOSWALD

Bine ist Anwaltssekretärin, verheiratet und lebt in Berlin-Wedding. Eigentlich heisst sie Sabine Sommer, aber die meisten kennen sie unter der vertraulichen Kurzform ihres Vornamens. Und das sind nicht wenige. Immerhin dreihundert Menschen schauen täglich bei ihr vorbei - unter der Adresse "www. binecam.de" betreibt die Blondine nämlich eine Homepage, lässt alle Welt an ihrem häuslichen Leben teilhaben, veröffentlicht ihr Tagebuch und chattet mit den vornehmlich männlichen Benutzern über das, was sie gerade beschäftigt. Dort erfährt der Internet-Surfer etwa, dass Bine gerne liest und nach dem dritten Bier leidlich gut Billard spielt. Das traute Heim als Public Domain. Nur das Schlafzimmer bleibt Chris, Bines Ehemann, vorbehalten.

KUNST ALS PUBLIC DOMAIN

So weit, so gut. Wir könnten nun über den Verlust der Privatsphäre räsonnieren, die Entäusserung des Intimen zur Diskussion stellen, die mediale Konstruktion von Realität hinterfragen - alles Themen, die in der Kunst der Gegenwart momentan ausführlich behandelt werden. Doch, so erfährt man aus einem Artikel in der Berliner Zeitung, darüber weiss Bine längst Bescheid: "Die Bilder und Texte", diktierte die Homepage-Betreiberin dem Reporter in den Notizblock, "bleiben ja nur an der Oberfläche." Soviel Medienbewusstsein haben wir in einem Berliner Aussenquartier nicht erwartet. Und schon gar nicht aus dem Mund einer Anwaltssekretärin.

DIE KULTUR DES BILDES

Der Umgang mit medialen Produkten - auratischen oder reproduzierten - hat sich in den letzten Jahren grundlegend verändert. Dafür ist Bine aus Wedding ein typisches Beispiel. Viele Menschen, die in der westlichen Welt leben, wissen heute darüber Bescheid, dass man den Bildern nicht mehr trauen kann, dass sie, um mit Jean Baudrillard zu sprechen, Simulakren sind: Trugbilder, Blendwerk, Fassaden, purer Schein.[1] Dennoch geben wir uns nur allzu gerne dem Artifiziellen hin, lassen uns in (Bild-)Welten entführen, die zwar möglicherweise keinen Bezug zur Realität besitzen, aber dennoch den Eindruck vermitteln, das Abgebildete hätte so stattfinden können. Bilder funktionieren im Wesentlichen als Vorbilder, als Vergleichsgrössen, als mediale Spiegelflächen im Lacan'schen Sinn. Wir praktizieren diesen alltäglichen Bildabgleich auch deshalb ohne Gewissensbisse, weil wir mit Bestimmtheit wissen: Das Bild *ist*. Es lebt, trotz seines Oberflächencharakters, ein eigenes Leben, das sich dank seiner Agenten und seiner immer grösseren Glaubensgemeinschaft als stete Verjüngungskur präsentiert. Ein mittlerweile dermassen erfolgreiches Leben, dass wir heute, am Ende des 20. Jahrhunderts, von einem Paradigmenwechsel, von einem Übergang der verbalen zur visuellen Kultur sprechen dürfen. Konnte Tom Wolfe noch mit Bezug auf das semiotische Beziehungsfeld der Bilder von "painted words" schreiben, so müssen wir heute von einer "painted world" ausgehen.

Früher waren die Museen die Agenten der Kunstwerke. Die hehren Hallen haben ihre Geschichte bewahrt, die Motive überliefert, die Genealogie entwickelt und den Gottesdienst für die Jünger, die sich Künstler oder Kunstliebhaber nennen, abgehalten. Heute konsta-

tieren wir nicht nur eine augenfällige Steigerung der Museumsdichte (was nichts anderes als eine Folge der Erhöhung der Bildproduktion und eine Veränderung unseres Freizeitverhaltens ist),[2] sondern auch eine zunehmende Verlagerung dieser Zeremonienstätten aus ihrem angestammten bürgerlichen Kontext in den Innenstädten an die Peripherie der urbanen Räume. Verlassene Fabriken, leerstehende Wohnhäuser, unbenutzte Pissoirs oder repräsentative Eingangshallen, Sitzungszimmer und Vorplätze von Unternehmen dienen neuerdings als temporäre Heimat für die Gegenwartskunst - und bezeugen die Vergesellschaftlichung und die Ausfransung des Kunst-, Ausstellungs- und Museumsbegriffs gleichermassen. Die Kinder der Nachmoderne scheinen tatsächlich gewillt, die Forderung ihrer Klassiker-Grossväter nach dem Zusammengehen von Kunst und Leben einzulösen. Und nur allzu gerne ist man auch als Kunstvermittler mit der entsprechenden Terminologie zur Hand: "Lebenskunstwerk"[3] lautet das letzte Schlagwort einer Rezeption, die sich ständig beschleunigt und immer autopoietischer gebärdet. Kunst, obwohl schon mehrfach totgesagt, präsentiert sich als vitales Paradox zwischen Systemimmanenz und public domain.

PARASITEN

Parallel dazu gilt auch ein weiteres Paradox, nämlich jenes, wonach die Kunst zwar implizit die westliche Konsumwelt reflektiert, ihre gesellschaftliche Virulenz gewissermassen aus der Entseelung und Säkularisierung unserer Gesellschaft bezieht, aber anderseits wohl den wertvollsten Warenfetisch der Konsumgüterbranche hervorbringt: ein limitiertes und im besten, weil exklusivsten Fall, einmaliges Produkt, das Kunstwerk eben. Und weil Kunst auch als Ware betrachtet wird, gelten für sie analoge Gesetze wie für andere Markenartikel. Galeristen, Kritiker und Kuratoren fungieren denn auch - obwohl sie gerne öffentlich das Gegenteil vertreten und den

THE PUBLIC DOMAIN'S ZERO HOUR
CHRISTOPH DOSWALD

Bine is secretary to a law firm. She is married and lives in the Wedding area of Berlin. In fact, her full name is Sabine Sommer, but most people know her by the shorter, more informal name of Bine. And that's quite a lot of people. At least three hundred visit her every day at www.binecame.de, where blonde-haired Bine lets everyone share in her domestic life, where she publishes her diary and chats with her (predominantly male) visitors about everything under the sun. Internet surfers can find out, for example, that Bine likes reading and that she plays a mean game of pool after the third beer. Home sweet home as public domain. Only the bedroom remains the sole preserve of Bine's husband, Chris.

So far so good. We could discuss the loss of the private sphere, debate the exhibition of the intimate, or call into question the medial construction of reality. All these are topics currently addressed in contemporary art. Yet, as an article in the daily newspaper Berliner Zeitung reveals, Bine knows all about this: "The images and texts remain superficial," Bine tells the reporter. That's more media consciousness than we might have taken for granted in suburbia. And a lot more than we might have expected from a secretary.

THE CULTURE OF THE IMAGE

The treatment of media products - whether auratic or reproduced - has changed fundamentally in recent years. Bine from Wedding is a typical example of this. Many people who live in the western world are aware that pictures can no longer be trusted, and, as Jean Baudrillard has shown us, that they are simulacra: illusions, facades, mere appearance.[1] Yet we are all too willing to succumb to artificiality, allowing ourselves to be seduced by visual worlds that may have no relation to reality, but which nevertheless prompt the impression that what we see could have taken place in that way. According to Lacan, images function for the most part as models, as benchmarks, as medial reflectors. We also practice this everyday comparison of images without any pangs of conscious because we know with certainty that the image exists. It lives, in spite of its superficiality, a life of its own, a life that presents itself as an incessant fountain of youth, thanks to its agents and its ever-growing community of followers. A life that is now so successful that today, as the twentieth century draws to a close, we can speak of a paradigmatic change - a transition from verbal culture to visual culture. Whereas Tom Wolfe wrote of "painted words" in connection with the semiotic relationships of images, today we must assume a "painted world".

Museums used to be the agents of art works. Those hallowed halls have retained their history, handed down the motifs, developed the genealogy and held the religious services for the disciples who call themselves artists or art connoisseurs. Today, we not only see a distinct increase in the density of museums (as a direct result of increased pictorial production and a change in our leisure behavior)[2] but also an increasing shift of these ceremonial places from their traditional bourgeois context in the inner cities to the periphery of the urban fabric. Abandoned factories, empty dwellings, disused public toilets, prestigious foyers, boardrooms and commercial forecourts are now temporary homes to contemporary art - and bear witness to the socialization and sprawl that has altered the notion of exhibitions, museums and art itself. The children of post-modernism seem willing to adopt the demands their classically minded grandparents made for a correlation between art and life. Art dealers and gallerists are all too ready to proffer the appropriate terminology: "Lebenskunstwerk"[3] is just the latest

idealistischen Gehalt der Werke hervorheben[4] – als Marketingberater der jeweiligen künstlerischen Produktelinien, die sich mittels der sogenannten "Handschrift" positionieren. Grosskritiker wie Achille Bonito Oliva, der Erfinder der "Transavanguardia" oder Pierre Restany, dem wir den "Nouveau Réalisme" verdanken, sind typische Kritiker-Phänomene, die ohne die Sehnsucht des Konsumenten nach Markenzeichen und Stilmerkmalen nicht hätten entstehen können. Auch wenn ich selber gewissermassen zu diesen Marketingagenten im Dienste der Kunst zu rechnen bin, so fällt mein Urteil über die eigene Berufsgattung nicht gerade positiv aus. Ich gehe darin einig mit Michel Serres' ernüchternder Analyse, der unsereins als Parasiten bezeichnet: "Sie können nichts und haben deshalb Zeit", schrieb er. "Sie gehen umher, sie schauen, vergleichen, urteilen und wissen ohne Zweifel, wo es gute Suppe gibt. Sie sind Männer der Vermittlung, des Auswählens, des Urteils. Sie nehmen den Raum ein, sie wissen, wo sie sich plazieren sollen und wo sie andere, die ihrerseits eine Stelle suchen, plazieren können. Der Diskurs um die Position erfüllt den Raum. […] Er redet nur strategisch, nur in Begriffen der wissenschaftlichen und erobernden Besetzung von Orten, er ist nichts als Strategie. Die Rede vom Ort verheert die Orte, besetzt die Orte, richtet die Orte zugrunde, schafft Orte."[5]

PFADFINDER

Unmerkliche Differenz, subtile Ironie, satirische Affirmation - alles Stilmittel der aktuellen Kunstproduktion - setzen fundierte Kenntnisse der Materie voraus. Neben diesem schon fast alchemistischen Geheimwissen um subkulturelle Codes, philosophische Diskurse, Alltagsphänomene und geistesgeschichtliche Referenzen[6] müssen Kunstliebhaber auch eine gehörige Portion pfadfinderischen Talents mitbringen. Neulich erhielt ich die Einladungskarte eines jungen Künstlers, der in Berlin lebt. Auf der Vorderseite des Werbemittels war ein geometrisches Wabenmuster in roten und silbergrauen Farbtönen abgebildet - sehr trendy. Auf der Rückseite fanden sich alle relevanten Informationen für die direkte Begegnung mit dem Werk: Sponsoren, eine Stadt, ein Strassenname, eine Hausnummer, eine Vernissage. Ich ging hin. Allerdings nicht zur Eröffnung, sondern eine Woche danach. Als Habitué kannte ich die Auguststrasse. Dort firmieren die wichtigen Berliner Galerien. Ich irrte zehn Minuten umher, schaute hinter Baugerüste, um Hausnummern zu eruieren, pirschte durch Hofeinfahrten, weil ich dort den Ort der Kunst vermutete, drückte meine Nase an Schaufenstern platt, um den Lichtreflex der Strassenlaterne auszuschalten und landete schliesslich an einer kahlen Brandmauer, wo sich in einem Plakatgeviert das Wabenmuster der Einladungskarte wiederfand. Heureka! Wir stellen fest: Alleine das Auffinden eines Kunstwerkes im öffentlichen Raum ruft Glücksgefühle hervor. Denn das Kunstwerk hat sich zwar subversiv und unauffällig in das Strassenbild eingeschlichen, aber, dank unserer Pfadfinderqualitäten und sublimen Kennerschaft dennoch seine Autonomie bewahrt.

Nicht dass ich gegen das Sprengen der institutionellen Grenzen der Kunstpräsentation wäre. Im Gegenteil: Würde die kulturelle Produktion nur in den herkömmlichen Kanälen fliessen, wäre das letztlich ihr Tod. Das ständige Vergleichen von Altem und Neuem, das Recherchieren und Beobachten, das Neu-Justieren der Wahrnehmung sind eminente Bedingungen

Bauplastik

MARKUS
SCHWANDER
Filtern

morpht
RUTISHAUSER /
KUHN

für das Entstehen und Verstehen von Kunst, für ihre permanente Erneuerung. Doch im Unterschied zu früher, als sich die künstlerischen und kuratorischen Grenzverletzungen innerhalb eines klar definierten Rahmens abspielten (notabene ein Rahmen, dessen Grenzen sich lange als weit genug erwiesen haben), hat sich die Kunst, vor allem aber ihr Repräsentationsraum, in den letzten zehn Jahren neu definiert und eine andere, nicht immer auf den ersten Blick erkennbare Form verpasst. Seit den strategisch-künstlerischen Setzungen der Pop Art wird die Grenzziehung zwischen Kunst und Nicht-Kunst zunehmend schwieriger. Die Ästhetisierung des Alltags und der Wegfall der Ideologien trägt schliesslich das ihre zur Verunklärung des Kunstbegriffs bei.

> Liebe Pfadfinder, falls ihr irgendwo eine Spur von Morphing findet, meldet euch sofort bei relax.

MORPHING SYSTEM

Wenn aber die Kunst zusehends aus dem Rahmen kippt, dann ist es eigentlich nicht verwunderlich, dass die an neuen Formulierungen laborierende künstlerische Subkultur andere Plattformen erfindet und definiert. Das kann eine Video-Sound-Lounge wie das Zürcher "Substrat" sein, wo die Synthese von zeitgenössischer Musik, Tanz, Video- und Computerkunst geprobt wird. Das kann sich als Ausstellungsmodell manifestieren, das sich ständig erneuert und verändert, einem dauernden Prozess ausgesetzt wird und gleichzeitig dank einer Bar zum sozialen Treffpunkt avanciert - in einer ehemaligen Zürcher KLINIK, 1998 vorgeführt und treffend als "Morphing System" bezeichnet. Der Terminus "morphing", ursprünglich bei der digitalen Bildbearbeitung gebräuchlich, könnte auch als Metapher für den gegenwärtigen Zustand unser westlichen Kultur stehen. Unsere Welt befindet sich in einem Übergangsstadium mit ständig wechselnden und auseinander hervorgehenden Seinszuständen. Obwohl die Destination der Reise noch ungewiss ist, steht bereits jetzt soviel fest: Die Wissenschaft wird in wenigen Jahren die

slogan of an ever faster and increasingly autopoietic reception. Art, having been declared dead so many times, now presents itself as a vital paradox between the system and the public domain.

PARASITES

At the same time, there is a further paradox - that art, though it implicitly reflects the western world of consumption, draws its social relevance from the soullessness and secularization of our society, while on the other hand producing the most valuable commodity fetish of the consumer goods branch: a limited and unique product, prime and exclusive: to wit, the art work. And because art is also regarded as a commodity, it is subject to the same laws as other branded products. No matter how eager they may be to claim the very opposite in public and emphasize the idealistic content of the works,[4] gallery owners, critics and curators nevertheless still act as marketing consultants to the respective artistic product lines that can be positioned according to the so-called "signature". Leading critics such as Achille Bonito Oliva, who coined the term "Transavanguardia", or Pierre Restany, who brought us "Nouveau Realisme", are typical examples of the kind of critic who could not even exist without the consumers' desire for brand name products and recognizable stylistic hallmarks. Even if I myself am to all intents and purposes one of those marketing agents in the service of art, my judgment of my own profession is hardly flattering. I agree with Michel Serres' sobering analysis that describes us as parasites: "They can do nothing and therefore they have time", he writes. "They go about, look, compare, judge and know without doubt where to get good soup. They are brokers, selectors of judgments. They take up space, they know where to place themselves and where they can position the others who are also looking for a place. The discourse about position fills the rooms... He speaks only strategically, only in concepts of scientific and conquering occupation of places. It is all strategy. The talk of place destroys places, occupies places, razes places, creates places."[5]

SCOUTS AND PATHFINDERS

Barely noticeable differences, subtle irony, satirical affirmation - all stylistic instruments of current art production - require a vast knowledge of the matter involved. Apart from an almost alchemistic secret knowledge of subcultural codes, philosophical discourse, everyday phenomena and cultural history,[6] art lovers also need a fair share of scouting talent. Recently, I received an invitation from a young artist living in Berlin. On the front of this flyer was a geometric honeycomb pattern in red and silver-gray (very trendy). On the back was all the information needed for coming face-to-face with the work: sponsors, city, street, house number, date and time of the private viewing. I went along, but not to the opening night. I went there a week later instead. Of course, I knew how to get to Auguststrasse. After all, that's where most of Berlin's leading galleries are located. Even so, I wandered around for ten minutes, examining house numbers, rushing through yards in search of the place, pressing my nose up against windows to avoid the glare of the street lamps - until I finally ended up in front of a bare fire-wall where I recognized the honeycomb pattern of the invitation card in the midst of a swath of posters. Eureka! Please note: finding a work of art in a public place arouses feelings of happiness. This is because the work, of art, however subversively and unobtrusively it may have entered the urban setting, has nevertheless retained its autonomy thanks to our own pathfinding skills, scouting qualities and supreme connoisseurship. Not that I am against dismantling the institutional boundaries of the presentation of art. On the contrary. If cultural production were to flow only

Die 50 wichtigsten Schweizer Künstlerinnen und Künstler 1998

Gewichtet wurden die Anzahl Nennungen sowie die Plazierung der Künstler durch die Jury (siehe Kasten auf Seite 170)

Rang 1998	(97)	Name	Tätigkeit[1]	Galerieverbindung[2]	Preis	(mittleres Format)
1	(1)	Peter Fischli/David Weiss	F/V/O/I	Hauser & Wirth 2, Zürich; Sprüth, Köln	50 000	(O)
2	(2)	Pipilotti Rist	V/O/I	Hauser & Wirth, Zürich; Stampa, Basel	15 000	(O)
3	(4)	John Armleder	M/Z/O	Susanna Kulli, St. Gallen; Art & Public, Genf	20 000	(I)
4	(3)	Roman Signer	PF/O/S/V	Stampa, Basel; Hauser & Wirth 2, Zürich	15 000	(O)
5	(13)	Silvie Fleury	K/I/M/O	Bob van Orsouw, Zürich; Art & Public, Genf; Susanna Kulli, St. Gallen	8 000	(M)
6	(10)	Dieter Roth	M/P/I	Hauser & Wirth 2, Zürich	70 000	(M)
7	(5)	Markus Raetz	M/Z/O	Monica DeCardenas, Mailand; Francesca Pia, Bern; Stähli, Zürich	40 000	(Z)
8	(12)	Silvia Bächli	I/M/Z	Stampa, Basel; Skopia, Genf	1 500	(Z)
9	(11)	Ugo Rondinone	K/I/M	Hauser & Wirth 2, Zürich	15 000	(M)
10	(22)	Jean-Frédéric Schnyder	M	Hauser & Wirth 2, Zürich	12 000	(M)
11	(8)	Helmut Federle	M	Art & Public, Genf; Nächst St. Stephan, Wien; Peter Blum, NY	32 000	(M)
12	(15)	Beat Streuli	F/I	Hauser & Wirth 2, Zürich	9 000	(F)
13	(9)	Adrian Schiess	M	Susanna Kulli, St. Gallen; Ricke, Köln	8 000	(M)
14	(6)	Christoph Rütimann	I/Z/O/F/PF	Mai 36, Zürich; Skopia, Genf	14 000	(O)
15	(20)	Thomas Hirschhorn	C	Chantal Crousel, Paris; Susanna Kulli, St. Gallen	6 000	(C)
16	(19)	Franz Gertsch	M/H	Roy, Lausanne	120 000	(H)
17	(32)	Annelies Strba	F	Semina Rerum, Zürich; Susanna Kulli, St. Gallen; Eigene Art, Berlin	4 000	(F)
18	(7)	Rémy Zaugg	M	Mai 36, Zürich	16 000	(M)
19	(23)	Niele Toroni	M	Art & Public, Genf; Tschudi, Glarus	40 000	(M)
20	(14)	Urs Frei	O/I	Hauser & Wirth 2, Zürich	7 000	(O)
21	(33)	Fabrice Gygi	S/I	Bob van Orsouw, Zürich	10 000	(S)
22	(18)	Olivier Mosset	M/Z	Susanna Kulli, St. Gallen; Art & Public, Genf	30 000	(M)
23	(16)	Miriam Cahn	Z/M	Stampa, Basel	8 000	(Z)
24	(29)	Claudia & Julia Müller	Z/I	Kilchmann, Zürich; Monika Reitz, Frankfurt	3 000	(Z)
25	(24)	Ian Anüll	I/M/O	Mai 36, Zürich; Skopia, Genf	10 000	(M)
26	(27)	Marie-José Burki	I/V	Xavier Hufkens, Brüssel; Mauphin/Lehmann, NY	7 000	(V)
27	(48)	Balthasar Burkhard	F	Blancpain Stepczynski, Genf	15 000	(F)
28	(31)	Christian Marclay	F/O	Art & Public, Genf	8 000	(F)
29	(17)	Bernard Voïta	F/S	Bob van Orsouw, Zürich; Janssen, Brüssel	4 500	(F)
30	(50)	Claudio Moser	F	Bob van Orsouw, Zürich; Skopia, Genf	4 000	(F)
31	(36)	Daniele Buetti	F/Z/I	arsFutura, Zürich	2 500	(Z)
32	(28)	Felix Stephan Huber	F/I	Kilchmann, Zürich	5 000	(F)
33	(39)	Guido Nussbaum	M/F/S	Stampa, Basel	7 000	(M)
34	–	Erik Steinbrecher	F/V/I/Z	Stampa, Basel; Walcheturm, Zürich	5 000	(F)
35	(30)	Alex Hanimann	Z/M/I	Stampa, Basel; Friedrich, Bern; Skopia, Genf	5 000	(Z/M)
36	(42)	Stefan Altenburger	F/I/V	Kilchmann, Zürich	3 000	(F)
37	–	Teresa Hubbard & Alexander Birchler	F	Bob van Orsouw, Zürich	4 000	(F)
38	(41)	Daniel Spoerri	O	Bonnier, Genf	55 000	(O)
39	(35)	Christian-Philipp Müller	K/I	Nagel, Köln	30 000	(I)
40	–	Silvie Defraoui	F/V	Art & Public, Genf	10 000	(F)
41	(45)	Pia Fries	M	Mai 36, Zürich	12 000	(M)
42	(40)	Illona Ruegg	M/Z	Friedrich, Bern; Weisses Schloss, Zürich	12 000	(M)
43	(25)	Anselm Stalder	M/P/F	Kaufmann, Basel; Friedrich, Bern	12 000	(M)
44	–	Eric Hattan	V/I/O	Skopia, Genf; Friedrich Loock, Berlin	10 000	(I)
45	(42)	Muda Mathis	V/I	–	8 000	(V)
46	(26)	Albrecht Schnider	M/Z	Bob van Orsouw, Zürich	4 000	(M)
47	–	Stefan Banz	F/V/I	arsFutura, Zürich; Meile, Luzern	3 000	(F)
48	(46)	Bernhard Luginbühl	S/Z	Medici, Solothurn	60 000	(S)
49	(34)	Urs Lüthi	M/P/S	Blancpain Stepczynski, Genf; Tanit, München	30 000	(M)
50	–	Marianne Müller	F	Scalo, Zürich	2 000	(F)

[1] M = Malerei, Z = Zeichnung, O = Objekt, S = Skulptur, P = Plastik, K = Konzeptkunst, I = Installation, PF = Performance, F = Foto-Art, C = Collage, H = Holzschnitt, V = Video.
[2] Die Auflistung ist nicht in jedem Fall abschliessend, zum Teil weitere Galerieverbindungen, insbesondere im Ausland.

Bauweise des Erbgutes aller Lebewesen entschlüsselt haben; die verbale Kultur wird von der visuellen abgelöst, die analoge von der digitalen, die sesshafte von einer nomadischen.

Wir experimentieren sowohl kulturell wie gesellschaftlich mit bekannten und unbekannten Variablen, die wir immer wieder anders kombinieren. Dass die Kunst davon nicht unberührt bleibt, ist klar. Betrachtet man ihre Geschichte, dann wimmelt es darin von Übergangsphasen, von chimärischen Zuständen, von synkretistischen Experimenten, die sich zwischen der scheinbar logischen Abfolge von Stilen und Epochen ansiedeln. Oder anders gesagt: Die Kunstgeschichte ist ein permanentes "morphing system", die Bilder offenbaren sich als autopoietische Einheiten, sie avancieren immer deutlicher, mit Blick auf die digitalen Werkzeuge und auf die kreative Black-Box Computer, zur Grundlage für sich selbst. In diesem Zusammenhang ist die Fotografie ein gutes Beispiel für die aktuelle Entwicklung. Seit ihrer Erfindung vor rund 160 Jahren stand sie unter Verdacht. Erst vermutete man, sie würde der abbildenden Malerei den Rang ablaufen - Tausende von Portätmalern liessen sich in der Mitte des letzten Jahrhunderts zum Fotografen umschulen. Als sich die Fotografie von der Kunst abwandte und sich in die

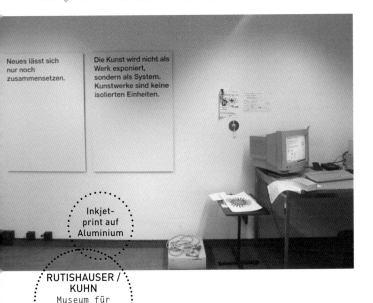

Neues lässt sich nur noch zusammensetzen.

Die Kunst wird nicht als Werk exponiert, sondern als System, Kunstwerke sind keine isolierten Einheiten.

Inkjetprint auf Aluminium

RUTISHAUSER / KUHN
Museum für zeitgenössische Kunst

through the conventional channels, that would mean its certain death. The constant comparison of old and new, researching and observing, adjusting perceptions - all these are important conditions for the creation and understanding of art. Yet whereas artistic and curatorial boundaries used to be overstepped within a clearly defined framework (albeit a framework whose boundaries were, for a long time, drawn widely enough), in the past ten years art - and, above all, the places in which it is represented - has been re-defined and given a different form that is not always immediately recognizable. Since the strategic and artistic approach of Pop Art the boundary between art and non-art has become increasingly difficult to define. The aesthetics of everyday life and the demise of ideology have contributed towards blurring the concept of art.

MORPHING SYSTEM

With art increasingly and obviously thrown out of kilter, it is hardly surprising that the artistic subculture working on new formulations should invent and define other platforms. That might take the form of a video sound lounge like the "Substrat" in Zurich, which explores a synthesis of music, dance, video and computer. It can also manifest itself in the form of an exhibition model that is constantly renewed and altered, subjected to a constant process and the same time, a social meeting place (thanks to its bar) in a former Zurich hospital last year and appropriately named "Morphing Systems". The term "morphing", originally used in digital image processing, could also be seen as a metaphor for the current state of western culture. Our world is situated in a transitional stage with constantly changing and self-generating states of being. Although the destination of the trip is still uncertain, one thing is already clear: within the next few years, scientists will have cracked the genetic codes of all life forms. Verbal culture will be replaced by visual culture, analog by digital, sedentary by nomadic.

What this means is that we are experimenting both culturally and socially with a number of known and unknown variables, which we combine in different and ever-changing ways. Needless to say, art is also affected by this. Indeed, if we consider the history of art, we notice that it is teeming with transitional phases - the seemingly logical sequence of styles and epochs is interspersed with chimerical states of synchretizing experimentation. In other words, the history of art itself is a never-ending "morphing system" in which images reveal themselves as autopoeitic creatures, advancing ever more clearly - given the available digital instruments and the creative black box "computer" - towards the point of becoming a basis for itself. In this connection, photography is a good example of current developments. Since its invention some 160 years ago, it has been regarded with suspicion. At first, it was thought that it would replace painting as a means of portraying reality; thousands of portrait painters re-trained as photographers in the mid-nineteenth century. Later, when photography turned away from art and cast itself in to the mass media, it was accused of undermining our visual subconscious. Then, when deconstructivism and media theory called into question the truth content of machine - generated images, it lost its documentary credibility. And finally, the advent of digital processing cast doubt upon the last remaining link between the imaged subject and its likeness. Today we know that the imaged subject need not even have been present in the first place. Supposedly photographic or painterly images can have an entirely logarithmic source. What is more, we suddenly realize that what we once believed was lost - that is to say, the creative and demiurgic element - is returning to art through the back door of technology.

We should nevertheless bear in mind that this definitively turns art into an

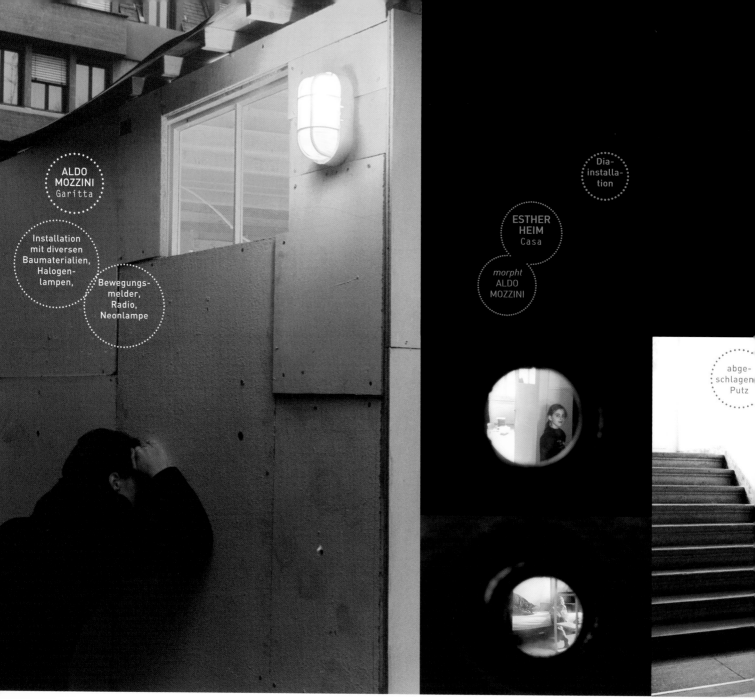

ALDO
MOZZINI
Garitta

Installation
mit diversen
Baumaterialien,
Halogen-
lampen,

Bewegungs-
melder,
Radio,
Neonlampe

Dia-
installa-
tion

ESTHER
HEIM
Casa

morpht
ALDO
MOZZINI

abge-
schlagen
Putz

Arme der Massenmedien warf, wurde moniert, sie unterwandere unser visuelles Unterbewusstsein. Endlich büsste sie ihre dokumentarische Glaubwürdigkeit ein, weil Dekonstruktivismus und Medientheorie den Wahrheitsgehalt der maschinenproduzierten Bilder gehörig in Frage gestellt hatten. Und zu guter letzt wurde mit dem Aufkommen der digitalen Manipulations- möglichkeiten auch noch die letzte Verbindungslinie zwischen Abgebildetem und Abbild in Frage gestellt. Heute wissen wir, dass das Abgebildete nicht mehr vorgängig anwesend gewesen sein muss. Vermeintlich fotografische oder malerische Bilder können einen durch und durch logarithmischen Ursprung haben. Und: Wir vermerken mit einem Mal, dass das, was wir ver- loren glaubten, nämlich das Schöpferische, das Gott-Ähnliche, durch die Hintertür der Technik in die Kunst zurückkehrt.

Zu beachten gilt es allerdings, dass die Kunst damit definitiv zur Konfektionsware avanciert und die herkömmlichen Vermittlungsplattformen nur eine von vielen möglichen Präsentationskanälen bilden. Kunst wird sich auf dem World Wide Web verbreiten, sie wird

sich im realen wie im virtuellen öffentlichen Raum einnisten, sie kann im Prinzip beliebig verfielfältigt und bearbeitet werden. Kurz: Kunst wird zur Public Domain. Diesem Szenario steht letztlich nur ein, wenn auch gewichtiges, Hindernis im Weg: das Interesse des Marktes. "Die Geschichte der Freiheit ist erzählt", schreibt Beat Wyss, "sie muss jetzt nur noch Gegenwart werden, indem wir sie vollziehen."[7]

off-the-shelf commodity and that the conventional platforms for its presentation represent only one of many possible channels of presentation. Art will spread on the World Wide Web. It will find its niche in the real and virtual public domain. The only hindrance is, admittedly, a major one: market interest. "The history of freedom has been told," writes Beat Wyss, "All that remains now is for it to become the present in which we implement it."[7]

1 See Jean Baudrillard, Agonie des Realen, Berlin, Merve Verlag, 1978
2 In social-democratically governed countries such as France and Spain , the notion of a "democratization of culture " fuelled the museum boom.
3 Cf. Paolo Bianchi (ed.): LKW: Dinge zwischen Leben, Kunst & Werk, Lebenskunstwerke, Linz/Klagenfurt, Katalog Offenes Kulturhaus/Ritter Verlag, 1999. I recently designed an exhibition that addresses precisely this correlation between visual photographic culture and immediate reality, and described it as a "missing link" between art and life. See Christoph Doswald (ed.) Missing Link: Menschen-Bilder in der Fotografie, catalogue of the exhibition at Kunstmuseum Bern, Edition Stemmle, 1999
4 Beat Wyss quite rightly describes this ambiguity as a predominantly European phenomenon: "Enslavement to the commodity between critique and mimesis has a tradition among the European left." See Beat Wyss, Die Welt als T-Shirt, zur Aesthetik und Geschichte der Medien, Cologne, DuMont, 1997, p. 114
5 Michel Serres, Der Parasit, Frankfurt am Main, Suhrkamp Verlag, 1987 , p. 223
6 See Richard Rorty, Contingency, irony, and solidarity, Cambridge University Press, Massachusetts
7 Beat Wyss, op.cit., p. 118

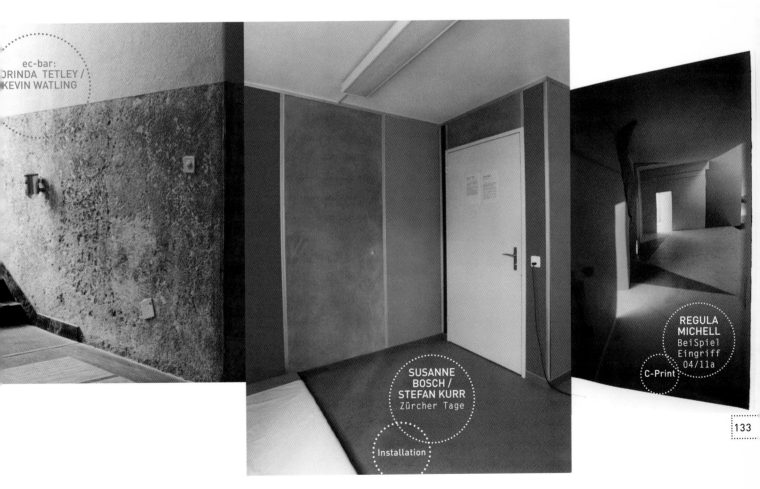

ec-bar:
ORINDA TETLEY /
KEVIN WATLING

SUSANNE BOSCH /
STEFAN KURR
Zürcher Tage

Installation

REGULA MICHELL
BeiSpiel
Eingriff
04/11a

C-Print

1 Vgl. Jean Baudrillard, Agonie des Realen, Berlin, Merve Verlag, 1978.
2 In sozialdemokratisch regierten Ländern wie Frankreich und Spanien trug in den Achtzigerjahren ausserdem die Idee der "Demokratisierung der Kultur" zum Museumsboom bei.
3 Vgl. Paolo Bianchi (Hg.), LKW: Dinge zwischen Leben, Kunst & Werk, Lebenskunstwerke, Linz/Klagenfurt, Katalog Offenes Kulturhaus/Ritter Verlag, 1999. - Vgl. auch Christoph Doswald (Hg.), Missing Link: Menschen-Bilder in der Fotografie, Katalog Kunstmuseum Bern, Edition Stemmle, 1999. Die Ausstellung thematisiert diesen Sinnzusammenhang zwischen visueller fotografischer Kultur und unmittelbarer Realität und bezeichnet ihn als "missing link", als Bindeglied zwischen Kunst und Leben.
4 Beat Wyss hat diese Ambiguität zu Recht als mehrheitlich europäisches Phänomen bezeichnet: "Das Verfallensein an die Ware zwischen Kritik und Mimesis hat Tradition bei der europäischen Linken." Beat Wyss, Die Welt als T-Shirt, Zur Ästhetik und Geschichte der Medien, Köln, DuMont, 1997, S. 114.
5 Michel Serres, Der Parasit, Frankfurt am Main, Suhrkamp Verlag, 1987, S. 223.
6 Vgl. Richard Rorty, Kontingenz, Ironie und Solidarität, Suhrkamp, Frankfurt/Main 1991.
7 Wyss 1997 (Anm. 4), S. 118.

FÜR 100 g SCHEISSE NEHME MAN:

12 g Fett
2,5 g Kaliumphosphat
0,5 g Natriumphosphat
0,4 g Magnesiumsulfat
2,0 g Kaliumsulfat
1,5 g Kalziumchlorid
0,1 g Eisenchlorid
4,0 g Zellulose
1,9 g Hemizellulose
0,1 g Chitin
1,0 g Purine
0,7 g Harnsäure
0,2 g Indol
0,1 g Skatol
5 g Bilifuscine und Bilinegrine

jeweils eine Spatelspitze

Cholesterin
Peptid- und Steroidhormone
Prostaglandine
Cystin

4,0 g Lactobacillus
4,0 g Acidophilus
3,0 g Enterobacter
0,7 g Escherichia coli
0,3 g Candida

Mit destilliertem Wasser auf 100 g ergänzen.

Man vermische alle Ingredienzien zusammen mit dem Wasser. Anschliessend rührt und knetet man bis sich eine homogene und formbare Masse ergibt.

DR. CHRISTIAN HÜBNER

"Spanische Performance aus Madrid": während eine Jumbo-Dose WC-Deo versprüht wurde und mit dieser ominösen kacke-farbenen, senfartigen Paste unsere Fenster und Türen und Wände mit spanischen Sätzen beschriftet wurden, begann sich das prall-volle Teppichzimmer augenblicklich zu leeren und alle Räume der KLINIK mit einem unbeschreiblichen Gestank zu füllen. Wir fragten den Performancekollegen aus Barcelona, was denn in dem Senftöpfchen sei? Seine Antwort: „It's shit, it's **real** shit, it's his **own** shit." 1. Oktober 1998, KLINIK, Zürich

Schliessen Sie jetzt die Augen für 20 Sekunden und stellen sie sich vor, es stinkt so grauenhaft wie ca. 3 cm über dem Boden eines schlecht unterhaltenen öffentlichen Pissoirs. Öffnen sie wieder die Augen und lesen Sie anschliessend den unteren Text:

"Die wenigen Begegnungen mit spanischer Performance Kunst bilden eine nur sehr klischéehafte Ausgangslage. Bilder von heftigem, existentiellem Ausdruck, von nackter Kraft, die von Leben und Tod und grosser Religiosität berichten, tauchen auf und lassen die eigenen Arbeit als konzeptuell, intellektuell und alltäg-lich erscheinen. Dies will neu befragt sein." (Gruppe Basel, aus der Broschüre: Performance Austauschprojekt)

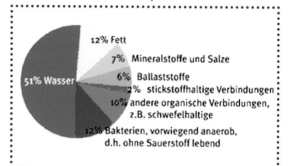

51% Wasser
12% Fett
7% Mineralstoffe und Salze
6% Ballaststoffe
2% stickstoffhaltige Verbindungen
10% andere organische Verbindungen, z.B. schwefelhaltige
12% Bakterien, vorwiegend anaerob, d.h. ohne Sauerstoff lebend

Für alle nicht Bio-Fritzen die ebenfalls dieses delikate Schreibmaterial benötigen, empfehlen wir das synthetische Rezept von Dr. Hübner, Wien.

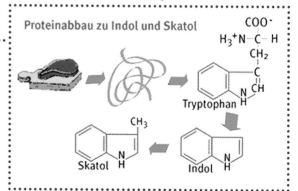

Proteinabbau zu Indol und Skatol

Tryptophan
Skatol
Indol

Bildquelle: www.quarks.de/scheisse

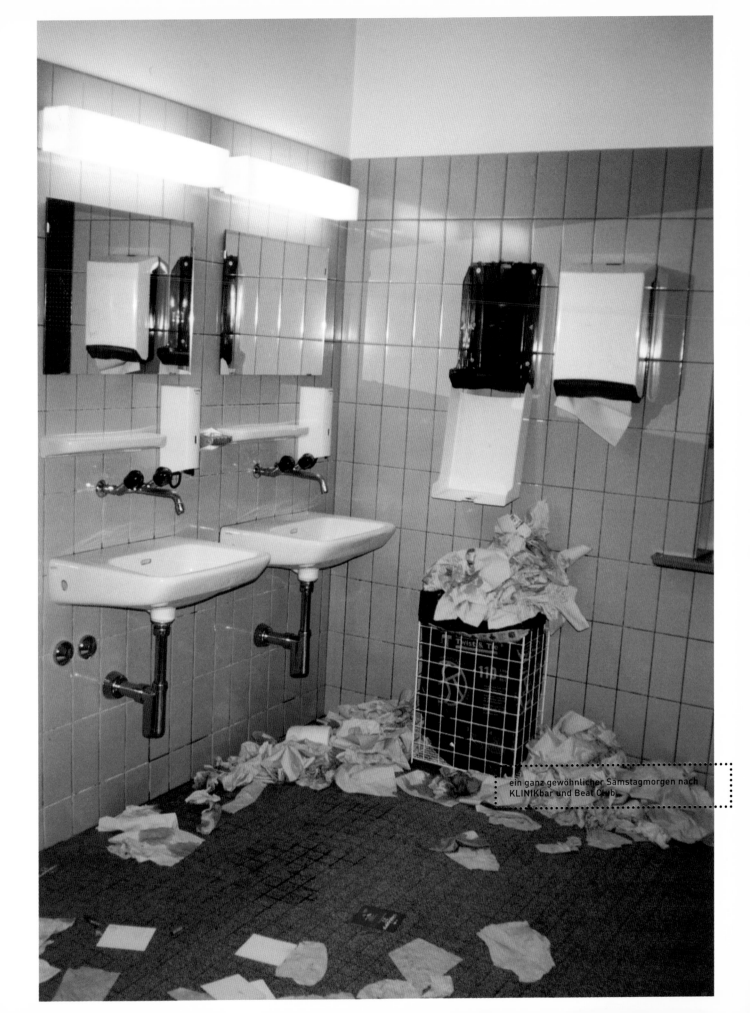

ein ganz gewöhnlicher Samstagmorgen nach KLIN1Kbar und Beat Club

Klinik

Ist Ort und Prinzip

Des Studiums von Wandel

Was heilt

Was verdirbt

Erhebung des Befunds

Immer wieder Wissenschaft

Aller Wissenschaften Königin

Ist die reine klinische Betrachtung

Inspektionswissenschaft Klinik

aus: Rainald Goetz, "Krieg"

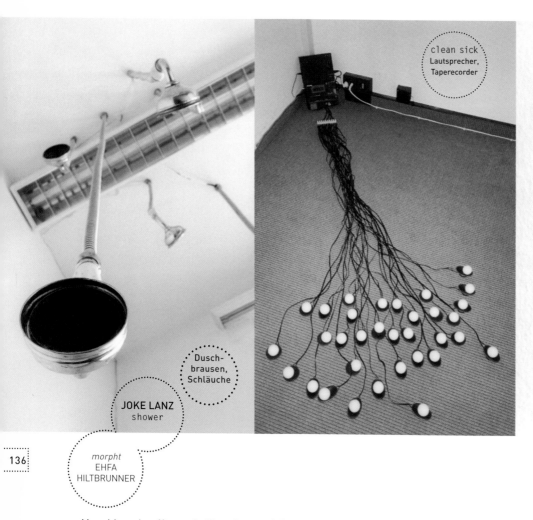

clean sick
Lautsprecher,
Taperecorder

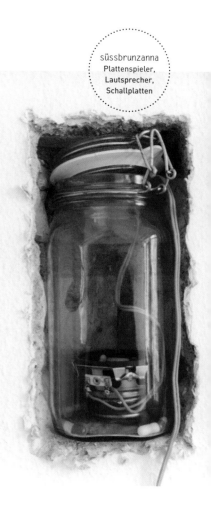

süssbrunzanna
Plattenspieler,
Lautsprecher,
Schallplatten

Dusch-
brausen,
Schläuche

JOKE LANZ
shower

morpht
EHFA
HILTBRUNNER

Morphing als offenes Gefäss, dessen Inhalt durch das Zerbrechen eben dieses Gefässes Wirkung zu enfalten vermag.

CHRISTOPH SCHREIBER ZU MORPHIN

S Y S

Die unten aufgeführte Person leiht mir heute: SA, 29.8.98
durch seine Kleider die äussere Identität.

Näpflin	NAME	Steiner
Jos	VORNAME	Otto
Künstler	BERUFUNG	Elektriker
1950	JAHRGANG	1955
179cm	GRÖSSE	183cm
43	SCHUHGRÖSSE	45.5
76kg	GEWICHT	75kg
Zürich	WOHNORT	Sarnen

Die unten aufgeführte Person leiht mir heute: MO, 31.8.98
durch seine Kleider die äussere Identität.

Näpflin	NAME	Niederer
Jos	VORNAME	Robert
Künstler	BERUFUNG	Unternehmensleiter
1950	JAHRGANG	1954
179cm	GRÖSSE	178cm
43	SCHUHGRÖSSE	41-42
76kg	GEWICHT	72-74kg
Zürich	WOHNORT	Hergiswil

HARUKO
(HANS RUDOLF SCHWEIZER)
Motoren

Holz, Stahl, Aluminium, Motoren, Lärm

EVA BERTSCHINGER
ohne Titel

Gips, Aquarell-papier

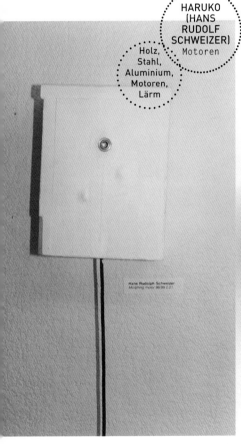

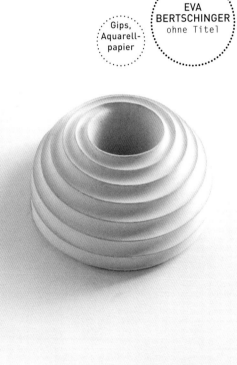

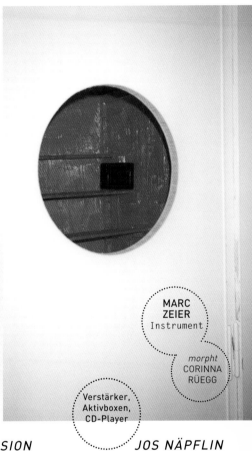

MARC ZEIER
Instrument

morpht
CORINNA RÜEGG

Verstärker, Aktivboxen, CD-Player

Die unten aufgeführte Person leiht mir heute: FR, 4.9.98
durch seine Kleider die äussere Identität.

Näpflin	NAME	Christen
Jos	VORNAME	Stefan
Künstler	BERUFUNG	Journalist
1950	JAHRGANG	1964
179cm	GRÖSSE	174cm
43	SCHUHGRÖSSE	42
76kg	GEWICHT	71kg
Zürich	WOHNORT	Horw

Die unten aufgeführte Person leiht mir heute: FR, 28.8.98
durch seine Kleider die äussere Identität.

Näpflin	NAME	Wey
Jos	VORNAME	Reto
Künstler	BERUFUNG	Schriftenmaler
1950	JAHRGANG	1950
179cm	GRÖSSE	173cm
43	SCHUHGRÖSSE	41
76kg	GEWICHT	72kg
Zürich	WOHNORT	Luzern

Die Garderobe aus der Zeit, als die KLINIK Ausbildungszentrum der CREDIT SUISSE war, war zwar hässlich aber inspirierend.

GUILLAUME
ARLAUD
Miroir

138

JOS
NÄPFLIN
Systemoid:
(Oh - you are
looking so
nice!)

Garderobe,
Faxe

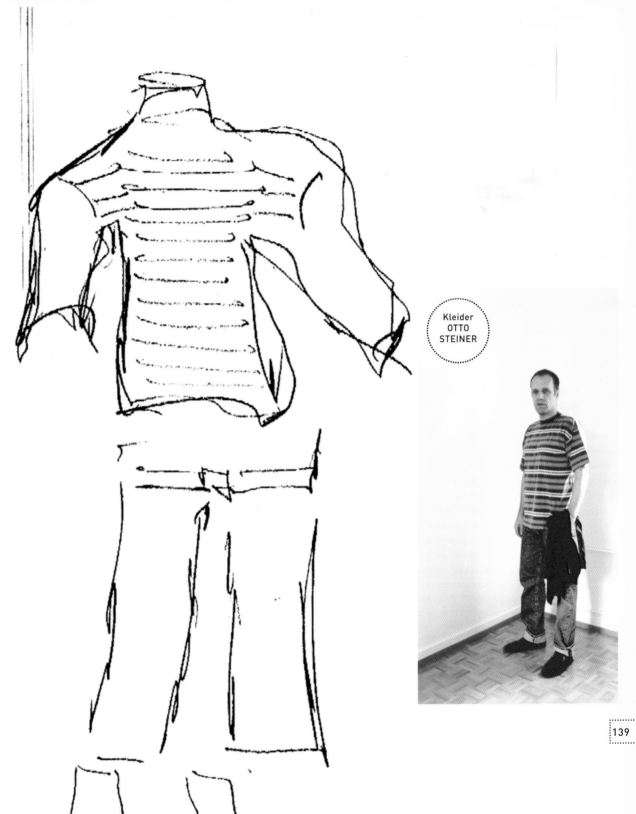

Kleider
OTTO
STEINER

Faxabsender: +41 41 660 83 09 25/08/98 12:53 S.: 1

Stefans Kleider

· Das rote Hemd:

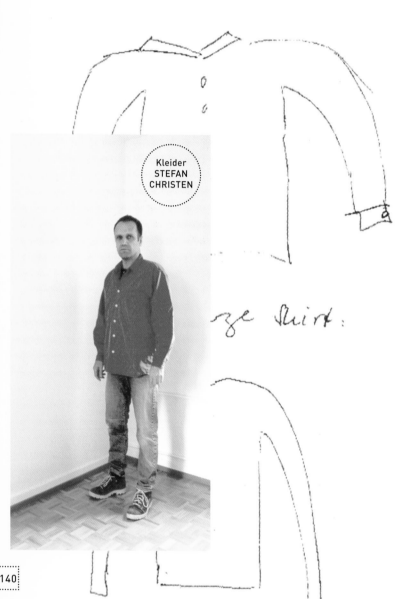

Kleider
STEFAN
CHRISTEN

· Die braunen Schuhe

...ze Shirt:

· Die blauen Jeans:

· Die schwarzen Socken:

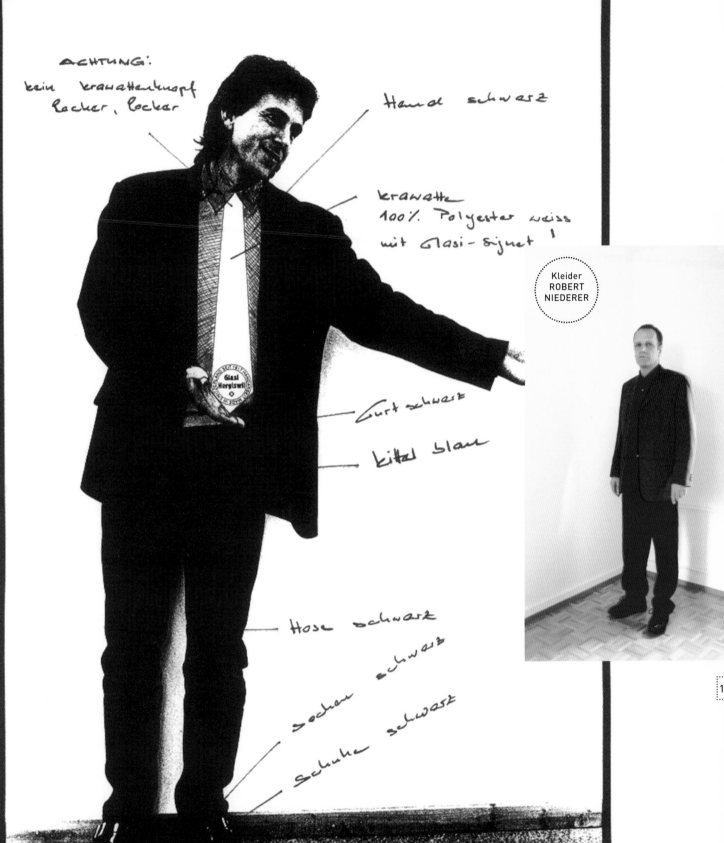

ACHTUNG:
kein Krawattenknopf
locker, locker

Hand schwarz

Krawatte
100% Polyester weiss
mit Glasi-Signet!

Gurt schwarz

Kittel blau

Hose schwarz

Socken schwarz

Schuhe schwarz

Kleider
ROBERT
NIEDERER

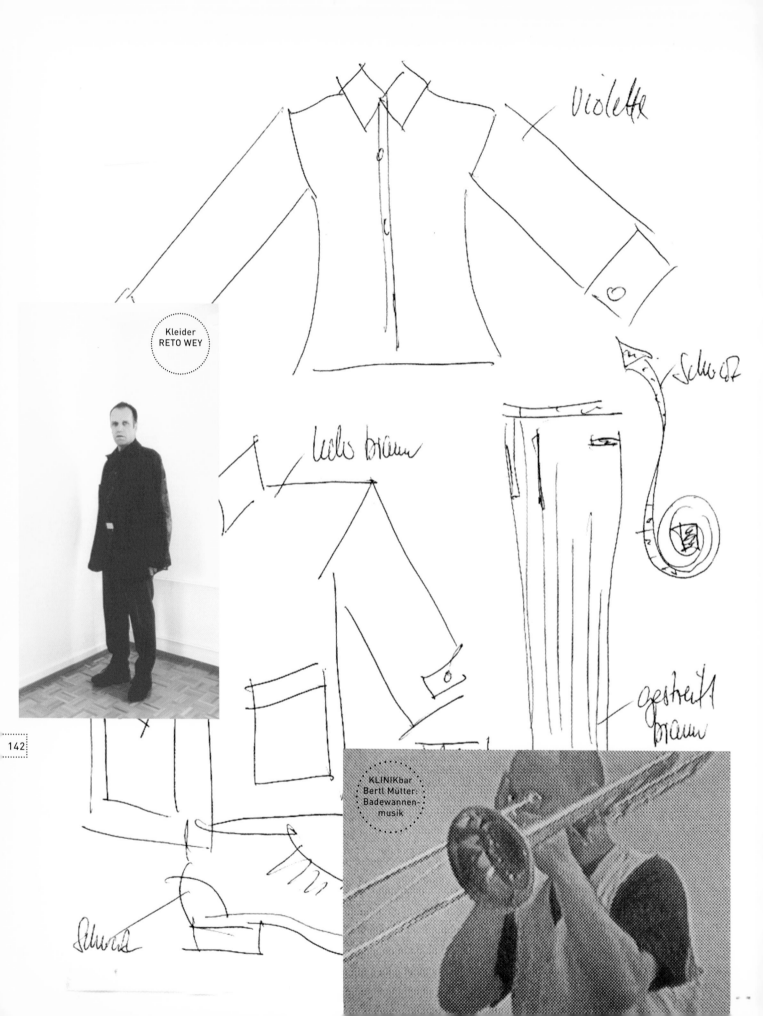

violette

Kleider
RETO WEY

Schnitt

helles Braun

gestreift
Braun

142

Schwarz

KLINIKbar
Bertl Mütter:
Badewannen-
musik

REDEN, SPIELEN, ZEIGEN

Vorwärts gehen. Leidenschaftlich.
acceler molto string. Halbe tactiren!
Wieder etwas zurückhaltend. *morendo riten.*

Die Filmmusik verbietet dem Hai den Angriff.

Die Zeit zwischen Bundeshymne und dem Rauschen.

Offen gestopft offen gestopft gestopft
molto riten.

Spiel' mit dem Standbein!

Immer breiter. Langsam anschwellen. *poco a poco cresc.*
Von hier an Tempo! Nicht schleppen. *sempre ff*
Nicht eilen

Wir erkennen das Lied am guten Willen.

Jede Biene spricht sich durch Summen Mut zu.

Zeit lassen *a tempo*
Drängend. Schalltrichter in die Höhe.
Sehr drängend.

Es gibt genau eine Applaustärke, die keine Zugabe fordert und keine verhindert.

GSALLER/MÜTTER

Wer allein in der Badewanne singt, hört inner-
lich das ganze Orchester, kein Instrument geht
ihm ab; meine Badewanne steht auf der Bühne,
ein sehr intimer Vorgang. (Bertl Mütter)

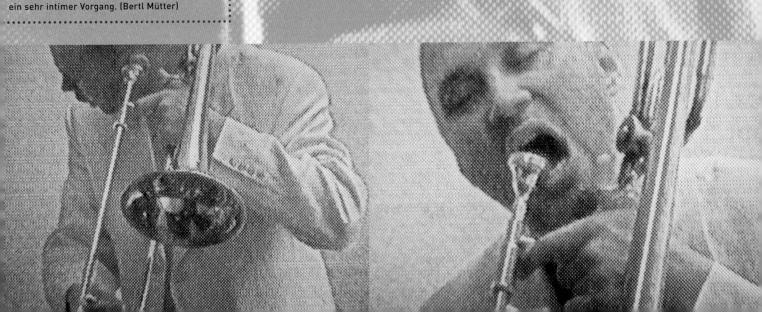

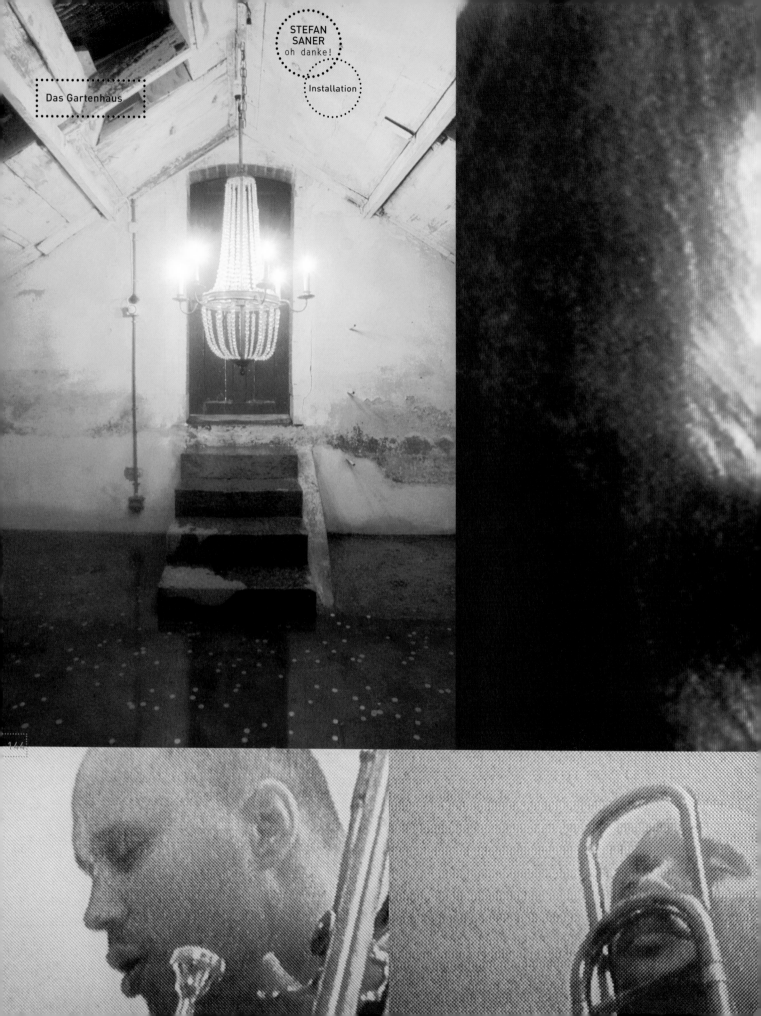

STEFAN
SANER
oh danke!

Installation

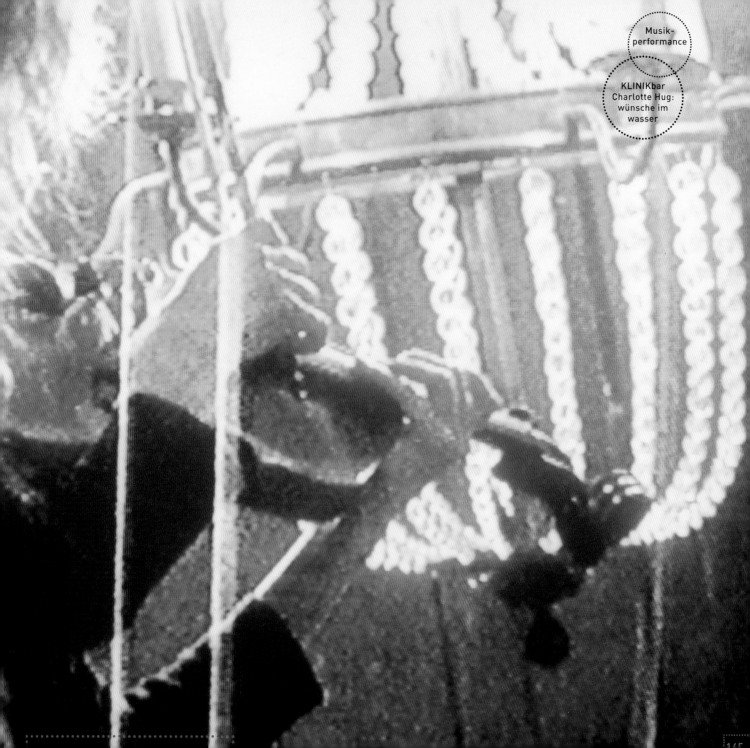

Musik-
performance

KLINIKbar
Charlotte Hug:
wünsche im
wasser

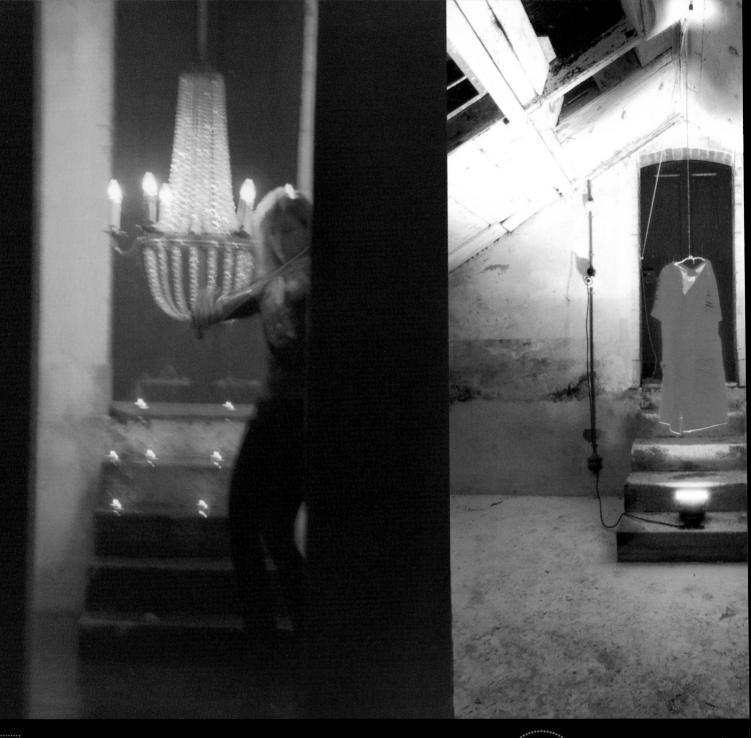

ERWIN
HOFSTETTER
Mother of
Pearl

Installation mit
Schnur, Draht,
Schürze, Halogen-
strahler, Baugips
und Wasser

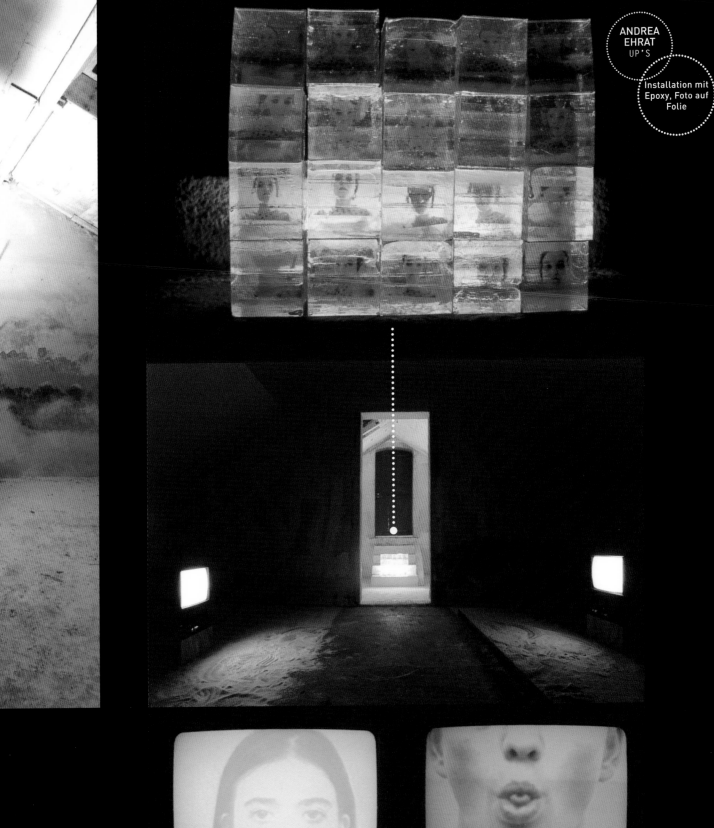

ANDREA
EHRAT
UP'S

Installation mit
Epoxy, Foto auf
Folie

FRANÇOISE
CARACO

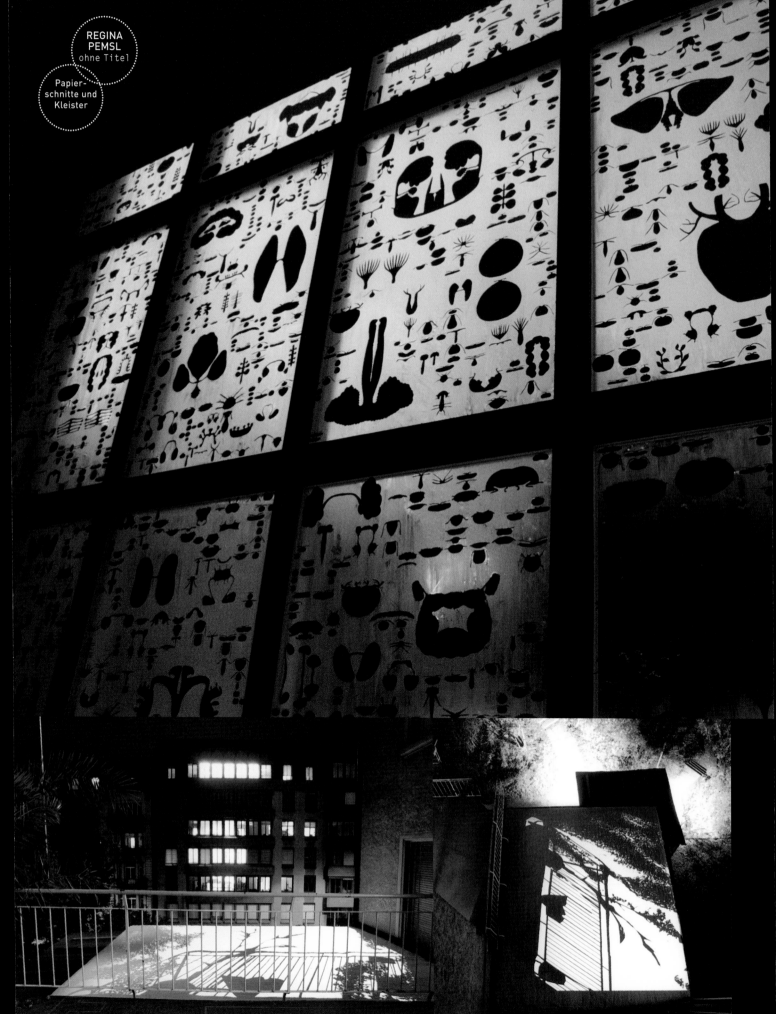

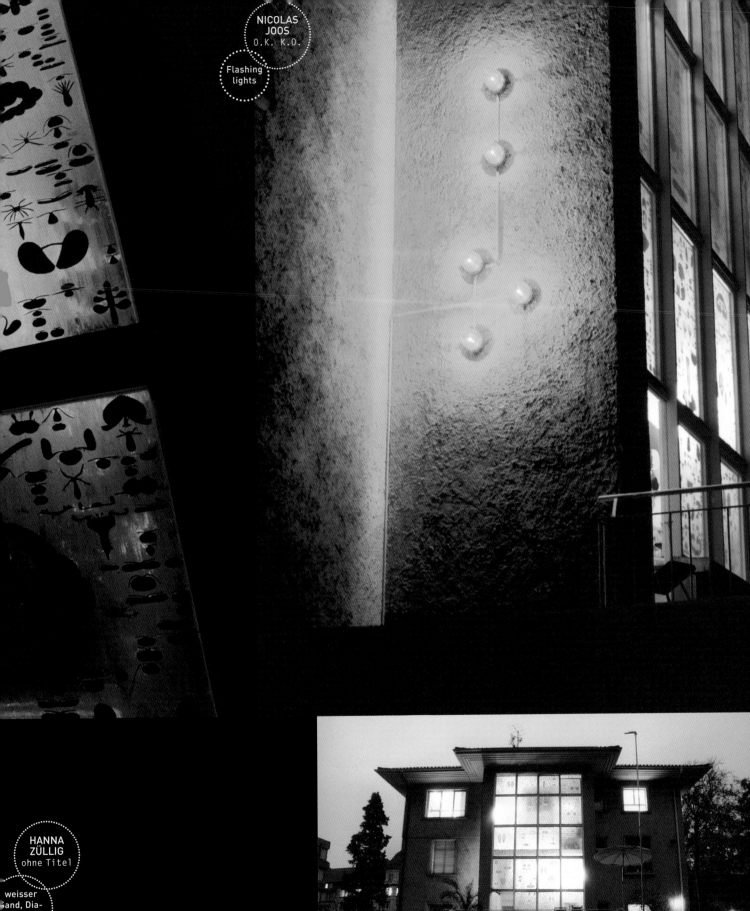

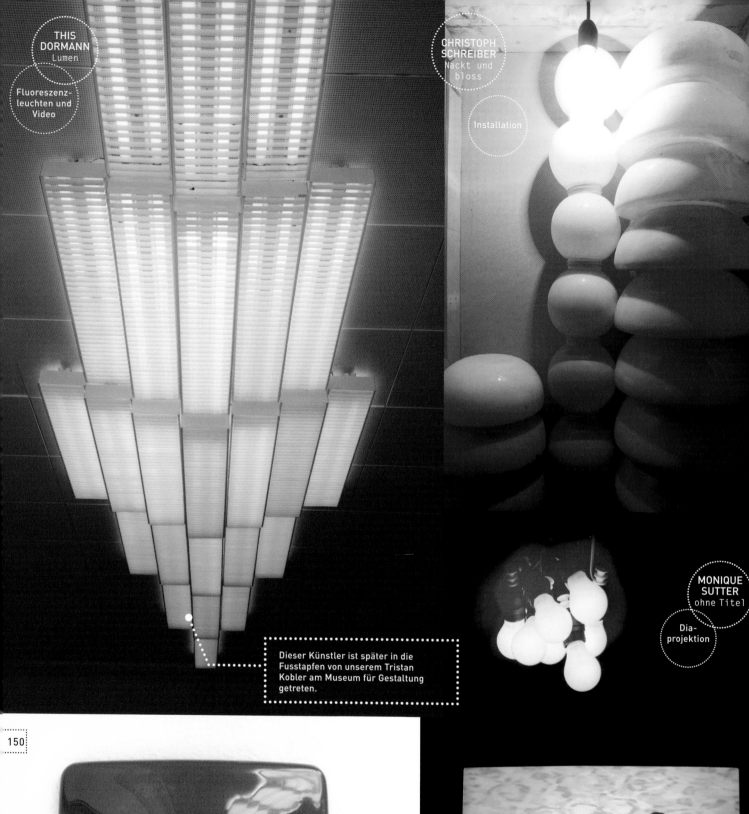

THIS
DORMANN
Lumen

Fluoreszenz-
leuchten und
Video

CHRISTOPH
SCHREIBER
Nackt und
bloss

Installation

MONIQUE
SUTTER
ohne Titel

Dia-
projektion

Dieser Künstler ist später in die
Fusstapfen von unserem Tristan
Kobler am Museum für Gestaltung
getreten.

GUILLAUME
ARLAUD
TV

Beton

Eliane me rapporte cette anecdote d'une favela près de Rio. Une jeune femme soigne un plant de jasmin. Mais l'arbuste dépérit; il subit l'assaut destructeur des jaloux à chaque fois que des fleurs apparaissent. L'idée lui vient de couper discrètement les boutons avant qu'ils n'éclosent - de renforcer sa plante sans ne plus dévoiler ses attraits. Le buisson reste quelconque pendant trois ans, cinq ans. Jusqu'au jour où bien vivace, il retrouve sa blancheur odorante. Le jasmin s'est trop étendu pour qu'on l'arrache.

JEAN-DAMIEN FLEURY

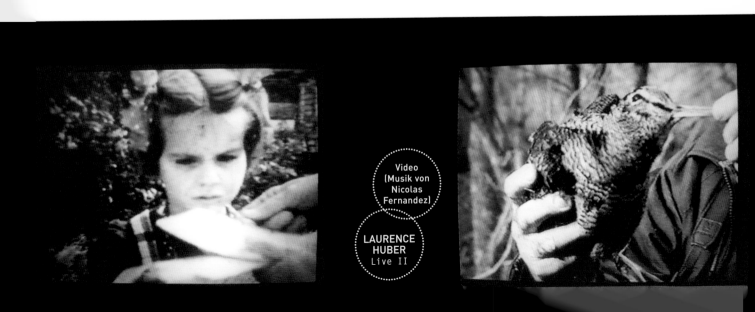

Video
(Musik von
Nicolas
Fernandez)

LAURENCE
HUBER
Live II

by MORPHING SYSTEMS
staffelstrasse 10
CH-8045 ZUERICH

hallo fraktion MS(welcome MORPHING SYSTEMS o.c.!)
liebe TERESA&DOROTHEA.

tòk! - gerade konnte ich mich noch zusammenraffen,für ein kl. antwortschreiben
auf euren durchlauchten brief,vom 13.märz,hollala.///ACT YOU UP.wohlan!
also,ich bin wie schon erwähnt,inmitten der verschiedensten arbeitsgebiete zwar
ausgebucht z.z.(:::korrespondenzen,pendenzen,felduntersuchungen,wäsche machen,
einkaufen,atmen,kontrapunktieren der viola d'amore economica,besprechungen aller-
art,HIP&ZIP!,:::mit dem wachsenden organischen material;d.h. auch menschenkontakte
im gegebenen tonspektrum:::RECHERCHEN bis in die intimsten randzonen sämtl. wirk-
lichkeitsebenen usw. USF.:::ich bitte euch um verständnis,inkl.vitamine...:::
ALWAYS TIMING -):::ich versuche einen möglichen 'textentwurf' zu entwickeln neben-
bei,für einen eventuellen beitrag zum 'klinik-thema'+MS-dossier.zip!tel quel -zap!
:::sollte ich zufrieden sein damit,werde ich dies euch dann zusenden,doch dauert
der ungemeine aufladungsprozess&die kritische überprüfung,bezugs eines noch täg-
lich zu revidierenden wie auch tauglichen textes bei mir monate!
ANYWAY:::da ich kürzlich die interkulturelle SITUATION um 5 mio. jahre frau zeit-
raffend bisweilen beschleunigt habe,bin ich nun wieder zur ENTSCHLEUNIGERIN (!)°
geworden:::&&&um somit mit anderen worten gleichzeitig VERSCHIEDENES zu sagen:::
welcome zodiactrice in action - for women expl. et cetera:::
BIG HOT SOFT MATERIAL&allover - mitunter als 'SONDIERUNG' (♭) der sogenannten 'kunst'-
&'kommunikologischen'(!°)TONLEITER wäre dies zu verstehen:::(études,nocturnes):::
gemeint sind hier tonlagen&intervalle,welche korrelierend,navigierend die gewünsch-
ten partituren in gang setzen.
WOW!::::es würde uns natürlich einiges mehr einfallen zum thema der klandestinen
entsorgung des weissen rauschens.na schön.flott.prima.was heisst das nun?:::darf
ich "diplomatisch" (ausholend bedacht) die aufmerksamkeit erregen?:::ein unvergleich-
lich köstliches gericht servieren?:::(((z.b.))) - rhabarberschenkeln an trüffelsauce,
garniert mit den augen der MANTIS RELIGIOSA...beilagen folgen(((geschlechtswahl ist
euch überlassen - :::gourmet speciale))).
;;;...vielleicht mögen meine gedanken in den gedanken den gesandten oder verspies-
enen sirenen frühlingshaft in die taschen greifen:::das leben ist komplizierter denn
je,-,bis es wieder im humus der beherzten fundorte,(CUT-UP°-inquiry plot°),immerdar
unter eleganten&meistangewendeten vitaminschüben jeweils unter- als auch auftaucht
:::rauf&runter oder bunter.anders gesagt:::in jedem geschlecht(études:/:klinik),biotop
solcher REIZMODULE steckt ein wirtschaftlicher atomkopf.das ENGRAMM wird entzündet
(:::)durch die wechselseitige,d.h. zwischengeschöpfliche AKTIVIERUNG unscheinbar
mikromaterieller turbulenzen:::ja&was will das schon wieder heissen?SO WHAT.tòk!°
in diesem sinne möchte ich mich jedoch nicht nur in abstrakten gedankengängen redselig
verausgaben.zu erstreben sind vielmehr strategisch besonnene verhaltensweisen:::
weil es vorderhand im weiteren zusammenhang um gezieltes ausloten der dinge geht,bzw.
um die entscheidung für eine arbeitsmethode&deren anwendung,will sagen GEMEINSCHAFTS-
ARBEIT.
liebe TERESA&DOROTHEA:::ich nehme euere herausforderung gerne an! - meinerseits ver-
suche ich einen für euch animierenden textbeitrag zu erarbeiten,was daraus wird,bleibt
aber noch offen,wie auch immer die motive dazu gedeihen,so handelt es sich bei mir
um eine unberechenbare bestie!::::(selbstkritisch beobachtbarerweise unterwegs°)manche
gebärden steuern sprungbereit im potenzierten hAcktiVISmus (CUT-UP&CHECK OUT TIME),,,

kreuz&querer:::wohlan in alle richtungen weisen die fäden alsbald sprachmutierend weiter
:::allenfalls (was stillbar wäre,bewegt) sodann hellhörig,charmant,in der hoffnung,
dass meine leserInnen(besser spurensicherInnen°) - kein missverständnis daraus schlies-
sen mögen,sozusagen verstandesrechtlich ausgesprochen,mit verlaub.

die KLINIK ist überall innen-aussen.soweit scheint mir ebenso das umfeld von gross-
stadtbedingungen als deklinierter taumel merkwürdiger ereignisse einige abwechslungs-
reiche erfahrungen zu verschaffen:::was enorm anregend ist,zumal mein detektivisches
CITY DRIVING die erspriesslichen fallstudien ergibt. ☏

(zwischenfälle).
die situativen einflüsse wirken jetzt UNVERDRAENGBAR auf den brieflich vorge-
nommenen inhalt ein.was hier tatsächlich zu hintergründig vermischten abweich-
ungen führte:::mitten in die WELTKLINIK,zu existenz&augenblicklichkeiten:::
übergangsrituale sind angesagt,aber...gehüpft wie gesprungen::: next side

(pasta all'infinito anagràmma°)
vom SWINGING MARAIS(marais heisst "SUMPF")zum streng genommen supramorphologischen
gegenbericht(möglicherweise keine bildbeschreibung;es kam mir kein passenderer aus-
druck in den sinn...)ANGETRIEBEN,sodass sich daraus mein persönlicher MELTING P(°L)OT
abermals,vielleicht 'pervers',wort für wort,gebärde um gebärde verunreinigt,erweitert
oder zunehmend verdichtet,um alles über den haufen zu werfen,was bis anhin die wunder-
bar aparten erdentage erregt oder revolutioniert hatte.(elektronische frösche+++mäuse
z.b.):::nicht zuletzt,von fall zu fall:::die begriffene WELTRAUMDREHUNG.
gehüpft wie gesprungen:::MAINOMAI(DAS RASENDE)draussen xyz(wenngleich 'rauf&'runter
läuten die osternglocken,,,weitere sprösslinge in den LEXIKA?)...draussen auf offenen
strassen schreitet irgendein bizarrer geschlechtsverkehr voran,unvorhersehbar.es gibt
folglich immens viel zu tun,mit den fortlaufenden ver-&entbindungen,was auch immer:::
säugen oder nicht säugen(sans 'z'),welcome MORPHING SYSTEMS:::auch die fische sperren
ihre stummen mäuler auf - welch beachtenswerte leistung:::das aufsperren der stummen
mäuler!...(=/+ kunst!).
SPERRANGELWEITOFFEN.(-)wie der gegenwärtige,sprich aufgeschlossene kunstkulturbetrieb
(kurz KKB).claro&was sage ich zu all dem durch oder gegen den KKB?comprende& - möglichst
kritisch gelungen zusammenfassend,solange meine sch/reibmaschine noch ein paar erfrisch-
ende atemzüge macht?die vielen ausschüsse des KKB's sind sichtbarer denn je:::das gefrässi-
ge drachenmäulchen verschlingt&produziert doch so ziemlich alles,was ihm tagein tagaus
LUST&SINN verspricht.synthesen/analysen dazu stehen in überfülle zur verfügung:::(zum
vergessen können oder nicht vergessen wollen appellierend);wir(nicht nur,attento!)be-
schäftigen uns tagtäglich mit diesen&jenen artigen 'hyperkomplikationen',wenngleich nur
punktuell:::zur wirklichen befreiung der dinge,des lebens führt weniges.
WIE WEITER?///noch ein paar turbulente ausführungen(kontextbaustellen)als ECHO auf euere
stimmen,ohne das abgehobene milieu der einerseits spektakelbeflissenen,andererseits dis-
kursüberfrachteten KKB-vermittlerInnen,sonntagsdenkerInnen+++NET-WORKERS usw. zu bemühen,
fortfahrend.
(M'ORPHEUS erwachte,mitunter als frau,innerhalb&ausserhalb der NETZ-SPHAEREN).
'game service' gedeiht fröhlich weiter,zwischen "P.S. ONE","WWW.MONEYNATIONS.CH","LAST
HELP&COMP."+++(little selection - big chaim reaction?)vermehrten sich die elektronischen
mäuse+++frösche in lichtgeschwindigkeit,sogar dann noch,wenn die künstliche elektrizität
fehlte,,,M'ORPHEUS ERWACHTE&SCHWEIFTE HERUM...doch dies sei wirklich kein "kommentar"
zur geschichte.zum zeitgeist.es ist schwierig,mich an dieser stelle kurz zu fassen,wie
ihr bemerkt.da der KKB ja eh schon fast ausnahmslos das LIFE STYLING tausendundeiner
MASKE zelebriert(zerebralisiert?),kann ich nichts anderes unternehmen,als 'MASKEN' zu
suspendieren.(kl. zw.bem.):das wort 'MASKE' kommt übrigens aus vom arabischen!=:MASH-
ANA,&ist in diesem zshg. höchst interessant,denn wir wollen ja auch lachen&lust fördern
(tbk!X - turning point!),die eine SPRENGUNG der systemzwänge&fast food-phänomene ermög-
licht,insbesondere auch die schärfung unserer sinnenwelt gewährt.d.h. die sender&empfänger
verführen zwar zu parallelfiktionen:::jedoch:::passim:::fröhlicherweise dauert dieser
sprachgebrauch nur für einen sehr kurzen augenblick:::FORGET THE HISTORY!:::&so flugs quer
durch die zeit:::das gefühl sich auf diese weise der KLINIK 2000 MS anzunähern ist fabel-
haft,bemerkenswert:::eine konzentrierte entfaltung des vernetzten denkens&handelns muss
differenziert durchdacht werden:::RESONANCE IN ALTERNANCE°);so verstehe ich eueren/meinen
beitrag als bewegliche kritik am 'mythos'&dessen tausendfältige maskierungen eben nicht
nur im wellengekräusel klinischer diagnosen herumgeistern;was allgemein bekannt ist.///Z'
ZACK!-CUT-UP:::(ex MASHANA/SHAMANA lux),wohlbemerkt,von dieser kl. abschweifung in die
wortanalyse zurück zu eueren fragen.
der hintergrund füllte sich inzwischen mit sonderbaren partikeln&zeichen.ausgelöst von
euch,mit der anfrage nach einem "vorschlag" zu eurem "konzept".einen konkreten "v.","über
die art der texte",wie ihr schreibt,liess ich mir 'provisorisch' durch den kopf gehen.
jedenfalls möchte ich sagen,dass ihr mit eurem projekt aktive schnittstellenarbeit,ein
kollektives passagenexperiment also;das unter anderem die entwicklung direkter kommunikati-
on fördert.weiterhin kann indes in einem solchen unternehmen "DAS OFFENE KUNSTWERK" demzu-
folge mit einer marginalen SZENE verwoben werden.da mittlerweile geo-ðnopolitisch be-
trachtet ,gerade das MARGINALE gegen das rationale&globale "DISPOSITIV" mit zunehmender,
grundlagenbedingter virulenz ernst genommen werden muss.MORPHING SYSTEMS sehe ich in diesem
herausfordernden sinne als eine erfrischende SCHNITTSTELLENAKTIVIERUNG,in der kulturelle
KONTEXTE zu fokussieren sind - mithin,um diesen bez.punkt als hinweis hervorzuheben.ZACK!
ACT YOU UP! - ein feinstimmiger zündpunkt:::mit zuversicht nehme ich an,dass ihr die erbau-
lichen entscheidungen dazu selbst bewerkstelligen werdet.ich glaube,dies genügt im moment
:::denn meine energie hinterlässt hier hiemit historische fehlstellen,in denen auch meine
lebenszustände erkennbar werden.///trop:pas trop:::tropoide!&schönen dank für das aufmerk-
same mit-lesen.wir können es kreuz&quer treiben.ja&wie feiern wir dieses EREIGNIS jetzt?
(3h30 morgens in fabula):::haut auf haut oder glas an glas?(4h30 morgens schlaflos):::wir
feiern es telematisch!
...vollgebytet mit proto-enzymen...mit herzerquicklich guthen grüssen - tbk!&
o.c. VIVAE IMAGINES!°

° = resonance in alternance:::also
erfindet einen neuen APPENDIXIONAIRE!

diary process 024-0010-0001999/paris
(an-&nachbemerkung:°AIR)

ALTERNANCE IN RESONANCE:::warum ich zur KLINIK MS 2000 ging.

nun oder jetzt energischer sozusagen immer wieder aufmerksamer abermals
mit raschelndem wimpernschlag::ein erwartungsvolles zeitzeichen.tòk!
inmitten meiner sehr streng&begreiflich gewordenen forschungsarbeit aller-
art.tòk!
manches fliegt wie die zeit fliegt&dahinfliegt streckt sich dahin.tòk!
zu erzählen gäbe es unendlich vieles&mehr.tòk!selbst dann wenn jemand die
grünen eichhörnchen mitsamt dem restlichen globalregulierungsgehirn auf
den himalaya versetzt:::tòk!:::lassen sich die waghalsigen monarchenfalter
auf weitere paarungsversuche ein:::heben pflichtbeflissen zum kontinentalen
ausflug an:::(((int(er)imer quantensprung:tòk!))).
frohlockend gute nacht.tòk!(keine QUIXOTERIEN bitte!).
die szenen wechseln:::in fact:::der geschlechterkampf wird fruchtbarer:::
wennnh dem so ist&aufgepasst:::im dunkeln walde:::+++auch die stimme ober-
&unterhalb des mundes ist nachtaktiv:::also erinnerte sie sich+++tòk!:::
ja&deine wunderlichen ohren,die wie elektronisch flüssige fäden in den
sternenhimmel hereinstossen,bist du das,grossmutter?:::-tòk!-:::damit ich
dich besser hören kann,mein kind:::(kritik am mythos,o.c.)°:::
iridiumerbläute muttertage schwimmen als virtuelle hirscheber aus den
strassenampeln.miss frankenstein kriegt auf der stelle einen m:u:l:t:i:-
p:l:e:n s-u-p-e-r-o-r-g-a-s-m-u-s.tòk!(jeder MSO eine kunst!).
natürlich abwaschbare(witterungsbeständige)scheissvogelfedern schreiben
fast wie von selbst einen wissenschaftlichen regenbogen über stadt&land.
schon erlebt?eine solche grossartige durchbohrung von materie,raum&zeit
macht deutlich,dass wir es bald einmal rasch mit den °aktuellen politi-
schen&kulturellen(schon wieder)ereignissen° zu tun haben:::abgesehen von
(mathematisierten!)gedanklichen unfällen werden mit dem fortschreitenden
erkenntnisdrang zielgerichtet die kompliziertesten zusammenhänge erschloss-
en::beizeiten hatte auch FRANCISCO GOYA dramatisch erregt wie ein hirsch-
eber in den trüffeln seine "desastres de la guerra" auf eine leinwand
GEMORPHT,
tòk!,wobei die magie dieses aufklärerischen geistes im verlauf der weiteren
unzulänglichkeiten menschlicher verhaltensweisen überwunden wurde:::
jedenfalls heutzutage durch eine solarzellenbetriebene küchenapparatur ersetzt,
mag der lauf der dinge für miss frankenstein noch einige denkanstösse&über-
raschungen bescheren.tòk!

<div align="center">*****</div>

:::punktum:::

HANS-PETER
THOMAS
Ich kann
mir nicht
vorstellen

Sound-
installation

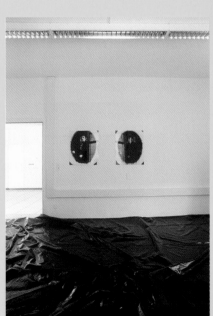

MICHAEL GUGGENHEIM
COMING OF AGE IN DER KLINIK

Ihr fragt, was "Morphing" eigentlich bedeutet. Subjektiv soll die Antwort sein. Ich schlage eine andere Route vor: Was habt ihr damit gemeint und was ist daraus geworden? "Dieses System von reaktivem Ausstellen bildet ein Netzwerk mit Entwicklungsspuren. Die evolutiven Entwicklungsschritte, die Spuren der Zeit werden ablesbar. Vorbilder sind selbstgenerierende Systeme, deren Verlauf unvorhersehbar ist", schreibt ihr. Hallo Evolutionstheorie, altes Haus; guten Tag Kybernetik, schön dich wieder einmal zu sehen. In eurer Variante der Evolutionstheorie ist Evolution mit Kybernetik kurzgeschlossen. Zwar bezog sich der Evolutionsbegriff noch nie ausschliesslich auf Organismen, das Metaphernspiel der Evolutionstheorie pendelte schon seit Darwins und Spencers Zeiten zwischen Sozialwissenschaften und Biologie. Aber erst die Kybernetik sieht bereits in ihren Grundfesten von jeglichen Entitäten ab. Systeme, Umwelten, black boxes, Rückkoppelung: Organismen, Kunst, Religion, Computer, das Hirn; alles lässt sich mit diesen Begriffen fassen. Weshalb nicht gleich Rhizom? Damit wärt ihr immerhin von den Fünfziger- in die Siebzigerjahre gesprungen und hättet euch um das Problem gebracht, dass Systeme steuerbar sind, die Evolution eurer Meinung nach aber nicht. Was heisst steuern? Wieso schreibt ihr

selbstgenerierend, oder meint ihr nicht eher -organisierend? Was war am Anfang? Eine Ursuppe? Und wer hat die Ursuppe generiert? Wer hat die Spielregeln der Evolution aufgestellt, wer diejenigen von Morphing Systems, wer diejenigen des Kunstdiskurses der späten Neunzigerjahre? Gelten Spielregeln als Steuerung oder nicht? Wer bestimmt wer mitspielen darf oder kann? Survival of the fittest? Hat der Darwinismus den lieben Gott aus der Schöpfung vertrieben, damit die heilige Dreieinigkeit Theresa Chen, Tristan Kobler, Dorothea Wimmer Morphing Systems schöpft? Die Begrifflichkeiten können gefährlich werden, gerade weil sie scheinbar so unbestimmt sind. Jetzt sollen sie subjektiv fundiert werden. Für jeden und jede ist ein Morphing System etwas anderes. Offenheit ist Prinzip. Aber weshalb Morphing? Die Wissenschaft der Morpher, die Morphologie, befasst sich mit den kleinsten Teilchen. Aber welches sind die kleinsten Teilchen? Leptonen, Pinselstriche, Farbtropfen, Morpheme (Langenscheidts englisches Beispiel für ein Morphem: "Gun": Ein Artefakt mit dem die Welt/Körper in ihre Einzelteile zerlegt wird), Pixel, Bits? Ein Morpher kümmert sich nicht darum, weil ihm die Frage fremd erscheint. Seit er seine Ontologie über Bord geworfen hat, sind seine kleinsten Einheiten die, mit

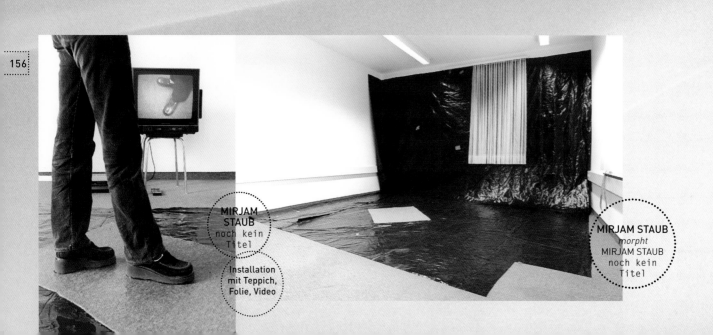

MIRJAM STAUB
noch kein Titel

Installation mit Teppich, Folie, Video

MIRJAM STAUB
morpht
MIRJAM STAUB
noch kein Titel

denen er gerade arbeitet.

Morphing hat zwar Wurzeln in der Biologie, Morphologie, aber den Begriff habt ihr Computerprogrammen entliehen. Diese Form von Morphing hat denkbar wenig mit selbstorganisierenden Systemen zu tun, deren hervorstechendstes Merkmal es ist, sich selbst zu erhalten. Das Morphing am Computer kennt bloss Pixel, und alle Pixel sind gleich. Das klingt demokratisch, nur haben die Pixel nix zu sagen. Computermorphing ist die Erfüllung der Alchemie: Aus Trotzky wird ein Eispickel, aus Terminator ein Goldesel. Der Programmbenutzer hat die scheinbare Freiheit zu befehlen, was auf seinem Bildschirm geschieht. Morphing in diesem Sinne ist die Freiheit, nicht auf die Widerstände der Welt Rücksicht nehmen zu müssen/können.

Auf dem Bildschirm ist die totale Simulation ausgebrochen und Kreativität hat als neue Annabelle-Leiteigenschaft Selbstverwirklichung abgelöst. KünstlerInnen stehen nicht mehr mit einem Fuss in der Psychiatrie, sondern sie sind UnternehmerInnen und UnternehmerInnen sozusagen KünstlerInnen. Kreativität in diesem Sinne (wahrscheinlich auch demjenigen von Morphing) ist die Kapazität, Oberflächen zu verschönern. Diese Oberflächen befinden sich entweder auf einem Bildschirm oder in einem Gebäude.

Was wurde gemorpht? Wer wurde gemorpht? Gemorpht wurde im Hause, ums Haus. Bezug genommen wurde auf andere Arbeiten, wenn überhaupt oder dann gleich auf ein Ausserhalb. Das Haus selbst wurde vor allem als Materialanhäufung wahrgenommen, nicht als symbolischer Ort, der von einem Krankenhaus in ein Bürogebäude und schliesslich in ein Abbruchobjekt einer Versicherungsgesellschaft mit mäzenatischer Ader transformiert wurde.

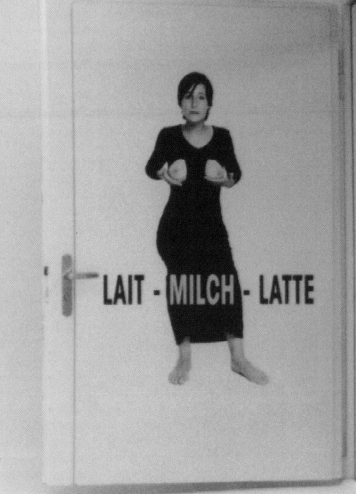

157

JEAN-DAMIEN
FLEURY /
NIKA SPALINGER
blanc

Installation
mit Plakat,
Stoff

Wenn es als symbolischer Ort wahrgenommen wurde, dann als Klinik, wie im Titel, in der Eingangshalleninstallation oder unserer Arbeit. Aber auch da jeweils nur als eine Abstraktion; eine Klinik, nicht diese Klinik.

Die Karriere des Systembegriffs erlebte einen Knick, als es in deutscher Polit-Rhetorik für einen kurzen Zeitraum das unfassbar Böse, Grosse und Stabile meinte, "das System". Macht kaputt, was euch kaputt macht. Damit war nicht ein Haus gemeint.

Morphing Systems hat sich dieser Neben-bedeutungen entledigt, es sind auch schon zwanzig Jahre ins Land gegangen, ihr habt den Plural gewählt, in Englisch. System ist wieder alles mögliche, vielleicht ein Haus, ein ehemaliges Krankenhaus; die "Umwelt" - ein weiterer Begriff der Kybernetik mit illustrer Karriere - ist je nachdem ein lauschiger Garten oder eine

Versicherung, die im französischsprachigen Teil dieses Landes andere Häuser kauft, um Besetzer rauszuschmeissen und es Künstlern in die Hände zu geben.

Als Teilnehmer und Beobachter von Morphing, aber nicht als speziell emotional Involvierter möchte ich Morphing mit Wohlgroth (sozusagen einem Urmorphing) vergleichen, wo ich als Teilnehmer auch emotional involviert war: Auf der Aussenfassade des Wohlgroth stand geschrieben: "Alles wird gut". Praktiziert wurde eine naive, vielleicht ursprüngliche, sicher unschuldige Form von Morphing, die in der Heilsversprechung der Losung ihren Ausdruck fand. Sozusagen zu einem Zeitpunkt als sich Darwin noch auf Marx/Hegel und nicht Wiener/Dawkins reimte. Mag sein, dass die Welt Scheisse ist, aber solange wir immer schön daran rumbasteln und nie damit

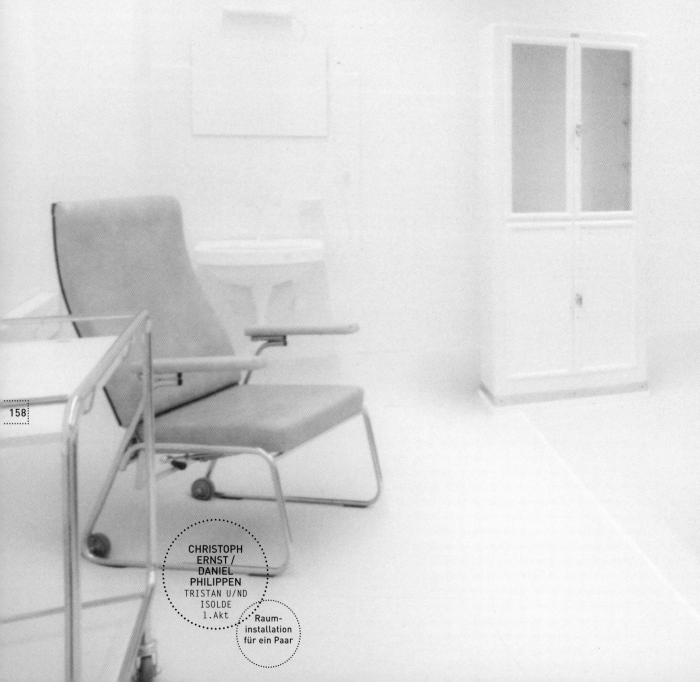

CHRISTOPH
ERNST /
DANIEL
PHILIPPEN
TRISTAN U/ND
ISOLDE
1.Akt
Raum-
installation
für ein Paar

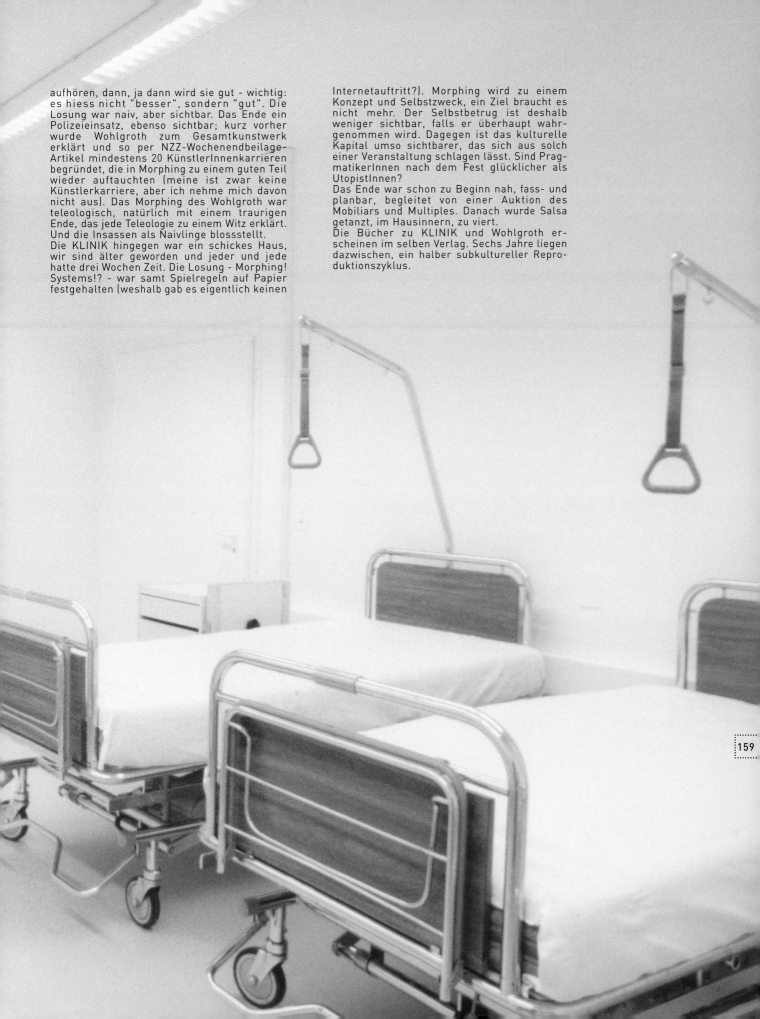

aufhören, dann, ja dann wird sie gut - wichtig: es hiess nicht "besser", sondern "gut". Die Losung war naiv, aber sichtbar. Das Ende ein Polizeieinsatz, ebenso sichtbar; kurz vorher wurde Wohlgroth zum Gesamtkunstwerk erklärt und so per NZZ-Wochenendbeilage-Artikel mindestens 20 KünstlerInnenkarrieren begründet, die in Morphing zu einem guten Teil wieder auftauchten (meine ist zwar keine Künstlerkarriere, aber ich nehme mich davon nicht aus). Das Morphing des Wohlgroth war teleologisch, natürlich mit einem traurigen Ende, das jede Teleologie zu einem Witz erklärt. Und die Insassen als Naivlinge blossstellt.
Die KLINIK hingegen war ein schickes Haus, wir sind älter geworden und jeder und jede hatte drei Wochen Zeit. Die Losung - Morphing! Systems!? - war samt Spielregeln auf Papier festgehalten (weshalb gab es eigentlich keinen

Internetauftritt?). Morphing wird zu einem Konzept und Selbstzweck, ein Ziel braucht es nicht mehr. Der Selbstbetrug ist deshalb weniger sichtbar, falls er überhaupt wahrgenommen wird. Dagegen ist das kulturelle Kapital umso sichtbarer, das sich aus solch einer Veranstaltung schlagen lässt. Sind PragmatikerInnen nach dem Fest glücklicher als UtopistInnen?
Das Ende war schon zu Beginn nah, fass- und planbar, begleitet von einer Auktion des Mobiliars und Multiples. Danach wurde Salsa getanzt, im Hausinnern, zu viert.
Die Bücher zu KLINIK und Wohlgroth erscheinen im selben Verlag. Sechs Jahre liegen dazwischen, ein halber subkultureller Reproduktionszyklus.

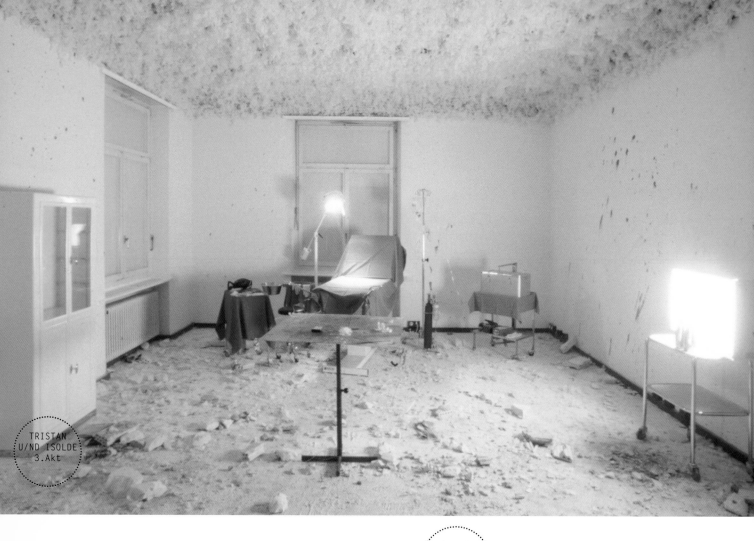

TRISTAN
U/ND ISOLDE
3.Akt

to morph:

die tätigkeit des maulwurfs: blind (gemeint ist: ohne
definiertes ziel) im erdreich gänge graben, wobei das erdreich
die kompostierte grundlage aller vorhandenen möglichkeiten
bedeutet (wie im richtigen leben). das ereignisgebiet ist örtlich
und zeitlich abgegrenzt, quasi enklaviert, erinnert an
biosphärenversuche.

morphing:

entwicklung der metamorphose zwischen zwei verschiedenen
zuständen, ähnlich der zone zwischen wachsein und träumen.
ebenso ist morphing die erinnerung an die bewegung im kopf
nach einer längeren schnellen zugfahrt und die erinnerung an
das gefühl in der zone zwischen zugabteil und perron, wenn
man allein unterwegs ist und an einem unbekannten ort
ankommt, nach einer fahrt durch unbekannte gegenden.

morphing systems:

das zentralbüro, die kernzelle, um die herum gemorpht wird.
letztendlich bleibt diese schaltungsstelle stand by, wird ein
(erstes?) familienalbum übrigbleiben, damit man sich daran
erinnert, damit man merkt, dass man älter wird.

PETER LÜEM ZU MORPHING

160

MARC
ULMER
ohne Titel

morpht
PETER LÜEM

Acryl,
Schwarz-
pulver, Plastik,
Batterie

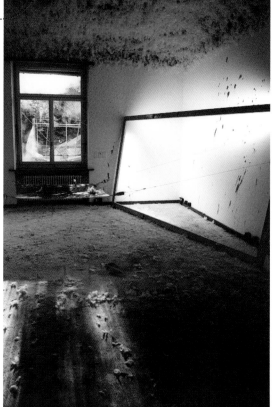

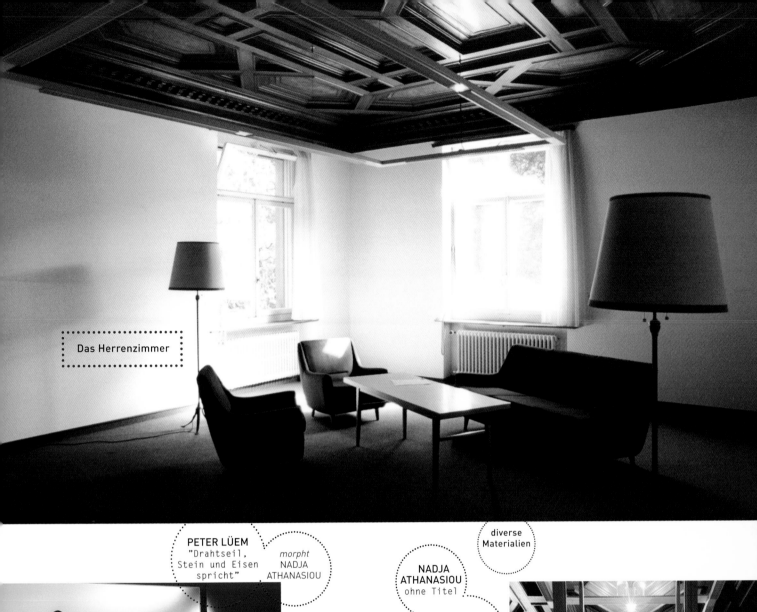

Das Herrenzimmer

PETER LÜEM
"Drahtseil, Stein und Eisen spricht"

morpht
NADJA ATHANASIOU

Ton-installa-tion

diverse Materialien

NADJA ATHANASIOU
ohne Titel

morpht
FRANCISCO CARRASCOSA

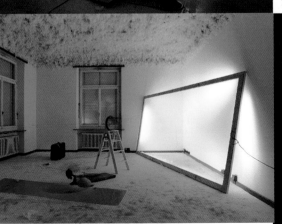

Peter Lüem als Papageno

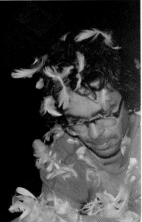

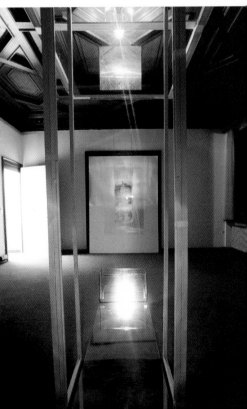

PERFORMANCE UND INSTALLATION
VON KLARA SCHILLIGER / VALERIAN MALY

RAPID EYE MOVEMENTS

"Legt man des Nachts einen Spiegel unter das Kopfkissen, so träumt man den Traum von der Geliebten. Haucht man den Spiegel während des Schlafes an, träumt man den Traum der Geliebten."

Schlaf, durch Änderungen des Bewusstseins, entspannte Ruhelage und Umstellung verschiedener vegetativer Körperfunktionen gekennzeichneter Erholungsvorgang des Gesamtorganismus, insbes. des Zentralnervensystems, der von einer inneren, mit dem Tag-Nacht-Wechsel synchronisierten (zirkadianen) Periodik gesteuert wird.

Ebenso wie die Aufmerksamkeit im Wachen variieren kann, ändert sich auch die Schlaftiefe, kenntlich an der Stärke des zur Unterbrechung des S. erforderl. Weckreizes. Mit Hilfe des Elektroenzephalogramms (EEG) lassen sich folgende S.stadien unterscheiden: Tiefschlafen (Stadium E): fast ausschliessl. mit langsamen, grossamplitudigen Deltawellen; mitteltiefer Schlaf (Stadium D): mit Deltawellen und K-Komplexen; Leichtschlaf (Stadium C): mit Deltawellen und sog. S.spindeln; Einschlafen (Stadium B): mit flachen Thetawellen (und Rückgang des Alpharhythmus; das entspannte Wachsein (Stadium A) schliesslich ist durch Vorherrschen des Alpharhythmus gekennzeichnet. Während einer Nacht werden die verschiedenen S.stadien (bei insgesamt abnehmender S.tiefe) drei bis fünfmal durchlaufen, begleitet von phasischen Schwankungen zahlr. vegetativer Funktionen. Auffallende vegetative Schwankungen werden beobachtet, wenn das Stadium B durchlaufen wird: Der Muskeltonus erlischt, und auch die Weckschwelle ist hoch (ganz ähnl. wie Stadium E), obwohl das EEG Einschlafcharakteristika aufweist (paradoxer Schlaf). Bezeichnend ist ferner das salvenartige Auftreten rascher Augenbewegungen («rapid eye movements»), daher auch die Bez. REM-Phase des S. oder REM-S. für den paradoxen S. (dauert mehrere Minuten bis etwa 1/2 Stunde, drei- bis sechsmal während der Nacht), im Ggs. zu den übrigen Phasen (NREM-S. auch synchronisierter oder Slow-wave-S., SW-S.). Charakteristisch für den REM-S. ist weiter die lebhafte Traumtätigkeit (jedoch kommen Träume auch im NREM-S. vor).

> Performance: Die Schlafgeräusche von sieben Freunden werden während der Einschlaf-Phase (REM-Phase) aufgenommen. Installation: In einem mit Kissen und Attributen des Schlafes ausgestatteten Zimmer sind die Schlafgeräusche der Freunde zu hören. Sie ruhen sich in der KLINIK aus und träumen.

FRANCISCO CARRASCOSA
Clot de la Font I+II

Bubble-Jet Prints, Video

> Christoph Schreiber wollte einen Teil der Holzdecke des Herrenzimmers abbauen und im WC aufhängen (eine der nicht realisierten Interventionen)

Der Hund hatte eine tolle Vernissage: ein Sand-
wich von der Rapid Eye Movement Performance
und ein empfindlicher Teil der Wurstleiter aus
"Schlaraffenland".

two 3D artists at work.

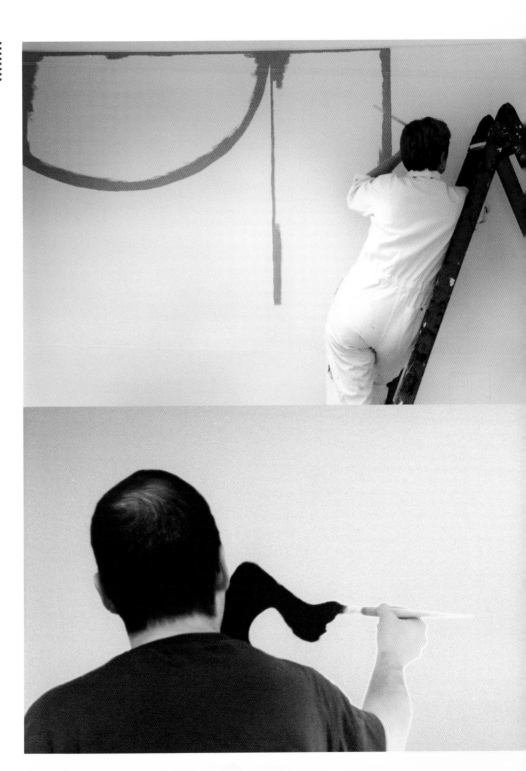

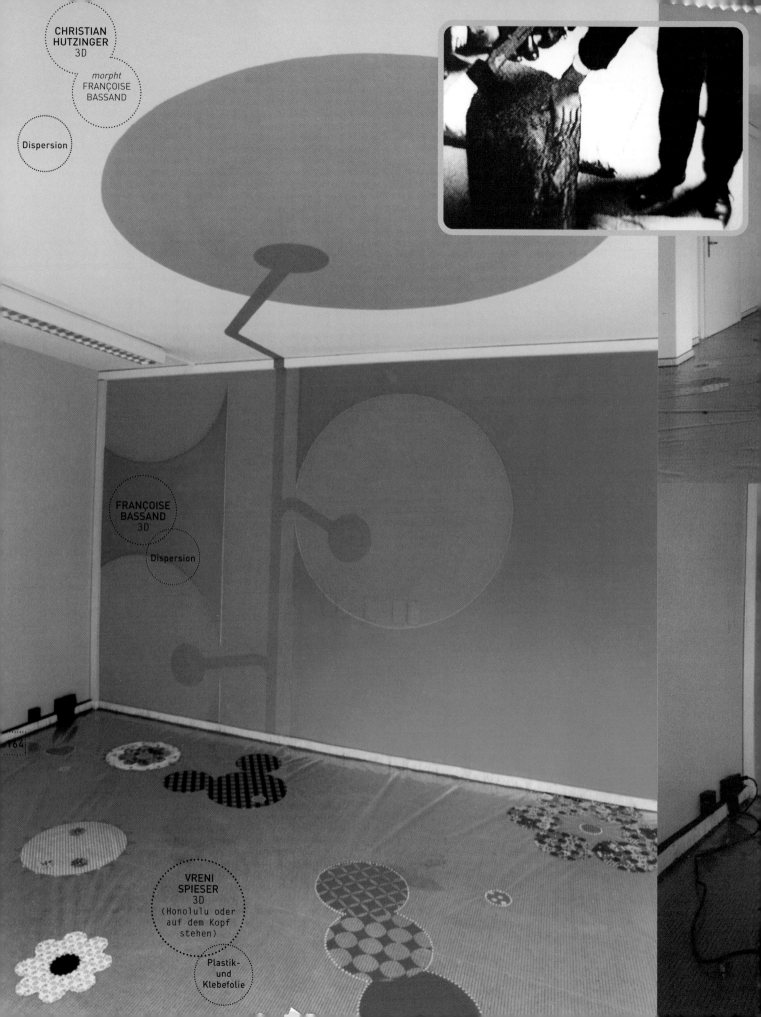

CHRISTIAN
HUTZINGER
3D

morpht
FRANÇOISE
BASSAND

Dispersion

FRANÇOISE
BASSAND
3D

Dispersion

164

VRENI
SPIESER
3D
(Honolulu oder
auf dem Kopf
stehen)

Plastik-
und
Klebefolie

CHARLES
CASTILLO
3D

Dispersion

80 Dias

MARKUS
SCHWANDER
Signatur

Markus Schwander

PHILIPPE
WINNINGER
not a plain
file

Plastik-
gegenstände,
Plastik-
becher

MARTIN
WALCH
Crossings

Holztüren
gesägt

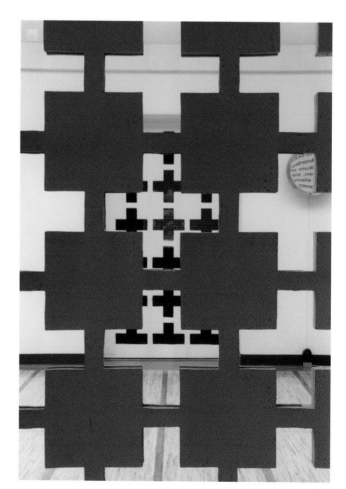

HAPPINE
INSTRUC

VITTORIO
SANTORO
File # I.
File # II.
File # III.

Varioboxen, je
8 Hängemappen,
6 beschriftete
Etiketten, Zeitungs-
und Magazin-
ausschnitte

MARKUS
SCHWANDER
Filtern

Bau-
plastik

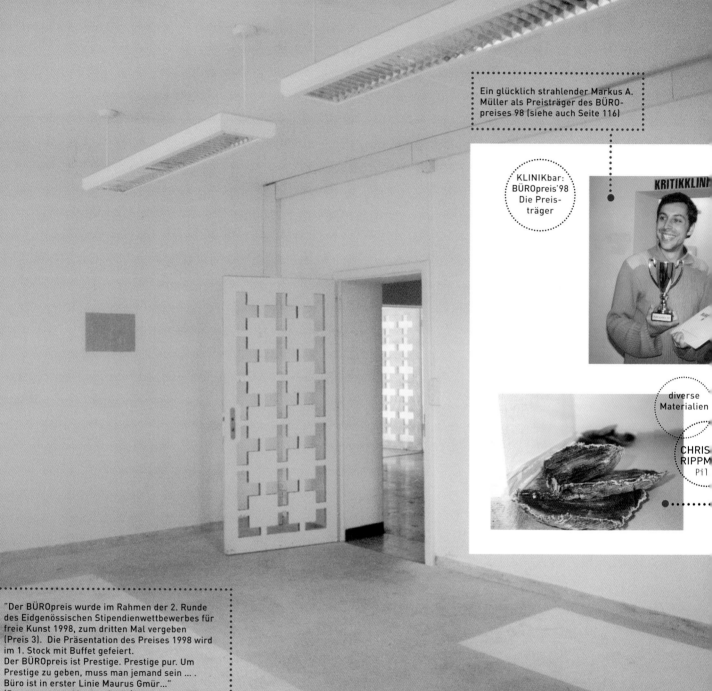

Ein glücklich strahlender Markus A. Müller als Preisträger des BÜROpreises 98 (siehe auch Seite 116)

KLINIKbar: BÜROpreis'98 Die Preisträger

KRITIKKLINI

diverse Materialien

CHRIS RIPPM Pi1

"Der BÜROpreis wurde im Rahmen der 2. Runde des Eidgenössischen Stipendienwettbewerbes für freie Kunst 1998, zum dritten Mal vergeben (Preis 3). Die Präsentation des Preises 1998 wird im 1. Stock mit Buffet gefeiert.
Der BÜROpreis ist Prestige. Prestige pur. Um Prestige zu geben, muss man jemand sein
Büro ist in erster Linie Maurus Gmür..."
(Pressetext von Maurus Gmür)

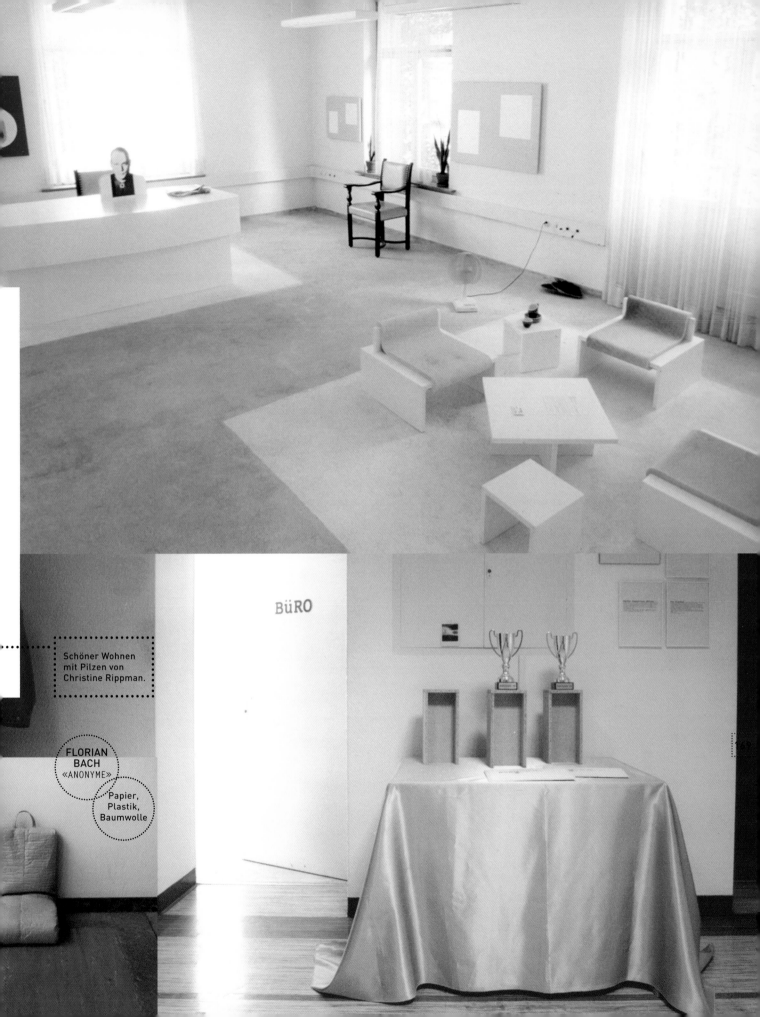

BüRO

Schöner Wohnen
mit Pilzen von
Christine Rippman.

FLORIAN
BACH
«ANONYME»

Papier,
Plastik,
Baumwolle

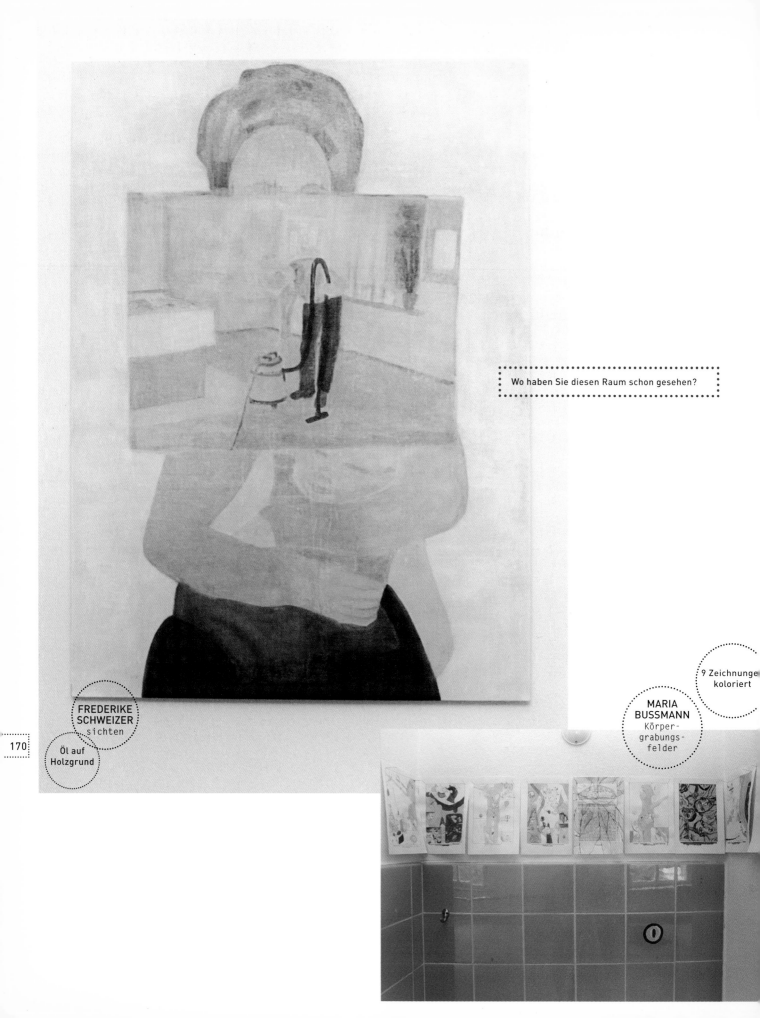

Wo haben Sie diesen Raum schon gesehen?

FREDERIKE
SCHWEIZER
sichten

Öl auf
Holzgrund

170

9 Zeichnunge
koloriert

MARIA
BUSSMANN
Körper-
grabungs-
felder

I.

I.I

DING

in Bewegung, Verknüpfung
TATSACHE

I.2

kann der Fall sein
dunkel markiert
ist nicht der Fall
(nicht markiert)

I.21

(2.01) (2.01) (2.01)

GESPRÄCH AUFGEZEICHNET VON JULIA HOFER

PETER KILCHMANN: Als ich zum ersten Mal von der KLINIK hörte, wusste ich nicht, was die KLINIK ist. Von Freunden hörte ich, dass man sich dort am Donnerstag oder Wochenende getroffen hat, und dass es auch Ausstellungen gegeben hat.

SISSYPUNCH: Du weisst schon einiges mehr als ich... ich las zuerst auf Flyern, dass die KLINIK ein Ort war, wo Events stattgefunden haben. Erst als die ganze Geschichte zu Ende ging, erfuhr ich mehr darüber. Eine Freundin organisiert jeweils Sonntags einen kleinen Klub in einem Klub, und sie hat sich immer Sofas für ihren Klub gewünscht. Eines Tages kam sie zu mir und sagte: "Jetzt haben wir die Sofas von der

ZWEI ABWESENDE UNTER SICH

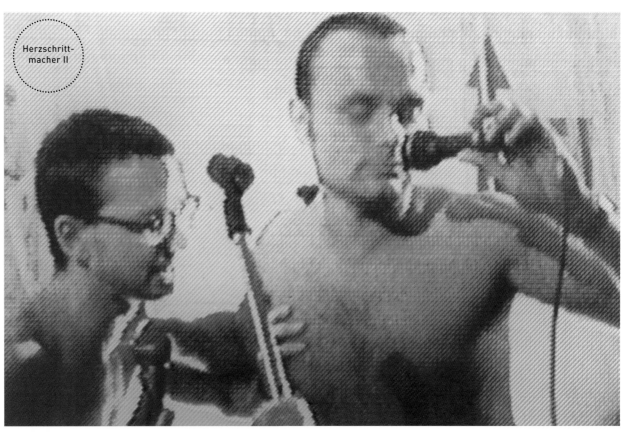

Herzschritt-macher II

KLINIK bekommen!" Seither hat es dort Sofas, und zwar ziemlich viele. Deshalb nehme ich an, dass die KLINIK etwas Grösseres war.

> Dann besteht dieser kleine Club nur a
> Sofas? Da möchten wir auch hin.

PK: Zu der Zeit, als die KLINIK schon populär war, hörte ich im Autoradio, dass DRS 3 die KLINIK als Ausgehtip brachte, und als ich das realisierte, dachte ich: Jetzt ist es sicher vorbei, jetzt musst du nicht mehr vorbeischauen. Das war auch zu der Zeit, als ich in meinem Bekanntenkreis hörte: "Es ist immer voll, du kommst kaum mehr rein." Das war dann auch ein Grund, warum ich nie in die KLINIK gegangen bin.

S: Ich kann gar nicht so genau sagen, warum ich nie in der KLINIK war. Mich hat es einfach nie dorthin verschlagen. Ich habe auch gar nie mitbekommen, wie breit die KLINIK gefeatured wurde, sogar auf DRS 3.

PK: Wenn ich mich nicht täusche, wurde die KLINIK von drei Leuten organisiert. Am Anfang kam sicher deren Entourage an die Events und später wohl auch der Kunstbetrieb. Die Ausstellungen fanden ja - soweit ich weiss - sehr regelmässig und häufig statt, fast jedes Wochenende oder so. Aber es läuft halt viel und man kann nicht überall dabei sein.

S: Das ist doch normal. Wenn man in der Freizeit das Gefühl hat, etwas zu verpassen, dann läuft sowieso etwas schief... Deshalb kann ich nicht behaupten, ich hätte das Gefühl, etwas verpasst zu haben.

Teresa: Dorothea, do you have Entourage?
Dorothea: Was, Courage?
Teresa: No, ENTOURAGE. Peter said we had it.
Dorothea: Sowas gibt es in Wien sicher nicht, aber fragen wir mal Tristan, wenn der's hat, haben wir's vielleicht auch.
Teresa: Tristan, do you have Entourage?
Tristan: Was?
Dorothea und Teresa: ENTOURAGE, do you have ENTOURAGE ?
Tristan: Hmmm?
Dorothea: Ich glaube der weiss auch nichts davon.

PK: Wenn ich jetzt nachträglich darüber nachdenke, stelle ich nur fest, dass ich eben verpasst habe, dort gewesen zu sein. Ich kann nicht mitreden wie einer dieser "Eingeschworenen", die dabei waren. Im Gespräch mit jemandem, der dort gewesen war, heisst es dann: "Was, Du warst nie da?!" Und für mich ist es beinahe ein Outing zu sagen, ich sei nie dort gewesen.

S: Ich hörte eigentlich nur von den Partys, wahrscheinlich weil ich mit dem ganzen Kunstumfeld nicht soviel zu tun habe. Dass die KLINIK erfolgreich war, hängt sicher damit zusammen, dass an einem Ort verschiedene soziale Umfelder zusammengebracht wurden und diese das Gefühl hatten, das sei etwas Besonderes. Deshalb ist es aus einem Marktkalkül heraus sicher richtig, verschiedene Szenen anzusprechen. Man könnte dies positiv als Synergie- oder etwas kritischer als Hype-Effekt bezeichen.

Genau so wollten wir es!

PK: Sicher gab es gewisse Überschneidungen, es war weder reiner Party-Konsum noch waren es nur Ausstellungen. Party und Kunst haben grundsätzlich etwas miteinander zu tun. Gerade in den Neunzigerjahren waren solche Überschneidungen in der Kunstszene sehr wichtig, im Gegensatz zu den Achtzigerjahren, als die "grosse Geste" sehr wichtig war und der einzelne Künstler im Mittelpunkt stand. Zu Beginn der Neunzigerjahren hat man in der bildenden Kunst - nicht zuletzt aufgrund der Aids-Epidemie - wieder begonnen, sich mit Alltagsthemen, auch mit kleinen Themen, zu beschäftigen. Und da spielen natürlich ganz klar Elemente rein wie Musik oder Veranstaltungen oder soziales Zusammensein.

S: Das sehe ich ein bisschen anders. Was mich an diesem ganzen Technoding, an

Partys und Raves, interessiert, ist diese ziemlich grosse Sinnlosigkeit... ausser Konsum kriegst du nichts.

PK: Ja, aber wenn du in eine Bar gehst, willst du ja nicht primär etwas mitbekommen, sondern dich wohlfühlen. Du willst dich einfach amüsieren. Aber es gibt natürlich qualitative Unterschiede, die du steuern kannst. Du kannst ins Kaufleuten gehen oder du kannst in die Rote Fabrik gehen.

S: Aber trotzdem stehe ich diesen Überschneidungen zwischen Kunst und Party ziemlich skeptisch gegenüber, ohne dass ich jetzt eine Fahne hochheben will für eine Subkultur, die es vielleicht gar nicht gibt und die von irgendeiner Hochkultur vereinnahmt wird.

PK: Interessant, dass du den Begriff Hochkultur brauchst. Gerade in die KLINIK-Ausstellungen waren sehr viele Leute involviert; verglichen mit anderen Ausstellungen funktionierten sie nicht ausgrenzend. Nicht nur die Vermischung von verschiedenen Szenen war für den Erfolg der KLINIK wichtig, sondern auch, dass die Ausstellungen viele Leute interessiert haben. In der Kunstszene sprechen sich Ausstellungen immer zuerst im Bekanntenkreis herum. Wenn jeder Künstler zwanzig Leute mitbringt, ist das natürlich ein gewaltiger Schneeballeffekt.

> Stimmt, am Schluss war es weiss im Garten.

S: Auch der Faktor Provisorium war sicher zentral. Sehr oft ergeben sich gute Dinge, gerade weil man weiss, dass sie nur kurz dauern. Was bedeutet eigentlich "Morphing"?

PK: Ich kenne den Begriff aus der Videokunst. Er meint eine Technik, ein Äusseres verändern: Zwei Sachen verschmelzen sich und daraus ergibt sich etwas Neues.

S: Soviel ich weiss, ist Morphing eine digitale Film-Nachbearbeitungstechnik. Vor ein paar Jahren verwendeten alle Werbefilme diese Technik. Ob sie heute von anderen Nachbearbeitungstechniken verdrängt worden ist, weiss ich nicht. Und ob Morphing in der Kunst eine Zukunft haben wird, hängt wahrscheinlich davon ab, wie teuer die Programme und Maschinen sind.

PK: Oder es hängt davon ab, wie die Technik verwendet wird. Gerade im Bereich Neue Medien gibt es die Tendenz, technische Entwicklungen sofort aufzugreifen und zu verwerten. Das liess auch Morphing zum Klischee erstarren. Man nimmt zum Beispiel

zwei Köpfe und verschmelzt sie zu einem neuen Gesicht, eine nicht sehr raffinierte Art, mit vorhandenen Mitteln umzugehen. Deshalb hat Morphing als digitale Nach-bearbeitungstechnik in der Kunst wahrscheinlich keine grosse Zukunft – einfach weil es zu langweilig ist.

JULIA: Die Ausstellung in der KLINIK hiess "Morphing Systems". Eine Ausstellung, die sich ständig verändert und weiterentwickelt hat. Das Ding an dem ganzen Ding war ja, dass die Ausstellenden aufgefordert wurden, in die bestehende Ausstellung einzu-greifen und sie zu verändern.

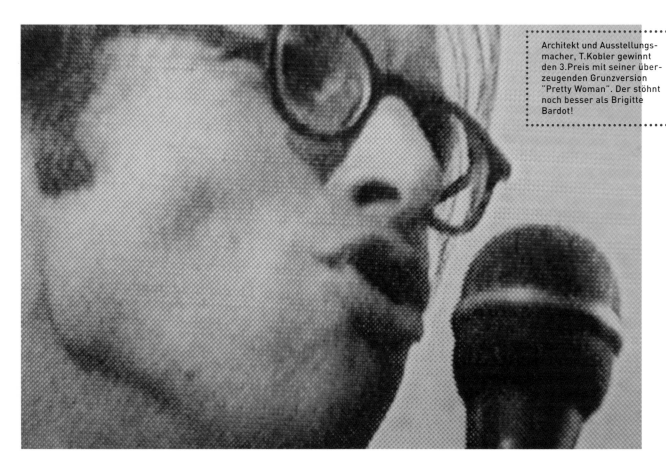

Architekt und Ausstellungs-macher, T.Kobler gewinnt den 3.Preis mit seiner über-zeugenden Grunzversion "Pretty Woman". Der stöhnt noch besser als Brigitte Bardot!

PK: Das ist wahrscheinlich nur an einem Ort wie der KLINIK machbar. Denn Künstler sind sehr auf ihre Autorschaft bedacht. Das grosse Problem entsteht, wenn ein Künstler das Gefühl hat, einer hätte ihm etwas geklaut oder abgeschaut. Diese "Morphing"-Ausstellungen hatten sicher einen gewissen Unterhaltungswert, und es ging sicher auch darum, die konventionelle Ausstellungssituation aufzubrechen und die Autorschaft ein bisschen auszulöschen. In eine "seriöse" Kunstinstitution wäre eine solche Ausstellung sicher nicht übertragbar. Es sei denn, ein Künstler arbeite nach genau solchen Prinzipien.

S: In der elektronischen Musik ist die klassische Autorschaft schon länger nur noch beschränkt gültig. Ein musikalisches Produkt wird durch eine andere Person "gemorpht" und die Herkunft verunklärt sich. Einer stellt das Rohmaterial her und

der andere bearbeitet es. Auch den Remix gibt es ja schon lange. Leute veröffentlichen ihre Sachen unter 15 verschiedenen Projektnamen. Auch wenn ihre Arbeit sehr bekannt ist, werden sie in der Öffentlichkeit deshalb nicht erkannt. Es weiss ja niemand, wie diese Leute aussehen und es interessiert auch gar keinen, wie sie aussehen. Andererseits wird in der elektronischen Musik sehr viel alleine gearbeitet, es gibt kaum Formationen, die aus mehr als drei Leuten bestehen. Wahrscheinlich ist es einfach zu langweilig, zu fünft vor dem Computer zu sitzen... Na, ja, nun gibt es die KLINIK nicht mehr, und in der Partyszene ist man froh über weniger Konkurrenz. Und meine Bekannte freut sich über ihre Sofas.

Tristan: Endlich die Aufklärung!
Teresa: Was ist Aufklärung?
Tristan: Also bei den Bienchen...
Teresa: Bei den Bienchen?
Tristan: Äh... ja, also bei den Bienchen und von mir aus bei den Blumen...
Teresa: Was ist bei den Bienchen und den Blumen ? Was hat das mit Aufklärung zu tun???

Mäzen Josi singt "It never rains in California" und geht preislos aber "prestigevoll " (s. BÜROpreis) nach Hause.

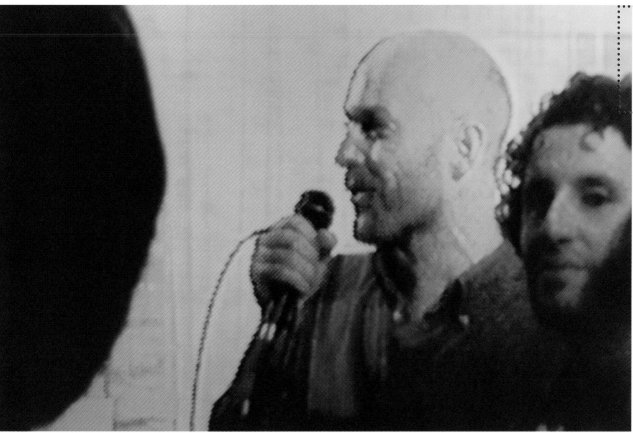

PK: Vielleicht wird es wieder einmal etwas Neues geben, worin die Erfahrung der KLINIK einfliessen kann...

S: Es gibt ein böses Bonmot: Wenn den Leuten nichts mehr einfällt, dann machen sie ein Buch.

Teresa: Fällt Dir dazu was ein, Dorothea?
Dorothea: Nein, aber sicher Tristan! Fällt Dir was ein, Tristan?
Tristan: Sicher nicht.

Peter Kilchmann, geboren 1963, Galerist in Zürich.
Sissypunch, geboren 1977, Veranstalter in der Roten Fabrik, Zürich.

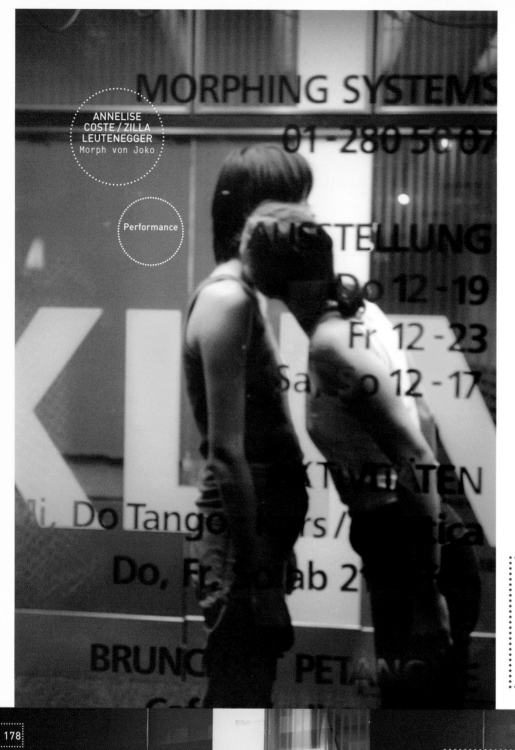

ANNELISE
COSTE / ZILLA
LEUTENEGGER
Morph von Joko

Performance

MORPHING SYSTEMS
01-280 50 07

AUSTELLUNG
Do 12 - 19
Fr 12 - 23
Sa, So 12 - 17

AKTIVITÄTEN
Mi, Do Tango Kurs / Erotica
Do, Fr, So ab 2

BRUNCH PETANQUE

Bewe

Während dem letzten "Essen in der KLINIK", stürzt der stadtbekannte Verrückte Nico Green in den Weissen Salon, klaut Lisa's Feuerzeug und flieht. Ein ohrenbetäubender Knall und Zerbersten von Glas. Als Tristan ihn fasst, nennt er den Grund seiner Aggression: "Ehr sind äs Schiiskunscht-projekt!"
Wir danken Jacqueline Burkhardt für ihre Hilfe beim Zusammenkehren der Glastüre.

L'Entrée

KLINIK

Bewegungsrichtung **MORPHOSKOP**

→

INTERPOOL
(KRÜSKEMPER /
SADLOWSKI)
MORPHOSKOP

Installation.
Aktion vom
23.-26. Okt. 98

srichtung Zug

MORPHOSKOP on tour

I
sadlowski_krüskemper reisen nach zürich; sie reisen mit ice-zügen;
während der fahrt wird das **MORPHOSKOP** von krüskemper_sadlowski der/dem
ersten reisenden mit einer anfangsfrage gegeben; auf dem display
befinden sich die benutzerhinweise: "bitte beantworten sie die frage
ihrer/es vorgängerin/s; drehen sie bitte ihre antwort weg; stellen sie
eine für sie wichtige frage"; die reisenden reichen das **MORPHOSKOP** von
platz zu platz weiter, bis es das zugende erreicht; reisende, die ein
protokoll mit der antwort auf ihre frage erhalten möchten, hinterlassen
eine faxnummer oder anschrift im **MORPHOSKOP**

II
am reiseziel angekommen, werden sadlowski_krüskemper die fragen/antworten
in einen laptop eingeben und an die interessierten reisenden zurücksenden;
das **MORPHOSKOP** liegt während des aufenthaltes am reiseziel in einem mobilen
büro aus; entstandene protokolle sind einsehbar
vorläufige reiseziele mit dem **MORPHOSKOP** sind:
zürich/dortmund/hamburg/essen/nürnberg/berlin/leipzig/basel

III
unter dieser adresse steht netzreisenden ein internetmorphoskop
zur verfügung: **www.addon.net/morphoskop**

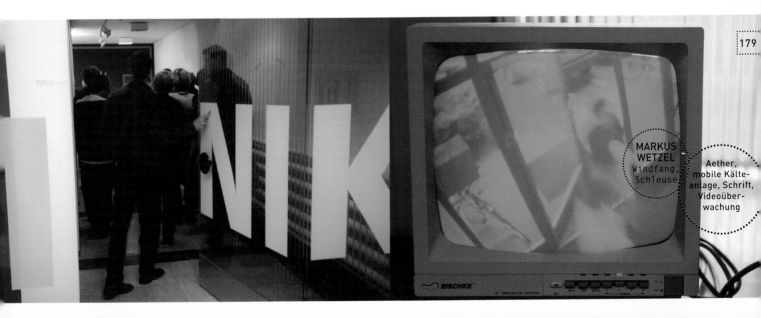

179

MARKUS
WETZEL
Windfang,
Schleuse

Aether,
mobile Kälte-
anlage, Schrift,
Videoüber-
wachung

MORPHOSKOP℠

(1) entwurf

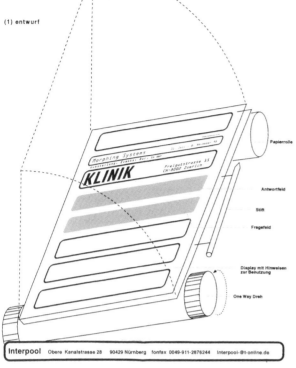

- Papierrolle
- Antwortfeld
- Stift
- Fragefeld
- Display mit Hinweisen zur Benutzung
- One Way Dreh

Interpool Obere Kanalstrasse 28 90429 Nürnberg fonfax 0049-911-2876244 interpool-@t-online.de

MORPHOSKOP℠

BENUTZERHINWEISE:

1. BITTE BEANTWORTEN SIE DIE FRAGE IHRER/ES VORGÄNGERS/IN

WAS SIND DIE EIGENSCHAFTEN EINES RITTERS?
WÄREN SIE GERNE EIN RITTER?

2. DREHEN SIE IHRE ANTWORT WEG
3. STELLEN SIE EINE FÜR SIE WICHTIGE FRAGE
4. REICHEN SIE BITTE DIESES SCHREIBGERÄT AN DIE NÄCHSTE IN IHRER NÄHE SITZENDE PERSON

FELD FÜR ADRESSE_FAX,
WENN SIE DIE ANTWORT AUF IHRE FRAGE
ZUGESANDT HABEN MÖCHTEN.
FAX_TEL der Künstler, die diese Projekt betreuen:
Sadlowski_Kröakemper 0049_911_2876244

LISA SCHIESS Morphing-field

Acryl- und Wand-tafelfarbe, Kreide und Kreidenhalter

Auswahl der von Lisa Schiess initiierten Interventionen

Beitrag von JILL SCOTT / SAM SCHOENBAUM

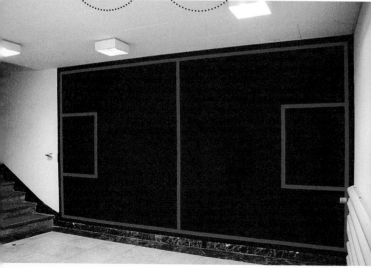

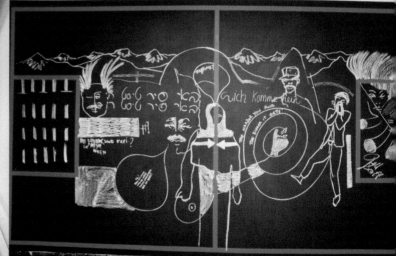

"... Ich hatte mich immer gerne an Sieglinde erinnert, und ich hatte nicht den geringsten Grund, diese Renate samt ihren Ganzkörpermassagen, die sie bei einem ganz bestimmten Kerzenlicht und unheimlicher Chormusik Sieglindes verblendetem Ehemann angedeihen liess, nicht Sieglinde zuliebe zum Teufel zu wünschen. Jedenfalls hatte ich nicht den geringsten Grund, der mit Sieglinde, ihrem Mann oder dieser Renate zu tun gehabt hätte. Trotzdem empfand ich es als einen längst überfälligen Vollzug der Gerechtigkeit, der mich mit Genugtuung, sogar mit Schadenfreude erfüllte, dass Sieglindes Ehemann in die kleine Wohnung zu Renate gezogen war, statt mit Sieglinde an den Hadrianswall oder sonstwohin zu reisen."

aus: Monika Maron, "Animal Triste"

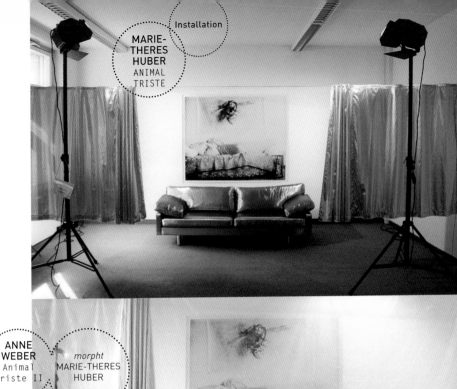

Installation
MARIE-THERES HUBER
ANIMAL TRISTE

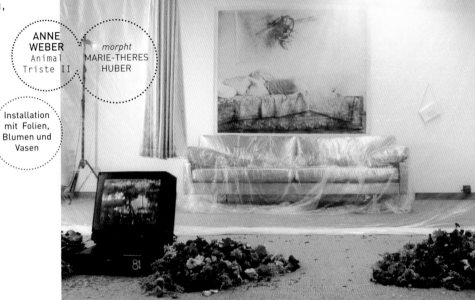

ANNE WEBER
Animal Triste II

morpht MARIE-THERES HUBER

Installation mit Folien, Blumen und Vasen

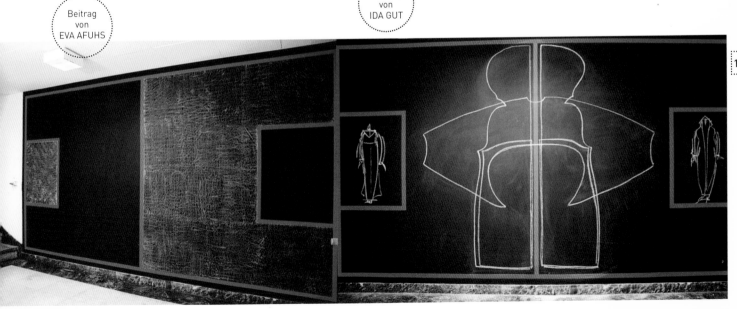

Beitrag von EVA AFUHS

Beitrag von IDA GUT

181

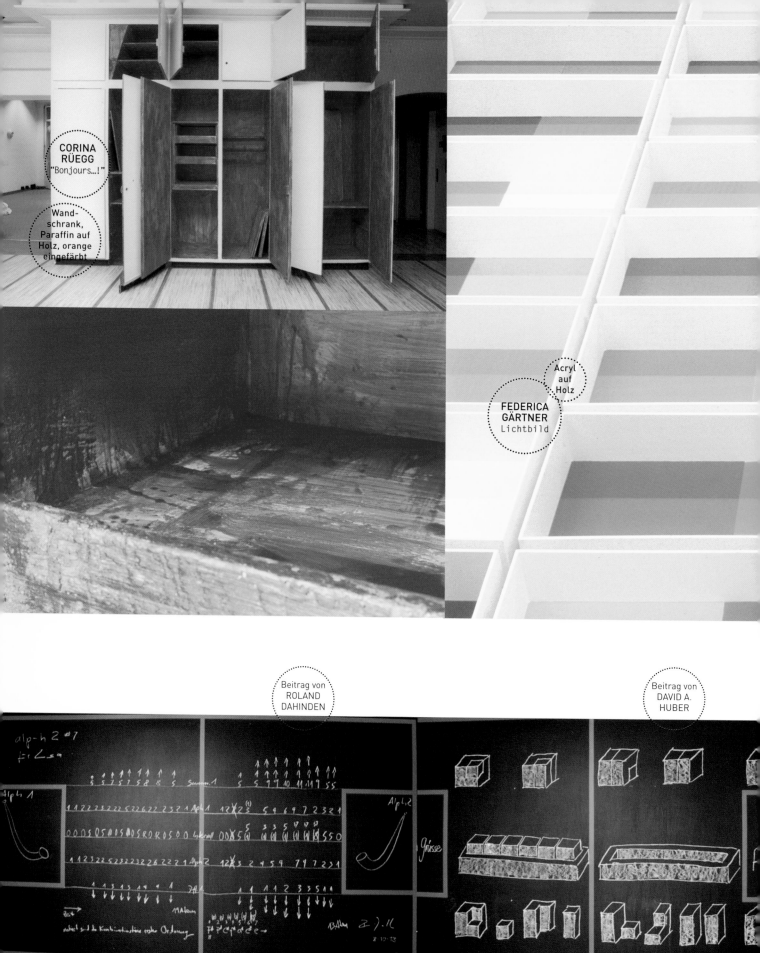

CORINA
RÜEGG
"Bonjours...!"

Wand-
schrank,
Paraffin auf
Holz, orange
eingefärbt

Acryl
auf
Holz

FEDERICA
GÄRTNER
Lichtbild

Beitrag von
ROLAND
DAHINDEN

Beitrag von
DAVID A.
HUBER

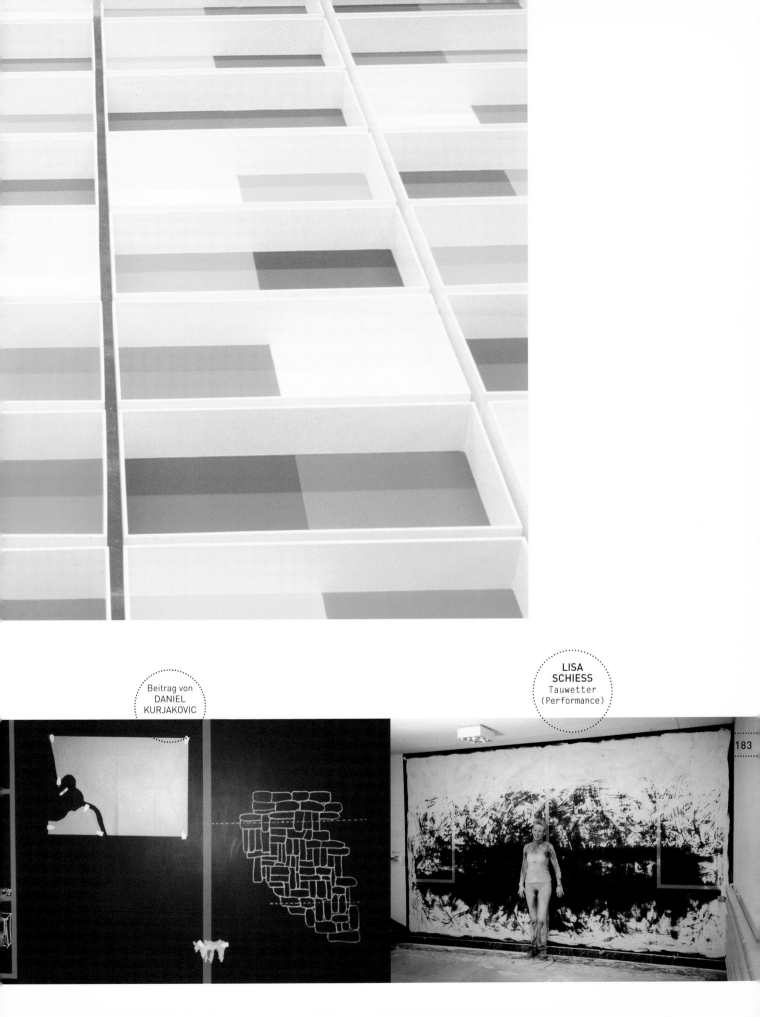

Beitrag von
DANIEL
KURJAKOVIC

LISA
SCHIESS
Tauwetter
(Performance)

Computer-
druck auf
Papier

relax
{CHIARENZA /
HAUSER /
CROPTIER}
Artwash

ARTWASH

Die KLINIK in Zürich, ein leerstehendes ehemaliges Hospital, hat von Sommer bis Herbst 1998 das Projekt Morphing Systems beherbergt. Die Kuratoren Teresa Chen, Tristan Kobler und Dorothea Wimmer haben eine bestimmte Anzahl KünstlerInnen dazu eingeladen, sowohl die Innenräume des Gebäudes als auch das Gelände der Liegenschaft für speziell zu diesem Anlass erarbeitete Werke zu benutzen. Der Prozess des Morphing (künstlerische Eingriffe an Gebäude, Liegenschaft und bereits bestehenden Werken, ohne dass die Schnittstellen klar sichtbar werden) verlief gestaffelt in mehreren Wellen. Uns ist bei einem ersten Besuch allerdings aufgefallen, dass die Künstler eher den Hang zum Rückzug in Zimmer und Nischen hatten, um da ihre Einzelwerke in einer sonderbaren Sehnsucht nach Authentizität und Wiedererkennungseffekt zu entwickeln. Von Morphing keine Spur.

Wir haben uns dann entschieden, am 18. September mit der notwendigen und fachkundigen Sorgfalt schon bestehende Werke von 12 Künstlerinnen und 12 Künstlern zu waschen. Dazu wurden die adäquaten Reinigungsinstrumente und -mittel verwendet.

In einem ersten Schritt wurde eine Auswahl der zu waschenden Werke getroffen. Diese wurden dann ausgemessen, um eine Vorstellung des Arbeitsvolumens zu gewinnen. Anschliessend wurden die Reinigungsmittel besorgt. Zuletzt wurde schliesslich gereinigt.

Der ganze Arbeitsprozess wurde fotografisch erfasst. Eine Auswahl der Fotos – pro gewaschenes Werk 2-4 Bilder – wurde eingescannt, nachbearbeitet, ausgedruckt und farbkopiert. Die A4-Kopien wurden zuletzt in diverse Räume und Werke der Klinik hineinmontiert. Die Bilder wurden nicht in denselben Räumen bei denselben Werken plaziert, an welchen Reinigungen vorgenommen worden sind. Artwash als mentales Morphing, als körperlicher Akt und als Teil eines gefilterten Renderings von KLINIK-Räumen und einiger darin enthaltener Werke.

aus der Präsentationsmappe von relax.
Galerie Hauser & Wirth.

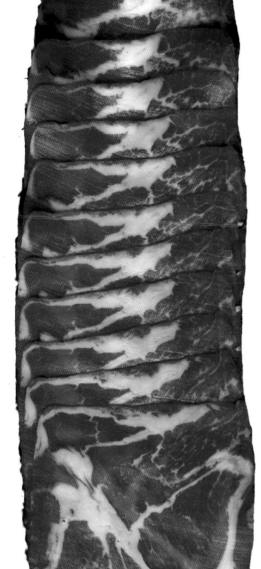

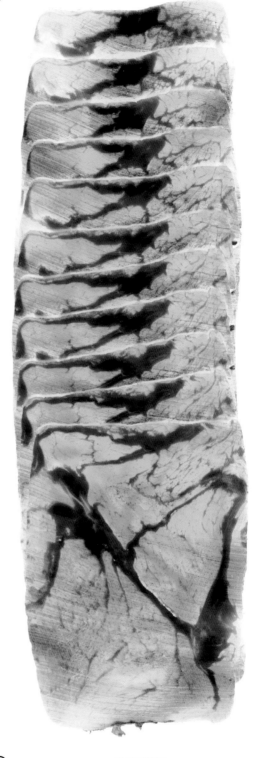

keep cool!

relax!

no drugs!

VORHER

COLDCUT

NACHHER

def.: coldcuts n.; sliced assorted cold cooked meats (Merriam-Webster Dictionary. 1997)

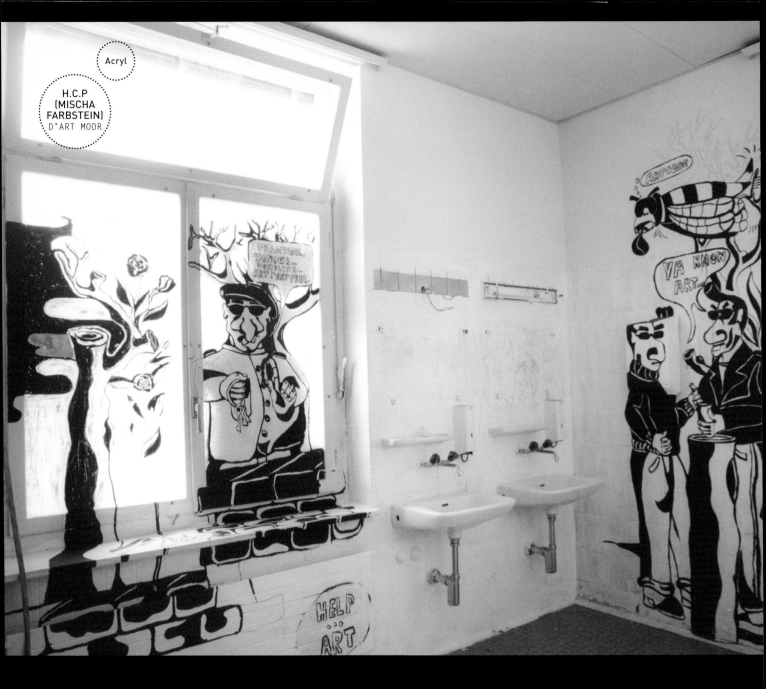

186

Performance Andrés
Pereiro, Barcelona:
"In his performances he
combines visual work
with organic or primitiv
materials such as milk,
clay, blood, fire, meat and
also living people and
animals."

aus: "Performance
Austauschprojekt"

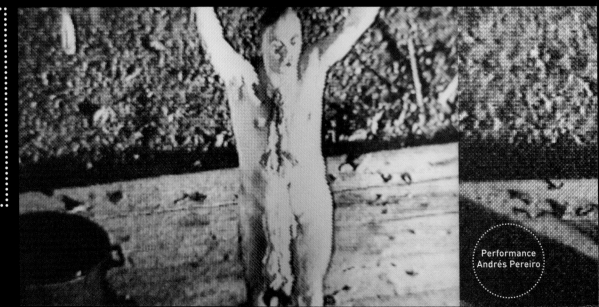

Performance
Andrés Pereiro

Cleaning the KLINIK after an event was always a chore, especially the toilets. Pia, who helped us out, was particularly unhappy when the walls of the toilet were filled with graffiti, since she had the job of cleaning them. After a particularly large intricate graffiti was cleaned, it reappeared the next day. Pia was very frustrated and suggested that since the "artist" was so keen to paint the toilet, s/he should be invited to paint the entire toilet. Pia hung a sign on the wall next to the graffiti asking the author to call us. Next week, during an event, we received an anonymous call timidly asking what we wanted from him. We explained that since he was so diligently painting our toilet, we would like to invite him to participate in our Morphing Systems exhibition, and if he would be interested. He was obviously very relieved to hear that we were not pressing charges, and immediately appeared in our office with his mobile phone.
Of all the artists participating in Morphing Systems, he was the most obsessive. After the exhibition had ended and we were moving out, he still continued painting although he knew that the building was going to be torn down in a few weeks.

Die KLINIK putzen nach einem Event war immer eine Katastrophe, besonders die Toiletten. Pia, die uns dabei half, war besonders unglücklich, wenn die Wände der Toilette wieder einmal mit Graffitis bemalt waren, denn sie hatte den Job, sie wieder abzuwaschen.
Nachdem sie ein speziell grosses Graffiti weggeputzt hatte, erschien es bereits am nächsten Tag wieder. Pia war frustriert und schlug vor, wenn der "Künstler" ja so heiss darauf war, die Toilette zu bemalen, sollte er/sie eingeladen werden, das ganze Klo zu bemalen. Pia hängte einen Zettel neben das Klogemälde, mit dem Vorschlag, der Autor möge sich bei uns melden. Eine Woche später, während eines Events, erreichte uns ein anonymer Anruf mit der schüchternen Anfrage, was wir von ihm wollten. Wir luden ihn ein, da er ja so unermüdlich unsere Toilette bemale, bei unserer nächsten Morphing Systems Ausstellung mitzumachen. Er war erleichtert, dass wir keine Reinigungskosten von ihm verlangten und so erschien er gleich darauf in unserem Büro – er war in der KLINIK und hatte uns von der Bar aus angerufen.
Von all unseren Künstlern war er der obsessivste, wie sich jetzt noch deutlicher zeigte: als die Ausstellung bereits zu Ende war und wir auszogen, malte er immer noch, obwohl er wusste, dass das Gebäude in wenigen Wochen abgerissen werden sollte.

KLINIKbar:
Spanische
Performance aus
Barcelona

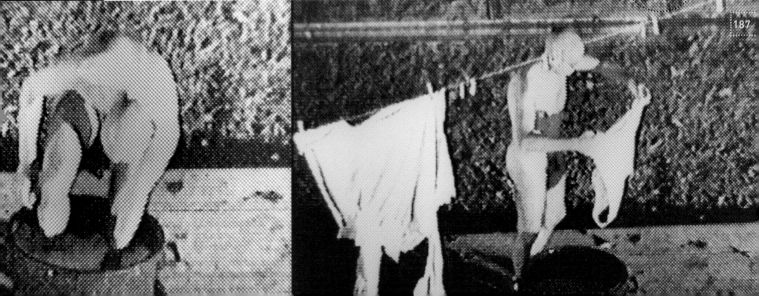

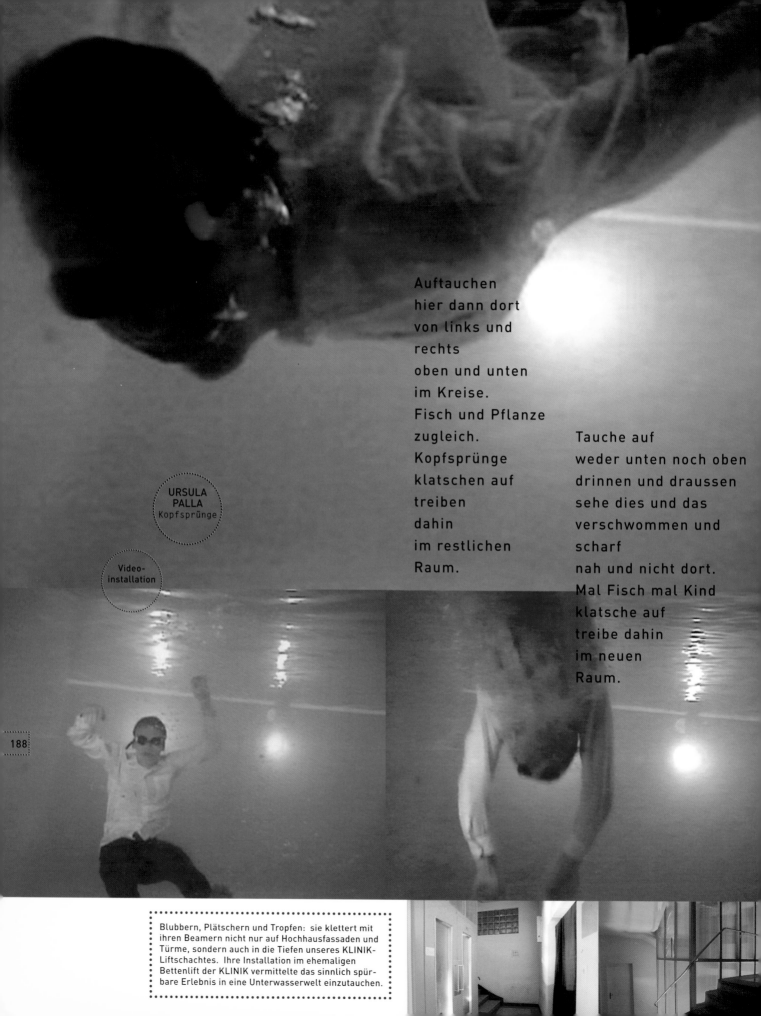

URSULA
PALLA
Kopfsprünge

Video-
installation

188

Auftauchen
hier dann dort
von links und
rechts
oben und unten
im Kreise.
Fisch und Pflanze
zugleich.
Kopfsprünge
klatschen auf
treiben
dahin
im restlichen
Raum.

Tauche auf
weder unten noch oben
drinnen und draussen
sehe dies und das
verschwommen und
scharf
nah und nicht dort.
Mal Fisch mal Kind
klatsche auf
treibe dahin
im neuen
Raum.

Blubbern, Plätschern und Tropfen: sie klettert mit
ihren Beamern nicht nur auf Hochhausfassaden und
Türme, sondern auch in die Tiefen unseres KLINIK-
Liftschachtes. Ihre Installation im ehemaligen
Bettenlift der KLINIK vermittelte das sinnlich spür-
bare Erlebnis in eine Unterwasserwelt einzutauchen.

Synergie und Hype-Effekt: dieser
Abend war im besten Sinne ein
Crossover von Kunst, Kommunikation
und Kommerz. Es gab Leute, die
wollten fünfmal hintereinander.

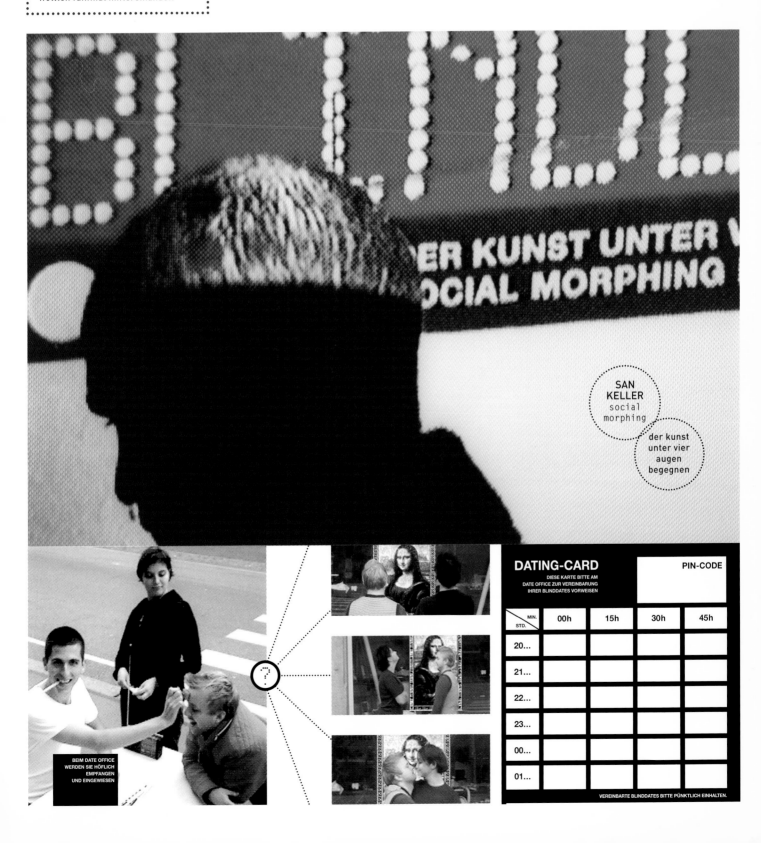

KLINIK zum Laufsteg - Kunst zur Kulisse:
10 junge Designer lassen einen Abend lang ihre
Models durch die überfüllten Etagen, Räume und
Treppen defilieren.

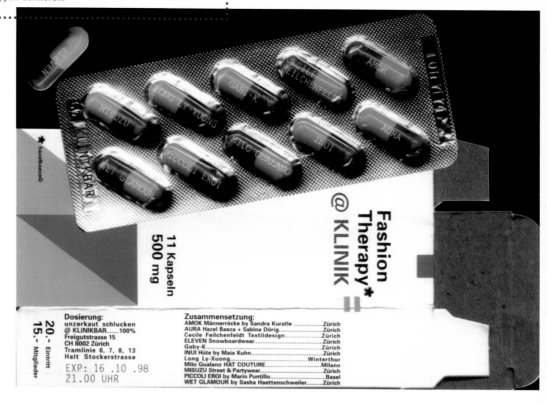

Fashion
Therapy*
@ KLINIK

11 Kapseln
500 mg

Dosierung:
unzerkaut schlucken
@ KLINIKBAR.......100%
Freigutstrasse 15
CH 8002 Zürich
Tramlinie 6, 7, 8, 13
Halt Stockerstrasse

20.- Eintritt
15.- Mitglieder

EXP: 16 .10 .98
21.00 UHR

Zusammensetzung:
AMOK Männerröcke by Sandra KuratleZürich
AURA Hazel Baeza + Sabina Dörig.....................Zürich
Cecile Feilchenfeldt Textildesign.......................Zürich
ELEVEN Snowboardwear...................................Zürich
Gaby-K...Zürich
INUI Hüte by Maia Kuhn...................................Zürich
Long Ly-Xuong..Winterthur
Milo Gualano HAT COUTURE............................Milano
MISUZU Street & Partywear..............................Zürich
PICCOLI EROI by Mario Puntillo........................Basel
WET GLAMOUR by Sasha Haettenschweiler........Zürich

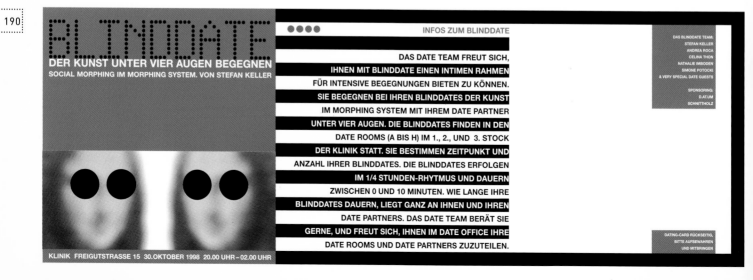

BLINDDATE

DER KUNST UNTER VIER AUGEN BEGEGNEN
SOCIAL MORPHING IM MORPHING SYSTEM. VON STEFAN KELLER

●●●● INFOS ZUM BLINDDATE

DAS DATE TEAM FREUT SICH,
IHNEN MIT BLINDDATE EINEN INTIMEN RAHMEN
FÜR INTENSIVE BEGEGNUNGEN BIETEN ZU KÖNNEN.
SIE BEGEGNEN BEI IHREN BLINDDATES DER KUNST
IM MORPHING SYSTEM MIT IHREM DATE PARTNER
UNTER VIER AUGEN. DIE BLINDDATES FINDEN IN DEN
DATE ROOMS (A BIS H) IM 1., 2., UND 3. STOCK
DER KLINIK STATT. SIE BESTIMMEN ZEITPUNKT UND
ANZAHL IHRER BLINDDATES. DIE BLINDDATES ERFOLGEN
IM 1/4 STUNDEN-RHYTMUS UND DAUERN
ZWISCHEN 0 UND 10 MINUTEN. WIE LANGE IHRE
BLINDDATES DAUERN, LIEGT GANZ AN IHNEN UND IHREN
DATE PARTNERS. DAS DATE TEAM BERÄT SIE
GERNE, UND FREUT SICH, IHNEN IM DATE OFFICE IHRE
DATE ROOMS UND DATE PARTNERS ZUZUTEILEN.

DAS BLINDDATE TEAM:
STEFAN KELLER
ANDREA ROCA
CELINA THON
NATHALIE IMBODEN
SIMONE POTOCKI
& VERY SPECIAL DATE GUESTS

SPONSORING:
D.AT.UM
SCHNITTHOLZ

DATING-CARD RÜCKSEITIG,
BITTE AUFBEWAHREN
UND MITBRINGEN

KLINIK FREIGUTSTRASSE 15 30.OKTOBER 1998 20.00 UHR – 02.00 UHR

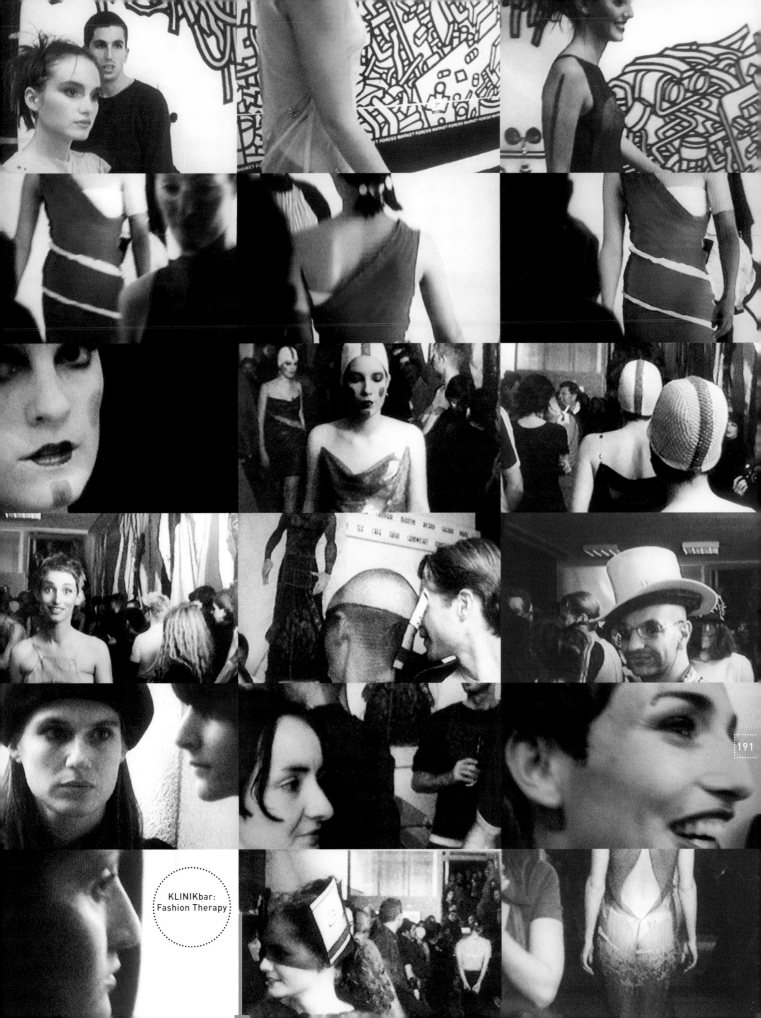

KLINIKbar:
Fashion Therapy

191

tion mit
farbe,
Karton

Hirschhorn wackelt mit dem Kopf,
Annelise mit den Füssen.

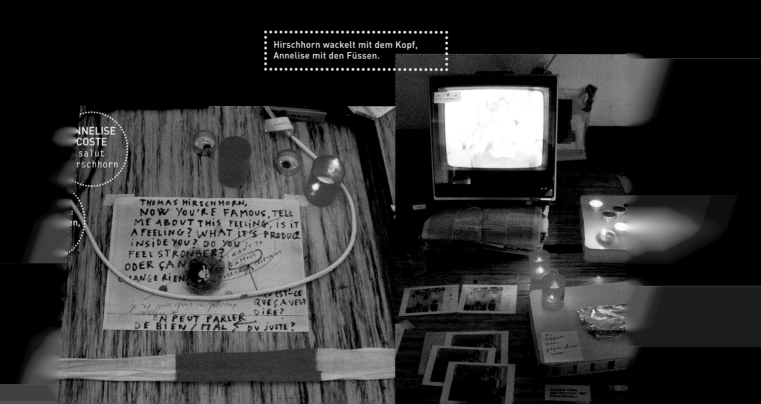

ANNELISE
COSTE
salut
rschhorn

TRISTAN U/ND ISOLDE

Rauminstallation für ein Paar

Vor dem Abriss der KLINIK wird das Gebäude noch einmal zur Krankenstation: für TRISTAN und ISOLDE – durch einen Liebestrank bedingungslos aneinandergekettet. Protagonisten sind die Besucher selbst. Für jeweils nur ein Paar öffnen sich die drei Akträume der Oper.

Hier wütet der Tod!

Ein Gebäude, gedacht, Leiden, Krankheit und Tod aus dem öffentlichen Bewusstsein zu isolieren, wird kurz vor seinem Abriss noch einmal zum öffentlichen Raum:

Das Heillose in einer Umgebung des Heilens
Im leeren Raum die Sehnsucht nach Erfüllung
Aus der Stille das musikalische Drama äusserster Intimität.
Dem Verstummen anheim gegeben.

Im Tode sich sehnend / vor Sehnsucht nicht zu sterben

Erster Aktraum / Der Auftrag:
Einweisung in die Krankenstation,
keine Spur von Leben, von Biographie.
In der Sterilität wirkt
heillose Medizin ein Wunder.
Zwei Menschen, in einem klinischen Raum,
mit sich allein.
Musik!

Wie weit so nah / So nah wie weit!

Zweiter Aktraum / Die Revolution der Intimität:
Aus dem Krankenzimmer auf den Estrich.
Das ehemalige Reich der Krankenschwestern und Pfleger.
Hier haben Menschen gewohnt, geliebt.
Allmählich werden Konturen aus der Dunkelheit sichtbar,
hier war Leben
über dem Reich der Krankheit und des Todes.
Hier ist Stillstand
Der Zeit!

Isolde: Du Isolde – Tristan ich / nicht mehr Isolde
Tristan: Tristan Du – Isolde ich / nicht mehr Tristan!

Dritter Aktraum / Warten auf Erlösung:
Erlösung jenseits der Ratio
Auflösung im anderen Ich!
OP Lampen beleuchten die Wunde –
Es gilt Leben zu retten.
Leben aber ist Sehnsucht nach dem Tod.
Tod ist Erfüllung!
Musik nicht von dieser Welt!

Die Paare verlassen die Krankenstation durch den Park der KLINIK in die Nacht.

CHRISTOPH ERNST / DANIEL PHILIPPEN

Warten auf Anton Willimann.

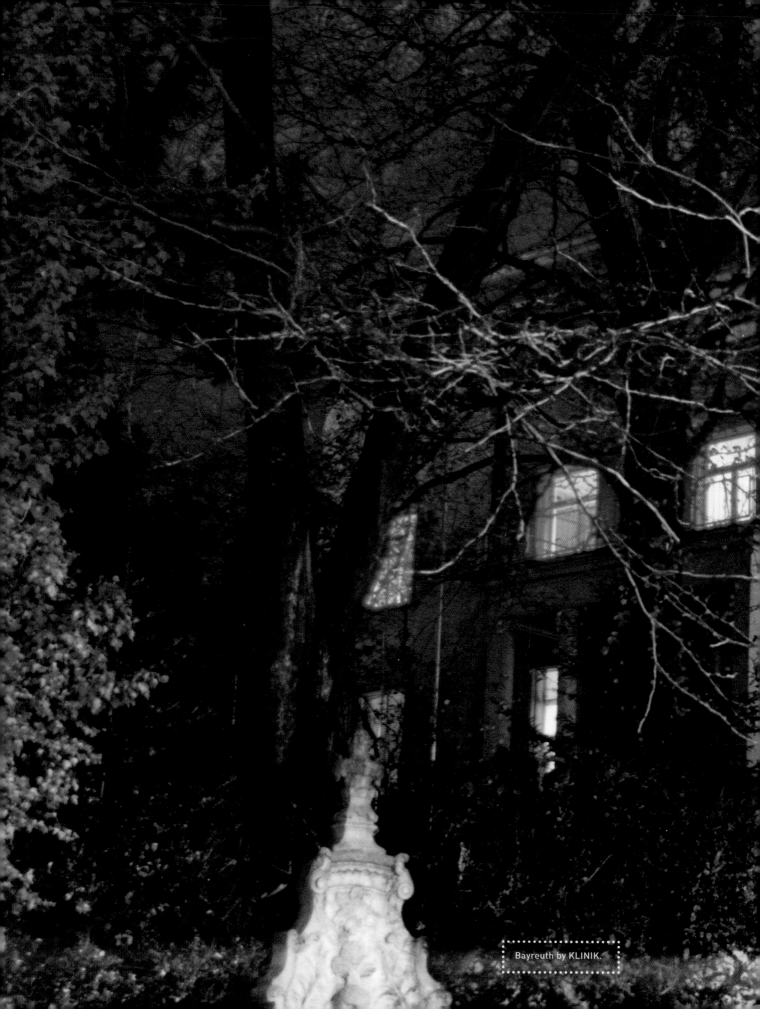

Bayreuth by KLINIK.

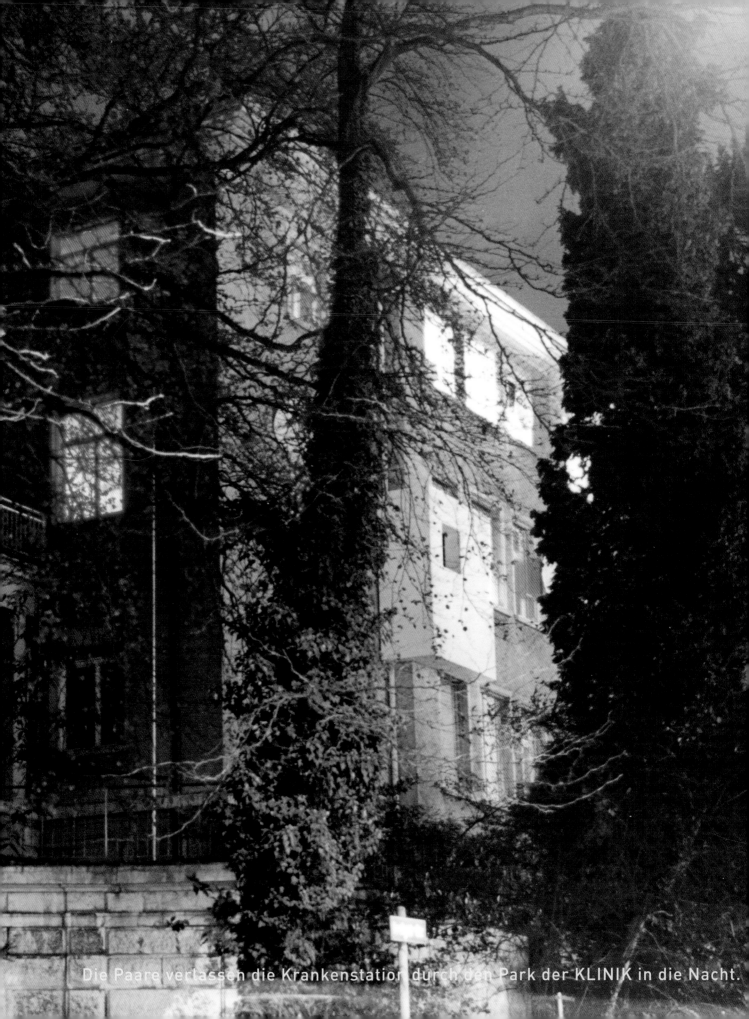

Die Paare verlassen die Krankenstation durch den Park der KLINIK in die Nacht.

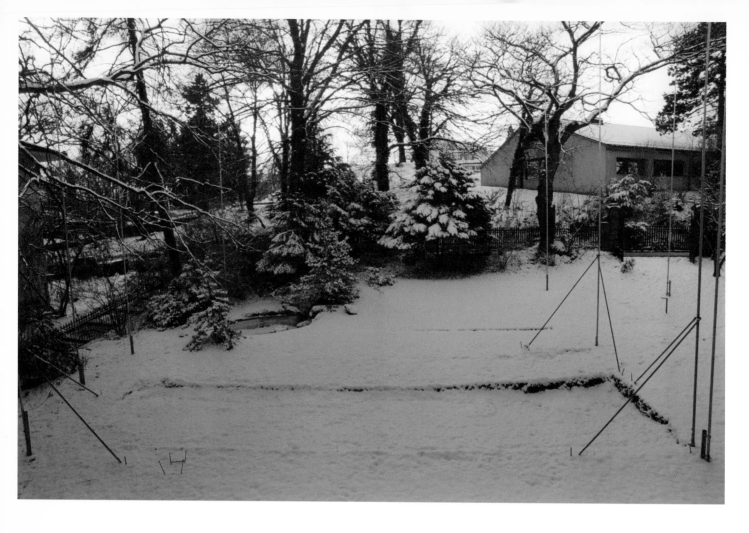

KOMA

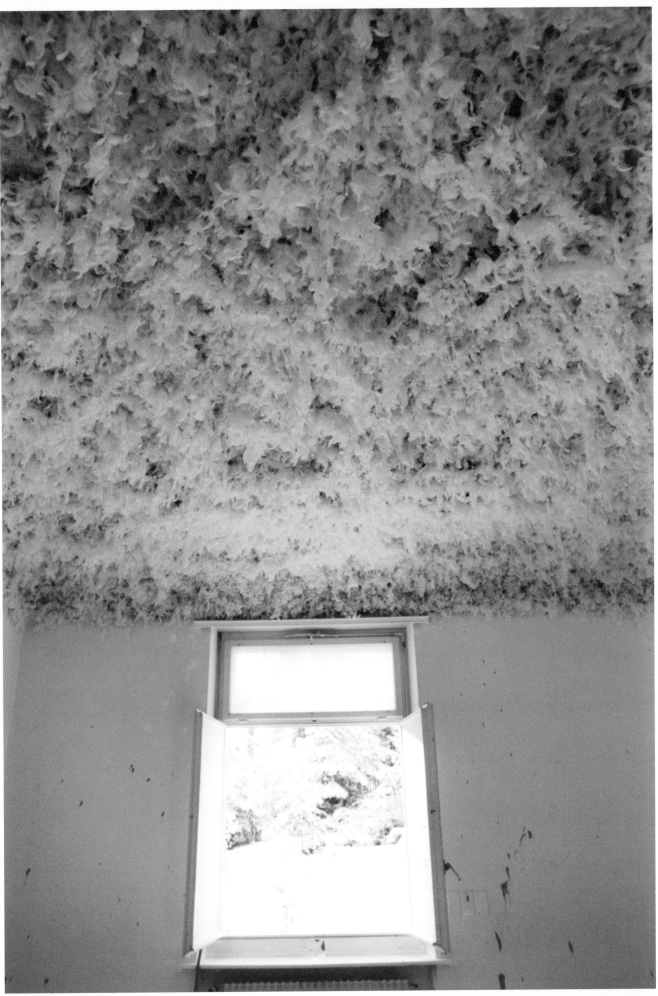

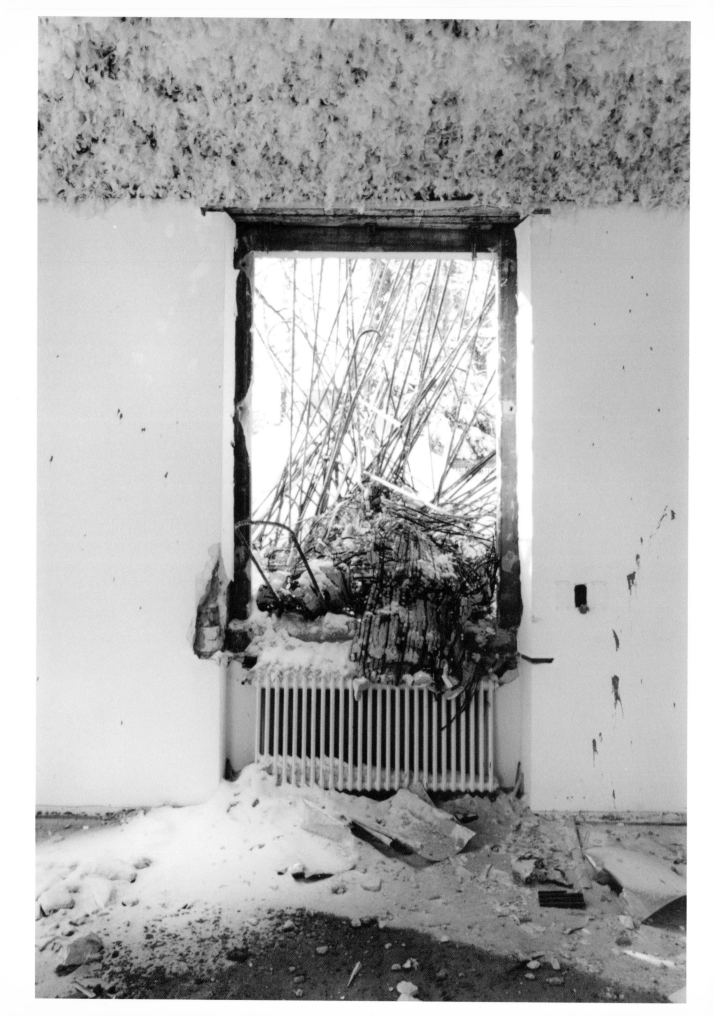

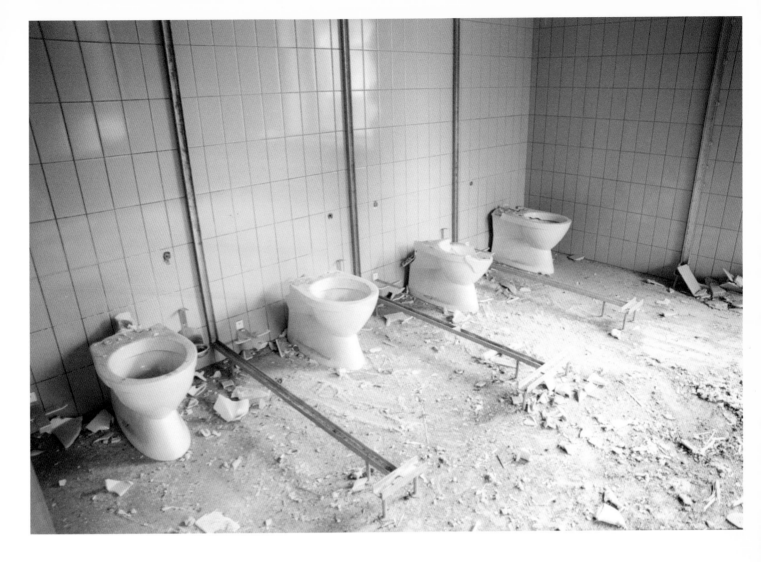

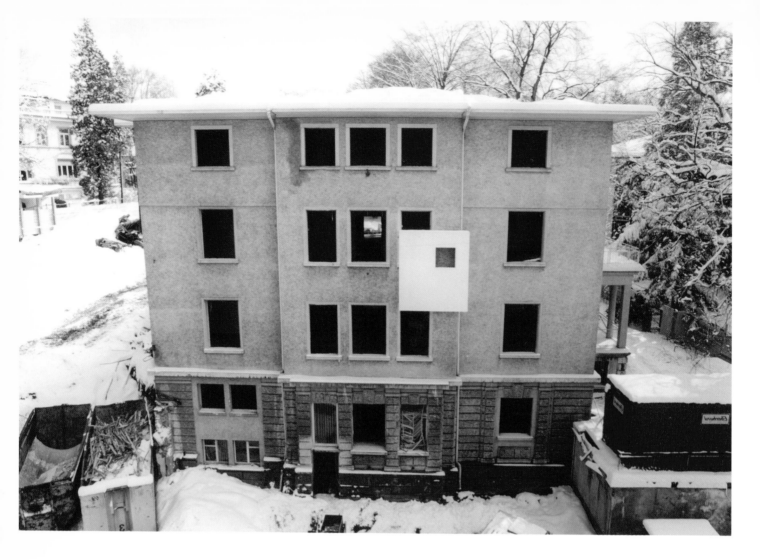

Holz,
Gipskarton,
Dispersion

KLAUS
FRITSCH /
PASCAL
PETIGNANT
Neubau

MORPHING SYSTEMS LIST

Die Künstlerinnen und Künstler stellten ihre Arbeit in kurzen Projektbeschrieben vor, welche während der Ausstellung auflagen.

SIMONE ACKERMANN, geboren 1972 in der Schweiz. Lebt und arbeitet in Zürich.
After All, 1998. Graukarton, Zeichnungspapier, s/w-Laserkopien, Bleistift.
Anfang Juli habe ich die KLINIK das erste Mal mit einer Kamera betreten. Inzwischen ist eine unübersehbare Fülle an Bildmaterial über die Morphings #1 - 3 entstanden. Im Hinblick darauf, dass die Kunst hier nicht ewig weiter wuchern wird, habe ich von jeder ausgestellten Arbeit eine Erinnerung genommen und sie in ein handliches Kistchen verpackt, um sie in den Estrich zu stellen. Man könnte meinen, es seien kleine Vitrinen. Dabei ist das Deckblatt nur der Übersichtlichkeit halber durchsichtig - sonst sähe man nicht, was drin ist - und es dient als Staubschutz. Und natürlich auch, damit die Kistchen später nicht versehentlich als Sockel benutzt werden. Auf die Idee, sie als Bilderrahmen zu missbrauchen, wird hoffentlich niemand kommen.
PS: Meine Titelgebung ist ein Zitat - oder wie sagt man jetzt so schön - ein Morphing der amerikanischen Künstlerin Sherrie Levine.

GUILLAUME ARLAUD, geboren 1967 in der Schweiz. Lebt und arbeitet in Genf.
Miroir, 1998. Mixed Media, 42 x 42 x 21 cm.
Lorsque le spectateur s'approche du miroir, son reflet se brouille sous l'effet d'un son.
TV, 1998. Beton, 27 x 21 x 5 cm.
L'écran est poli comme un miroir. Réflétant une image en direct.

NADJA ATHANASIOU, geboren 1952 in der Schweiz. Lebt und arbeitet in Zürich.
ohne Titel, 1998. Diverse Materialien.
morpht FRANCISCO CARRASCOSA: ich benutze Carrascosas Material. Die Plexiglasplatten werden aus den Rahmen gelöst und hängen frei im Raum. Darauf Abdrucke seiner Farbspuren. Die Platten in einer Reihe als Objektträger, Test- und Archivmaterial. Laboratorium. Erreger. Die Bilderrahmen werden zu einer räumlichen Konstruktion. Sie dienen als Träger von zwei Gefässen, aus denen in monotonem, stetigem Rhythmus rote und blaue Flüssigkeit in ein gläsernes Gefäss tropft. Die Farbmischung wird zu einem undurchsichtigen, schweren Violett. Der Ton des auftreffenden Tropfens wird zu einem Volumen im Raum. An der Wand bleibt eines von Pacos Bildern hängen, matt überlagert von einer bildnerischen "Formel" - eine Ikonographie aus der Geschichte meiner Arbeiten. Mediterran. Mit Säure in die Plexiplatte gemalt.

JULIEN BABEL, geboren 1974 in der Schweiz. Lebt und arbeitet in Genf.
Game over (insert coins to continue), 1998. Öl auf Holz, 160 x 150 cm und 150 x 250 cm.
TIC TAC TIC TAC TIC TAC TIC TAC TIC TAC TIC TAC...BOUM...
... This is the end... if you want to continue, insert coins...

FLORIAN BACH, lebt und arbeitet in Genf.
«ANONYME», 1998. Papier, Plastik, Baumwolle, 170 x 40 x 7 cm.
Three paper mattresses provided with handles are placed in different spots. They occupy unused spaces. In a constantly changing situation, they are a reflection on living conditions and unused space. Always waiting to move from one space to another, they are too small to sleep on and too fragile to be used.

URSULA BACHMAN, geboren 1963 in der Schweiz. Lebt und arbeitet in Zürich.
Schränke, 1996-1998. Mischtechnik.
Die Installation setzt sich aus mehreren Teilen zusammen. Drei Zeichnungen, die sich auf die aktuellen KLINIKräume, auf die Ruine und auf ein Zukunftsbild beziehen, überziehen die Schränke als ornamentales Muster. Schwarze Wachsabdrücke von Spielzeugpuppen, die aussehen wie groteske Idole oder Heiligenstatuetten aus Ebenholz, liegen auf den Tablaren. Abgüsse von Gebissen, Lichtobjekte aus Wein- und Schnapsgläsern sowie aus Kleiderbügeln ergeben in ihrem nahen Zusammenschluss eine Groteske, die von den Besuchen in diesen KLINIKräumen erzählen.

FRANÇOISE BASSAND / CHARLES CASTILLO / CHRISTIAN HUTZINGER / VRENI SPIESER
3D, 1998.

FRANÇOISE BASSAND, geboren 1963 in der Schweiz. Lebt und arbeitet in Zürich.
Vegetation koralle / türkis, Dispersion.
CHARLES CASTILLO, geboren 1961 in den USA. Lebt und arbeitet in Albuquerque, USA.
Wandmalerei, Dispersion.
CHRISTIAN HUTZINGER, geboren 1966 in Österreich. Lebt und arbeitet in Wien.
Wandmalerei, Deckenmalerei.
morpht FRANÇOISE BASSAND.
VRENI SPIESER, geboren 1963 in der Schweiz. Lebt und arbeitet in Zürich.
(Honolulu oder auf dem Kopf stehen), 1998. Plastik- und Klebefolie.

Wir benötigen einen mittelgrossen Raum (ca. 16 bis 20 m²) oder eine (bis zwei) Ecke(n) in einem grossen Raum. In einer noch festzulegenden Reihenfolge werden die vier Beteiligten nacheinander die Wandflächen, die Decke und den Boden nach den Prinzipien der eigenen Arbeitsweise bemalen resp. bearbeiten und auf das bereits Vorhandene eingehen. Im Fall einer Eckvariante brauchen wir die beiden zusammen laufenden Wandstücke und je einen Eckteil von Boden und Decke. Françoise Bassand arbeitet mit der Farb- und Lichtwirkung von Komplementärkontrasten sowie reinen und gebrochenen Farbtönen auf einer Wand, wobei sie die vegetative Wanddekoration im Treppenhaus variiert. Christian Hutzinger bemalt die Decke mit geometrischen Formen, die vom Stil- und Farbeninventar der Sechziger- und Siebzigerjahre beeinflusst sind. Charles Castillos Wandarbeiten sind sowohl von den hispanischen und indianischen Murales wie von den Graffiti westlicher Grossstädte inspiriert. Vreni Spieser gestaltet den Boden, sei es Linoleum oder Spannteppich, mit bunten Farben, repetitiven Formen und Mustern, die u.a. von Tellern, Kacheln und Geschenkpapieren stammen. Der Zeitrahmen umfasst voraussichtlich die Monate August und September. Für das Morphing #2 beginnen Françoise Bassand und Charles Castillo mit der Wandbemalung. Im September vervollständigen Vreni Spieser und Christian Hutzinger die Raumgestaltung mit Deckenbemalung und Bodenbearbeitung (auf Morphing #3 fertig). Das Material: Pinsel, Dispersion- und Acrylfarben, Lackfarben (organisieren wir selbst). Die Beteiligten, die sich untereinander nicht gekannt haben, wurden von Françoise Bassand zusammengeführt. Auswahlkriterien waren die Arbeit mit Farbe und Raum (im weitesten Sinne Malerei), die Bereitschaft, mit andern zusammen einen gemeinsamen Raum zu gestalten, die Verbindung von Form und Inhalt als künstlerischer Ausdruck, ein Gespür für soziale Strukturen und das Eingehen können auf eine offene Situation. Last but not least: persönliche Beziehungen und Sympathien.

SIMON BEER, geboren in der KLINIK, Schweiz. Lebt und arbeitet in Zürich.
Essen in der KLINIK, 1998. Nahrungsmittel, Küchenutensilien und kochende Kulturschaffende:
Gianni Motti, Karin Frei, Sarah Zürcher, Anne Seiler und Pius Tschumi.

EVA BERTSCHINGER, geboren 1951 in der Schweiz. Lebt und arbeitet in Zürich.
ohne Titel, 1996 - 1998. Gips, Aquarellpapier, 21 x 11 cm.
morpht RUTH ERDT : ich bin vom Balkonzimmer mit den vier weissen Betten ausgegangen. Interessiert dabei hat
mich der Übergang vom Schlaf- zum Wachzustand. Die weissen Gipsobjekte, die ich an den Wänden montieren werde,
nehmen das Thema der Grenzdurchbrechung wieder auf, indem sie optisch die Wand als Raumgrenze durchbrechen.
Zur Installation gehören ausserdem zwei Fotos von einer Sonnenstore, auf der Pflanzen im Schattenriss sichtbar
sind, die dahinter in der Sonne stehen. Der auf den Fotos unsichtbare Raum hinter der Store wird durch die
Schatten angedeutet. Die Situation hat sich aber bereits geändert, da wir diesen Raum zu zweit "weitermorphen".
Simon installiert eine Trommel. Diese Trommeltöne beeinflussen die Gipsobjekte auf eine neue Weise. Sie sind
zu Tonsaugern geworden. Der musikalische Aspekt ist für mich wichtig geworden. Es wird sich im Laufe der
folgenden Woche zeigen, wie weit wir uns aufeinander einlassen können und ob das Experiment gelingen wird.

SUSANNE BOSCH / STEFAN KURR , geboren 1967 / geboren 1961 in Deutschland. Leben und arbeiten in Berlin.
Zürcher Tage, 1998. Installation in Gästezimmern des Schwesternhauses.
Sehr geehrte Künstlerin, sehr geehrter Künstler!
Im Gästezimmer liegt während der gesamten Ausstellungszeit auf dem Schreibtisch ein Ordner. In diesem befinden
sich "Züricher Tage"-Fragebögen und Klarsichthüllen. Wir möchten Sie bitten, täglich einen Eintrag vorzunehmen.
Dieser Eintrag kann anonym oder namentlich geschehen und soll im Ordner den weiteren Gästen und schliesslich
uns, den Initiatoren, hinterlassen werden. Am Ende von Morphing Systems wird dieses morphende System ausgestellt.
Wir würden uns freuen, wenn Sie uns auch Bilder von und über Zürich (Fotos, Zeichnungen, Prospekte,
Zeitungsartikel usw.) hinterlassen. Zielsetzung ist, einerseits ein Bild, anderseits ein praktisches Handbuch
der Stadt Zürich zu erstellen, gesehen und erlebt von auswärtigen KünstlerInnen, die für eine kurze Zeit in der
Stadt verweilten. (Im Gästezimmer ausliegender Brief, Anm. der Red.)

BIRGIT BRENNER, geboren 1964 in Deutschland. Lebt und arbeitet in Berlin und München.
Folie à deux, 1997-1998. Installation. Courtesy of Galerie Christa Burger, München.
Birgit Brenner beschäftigt sich mit körperlichen Befindlichkeiten und psychischen Deformationen. Als Basis für
ihre künstlerische Auseinandersetzung dienen ihr 234 Neurosen und Symptome, die sie dem internationalen
Verzeichnis "DSM-III-R" für psychische Erkrankungen entnommen hat. Einem Verzeichnis, das für Birgit Brenner
von all dem handelt, "was einem passieren kann, wenn man lebt". Sie thematisiert die Zwänge und Bedrohungen,
die Phantasmen und Ängste, welche die aktuellen sozialen und gesellschaftlichen Prozesse prägen, und untersucht
die verborgenen Mechanismen von Macht und Kontrolle im privaten und öffentlichen Raum. "Folie à deux"
bezeichnet eine Form von Paranoia, bei der ein Kranker sein Wahnsystem auf einen gesunden Menschen überträgt.
Voraussetzung für die Übertragung ist die enge Beziehung zu einer Person, die eine nachgewiesene Störung mit
Verfolgungswahn hat und die Dominantere in der Beziehung ist. Die dominante erkrankte Person überträgt nach
und nach ihr Wahnsystem auf die gesunde passivere Person. Birgit Brenner interessiert hier besonders die
symbiotische Beziehung zweier Menschen, die im "Wahnsinn" ihre gemeinsame Sicherheit gefunden haben, indem sie
sich von der als feindlich betrachteten Aussenwelt abschirmen.

HANNES BRUNNER, geboren 1956 in der Schweiz. Lebt und arbeitet in Schleswig-Holstein, Zürich und New York.
Satellitenschüsseln -Ferne Liebe, wenn Du aus)dem Fenster schaust-, 1998. Styroporplatten.
Die Selbstverständlichkeit einer visuellen (Miss-)Erscheinung: Die Parabolantenne. Architekten und Planer
stolpern darüber, wenn Fassaden im Stadtraum skizziert werden sollen. Normalerweise werden die Antennen nicht
eingeplant, erscheinen jedoch als dominante Merkmale. Sie sorgen für Funktionstüchtigkeit des heutigen Wohnraums
- gespickt mit den entsprechenden Fühlern des Informationslebens, von innen nach aussen. Als eigentliches
"Fassadenkunstwerk" wird die Erscheinung der Antenne imitiert: Isoliert von ihrer Funktion: eine Isolation aus
Styropor. Die Abstraktion beschränkt sich auf die formale Wiedergabe der visuellen Erscheinung. Damit wird die
Möglichkeit geschaffen - gleich Albertis Scaffali-Fassade (Gerüst-Fassade) - Elemente zur Gestaltung einer
Fassade zu skizzieren und als unserer Zeit entsprechende Metapher einzusetzen. Vorgefundenes wird im Prozess
von Wiederholung und Verselbständigung ad absurdum geführt. Ein Imitieren von Erscheinung hinterfragt
Funktionen, enthebt sie ihrem sinnvollen Dasein, macht sie zu Abfall und führt sie dem Bereich anscheinend
nutzloser Dekorationen zu, deren Wert allein im vom Betrachter ausgeführten Reflexionsprozess liegen wird.
Verbindungen und Assoziationen entstehen zu geschichtlichen Situationen, zu den muschelbestückten Fassaden des
italienischen Barocks etwa. Als unnütze Gegenstände, der Nützlichkeit abgeschaut, wollen die Schüsseln nicht
mehr tun als der Wirklichkeit ihre eigene Nachahmung vorgaukeln. Die Metapher selbst vermittelt nun zwischen
imaginärer Vorstellung und funktionaler Unüberschaubarkeit.
- Ausblick ohne Topologie - was Blicke aus dem Fenster erzählen, hat wenig mit der Strasse zu tun - der Blick
aus dem Fenster, ohne die Strasse zu sehen - Aussichtsvarianten von drinnen, ohne dem Nachbarn ins Zimmer zu
glotzen - alleine mit der Aussicht auf die Welt, ohne den Nachbarn mit Blicken zu strafen - was immer draussen
geschieht, nur ich bin mit dabei - die Weitsicht des Nachbars Ohren - nur über die Ferne kommt das Nahe näher
- aus dem Fenster glotzen, ohne die Nachbarn zu nerven - die stillen Voyeure wissen, was los ist - aus dem
Fenster starren und Draussen nichts entdecken - durchs Fenster in die Ferne blicken - aus dem Fenster schauen
und alles sehen, nur nicht das Nächste - die Nächstenliebe, wenn du aus dem Fenster schaust - ferne Liebe, wenn
du aus dem Fenster schaust - aus dem Fenster fernsehen - die Neugier der Voyeure - Neugier hat mit der Strasse
nichts am Hut - Information in das Fenster - Übersicht bewahren und nicht kleinlich werden -

MARIA BUSSMANN, geboren 1966 in Deutschland. Lebt und arbeitet in Wien.
Körpergrabungsfelder, 1998. 9 Zeichnungen, koloriert mit Aquarellfarben, 23 x 15 cm.
Lagepläne archäologischer Grabungsfelder werden zu Körperzeichnungen umgewandelt, "Fundstellen" zu Organen.
Zeichnungen zum "Tractatus-logico-philosophicus" von Ludwig Wittgenstein, 1997/98.
Bleistift auf Papier, 205 x 265 cm (68 von bisher 90 Zeichnungen).
Die Serie unterliegt der Prämisse (und des Schlusssatzes) des Tractatus: "Wovon man nicht reden kann, darüber
muss man schweigen." Auf jedem Blatt befindet sich mehr oder weniger am rechten Rand ein Pfeil, der die "sagbare"
und somit "be-zeichen-bare" Hälfte, nämlich das Blatt selbst, von der nicht mehr sag- und zeichen-baren Hälfte
trennt, die sich jenseits des Blattrandes befände. Die Nummer des jeweiligen Satzes (oder der behandelten Sätze)
befindet sich (meist) am linken Bildrand. Während die Zeichnungen am Beginn meines "Wittgenstein-Projekts"
einem festgelegten Zeichensystem folgten (Eiform für "Welt", Keil für "Tatsache", Pfeil für "Gedanke" usw.),
verselbständigten sich die Begriffszuordnungen mit der Zeit, sie wurden freier, bis hin zum umgekehrten Vorgang,
indem einer Zeichnung ein Satz zugeordnet wurde. Daher ist auch die Hängung variabel. Bis jetzt wurde etwa die
Hälfte der Tractatus-Sätze bezeichnet.
Litaneien: Lauretanische Litanei, 1997/98. Zeichnung auf Kassenrolle, 7 x 300 cm.
Ad Galli Cantum, 1997/98. Zeichnung auf Kassenrolle, 7 x 150 cm.

Und ich empfehle dir heute aufs Neue meine Augen, meine Ohren, Mund und Herz, 1997/98. Zeichnung auf Kassenrolle, 6 x 250 cm.

FRANÇOISE CARACO / ANDREA EHRAT, geboren 1972 / geboren 1971 in der Schweiz. Leben und arbeiten in Zürich.
Bei Foto- und Filmaufnahmen entstehen oft als Nebenprodukte Bilder, in denen die aufgenommenen Personen anders erscheinen, als dies erwünscht ist. Die Personen zeigen willkürlich gewisse Eigenheiten, sind aber darüber hinaus unwillkürlich einem Anblick preisgegeben. Wir konzentrieren uns bei unseren Inszenierungen auf diese "Ränder des gewollten Erscheinens". Dort findet ein Wechselspiel statt zwischen: unwillkürlichem Erfasstwerden / willkürlichem Sichzeigen, Darstellen; unerwünschter Erscheinungsform / gefragter Erscheinungsform. Uns interessiert, wo etwas sichtbar wird oder verschwindet, sich verbirgt, was abstossend wirkt oder anziehend. Die Arbeit besteht aus zwei Teilen, die hier je einzeln beschrieben werden.
1. Teil : Videoinstallation von Françoise Caraco
ohne Titel, 1998. Zwei Videobänder VHS, endlos, zwei Videorecorder, zwei Fernsehgeräte.
Die Videoarbeit zeigt Personen, die sich auf das Ausüben einer körperlichen Tätigkeit konzentrieren. Zu sehen sind Eigenheiten der jeweiligen Person wie Schielen, Mundzucken, Ohrenwackeln usw. Die Aufnahmen lassen den Blick auf dem Gesehenen innehalten. Beim Betrachten lässt sich nicht immer feststellen, ob es sich um Ticks oder "Kunststücke" handelt. Stellt sich jemand zur Schau oder wird hier in eine Intimsphäre eingedrungen? Der Betrachter wird dem Wechselspiel seiner eigenen Auffassungen und Gefühle ausgesetzt.
2. Teil : Installation von Andrea Ehrat
UP'S, 1998. Installation mit Epoxy / Foto auf Folie, 70 x 70cm.
Eingefrorene Stills, die unbedeutende Augenblicke (das "Vor", das "Nach" der Selbstinszenierung) darstellen und zusammen eine Geschichte im Film aufzeigen. Die Installation zeigt ein Bild, das durch das Wasser, welches über das Bild fliesst, und das Licht, das das Bild von hinten beleuchtet, eine Filmprojektion vortäuscht. Wasser und Licht geben dem starren Bild die Bewegung. Im Filmbild sind wiederum einzelne Bewegungen, unbedeutende Augenblicke festgehalten, die dem Ganzen eine Stimmung verleihen, einen Film ergeben. Es sind Augenblicke festgehalten, die vor und nach einer Selbstinszenierung stattfinden. Sie geben einen Zustand wieder, welcher unbedeutend scheint und zugleich neugierig macht. Die Augenblicke, in denen man alleine ist und sich nicht beobachtet fühlt, sich nicht in der Selbstinszenierung befindet; und doch ist es eine Inszenierung, aber eine unkontrollierte. Das Bild, die Installation kann als Option wiederum ein Still sein in einem fiktiven Film.

FRANCISCO CARRASCOSA, geboren 1958 in Spanien. Lebt und arbeitet in Zürich.
Clot de la Font I & II, 1995 - 1997. Bubble-Jet Prints, gerahmt, Video.
Alle Bilder sind im Bubble-Jet Verfahren umgesetzt, einem Spritzverfahren auf hauchdünnem, pulverbeschichtetem Papier. Das fragile Papier, die Rasterung und die Farbgebung erinnern an Funkbilder.
Clot de la Font I: Clot de la Font ist ein Ausflugsort in Tabernes de Valldigna, Valencia en España, und bezeichnet eine natürliche Quelle, die vor allem im Frühling und an Ostern besucht wird. Diese Quelle symbolisiert für mich Ursprung und Ende. Die Rückkehr zu meinem Ursprung und die Suche nach Zeichen, die diesen Ursprung verkörpern, waren die Beweggründe der Arbeiten "Clot de la Font I und II". Wie sehen die Zeichen der Vergangenheit und der Zukunft aus? Wo sind die Spuren der Gegenwart? Auf dieser Spurensuche begegnete ich Bildern des Zerfalls, der Auflösung. Der fliessende Prozess des Zerfalls bildet eine Metamorphose an der Schnittstelle von Vergangenheit und Zukunft. Diese verhalten sich wie Zwillinge, die durch ihr Reiben an der Peripherie Energie in die Gegenwart abgeben. Aus dieser Thematik heraus entstanden die beiden Arbeiten "Clot de la Font I" und "Clot de la Font II".
Clot de la Font II: Die Spannung zwischen meiner Kindheit in Spanien und meinem gegenwärtigen Leben in der Schweiz ist für meine Arbeiten prägend. Die Reibung von Vergangenheit und Zukunft führt mich dazu, symbolhafte Zeichen in der Gegenwart zu suchen. Clot de la Font II, ein Gebilde der Gegenwart wurde durch die vorangehende Arbeit Clot de la Font I beeinflusst und bricht mit ihr. Bei meiner Suche nach neuen Zeichen, über die Beschäftigung mit Moos, Algen und Flechten, entdeckte ich die Faszination der Pilze. Ihre Form, Bedeutung und Ausstrahlungskraft, ihr Leben im Verborgenen symbolisieren für mich die Form meiner Gegenwart. Meine Vergangenheit, viele Wege und Umwege erlaubten mir, diese Bilder zu entdecken und zu sehen. Sie widerspiegeln mein subjektives Empfinden. Es sind Bilder, die den Betrachter auf eine Reise in andere Welten schicken. Sie suggerieren Erinnerungen aus der Unterwasser-, der Mikro-, Mond- und Märchenwelt, einer Welt im Wandel.

CHARLES CASTILLO siehe **FRANÇOISE BASSAND**

KINSUN CHAN, geboren 1967 in Kanada. Lebt und arbeitet in Zürich.
There she stood, 1998. Installation mit Acrylfarbe, Kreide, Lichter, Karton, Klebeband.
This project will take place in the small bathroom on the second floor at the KLINIK. The bathroom will be painted in a flat black and the floor will be covered in plastic so that it can be filled with water. The phrase "There she stood" will be written throughout the room in a repetitive manner. In some areas the phrase will be visible and in others it will become an abstraction. Lighting will also be used to the advantage of the space and materials.

MOURAD CHERAÏT, geboren 1968 in Genf. Lebt und arbeitet in Genf und Berlin.
Out to Lunch, 1998. Installation.

MOURAD CHERAÏT / MARIE SACCONI, geboren 1968 / geboren 1963 in der Schweiz. Lebt und arbeitet in Genf und Berlin / lebt und arbeitet in Genf.
Schlaraffenland, 1998. Installation mit diversen Materialien und Würsten.

ANNELISE COSTE, geboren 1973 in Frankreich. Lebt und arbeitet in Zürich.
salut hirschhorn, 1998. Video und Installation mit diversen Materialien.

THIS DORMANN, geboren 1965 in der Schweiz. Lebt und arbeitet in Zürich.
Lumen, 1998. Fluoreszenzleuchten und Video, 165 x 861 cm.
Vordergründig wertlos scheinende Elemente des Alltags werden durch Neuanordnung in einem neuen Licht gesehen. Dem Prinzip der seriellen Anordnung folgend wird aus gewohnten Strukturen ein raumhaltiges Objekt geschaffen. Die gewählte Anordnung zentriert mittels Symmetrien den Raum, wirkt starr und antiquiert. Der Flur als Bewegungsraum gewinnt an Bedeutung, wird zum Ort des Verweilens. Mittels unterschiedlichen Schaltungen lassen sich unterschiedliche Lichtsituationen realisieren. Die Rückführung in die Moderne erfolgt durch die Dynamik und die Eigenwilligkeit des klinischen Fluoreszenzlichts.

ANDREA EHRAT siehe **FRANÇOISE CARACO**

RUTH ERDT, geboren 1966 in der KLINIK. Lebt und arbeitet in Zürich.
Schläfe, 1992 -1998. Installation.
Die Arbeit beschäftigt sich mit Krankheit und Verletzung und der aus diesem Zustand entstehenden
Bewusstseinsverschiebung / -veränderung, Transformation. Die KLINIK, das ehemalige Sanitas-Gebäude, gibt Anlass
zu der Fragestellung, was Verletzung bedeutet und in welchen Kontext man sie stellen kann. Auf der bildnerischen
Ebene versucht die Arbeit Fotos, die die Wunden visualisieren und den Blick schmerzen, in den Raum zu stellen.
Sie gehen der Frage nach, inwieweit eine Abhärtung gegenüber solchen Bildern besteht und wieweit sie
Betroffenheit schaffen können. Da sich jeder Mensch verletzen und krank werden kann, stehen sie als Möglichkeit
da. Andere Bilder nehmen den Aspekt der mental- und psychischen Veränderung auf und versuchen sie visuell
umzusetzen. Die Fensterfront des Raumes in der KLINIK bietet sich als idealer Ausstellungsort an. Durch die
unterschiedliche und nicht kontrollierbare Lichtsituation wirken die Bilder und Objekte je nachdem klarer und
zugänglicher oder verdunkelt und diffus. Zudem wird durch die Arbeit das Innen und Aussen des Raumes verstärkt.
Die Möglichkeit, die Arbeit auch von der anderen Seite aus dem Raum herauszutreten in einen
anderen Raum, die Position und Sichtweise wechseln zu können, steht im Zusammenhang mit dem transformierten
Bewusstsein im Zustand der Verletztheit. Gleichzeitig wird die Arbeit durch das Glas konserviert und tritt so
in einen Bezug zu den in Formaldehyd dem Verwesungsprozess enthobenen Organpräparaten, die zu wissenschaftlichen
Zwecken gesammelt werden. Die Arbeit besteht aus älteren Objekten, Fotografien und Bildern zur selben Thematik
und verbindet sich mit den Erzeugnissen der erneuten Auseinandersetzung. Die Matrazeninstallation ermöglicht
das Liegen und also die Sichtweise des Liegenden, die eine andere ist als die des Stehenden. Vielleicht kann
man sagen, dass die Stellung des Liegenden intimer, privater und angreifbarer ist als die des Stehenden und
sich somit auch die Wahrnehmung auf die Umgebung verschiebt. Das Objekt Matratze ist behaftet mit Begriffen
wie Privatheit, Rückzug, Schlaf und Intimität. Ein Bett in einen Raum zu stellen, der für alle zugänglich ist,
soll ein Irritationsmoment auslösen: Die Besucher, die in das Zimmer kommen, wissen nicht, ob die Matratzen zur
Fensterarbeit gehören, oder ob hier ein Notlager für übermüdete Partygänger errichtet worden ist. Die
Installation nimmt Bezug auf die ehemalige Besetzung des Raumes, als hier Patienten im Heilungsprozess lagen
und aus dem Fenster schauten mit den sich überlagernden inneren Bildern und der sich anbietenden Aussicht durch
die Fensterfront. Der Betrachtende soll selber die Art der Bezugnahme zu den Betten entscheiden, sie stellen
ebenfalls eine Möglichkeit im Raum dar.

JEAN-DAMIEN FLEURY / NIKA SPALINGER, geboren 1960 / geboren 1958 in der Schweiz. Lebt und arbeitet in Villars-sur-Glâne / Lebt
und arbeitet in Bern und Fribourg.
blanc, 1998. Installation mit doppeltem Boden aus elastischem Gewebe, weissem Licht und zugemalten Fenstern von
Nika Spalinger und einem Plakat von Jean-Damien Fleury.
Ein Raum ganz in Weiss: Gleissendes, weisses Neonlicht, die Fensterscheiben weiss zugemalt, ein schwebender
weisser Boden wie ein falscher Himmel. An der Türe das Bild einer jungen Frau in schwarzem Kleid mit zwei
Löchern, durch die sie den BetrachterInnen ihre Brüste wie zum Stillen darbietet. Darunter in Grossbuchstaben
zu lesen MILCH - LAIT - LATTE. Ein kleiner Hinweis vor der Türe, die Schuhe auszuziehen. Auf Socken läuft es
sich wie auf Watte - nie weiss man genau: Wird der Boden unter dem falschen, weichen, weissen Boden nicht auch
plötzlich nachgeben?

DOGAN FIRUZBAY, geboren 1963 in Frankreich. Lebt und arbeitet in Luzern.
The Curators, 1998. Bubble-Jet Prints.

CORINA FLÜHMANN / CAROLINE LABUSCH, geboren 1963 in der Schweiz / geboren 1969 in Deutschland. Lebt und arbeitet in Zürich /
Lebt und arbeitet in Zürich und Berlin.
musca domestica, 1998. Fliegen, diverse Materialien und Videoinstallation.

KLAUS FRITSCH, geboren 1963 in Deutschland. Lebt und arbeitet in Wien.
Der Plan, 1998. Klarlack und Farbpigmente.
Als Ort permanenter künstlerischer Aktion trägt die KLINIK ihr eigenes Ende bereits in sich: Schon in wenigen
Monaten wird der bestehende Gebäudekomplex abgerissen und eine Wohnbebauung errichtet werden. Diese geplante
Veränderung war eine Grundbedingung des Konzeptes der KLINIK, und es liegt die Vermutung nahe, dass auch der
Zugang der einzelnen Künstler zu diesem Ort dadurch beeinflusst wird. So tritt durchgängig die Idee eines
"bleibenden" Kunstwerkes zurück, zugunsten einer spielerisch-improvisierenden Annäherung an den Ort KLINIK,
ebenso wie an die dort bereits realisierten Arbeiten anderer Künstler. In meiner Installation "Der Plan"
übertrage ich die Grundrisse der geplanten Wohnbebauung in Originalgrösse auf das erste Stockwerk der KLINIK.
Die transparent-rote Farbe zitiert die übliche architektonische Farbkodierung, bei der Rot für neu zu
errichtende Gebäudeteile verwendet wird. Die zukünftigen Mauern, Trennwände, Türöffnungen, Balkone oder
Kaminschächte werden so als Linien oder Flächen in dem noch bestehenden Gebäude sichtbar, zersplittert durch
die Überschneidung verschiedener Räume, teilweise bis zur Unsichtbarkeit überlagert durch andere künstlerische
Interventionen. Meine Installation thematisiert einen radikalen Eingriff jenseits aller Morphologie und stellt
so, in strengem Gegensatz zum Konzept der KLINIK, dem Neuen die Zerstörung des Alten voran. Es ist nicht mein
Plan. Meine Arbeit ist nur ein Zitat. Ich zeige das, was sein wird.

KLAUS FRITSCH / PASCAL PETIGNAT, geboren 1963 in Deutschland. / geboren 1969 in der Schweiz. Leben und arbeiten in Wien.
Neubau, 1998. Intervention; Holz, Gipskarton und Dispersion.
Das Projekt "Neubau" schliesst in seiner inhaltlichen Konzeption an die Arbeit "Der Plan" an, die für Morphing
#3 realisiert wurde. In das Hauptgebäude der KLINIK wird massstabgetreu ein einzelnes Zimmer genau an jener
Stelle eingebaut, an der es sich nach dem Abriss der KLINIK und der Neuerrichtung eines Wohngebäudes tatsächlich
befinden wird. Durch Vermessung wird der zukünftige Ort des Zimmers zentimetergenau eingehalten. Aus der
Vorwegnahme eines zukünftigen Zustandes (durch die zumindest fragmentarische Errichtung des Neuen vor dem
Verschwinden des Alten) entstehen Überschneidungen, die als teilweise begehbare skulpturale Fremdkörper in den
beteiligten Räumen der KLINIK sichtbar werden. Darüber hinaus erscheint aufgrund des leicht nach vorne
versetzten Standortes der zukünftigen Bebauung ein Fassadensegment des Neubaues als durchbrochener Kubus auf
der bestehenden Gebäudefront. Die verwendeten Materialien (Holz und Rigips) betonen den provisorischen ebenso
wie den temporären Charakter unserer Intervention und zitieren gleichzeitig jene Baustoffe, die bei der
Errichtung des tatsächlichen Neubaues Verwendung finden werden.

FEDERICA GÄRTNER, geboren 1949 in der Schweiz. Lebt und arbeitet in Zürich.
Lichtbild, 1997. Acrylfarbe auf Holz, Grösse variabel.
30 bis 40 Holzkisten sind die Basis dieser Installation. Die Kisten sind teilweise farbig, teilweise weiss
bemalt. Je nach Standort des Betrachters erscheint die Farbe als Oberflächenfarbe oder als Reflektion auf der
weissen Fläche. "Materielle und immaterielle Farbquanten vermischen sich und machen zwei Farbphänomene als
Farbganzheit erfahrbar." (Sabine Arlitt, Tages Anzeiger anlässlich meiner Ausstellung im BILD-RAUM). Während

der drei Wochen der Ausstellung wird die Anordnung der Kisten dreimal umgestellt. Somit werden die Bedingungen der Wahrnehmung von Farbe, Licht und Raum verändert.

MONICA GERMANN / DANIEL LORENZI, geboren 1966 / geboren 1963 in der Schweiz. Leben und arbeiten in Zürich.
Silberner Technics und Verstärker, 1998. Lackfarbe und Tusche auf Verputz, je ca. 300 x 500 cm.
Im Parterreraum, der den Korridor mit einer Aussichtsterrasse verbindet, haben wir zwei Wandmalereien appliziert. Ein Plattenspieler und ein Verstärker sind mit Spraylackfarbe und Tusche direkt auf die Wand gemalt. Sie sind in ihrer Dimension übergross und wandfüllend ausgeführt. Die gewohnten Grössenverhältnisse der Gegenstände sind aufgehoben. Die einzelnen Geräteteile bekommen skulpturalen Charakter. Die Technik der Wandmalerei betont die Vergänglichkeit der Arbeit: Sie befindet sich für eine gewisse Zeit an einem bestimmten Ort und wird nie wieder so existieren können. Der installative Aspekt der Malerei wird dadurch unterstrichen, der unmittelbare Bezug für Betrachtende und Besucher verstärkt. Thematisch beziehen sich Plattenspieler und Verstärker auch auf die umliegenden Aktivitäten der KLINIK: EC-Bar und Beat Club. Ein silberner Technics glänzt an einer Wand, eine dunkle Endstufe brummt an der andern.

MAURUS GMÜR, geboren 1962 in der Schweiz. Lebt und arbeitet in Zürich.
Büro in KRITIKKLINIK, 1998. Installation.
Starring: Bilder, Farbe, Konzeption, Stühle, Tische von Maurus Gmür.
Foto: Sabine Tröndle. Pult: Toni & Maurus Gmür. Pilze: Christine Rippmann.
Ein Raum in der KLINIK wird eingerichtet, um Gäste zu empfangen: Die Kritikklinik. In der ersten Phase wird diese Räumlichkeit präsentiert. Hier will der Künstler mit Leuten über deren Arbeit reden, deren Arbeit es ist, über Kunst und Künstler zu reden. Dazu gehören auch jene, die in einer andern Form aus der zweiten Reihe die Interessen der Künstler vertreten. Liefert der Künstler Objekte, die man nach Hause nehmen kann? Es gibt diese Fokussierung des Künstlers als Produzent von Material. Dieser Punkt wurde berücksichtigt, indem der Künstler beispielsweise die Stühle, auf denen man bei den Gesprächen sitzt, selbst gebaut hat. Auch die Konzeption des Raumes ist darauf ausgerichtet. Hier fungiert der Künstler selber als Kurator von Arbeiten, welche einen Rahmen für die Gespräche bilden könnten. Bei der ersten Eröffnung sind es Objekte von Christine Rippmann. Weitere sollen dazu kommen. Die Arbeit Kritikklinik ist ein "Work in Progress" und will sich mit der zweiten Reihe auseinandersetzen. Ihre Form ist das direkte Gespräch und dessen Übersetzung in ein noch offenes Medium. Diese Methode simuliert die Arbeitsweise der zweiten Reihe, setzt diese in die Erste und wird selbst zur Zweiten. Bei der Auswahl der Gäste spielen Sympathie, Stellung und Position in der Kunstszene eine Rolle. In der nächsten Phase werden diese Gespräche vorbereitet, Briefe verschickt, Termine vereinbart. Ausstellungsbesucher könnten während der Öffnungszeiten um Anregung und Mitarbeit gebeten werden. Erste Gespräche werden geführt und protokolliert. Beim zweiten und dritten Morphing sind Zwischenmomente zu sehen. Beim Letzten wird etwas auf einen Punkt gebracht.

CO GRÜNDLER, geboren 1967 in der Schweiz. Lebt und arbeitet in Zürich.
heavenly, 1998. Videoinstallation.
Mit einem Videobeam wird der Himmel an die Wand projiziert. Mein Himmel ist überall - überall dort, wo Du möchtest. Wünsche Dir einen Himmel. Du hörst Kinderstimmen, die auf wundersame Weise Wolken beschreiben. Der Himmel wächst zu einer unendlichen Phantasiewelt, die sich ständig ändert. Es sind ineinandergeblendete Wolken - Geschichten - der Tag wird langsam zur Nacht - bald wird's wieder heller - bald wieder dunkel. Heavenly contact - be your princess in heaven.

HARALD GSALLER, geboren 1960 in Österreich. Lebt und arbeitet in Wien.
Öl auf Basalt, 1996. Installation mit 47 s/w Dias.
Öl auf Basalt ist eine bildnerisch-textuelle Arbeit und stellt eine Bearbeitung dar des Text-Bild-Teiles "Öl auf Basalt" aus dem Buch zack!, Linz-Wien, Blattwerk, 1995. "Manche Sätze öffnen sich wiederstrebend, manche sorgen für freien Fall durch unsere Alltags-Sprachoberfläche [...] Mit Minimalaufwand raffiniert gebaute Sprach-Falltüren, die oft an optische Kippbilder erinnern." (W. Pöchinger) Die Textelemente, gesetzt in weiss leuchtender Schrift, heben sich von einem grau flimmernden Grund ab. Diese Textelemente sind in einen ebenfalls leuchtenden weissen Rahmen gesetzt, werden von diesem gleichsam in Szene gesetzt.

MICHI GUGGENHEIM / FLORIAN JAPP, geboren 1972 / geboren 1971 in der Schweiz. Lebt und arbeitet in Zürich / Lebt und arbeitet in Berlin.
Es ist meins, 1998. Videoinstallation mit zwei Monitoren und Sitzbank.
Die Videoinstallation pendelt zwischen dem Versuch einer dokumentarischen Abbildung von Erfahrungen herztransplantierter Menschen und einer Interpretation dessen, was kaum vermittelbar ist: das Körperinnere. Auf dem einen Monitor sprechen Herztransplantierte über den Zustand des Transplantiertseins, die Erfahrung und Erfühlung ihres Körpers. Durch die Transplantation werden Körperzustände ermöglicht, die, obwohl in verständliche Alltagssprache gekleidet, anders, unverständlich sind, unser unhinterfragtes Körpergefühl transformieren. Neue Formen von Verwandtschaft, Schuld, "Normalität" sind die Themen. Auf dem zweiten Monitor sind Blumen in Zeitlupenfahrten zu sehen, akustisch unterlegt von verlangsamten Dopplereffekt-Aufnahmen von Blutbahnen. Die Blumen erweitern das Bedeutungsspektrum, das an das Herz gebunden ist und spielen mit Konnotationen von Geschenk, Trauer, Geburtstag, Schuld etc. Die Dopplertöne machen erfahrbar, was Transplantierte nicht erfahren können: In sich selbst hineinhorchen. Sie machen deutlich, dass das Körperinnere ein Rauschen und Pulsieren ist, dessen Fehlen eine weitere Aufforderung zur Sinnstiftung ist.

CÉCILE HANGARTNER, geboren 1963 in der Schweiz. Lebt und arbeitet in Zürich.
ohne Titel, 1998. Akustische Installation von zwei Tonspuren mit Zeitintervall.
Inszenierung: Während vierzig Minuten Pause und fünf Minuten Abspielzeit, konstant sechs mal.

TOD HANSON, geboren 1963 in England. Lebt und arbeitet in London.
Slum, 1998. House paint and photocopies.
The industrial revolution caused an explosion in urban development.For those that could afford it, the new house was richly decorated with the imagery of a mythologised rural medieval utopia.

URS HARTMANN / MARKUS WETZEL, geboren 1960 / geboren 1963 in der Schweiz. Leben und arbeiten in Zürich.
Café cinéma, 1998. Installation mit Holz, Dispersion und Video.
Zentral in dieser Arbeit von Urs Hartmann und Markus Wetzel in der KLINIK ist der Film. Dieser Film zeigt das Morphing vom 11. September bis 9. Oktober 1996 im Kunsthof an der Limmatstrasse in Zürich. Während diesem Monat verwandelten die beiden Künstler diesen Aussen-Ausstellungsraum täglich. Mountainbike- und Bootsausstellung, ein doppeltes Tête-à-Tête auf einer Insel, Gratis-Kopiertag, rote Kuppelbar, Nikita mal zwei Kino, eine eigentliche, selbstreflexive (Kunst-) Vernissage, Vorführung des kleinsten Roboters usw. waren Anlass, um verschiedene skizzenhafte, architektonische Teile und Mobiliar zu bauen und wieder umzubauen und im engeren Sinne künstlerische Aktionen und Arbeiten zu realisieren. Materiell geblieben von dieser einmonatigen

Ausstellung ist eben dieser Film. Um ihn optimal vorführen zu können, bauten die beiden Künstler das dafür benötigte Kino. "Wir bauen an Ort die jeweils benötigte Architektur, das Mobiliar und Kunst". So entspricht die Bauweise des Kinos dem Inhalt des Films. Es soll die Möglichkeit bestehen, während der Filmvorführung einen Kaffee zu trinken und miteinander reden zu können. Dafür richteten die Künster im Kino das Café ein. Wodurch das Café der KLINIK gemorpht wurde - von einem Raum in den anderen. Ein weiterer Aspekt dieser Arbeit ist, dass das Kino auch von anderen genutzt werden kann. So freuten sich bisher Caroline und Beat mit der dänischen Serie "Geisterklinik" und Dominik Süess mit seinem Experimentalfilmabend über die guten Vorführbedingungen für ihre Filme.

HARUKO (HANS RUDOLF SCHWEIZER), geboren 1962 in der Schweiz. Lebt und arbeitet in Zürich.
Motoren, 1996/1998. Holz, Stahl, Aluminium, Motoren und Lärm.
Meine Arbeiten "Motoren" sind Null-Ikonen der kinetischen Kunst. Mehr noch geht es mir um den Antrieb. Sie laufen leer. Alles was sie antreiben, ist der Gedanke an das, was sie antreiben könnten. Es sind wiederum Metaphern für den menschlichen Antrieb. In der Ausstellung Morphing System #4 werden die Motoren in unterschiedliche Zusammenhänge gesetzt, so entsteht ein neuer Kontext. Ein Motor in einer Kiste hängt verlassen in einer Ecke des Korridors, ein anderer drängt sich penetrant zwischen zwei erotische Aufnahmen einer Künstlerin, andere Motoren nisten wie Mäuse in Kisten. Dem assoziativen Spielraum sind keine Grenzen gesetzt. Eventuell verändern sich die Standorte während der Ausstellung, um in Dialoge mit anderen Arbeiten zu treten.

H.C.P. (MISCHA FARBSTEIN), geboren 1968 in der KLINIK. Lebt und arbeitet in Zürich.
D'ART MOOR, 1998. Acrylfarben.
Die Welt des Bande Déssiné in der realen Welt. Der Besucher, der den Waschraum betritt soll sich in ein Comic versetzt fühlen. Im Comic ist alles möglich; eine eigene Welt mit eigenen Gesetzmässigkeiten kann in ihm geschaffen werden. Der Waschraum wird zum Moor/Sumpf umgewandelt (gemorpht).

ESTHER HEIM, geboren 1958 in der Schweiz. Lebt und arbeitet in Zürich.
Casa, 1998. Diainstallation.
morpht ALDO MOZZINI: mit meiner Arbeit morphe ich die "Garitta" von Aldo Mozzini. An den Wänden des geschlossen wirkenden "Überwachungsbaus" bringe ich mehrere Gucklöcher an, durch die man hineinschauen kann. Sie sind verstreut und verschieden hoch angebracht, was die Besucherin, den Besucher dazu einlädt, verschiedene Standorte und Körperhaltungen einzunehmen. Sichtbar beim hineingucken wird allerdings nicht der reale Innenraum der "Garitta". Der Blick fällt auf ein Dia, das den Innenraum eines anderen Hauses zeigt, eben "our home". Mit meiner Arbeit thematisiere ich unsere voyeuristische Lust, einen Blick hinter verschlossene Türen zu werfen, durch ein Schlüsselloch zu spähen. Die Bilder zeigen Innenräume, die Spuren des Lebens sichtbar machen, das in diesen stattgefunden hat, oder die auf Handlungen hinweisen, die ausgeführt worden sind. Die Diainstallation wird akustisch begleitet: Aus der "Garitta" sind Töne des Alltags zu hören. Die bestehende aggressive Aussenbeleuchtung wird ersetzt durch zwei spärlich leuchtende Wandlampen.

EHFA HILTBRUNNER, geboren 1967 in der Schweiz. Lebt und arbeitet in Zürich.
Tablettenblumen, 1998. 2136 Tablettenhülsen, Videobeam, Stereoanlage, Blumensträusse.
Auto, 444 Tabletten, 4 Farben.
Sexworld, 1998. 714 Tabletten, 2 Farben.
Embrio, 1998. 549 Tabletten, 2 Farben.
Spritze, 1998. 429 Tabletten, 3 Farben.
Ich leime vier gegenständliche Rasterbilder auf die Zimmerwand. Die Bilder entstehen punktuell, rastermässig, direkt auf der Wand.
Blumen_Tab_ Video, 1998. Videoinstallation.
Auf der gegenüberliegenden Seite wird ein Video auf das Lavabo und die angrenzenden Kacheln projiziert. Es geht um Überblendungen von Blumen und Tabletten. Das Video dauert 5 Minuten. Die Blumensträusse von Anne Weber stellen eine Verbindung zwischen den beiden Arbeiten her.

ERWIN HOFSTETTER, geboren 1960 in der Schweiz. Lebt und arbeitet in Luzern.
Mein Freund der Baum, 1998. Baum, Baugips.
Mother of Pearl, 1998. Schnur, Draht, Schürze, Halogenstrahler, Wasser und Baugips.

ANDREAS HOLSTEIN, geboren 1966 in der Schweiz. Lebt und arbeitet in Zürich.
Meeting, 1998. 2 Aluminiumtafeln und 2 verzinkte Metallstäbe.

LAURENCE HUBER, geboren 1967 in der Schweiz. Lebt und arbeitet in Genf.
Live II, 1998. Video; Musik von Nicolas Fernandez.

MARIE-THERES HUBER, geboren 1950 in der Schweiz. Lebt und arbeitet in Zürich.
ANIMAL TRISTE, 1998. Installation; Sofa überzogen mit Metallgewebe, unbenutzt, 210 cm lang. Foto, Vergrösserung ab Polaroid, 138 cm x 170 cm. Foto von Felix. S. Huber 1991. Vorhang Metallgewebe 145 cm x 535 cm. 2 Scheinwerfer. Textausschnitt aus dem Roman ANIMAL TRISTE von Monika Maron, 1995. Perlenkette, Plastikmäppchen.
Es handelt sich um die Inszenierung einer melancholischen Erinnerung - eine textuale und piktorale Manifestation über die Liebe, über den Tod. Der literarische Text in seiner Auswahl berührt kurz den Moment eines Betruges aus zweiter oder dritter Hand, der einem schon nicht mehr nahe geht durch diese Zerstörung eines Dramas.

CHRISTIAN HUTZINGER siehe **FRANÇOISE BASSAND**

INTERPOOL (KRÜSKEMPER, SADLOWSKI)
STEFAN KRÜSKEMPER / HEIDI SADLOWSKI, geboren 1963 / geboren 1967 in Deutschland. Leben und arbeiten in Nürnberg.
MORPHOSKOP, 1998. Installation und Aktion (23. bis 26. Okober).
I. Sadlowski und Krüskemper von INTERPOOL reisen nach Zürich; sie reisen von Nürnberg in südwestliche Richtung; während der Fahrt verteilen sie das MORPHOSKOP; dabei bewegen sie sich nordöstlich laufend von Abteil zu Abteil. Sie benutzen ICE-Züge oder Regionalzüge mit Grossraumwaggons; während der Fahrt wird das MORPHOSKOP von Sadlowski dem/der ersten Reisenden mit einer Anfangsfrage gegeben; auf dem Display befinden sich die Benutzerhinweise. Das MORPHOSKOP wird von den Reisenden von Platz zu Platz weitergereicht bis es Krüskemper am Ende des Waggons erreicht; Krüskemper begibt sich in den nächsten Waggon, der Vorgang wiederholt sich bis das MORPHOSKOP Sadlowski erreicht; der Vorgang setzt sich bis zum Zugende fort; Reisende, die ein Protokoll mit der Antwort auf ihre Frage erhalten möchten,

hinterlassen eine Faxnummer oder Anschrift im MORPHOSKOP. In der Zürcher Ausstellung Morphing Systems angekommen, werden Krüskemper/Sadlowski diese Protokolle in einem mobil installierten Büro in den Laptop eingeben und in kopierter Form an die Reisenden zurücksenden.
II. Das MORPHOSKOP liegt während des Aufenthaltes von Sadlowski/Krüskemper im mobilen Büro aus und wird stationär betreut; entstehende Protokolle sind einsehbar.
III. Das MORPHOSKOP wird ab November 1998 im Internet benutzbar sein.

FLORIAN JAPP siehe **MICHI GUGGENHEIM**

NICOLAS JOOS, geboren 1974 in der Schweiz. Lebt und arbeitet in Genf.
O.K. K.O., 1998. Flashing lights.
- What about the urban world?
- Just some new signs.

SAN KELLER, geboren 1971 in der Schweiz. Lebt und arbeitet in Zürich.
social morphing: der kunst unter vier augen begegnen, 1998.
social morphing findet am 30.10.1998 von 20.00 - 02.00 Uhr in der KLINIK statt. In der Ausstellung Morphing Systems hinterlässt das social morphing keine Spuren. Für einmal rückt das soziale Umfeld, in dem sich die künstlerischen Arbeiten präsentieren, ins Zentrum. Zwei Teilnehmer werden jeweils mit einem Kunstwerk in einem Raum zusammengeführt. Die Teilnehmer bestimmen ihre Begegnungszeiten (Datetimes) und erhalten die Begegnungszimmer (Daterooms) und die Begegnungspartner (Datepartners) zugeteilt. social morphing greift damit in den Wahrnehmungsprozess seiner Teilnehmer ein. Eine Dreiecksbeziehung entsteht zwischen der 1. Person, dem Kunstwerk und der 2. Person. Wer wen oder was wen dabei beeindruckt, ist situativ bedingt. Den Teilnehmern (Performer, Künstler und Besucher) bleibt durch social morphing ein situativer Eindruck des Morphing Systems.
BLINDDATE IM BEHANDLUNGSZIMMER: Das Behandlungszimmer und das Blinddate liefern den räumlichen und den sozialen Rahmen für die Begegnungen unter vier Augen (Dates). Der Inhalt dieses Rahmens ist weder die Krankheit im Behandlungszimmer noch der Sex und die Liebe beim Blinddate, sondern einzig die Kunst. social morphing eröffnet mit den Begegnungen unter vier Augen (Dates) einen neuen Zugang zur Kunst. Die Kunst wird behandelt, begehrt und befühlt oder mit Kunst wird behandelt, begehrt und befühlt. Die soziale Interaktion (Date) bestimmt im Begegnungsraum (Dateroom) die Wahrnehmung der Kunstwerke mit. Situationen entstehen, die nicht wiederholbar sind. Die Begegnungen unter vier Augen sind immaterielle Eingriffe in das Morphing System.
TEILNEHMER: Ich unterscheide drei Arten von Teilnehmern: 1. Die Performer lade ich zur Teilnahme am social morphing ein. Sie bereiten sich individuell auf die Begegnungen unter vier Augen (Dates) vor. 2. Die Künstler informiere ich über das social morphing, das in ihre Arbeiten interveniert und lade sie unverbindlich zur Teilnahme ein. 3. Die einen Besucher kommen mit Einladung (Flyer) zum social morphing, die anderen sind Besucher der KLINIK (Morphing Systems, Kino, Bar und Musikklub). Sämtliche Begegnungen sind möglich: Performer - Performer, Performer - Künstler, Performer - Besucher, Künstler - Künstler, Künstler - Besucher und Besucher - Besucher. Alle Teilnehmer sind im social morphing (wer wo und wer mit wem) gleichgestellt.

ANDREAS KOPP, geboren 1959 in Holland. Lebt und arbeitet in Köln.
Fin de siècle No. 5, 1998. Installation mit Neon, Holz, Folie und Bildern.
morpht MARKUS WEISS: "Platz der geordneten Verwirrung", so lässt sich - historisch gesehen - das Phänomen des Labyrinthes (z.B. in Parkanlagen) bezeichnen; im Besonderen aber beschreibt dieser Begriff die nun mehr letzte Phase von Morphing Systems in den unwiderruflich letzten Tagen des Areals der Zürcher KLINIK. Innerhalb dieser Ausstellungsreihe transformiert die Arbeit "Fin de siècle No.5 (Labyrinth)" die im Garten entstandene Boule- bzw. Pétanque-Bahn von ihrer zielgerichteten Zweidimensionalität in einen dreidimensionalen, diffusen Ort der Zerstreuung. Die zuvor im Gebäude gemachten Raumerlebnisse der Besucher werden im Gartenlabyrinth nivelliert; in seinem Irrgarten hebt Andreas Kopp Perspektiven und räumliche Erfahrungen auf, um sie durch neue zu ersetzen bzw. zu erweitern. Die verwendeten Materialien (Folie, Neonlicht, aufgemalte, halbtransparente Steinmuster) bewegen sich auf der Grenze von Raum und Fläche. Die Transparenz der Folien schichtet sich zu einem perspektivischen Bild und läuft der verworrenen Begehbarkeit zuwider. Raum erscheint flächig und Flächigkeit erscheint als Raum. Schliesslich verkehrt die Beleuchtung die starre Konstruktion allabendlich in durchsichtige Schwerelosigkeit. Ergänzend zu den real illuminierenden Röhren gibt gemaltes Neonlicht nur scheinbar ein Ziel im Irrgarten vor: Dem Labyrinth wohnen Kunstwerk und Funktion gleichermassen inne; am fin de siècle, am Ausgang eines Jahrtausends bleibt keine Wahrnehmung, keine Perspektive mehr eindeutig.

STEFAN KURR siehe **SUSANNE BOSCH**

CAROLINE LABUSCH siehe **CORINA FLÜHMANN**

PASCAL LAMPERT, geboren 1972 in der Schweiz. Lebt und arbeitet in Zürich.
The flying Klinik, 1998. Postkarten und Kartenständer.
Anknüpfend an eine frühere Idee eines fliegenden Bilderteppichs, habe ich für die KLINIK nun eine kleinere Version realisiert. Wichtig war es für mich, auf dem Ort einzugehen, und mit dem Wissen, dass dies eines der letzten KLINIK-Morphings sein wird, etwas von diesem Ort in die Welt zu schicken. Entstanden ist eine Reihe von drei Postkarten, welche in einem Kartenständer in der KLINIK und an verschiedenen anderen Orten in Zürich plaziert sind und zur Mitnahme bereit stehen.

JOKE LANZ, geboren 1965 in der Schweiz. Lebt und arbeitet in Berlin.
shower, 1998. Duschbrausen, Schläuche.
clean sick, 1998. Lautsprecher, Taperecorder.
süssbrunzanna, 1998. Plattenspieler, Lautsprecher, Schallplatten.
morpht EHFA HILTBRUNNER: der zuletzt von Ehfa Hiltbrunner mit Pillen und Tabletten bearbeitete Raum verwandelt sich in eine akustische Kammer. Mittels Lautsprecher, Tonbandgeräten, Plattenspielern und anderen Klangerzeugern komprimiert sich eine Geräuschwelt in diesem einen Raum. Je nach Anzahl und Bewegung der BesucherInnen entstehen Variationen und Zusammenhänge in den Soundabläufen. KLINIKeiten und Kleinigkeiten offenbaren sich den Gehörgängen. Das Ohr wird zum Auge, der Raum zum Konzertsaal. Konzentriertes Zuhören führt zur Schärfung der auralen Sinne. Umgebungsgeräusche, Stimmen, Laute, Unlaute, Radio, Kühlschrank, Schreie, Maschinen, Singen, Sägen, Klopfen, Gehen, Atmen, Weinen.

NIKLAUS LEHNHERR, geboren 1957 in der Schweiz. Lebt und arbeitet in Zug.
Profil: DER-NEU-BAU / 98, 1998. Dachlatten, Schrauben und Dübel.
Ausgehend von Bau-Profilen wie sie bei projektierten Bauvorhaben als öffentlich-rechtliches Instrument
bestens bekannt - und real auf dem Gelände der KLINIK bereits präsent - sind, verweisen diese orts-
und situationsbezogenen Eingriffe in die Richtung von skulpturalen Zeichnungen. Mein künstlerischer
Eingriff imaginiert ein fiktives und angedeutetes Architekturvolumen als Verkörperung einer Illusion.
Für diese skulpturale Minimalintervention verwende ich Dachlatten, wie sie in Wirklichkeit nach wie vor
gebraucht werden, und setze Farbe als illusionistische Komponente ein. An ausgewählten Gebäudekanten
des ehemaligen Schwesternhauses nutze ich das Potential und manifestiere dieses mit dem uneinlösbaren
Versprechen einer Schein-Erweiterung.

MARIE-CATHERINE LIENERT, geboren 1957 in der Schweiz. Lebt in Thalwil, arbeitet in Zürich.
Hommage an den Genius Loci, 1998. Installation.
Grat, auf dem sechs ellipsoide Eisformen liegen. Sanfter Abhang aus Moos und Wiese, in den Rinnen für
das Schmelzwasser ausgestochen sind. Flacher Behälter, der das Geronnene auffängt um einen Wasserspiegel
zu bilden.

DANIEL LORENZI siehe **MONICA GERMANN**

PETER LÜEM, geboren 1958 in der Schweiz. Lebt und arbeitet in Zürich.
"Drahtseil, Stein und Eisen spricht", 1998. Toninstallation.
morpht NADJA ATHANASIOU: in der Mitte des Raumes schwebt knapp über dem Boden ein an einem Drahtseil
als Lot aufgehängter, rundgeschliffener grosser Stein. Er stammt aus einem Flussbett (Morphing #1).
Diagonal auf Bauchhöhe durch den Raum gespannt ist ein zweites, etwa 9 Meter langes Drahtseil. Dieses
Seil ist durch einen Tonabnehmer mit einem Verstärker verbunden und wird so zur Bassaite. Die beiden
Kabel berühren sich rechtwinklig (Morphing #2). Neben dem Stein auf dem Boden steht ein gegen die Decke
gerichteter zweiflügliger Ventilator, dessen Flügel durch ein Stück Drahtseil verlängert sind. Beim
Rotieren berühren die Kabelenden den Stein, bringen ihn in Bewegung, brechen feinste Steinpartikel
(Sand) heraus und erzeugen gleichzeitig einen verstärkt wiedergegebenen Klang. Zudem treffen die Kabel
durch das Drehen des Ventilatorkopfes abwechselnd auf eine Metallplatte und eine am Boden liegende
Plexiglasplatte auf, die beide einen anderen Ton erzeugen und mit der Zeit Kratzspuren aufweisen
(Morphing #3). Auf einer weissen hölzernen Bockleiter steht ein zweiter gegen das diagonal gespannte
Seil gerichteter Ventilator, an dessen Rahmen vier Plastikbänder befestigt sind. Durch den Wind werden
diese emporgeschleudert und schlagen mit den mit kleinen Draht- und Lederstücken beschwerten Enden
unregelmässig gegen das Kabel. Es entsteht ein Klangteppich aus rhythmischen und arhythmischen Kratz-,
Schlag- und Schabtönen, eine Mischung aus Freejazzperkussion und Baustellenlärm. Eine unter dem Stein
liegende Neonröhre beleuchtet die Szene. Im Kontrast zu dieser eher schweren und bedrohlichen Stimmung
im Ohr steht die Decke des Raumes. Sie ist vollgeklebt mit Tausenden feinen weissen Federn, sie wird
im wahrsten Sinn des Wortes zur Federdecke.

VALERIAN MALY / KLARA SCHILLIGER, geboren 1959 in Deutschland / 1953 in der Schweiz. Leben und arbeiten in Köln.
Rapid Eye Movement, 1998. Performance und Installation.
"Legt man des Nachts einen Spiegel unter das Kopfkissen, so träumt man den Traum von der Geliebten.
Haucht man den Spiegel während des Schlafes an, träumt man den Traum der Geliebten." SCHLAF, durch
Änderungen des Bewusstseins, entspannte Ruhelage und Umstellung verschiedener vegetativer
Körperfunktionen gekennzeichneter Erholungsvorgang des Gesamtorganismus, insbes. des
Zentralnervensystems, der von einer inneren, mit dem Tag-Nacht-Wechsel synchronisierten (zirkadianen)
Periodik gesteuert wird. Ebenso wie die Aufmerksamkeit im Wachen variieren kann, ändert sich auch die
SCHLAFTIEFE, kenntlich an der Stärke des zur Unterbrechung des S. erforderl. Weckreizes. Mit Hilfe des
Elektroenzephalogramms (EEG) lassen sich folgende S.stadien unterscheiden: TIEFSCHLAFEN (Stadium E):
fast ausschliessl. mit langsamen, grossamplitudigen Deltawellen; MITTELTIEFER SCHLAF (Stadium D): mit
Deltawellen und K-Komplexen; LEICHTSCHLAF (Stadium C): mit Deltawellen und sog. S.spindeln; EINSCHLAFEN
(Stadium B): mit flachen Thetawellen (und Rückgang des Alpharhythmus; das entspannte WACHSEIN (Stadium
A) schliesslich ist durch Vorherrschen des Alpharhythmus gekennzeichnet. Während einer Nacht werden
die verschiedenen S.stadien (bei insgesamt abnehmender S.tiefe) drei- bis fünfmal durchlaufen, begleitet
von phasischen Schwankungen zahlr. vegetativer Funktionen. Auffallende vegetative Schwankungen werden
beobachtet, wenn das Stadium B durchlaufen wird: Der Muskeltonus erlischt, und auch die Weckschwelle
ist hoch (ganz ähnl. wie Stadium E), obwohl das EEG Einschlafcharakteristika aufweist (paradoxer
Schlaf). Bezeichnend ist ferner das salvenartige Auftreten rascher Augenbewegungen ("rapid eye
movements"), daher auch die Bez. REM-PHASE des S. oder REM-S. für den paradoxen S. (dauert mehrere
Minuten bis etwa 1/2 Stunde, drei- bis sechsmal während der Nacht), im Ggs. zu den übrigen Phasen (NREM-
S. auch synchronisierter oder Slow-wave-S., SW-S.). Charakteristisch für den REM-S. ist weiter die
lebhafte Traumtätigkeit (jedoch kommen Träume auch im NREM-S. vor).

SONJA MERTEN, geboren 1966 in der Schweiz. Lebt und arbeitet in Zürich.
Rinne, 1998. Foto, Kupferblech und Schrauben.
Die Installation umfasst eine kupferne Regenrinne und ein Foto.
Die Dachrinne der KLINIK wird zuerst entlang der Aussenwand und danach durch ein Zimmer ins Gebäude
geführt. Ein Rohr durchsticht die Mauer und mündet die Rinne im Ausstellungsraum. Das Regenwasser
fliesst darin zu einem zweiten Mauerdurchstich und gelangt schliesslich wieder ins Freie. Die
Betrachtung des Regenwassers im Zimmer ist temporär und von den Vorgängen in der Aussenwelt abhängig.
Das Foto eines Papierschiffchens, in der Rinne abwärts schwimmend, ist Teil der Installation.

REGULA MICHELL, geboren 1960 in der Schweiz. Lebt und arbeitet in Zürich.
BeiSpiel Eingriff 04/11a, 1998. C-Print, 70 x 100 cm.
Arbeit für den Barraum in der KLINIK in Modellform. Ausgehend vom Wandeingriff RESIDENTIAL von Lorinda
Tetley und Kevin Walting aus Perth, Australien. Modell - Annäherung - Ausschnitt - Spiel - Vorstellung -
Assoziation - Improvisation. Nachdenken über das Gesehene (Raum), Geschehene (Arbeit von Kevin und
Lorinda an der Barwand) und über das Veränderte (mein Eingriff).

FLAVIO MICHELI, geboren 1957 in der Schweiz. Lebt und arbeitet in Zürich.
Deadline, 1998. Glas, Stahl.
Die einer KLINIK grundlegende Gegebenheit des zeitlich beschränkten Aufenthaltes und der in naher
Zukunft vorgesehene Abbruch lassen in den Räumlichkeiten der KLINIK eine spezielle Zeitwahrnehmung
aufkommen. Das Provisorium liegt in der Luft und verströmt in der noch verbleibenden "Restzeit" eine

bereits an Ruinen erinnernde Atmosphäre. Die Arbeit "Deadline" funktioniert als Perpetuum mobile der Imagination. Der sich auf der Glasplatte spiegelnde Ausschnitt des Parkes entspricht der bestmöglichen Illusion des Augenblicks; ein Begriff der die Zeitwahrnehmung relativiert.

ALDO MOZZINI, geboren 1956 in der Schweiz. Lebt und arbeitet in Zürich.
Garitta, 1998. Holz, Spanplatten, Farbe, Halogenlampen, Bewegungsmelder, Radio, Neonlampe und Asphalt-papier.
LA GARITTA - ÜBERWACHUNG DES GARTENEINGANGS: Ich baue im Garten unter der Terrasse eine "Garitta" - eine Art Schildhaus. Der Anbau hat zwei kleine Fenster. Zwei Scheinwerfer, welche mit einem Bewegungsmelder verbunden sind, leuchten jede Besucherin, jeden Besucher der KLINIK an; sie scheinen alle zu registrieren, die sich von der Gartenseite her nähern. Der Überwachungsanbau kann nicht betreten werden. Die beiden Fenster sind so hoch plaziert, dass kein Einblick in das Innere möglich ist. Dahinter scheint ein realer oder ein hypothetischer Wächter die Eingangsseite zu überwachen.

MARKUS MÜLLER, geboren 1970 in der Schweiz. Lebt und arbeitet in Basel.
ohne Titel, 1998. Holz, Terra cotta und Beton, 250 cm hoch.
Im Garten der KLINIK zwischen den Bauvisieren steht ein Stock mit einer beringten Keramikspitze. Ein grosser Fürst hat dieses Grundstück gewählt, um darauf einen Pavillon zu errichten, in dem er sich auf die unterschiedlichste Art und Weise mit Leuten treffen will, die alte Wünsche neu formulieren. Als Zeichen seines Anspruchs hat er diese Marke gesteckt.

JOS NÄPFLIN, geboren 1950 in der Schweiz. Lebt und arbeitet in Zürich.
Systemoid: (Oh - you are looking so nice!), 1998. Garderobe, Faxe.
Für meine Arbeit in der KLINIK deponiere ich alle meine Kleider inkl. Schuhe, Socken, Gurt usw. in einer bestehenden Garderobe. Durch diese Umstände bedingt, schlüpfe ich jeden Tag erneut in eine andere Identität, d.h. während 2 Wochen (auf diese Zeitdauer beschränke ich meine Arbeit!) leihe ich mir Alltagskleider von Freunden und Bekannten in einer Kombination, wie diese sie selber tragen. Zusätzlich fertige ich zu jeder Person, die mir die Kleider ausleiht ein Portrait-Blatt mit Name, Grösse, Beruf usw. an. Dieses wird ergänzt mit einer von dieser Person gefertigten Skizze, eine Aufzeichnung der ausgeliehenen Kleidungsstücke (Jacke oder Pullover, Hemd od. T-Shirt, Hosen, Gurt od. Hosenträger, Socken, Schuhe oder was auch immer). Täglich sende ich einen Fax in die KLINIK, um mein aktuelles Aussehen zu dokumentieren. Diese Faxaufzeichnung wird neben der Garderobe an die Wand gepinnt.

URSULA PALLA, geboren 1961 in der Schweiz. Lebt und arbeitet in Zürich.
Kopfsprünge, 1998. Videoinstallation mit drei Videobeams, drei Recordern und Synchronisationsgerät.
In meiner Arbeit "Kopfsprünge" interessiert mich der Raum (Liftschacht), der als solcher nicht wahrgenommen wird. Die projizierten Körper bewegen sich schwerelos im Raum, scheinbar ohne Orientierung. Sie treiben im Wasser - hinter Glas - uns gegenüber, sind scharf und verschwommen zu sehen. Wir sind dabei, sehen alles und nichts, sind da und doch nicht dort.

DOMINIQUE PAGE, geboren 1957 in der Schweiz. Lebt und arbeitet in Genf.
more light but less to see, 1998. Transparencies on photographs, permanent markers and cuttings, 20,3 x 25,5 cm.
morpht ELIANE RUTISHAUSER : Eliane's obvious discomfort leads to the idea to dress her up and to hide the apparent parts of her skin and her sexy underwear. This procedure stresses the relation between exhibitionism and voyeurism and frees erotic imagination.

REGINA PEMSL, geboren 1963 in Deutschland. Lebt und arbeitet in Nürnberg.
ohne Titel, 1998. Papierschnitte und Kleister, ca. 750 x 480 cm.
ohne Titel, 1998. Dia und Diabetrachter, Lichtzeichnung.
ohne Titel, 1998. Lichtzeichnung.

PASCAL PETIGNANT siehe **KLAUS FRITSCH**

FLORIAN RAJKI, geboren 1964 in der Schweiz. Lebt und arbeitet in der Zürich.
"Allein bedenkt! Der Berg ist heute zaubertoll, Und wenn ein Irrlicht Euch die Wege wei-sen soll, So müsst Ihr's so genau nicht nehmen." 1998. (Zitat aus Settembrini, Der Zauberberg von Thomas Mann). Installation mit Mischtechnik.
morpht ELIANE RUTISHAUSER : der Ort: Der Estrich, das Eckzimmer (vormals Toilette) mit den Fotos von Eliane Rutishauser. Die bestehenden Fotos werden ergänzt mit wenigen Neuen: Gerahmte, leicht vergilbte Postkarten des ausbrechenden Vesuvs (Format). In der Mitte des Raumes befindet sich ein kleiner Kegel aus aufgetürmten Seifenstücken (Raum nicht begehbar. Seifengeruch). Das Licht ist warm (flackernde Kitsch-Glühbirnen). An einer freien Boden- oder Wandfläche ein Zitat: "Oh, l'amour n'est rien, s'il n'est pas de la folie, une chose insensée, défendue et une aventure dans le mal." (Hans Castorp in "Der Zauberberg", Thomas Mann). Der Eingriff versucht die aufgeworfenen Themen der Fotos von Eliane Rutishauser fortzuspinnen. Er will dies in ähnlich zurückhaltendem und poetischem Duktus tun, wie die bestehenden Exponate. Grundspannungsthemen sind Echtheit, Leben, Verletzlichkeit vs. Säuberung/Sterilität, Ordnung. Zudem wird die Frage nach der Einordnung der "Käuflichkeit" gestreift. Die KLINIK ist ein idealer Ort für das Aufeinandertreffen dieser Aspekte (vgl. Zauberberg). Diese Themen werden in meinem Vorschlag erneut aufgenommen: Der Ausbruch des Vulkans steht für das brodelnde (z.T. erotische) aber auch bedrohliche Leben. Die warme Lichtstimmung suggeriert echte Geborgenheit. Das Zitat über die Liebe stammt aus einem rauschhaft intensiven Moment des Protagonisten. Anderseits: Die Postkarte relativiert in ihrer massenhaften Käuflichkeit und die üblicherweise kurzen, banalen Grusstexte das irrsinnige echte Naturereignis. Die Seife ist Inbegriff der Sterilität und Ordnung. Das Licht generiert die Geborgenheit durch Imitation einer Kerze. Die Zitate von Mann enthalten den Spannungsbogen zwischen Chaos und Ordnung - die ironische Brechung im Titel sorgt im thematischen Rahmen für mehr Leichtigkeit.

relax {chiarenza & hauser & croptier}
MARIE-ANTOINETTE CHIARENZA, geboren 1957 in Frankreich. Lebt und arbeitet in Biel.
DANIEL HAUSER, geboren 1959 in der Schweiz. Lebt und arbeitet in Biel.
DANIEL CROPTIER, geboren 1949 in der Schweiz. Lebt und arbeitet in Biel.
Artwash, 1998.
Computerdruck auf Papier.

DIDIER RITTENER, geboren 1969 in der Schweiz. Lebt und arbeitet in Lausanne.
Que des détails, 1998. Dessins au crayon, photocopies collées sur les murs.
Cette série de 32 dessins est réalisés spécialement pour l'exposition à KLINIK. Tous les dessins sont une représentation à l'échelle 1:1 de différents détails de mon appartement à Lausanne, ils représentent des parties architecturales, des objets personnalisés en situation quotidiennes. La technique utilisée permet, dans les dessins, une disparition de tous les effets dû à la lumière ou à une transparence trop particulière, ce qui les rends plus distants, plus abstraits. L'apparence de vie, contenue, est à reconstruire mentalement, comme un coloriage.Les dessins sont installés de façon à recomposer artificiellement un nouvel espace dans un espace existant, comme étant des flashs d'une autre réalité, dans ce sens, ils sont situés des endroits reconstituant leur représentation.

CHRISTINE RIPPMANN, geboren 1966 in der Schweiz. Lebt und arbeitet in Zürich.
Pilze, 1998. Diverse Materialien.

FRANCIS RIVOLTA, geboren 1972 in der Schweiz. Lebt und arbeitet in Zürich.
ohne Titel, 1998. 3M Scotchguard.
Ayant préparé 16 échantillons de couleurs bleues H.-B. de Saussure se prépara en 1787 à une entreprise démesurée pour ramener l'impossible: La couleur absolue du ciel, un acte naïf d'une poésie rare. Son désir est si violent de connaître les rapports entre les formes de perception, et les traces qu'elle laisse dans notre mémoire, qu'il se force à l'escalade du Mont-Blanc. Cet acte de peinture traduit par un acte physique, que l'on peut comprendre comme antropomorphique, semble encore résolument contemporain. La présence d'un extrait de sa description, sur les vitres d'une fenêtre, montre l'intention de détourner la relation avec l'extérieur de la pièce. Tandis que notre regard glisse entre le texte et le dehors, ce travail tend à faire apparaître un autre extérieur. Il s'installe alors plusieurs plans: Celui de l'observateur, celui d'un plan descriptif semi-pérmeable, celui du monde extérieur. Dans ce va et vient entre ces différents plans, il y a la question fondamentale de l'acte "regarder" et la recherche de sa lumière originelle. La mémoire des images est-elle écrite? Par cet exercice optique, les mots tissent une toile imaginaire qui nous révèle nos projections intérieures, basées sur nos propres expériences sensitives cherchant comme de Saussure à démontrer la seule force du regard.
"Es ist allgemein bekannt, dass für alle diejenigen, die den Gipfel eines hohen Berges erreicht haben, der Himmel in einem dunkleren Blau als in der Ebene erscheint. Doch da sich die Begriffe "mehr" und "weniger" relativ zu den entsprechenden, unbestimmten Eindrücken verhalten, von denen oft nur ein verfälschtes Bild in Erinnerung bleibt, suchte ich nach einer Möglichkeit, ein Stückchen Mont-Blanc-Himmel mitzunehmen, oder wenigstens die Farbe, die mir dieser Himmel präsentierte. Um dies zu erreichen, bemalte ich Papierstreifen mit Azurblau oder mit schönem Preussischblau in sechzehn verschiedenen Nuancen, vom dunkelsten, den ich mit der Zahl 1 bezeichnete, bis zum hellsten mit der Nummer 16." Aus: "Première ascension du Mont Blanc" von H.-B. de Saussure, August 1787

HANNI ROECKLE, geboren 1950 im Fürstentum Lichtenstein. Lebt und arbeitet in Zürich.
Fluktuation 3, 1998. Mischtechnik (Chlorkautschukfarbe, Tusche, Wasser, Plastik).
Der zugeschüttete und wiederentdeckte, ovale, hellblaue, Teich im Garten der KLINIK wird freigelegt und wiederhergestellt. Einerseits wird der Teich in seine ursprüngliche Form und Farbe zurückgeführt, anderseits wird durch wenige Eingriffe und Veränderungen eine Künstlichkeit und Entmaterialisierung hervorgerufen. Die Innenflächen und Felsformationen des ehemaligen Fischteiches werden weiss gestrichen und mit einer farbigen Flüssigkeit gefüllt. Weisse schwebende Kunststoffobjekte, die nach bestimmten Systemen angeordnet sind, bewegen sich unter der Wasseroberfläche. Über der Wasseroberfläche ist eine Plastikfolie gespannt. Plastik und Wasser verbinden sich durch Vakuum. Die Plastikfolie über der Wasseroberfläche bildet eine Schwelle. Die Tiefenwirkung und Spiegelung wird abgeschwächt, die Materialisierung des Wasservolumens jedoch verstärkt. Irritation und Spannung wird evoziert durch den Gegensatz von Fest und Flüssig. Das Bild (Aquarell) ist durch natürliche Einflüsse, wie Wasserbewegung, Licht und Schatten usw. einem steten Wandel unterworfen. Der Teich wird von innen künstlich beleuchtet. Es gibt ein Tag- und ein Nachtbild. Das Bild (Aquarell) wird im Lauf von mehreren Wochen durch Auswechseln der Farbflüssigkeit dreimal erneuert (an jeder Vernissage). Somit verändert sich auch die Beziehung zur Umgebung. Das ovale Bild steht im Kontext zur Natur und Architektur. Der Teich ist Begegnungsort, Meditationsbild; erinnert an medizinische oder chemische Labors, an antike Bäder, an ein Eismeer usw. Die Aquarelle (Triptychon) werden als Erinnerung in einer dreiteiligen Postkartenserie reproduziert.

CORINA RUEGG, geboren 1962 in Indien. Lebt und arbeitet in Zürich.
"Bonjour....!", 1998. Wandschrank, 3-teilig, 6 Türen, Paraffin auf Holz, orange eingefärbt.
Der Kasten mit seinen Türen, die sich öffnen und schliessen lassen, erinnert an Jérome Dechamps. An ein Theaterstück mit Kästen auf der Bühne, wo Menschen ein und aus gehen, sich grüssen und wieder verabschieden, wie im normalen Leben. "Bonjour, ça va? - Oui ça va!". Ein Architekturstück - als würden die Kästen für das Haus Modell stehen: Sie werden noch einmal geöffnet. Eigenartig berührt diese Körperlichkeit. Ein feuchter Schimmer. Spiegelt sich darin.

ELIANE RUTISHAUSER, geboren 1963 in der Schweiz. Lebt und arbeitet in Zürich.
For your eyes only, 1998. Fotografien hinter Plexiglas.
Auf Fotos inszeniere ich mich in verschiedenen Posen und Dekors. Dabei beziehe ich mich auf jene Art der Präsentation des weiblichen Körper, wie sie als Aushängebilder von Nachtlokalen eingesetzt wird. Es wird Verfügbarkeit, Sex und Erotik suggeriert. Meine Arbeit thematisiert ironisch das auf einen männlichen Blick hin entworfene Bild der Frau.

RUTISHAUSER / KUHN
GEORG RUTISHAUSER / MATTHIAS KUHN, geboren 1963 / geboren 1963 in der Schweiz. Lebt und arbeitet in Zürich / Lebt und arbeitet in Trogen und Zürich.
MZK | Museum für zeitgenössische Kunst, 1998. Textplakate, Inkjet-Prints auf Aluminium.
Die Arbeit des MZK besteht im wesentlichen in der Besprechung seiner eigenen Tätigkeit. Diese Besprechung wird im MZK als Werk exponiert und konstituiert das Museum. Zu diesem Zweck werden Texteinheiten aus Kunstkritik und -theorie, die aus verschiedenen Publikationen isoliert und gesammelt werden, zu einem sich stetig erweiternden Archiv ausgebaut. Das Archiv wird in verschiedenen Zusammenhängen in Ausstellungen, Performances (performative Lesungen) und auf der MZK Homepage präsentiert. Das Museum befasst sich dabei in seiner Tätigkeit mit nichts anderem als mit sich selbst. Das Textarchiv bildet nicht nur den Sammlungsbestand, sondern auch die Grundlage der inhaltlichen Beschäftigung und also der Vermittlungstätigkeit des Museums. Im Projekt Morphing Systems in der KLINIK

wird die Arbeit des MZK im Rahmen der laufenden Ausstellungen gezeigt: Auf Plakaten werden Texte aus den Archiven gehängt. Dabei soll die Hängung der Plakate flexibel gehandhabt werden: Während der ganzen Projektdauer sollen die Plakate an verschiedenen Orten und in wechselnden Konstellationen auftauchen und so immer neue Bezüge zum wechselnden Umfeld schaffen. Die Texte scheinen sich inhaltlich teilweise auf konkrete Ausstellungen zu beziehen, sprechen aber von einer allgemeinen Ausstellung, sie sprechen von jeder Ausstellung. Sie besprechen so einerseits die in der KLINIK gezeigten Arbeiten, beziehen sich anderseits aber auf sich selbst: die Besprechung als Exponat. In einem Projekt wie Morphing Systems, das sich den steten Wandel der Systeme zum Programm gemacht hat, sollen die Texte vor allem ihre inhaltliche Flexibilität, ihre Austauschbarkeit und so ihre nur vermeintliche Präzision zeigen. Die Rezipientinnen und Rezipienten spielen dabei eine besondere Rolle: Sie sind es, welche die Kritik - interpretierend - auf den gegebenen Kontext anwenden. Sie sind es aber auch, die aus den angebotenen Texten letztlich ihren eigenen Text, ihre eigene Kritik der Ausstellung formulieren: Selbstverständlich nicht, ohne dabei von den Stereotypen einer gängigen Kunstkritik und -rezeption Gebrauch zu machen. Das Projekt MZK Museum für zeitgenössische Kunst ist als Forschungsprojekt im Bereich Kunst, Kunstkritik und -theorie, Text und Textproduktion, sowie Rezeption angesiedelt und entwickelt neue Positionen zu den veränderten Produktionsbedingungen aktuellen Kunstschaffens.

STEFAN SANER, geboren 1965 in der Schweiz. Lebt und arbeitet in Zürich.
oh danke!, 1998. Installation mit Kronenlicht, Wasser und Timer.

MARIE SACCONI siehe **MOURAD CHERAÏT**

VITTORIO SANTORO, geboren 1962 in der Schweiz. Lebt und arbeitet in Zürich.
File # I, 1998. Variobox , 8 Hängemappen, 6 beschriftete Etiketten, Zeitungs- und Magazinausschnitte, 27 x 36 x 16 cm.
File # II, 1998. Variobox , 8 Hängemappen, 6 beschriftete Etiketten, Zeitungs- und Magazinausschnitte, 27 x 36 x1 6 cm.
File # III, 1998. Variobox , 8 Hängemappen, 6 beschriftete Etiketten, 27 x 36 x 16 cm.
Time Table, 1998. Farbige Fotografie hinter Plexiglas, 100 x 80 cm.
Landscape, 1997. s/w-Fotografie auf Aluminium, 100 x 100 cm.
File # I besteht aus einer Variobox mit acht Hängemappen, wovon sechs mit Ausschnitten aus Zeitungen und Magazinen bestückt sind. Sechs Hängemappen sind mit Etiketten beschriftet: "Deception", "Happiness/Instruction", "Time Table", "Naked Lunch", "Home" oder "Structure" steht auf einzelnen Etiketten. File # II und File # III sind Weiterentwicklungen von File # I. File # III besteht aus acht Hängemappen, wovon sechs bereits etikettiert sind, die Hängemappen sind leer. Ich habe die Etiketten beschriftet, um damit eine gewisse Anordnung vorzugeben. In der Werkgruppe der File-Arbeiten werden Bilder dekontextualisiert. Es wird ersichtlich, wie kodiert Bilder bereits sind, d.h. wie etabliert die Konventionen der Lektüre sind, die einen Bilder "verstehen" lassen. Es geht darum, dass der individuelle Betrachter die Bilder und Texte aktiv gebraucht und nicht einer vorgegebenen Konvention von Lektüre folgt. Neben der Variobox von File # III steht ein Stapel von Zeitungen und Magazinen, deren Inhalt sich an unterschiedliche gesellschaftliche Interessengruppen richtet, sowie eine Schere. Die mögliche, nicht unbedingt buchstäbliche Intervention von BetrachterInnen ist File # III bzw. File # III eingeschrieben, was auch für File # I und File # II gilt. In File # III ist die eigene Handlungsfähigkeit von individuellen BetrachterInnnen am ausgeprägtesten. Der Unterschied zwischen File # I, File # II und File # III ist allerdings nur graduell - die Logik bleibt gleich. Time Table ist eine Farbfotografie hinter Plexiglas. Sie ist eine fotografierte und stark vergrösserte Seite aus einer Wirtschafts-Zeitschrift, die eine "Liste der wichtigsten Künstler" des Jahres 1998 mit deren Marktpreis abbildet. Landscape ist eine s/w-Fotografie, aufgezogen auf Aluminium. Die Fotografie zeigt eine Assemblage mit unterschiedlichen Bild-Souvenirs. Für Morphing # 3 habe ich neue Arbeiten konzipiert und bestehende Arbeiten ausgewählt. Die KLINIK ist ein nicht institutioneller und nicht vorrangig kommerzieller Ort. Es schien mir wichtig, diese Situation auf dem Hintergrund meiner Arbeit selbstreflexiv zu berücksichtigen. Mein Beitrag ist spezifisch, aber nicht auf den Kontext beschränkt. Dennoch möchte ich, dass man merkt, dass der Beitrag auch auf dem Hintergrund der Bedeutung des Ortes (bzw. einer bestimmten Interpretation des Ortes) entstanden ist. Das Konzept "Morphing Systems" der KLINIK sehe ich in einem erweiterten Sinn. Was ich "umwandle" ("morphing"), ist nicht eine bestimmte künstlerische Position, sondern der symbolische Ort (Ort der Ausstellung, Ort der Kunst, nicht institutioneller, nicht vorrangig kommerzieller Ort, Ort künstlerischer Pluralität usw.). Jede Aussage ändert den Kontext, in den sie zu stehen kommt. Meine Arbeit soll auch in anderen Kontexten funktionieren.

212

CREW

CAROLINE
LABUSCH

STEFAN
ROOVERS

GABI
SPAHR

JOSI
STUCKI

DINA SCAGNETTI, geboren 1969 in der Schweiz. Lebt und arbeitet in Zürich.
Zäpfchen, 1998. Acryl.
Meine Arbeit in der Ausstellung Morphing Systems in der KLINIK besteht aus drei zusammengehörenden Zeichnungen, die ich in die drei bestehenden Nischen im Eingangbereich direkt auf die Wand male. Die Zeichnungen zeigen in chronologischer Abfolge die Gebrauchsanweisung (Verpackung entfernen) eines Zäpfchens. Die Zeichnungen sind auf ca. 80 x 50cm vergrössert, so passen sie formal gut in die Nischen.

LISA SCHIESS, geboren 1947 in der Schweiz. Lebt und arbeitet in Zürich.
Morphing Field, 1998. Acryl- und Wandtafelfarbe, wandelbar mit Kreide.
Ich stelle mir eine grosse Wandtafel vor, welche in die Ausstellungsarchitektur direkt integriert sein soll. Es könnte auch eine mit Wandtafelbelag versehene Wand sein. Die Tafel, entweder in Anthrazit oder in Grün, wird mit roten fixen Linien in ein noch zu bestimmendes Spielfeld eingeteilt. Am "Ort der Veränderung" werden die Besucher die Möglichkeit haben, ihre Notizen und Spuren mit Kreide auf dieser Wand zu hinterlassen. Manche Spuren werden vielleicht von anderen Besuchern wieder ganz oder teilweise weggewischt, so dass sich das Spielfeld dauernd verändert.

KLARA SCHILLIGER siehe **VALERIAN MALY**

CHRISTOPH SCHREIBER, geboren 1970 in der Schweiz. Lebt und arbeitet in Zürich.
Nackt und bloss, 1998. Installation.
Am Projekt Morphing Systems interessiert mich grundsätzlich die Möglichkeit mit dem schon Gegebenen dieses Abbruchhauses umgehen zu können. Beim Durchstreifen des Gebäudes fiel mir im Estrich ein Schrank auf, der mit alten Lampen gefüllt war. Ich öffnete diesen Schrank und montierte eine Beleuchtung hinein.

MARKUS SCHWANDER, geboren 1960 in der Schweiz. Lebt und arbeitet in Basel.
Filtern, 1998. Bauplastik.
Signatur, 1997. 80 Dias.
Ich möchte in den Prozess der Morphing Systems eingreifen, indem ich einen Filter zwischen die Zuschauer und das Kunstwerk lege. Dieser Filter zeigt das schon Vorhandene kommentierend. Der Filter besteht aus Abdeckplastik, auf den ein dekoratives Muster gedruckt ist, welches aus Handschriften verschiedener Leute besteht, die alle "ich glaube dir" geschrieben haben. Dieser Plastik wird verwendet, um bestehende Kunstwerke zu verpacken oder abzudecken. Zwei verschiedene Rosetten à 12 Schriften werden verwendet, die je zweimal um 120 Grad gedreht werden. Es entstehen so zwei Reihen, in denen sich die Rosetten, wenn das Muster als Rapport gedruckt wird, fortlaufend drehen. Einige Gedanken zur Idee und zur Verwendung des Filters: Das Ornament spricht; Filtern spielt mit der Vorstellung, etwas könnte folgenlos sein; Filtern lässt das vorhandene Kunstwerk unberührt, ja es schützt dieses sogar gegen Berührung und Staub; Filtern reflektiert die Situation der auf die Ausstellung und den Raum hin entwickelten Kunst mehrfach: Durch den Text ("ich glaube dir") wird der Wert und die Art der Rezeption als etwas vom Betrachter Ausgehendes gezeigt. Durch Verpacken wird die Kunst, die sich in den Raum integriert hat, wieder vereinzelt. Sie liegt wieder da als Idee gegen die Welt. Die Hülle schafft eine Aussen- und eine Innenwelt. Im Innenraum entstehen neue Innenräume. Dies wird noch verdeutlicht, indem mit dem Plastik nicht nur Gegenstände verpackt werden sollen, sondern zum Teil auch ganze Wände oder Bodenteile.

FREDERIKE SCHWEIZER, geboren 1961 in der Schweiz. Lebt und arbeitet in Wien.
sichten, 1998. Öl auf Holzgrund, Kreidegrundierung, 3 Teile, je 120 x 160 cm.
Die drei Tafeln aus einer fortlaufenden Serie zeigen die Künstlerin frontal sitzend mit ihrer Tochter auf dem Schoss. In Brusthöhe ist jeweils eine zweite Bildebene eingefügt, die - schildartig dem Betrachter zugewandt - den direkten Blickkontakt mit der fast lebensgrossen Figur mal ermöglicht, mal verhindert. Momentaufnahmen aus dem Alltag der Künstlerin, z.B eine Aufnahme im Wartesaal des Bahnhof Glarus, schieben sich so gleichsam dazwischen. Die Bildfindung geschieht mit elektronischer Bildverarbeitung, wobei es um die genaue Koordination der beiden Bildebenen geht. Das gefundene Bild wird fotografiert und so auf den Bildgrund projiziert.

SIMON SELBHERR, geboren 1964 in der Schweiz. Lebt und arbeitet in Zürich.
Das Shut, 1998. Schafffell auf Hocker, Widderhorn und Papierzunge.
Glimpse, 1998. Skizze gummifiziert auf Baumwolle.
Eternity, 1998. Hirse auf Sperrholz mit Sonyrecorder und senegalesischer Trommelsequenz.
morpht RUTH ERDT: Die hier gezeigte Arbeit, die natürlich von der Vorgabe des Morphing gekennzeichnet ist, demonstriert die Verwandlung einer Raumatmosphäre. Das ein wenig grotesk figurative Element hat nur scheinbare Wichtigkeit, es kann nicht kaum um die Exponierung bedeutender Einzelobjekte gehen und auch nicht um einen besonderen Hinweis auf Afrikanisches. Wichtiger ist vielleicht die Bezugnahme auf Ruth Erdts Arbeit, deren ritueller Charakter zu dieser Weiterentwicklung inspiriert hat. Die Trommel,

PIA
VON MOOS

213

MARKUS P.
KENNER

REGULA
MICHELL

MAURUS
GMÜR

das Tier und ihr eigenes geschärftes Gewahrsein versetzen die verletzlichen KLINIKpatienten in den Zustand spontanen und letztlich ursachelosen Glücks. Die segensreiche Bezeichnung "Das Shut" stammt aus dem unerschöpflichen Fundus von Andres Lutz und lässt sich auf Lederbeutel, Reisen, Hocker, Tiere und Menschen anwenden, sofern ihnen etwas shutartiges und ein Doktortitel anhaftet. Die Wandöffnungen Eva Bertschingers stabilisieren die unordentliche Einrichtung als eine Art transformatorischer Düsen oder Ohren, greifen wie Messgeräte in einen ebenso spezifischen wie universellen Traum.

SEBASTIAN SIEBER, geboren 1972 in der Schweiz. Lebt und arbeitet in Zürich.
Organon Organon I & II, 1998. Öl auf Leinwand, je 50 x 60 cm.

NIKA SPALINGER siehe **JEAN-DAMIEN FLEURY**

VRENI SPIESER siehe **FRANÇOISE BASSAND**

MANUEL STAGARS, geboren 1974 in der Schweiz. Lebt und arbeitet in Zürich.
audiobox III, 1998. Klang- und Lichtinstallation.
audiobox III besteht aus zwei kombinierten Teilbereichen; einer Klang- und einer Lichtinstallation. Der Erlebnisraum verwandelt sich so zu einer "box", in der sich durch die Musik eine Stimmung aufbaut, die sich nicht lokalisierbar zwischen mystischen Traumbildern und tatsächlicher Wahrnehmung bewegt. Das klangliche Element besteht aus rund 50 verschiedenen Tonspuren, die sich automatisch immer wieder neu zu einem lebendig-pulsierenden Klangteppich kombinieren. Dieser wird mit zwei Verstärkersystemen und acht Boxen im Raum wiedergegeben. Für die Lichtinstallation hat Manuel Stagars eingefärbte Neonröhren im Raum plaziert. Dabei hat er Wert darauf gelegt, die Stimmung, welche die Architektur des Raumes (Dachbalken aus Holz) auslöst, noch zu verstärken. Im ganzen Raum werden wie in einem Tempel Räucherstäbchen brennen, die eine mystische, assoziative Atmosphäre hervorzuzaubern und den Betrachter an einen anderen Ort entführen.

MIRJAM STAUB, geboren 1969 in der Schweiz. Lebt und arbeitet in Zürich.
noch kein Titel, 1998. Installation mit Teppich, Folie und Video.
...ETWAS MIT DEM TEPPICH MACHEN.
Seit meinem ersten Aufenthalt in der KLINIK faszinieren mich die Böden in diesem Gebäude. Vor allem die Teppiche in den Zimmern stellen eine Provokation dar, auf die man eingehen kann, indem man sie z.B. entfernt, überstreicht, ersetzt, in die Arbeit integriert oder auch bestehen lässt. Ich werde eine Rauminstallation machen, die als eine Art Parcours durch verschiedene Momente und Möglichkeiten der Konfrontation mit diesem Teppich führt. Die Installation wird aus Momenten und Schritten zur Vorbereitung und Ausführung der anfänglichen Idee bestehen.

MIRJAM STAUB *morpht MIRJAM STAUB*.
noch kein Titel, 1998. Installation mit Teppich, Folie und Video.

REGULA STÜCHELI, geboren 1963 in der Schweiz. Lebt und arbeitet in Zürich.
the curators, 1998. Öl auf Leinwand.
morpht DOGAN FIRUZBAY : Die Ausstellung Morphing Systems geht bereits ihrem Ende entgegen. Aus Freude am Gewesenen (und zum Teil noch Vorhandenen) möchte ich meine Installation den drei KuratorInnen der KLINIK widmen. Mein künstlerisches Arbeiten kreist immer um das Bild des Menschen. Ich porträtiere Menschen, die mir mit ihrer Arbeit oder ihrer Lebensführung imponieren. Oft sind es Leute, mit denen ich bei der künstlerischen Arbeit zu tun habe. Beim vorliegenden Projekt für die KLINIK habe ich mich für das Porträtieren der drei KuratorInnen der KLINIK entschieden. Sie haben in meinen Augen den Kunstort Zürich mit ihrem Engagement massgeblich mitgeprägt. Ich verstehe meine Arbeit als Hommage an die drei Personen. Die Porträts sollen in drei Kreisbildern realisiert werden, ich werde mich dabei auf die Gesichter beschränken. Zurzeit ist der genaue Ort für die Installation und die passende Umgebungsgestaltung (ein interaktives Moment könnte hinzu kommen) noch offen; ich werde sie in Absprache mit den KuratorInnen bestimmen.

URSULA SULSER, geboren 1964 in der Schweiz. Lebt und arbeitet in Zürich.
ohne Titel, 1998. Video-Tape, Video-Recorder und TV Monitor.
Für die Videoaufnahme leuchtete ich den Dachboden so aus, dass Konstruktion, Teilmöblierung und Farbe erkennbar wurden. Auf dem düsteren Dachboden zeige ich diesen kurzen Video am gleichen Ort der Aufnahme. Während der Wiedergabe wird der Ort durch das TV-Monitorlicht ein wenig erhellt - während des Zurückspulens bleibt er dunkel.

TOBIAS RIHS

ANNE SEILER

BINI HOLD

MONIQUE SUTTER, geboren 1966 in der Schweiz. Lebt und arbeitet in Zürich.
ohne Titel, 1998. Diaprojektion, Sockel.
Ein Dia zeigt Glühbirnen. In der Projektion kommt das Licht nicht von den abgebildeten Glühbirnen, sondern vom Diaprojektor. Der Projektionsraum bleibt dunkel. Die Sinnlichkeit spielt auf verschiedenen Ebenen.

LORINDA TETLEY / KEVIN WATLING, leben und arbeiten in Perth, Australien.
ohne Titel, 1998. Abgeschlagener Putz.
(Entstanden für das Projekt EC-Bar.)

HANS-PETER THOMAS, geboren 1968 in Deutschland. Lebt und arbeitet in München.
Ich kann mir nicht vorstellen, 1998. Soundinstallation.
Die Möglichkeit, den Betrachter in eine künstliche Situation zu entführen, ihn auf mehreren Ebenen der Wahrnehmung einzubeziehen, ist auch die Absicht der Installation "Ich kann mir nicht vorstellen". Der Besucher betritt einen Raum. Der Boden ist weich. Man geht auf einer schwarzen Plastikfolie. Unter der Folie befindet sich ein nachgebendes Material. Das Quietschen der Folie bei jedem Schritt verbindet sich mit dem Geräusch, das aus den an der Wand befestigten zwei Lautsprechern ertönt. Ein monotoner Klang, der sich langsam verändert, vertraut, doch fremd zugleich. An der Wand hängen zwei hinter Plexiglas aufgezogene s/w-Fotografien. Scheinbar Porträtfotografien aus dem letzten Jahrhundert. Als hätte man, ausgehend von einem Original, durch leichte Veränderungen und nochmaliges Kopieren zwei verschiedene Menschen darstellen wollen. Aus den Boxen ertönt ununterbrochen das Geräusch, nicht laut. Mit der Zeit wird die anfangs noch glänzende schwarze Plastikfolie verdrecken und stumpf werden. Der Sound der Installation verfolgt ein Verfahren, daß der Künstler schon mehrere Jahre verfolgt. Aus dem Fernsehen wird die Stimme eines Schauspielers aufgenommen. Diese Stimme wird dann mit dem Sampler in einer sehr kleinen Schleife geloopt und dieser Loop wird durch den ganzen Satz durchgezogen. So verändert sich der Klang die ganze Zeit und man hört einen gesprochenen Satz in Zeitlupe. Die Ausstrahlung und Klangnuance einer in Echtzeit nur als Bruchteil einer Sekunde wahrgenommenen Silbe wird nun als über Minuten andauernder, sich immer verändernder Klang. Das macht das Geräusch vertraut, da es sich ja um Stimmfrequenzen handelt, und gleichzeitig, durch die Ausdehnung, sehr fremdartig. Die Verbindung dieses Geräusches mit den in der Installation sonst noch auftauchenden Elementen wie Plastikfolie, Plexiglas, den Porträts und dem Schaumgummi ergibt eine Semantik, die Begriffe wie Science Fiction oder Absurdität auftauchen lässt, die aber vom Künstler unbedingt auch offengehalten werden möchte, um dem Betrachter Raum für eigene Reflexionen zu lassen. Der Akt der zunehmenden Verschmutzung des Bodenbelags ist ebenfalls Bestandteil der Arbeit. Die Arbeit soll nicht moralisierend verstanden werden, sondern eher als eine ästhetische Studie, die einen sentimentalen Rückblick auf eine noch nicht begonnene Zeit suggeriert. Der Titel ist der Inhalt des durch den Sampler verfremdeten Satzes. Die durch das Fragment "Ich kann mir nicht vorstellen" entstehende Leere soll nun wieder ersetzt werden mit eigenen Erfahrungen.

MARC ULMER, geboren 1966 in der Schweiz. Lebt und arbeitet in Zürich.
ohne Titel, 1998.
morpht PETER LÜEM: Acrylfarbe, Schwarzpulver, Plastik und Batterie.
Der von Peter Lüem erreichten Leichtigkeit und Unschuld, die der Raum ausstrahlt, einen Gegenpart setzen.

WIM VAN DEN BOGAERT, geboren 1961 in Belgien. Lebt und arbeitet in Zürich und Antwerpen.
Roman Portraits - a clinical study, 1998.
Illustrated foreword and 36 illustrations.

FRANÇOIS VINCENT, geboren 1961 in der Schweiz. Lebt und arbeitet in Genf.
Underline, 1998.
Plexiglas with 3M colored film.

MARTIN WALCH, geboren 1960 im Fürstentum Lichtenstein. Lebt und arbeitet in Wien.
Crossings, 1998. Holztüren, gesägt.
Die gesägten Türen der ehemaligen KLINIK fungieren, morphologisch betrachtet, zwischen Einladung und Ausgrenzung, zwischen Ein- oder Ausbruch als kommunikative Stimmungsträger zwischen Leben und Tod; sie hängen gelassen zwischen Gesundheit und Krankheit, Hygiene und Schmutz, Reichtum und Armut, Kunst und ...- gewähren schliesslich jenes etwas anrüchig voyeuristische Spiel.

KEVIN WATLING siehe **LORINDA TETLEY**

KRISTIJAN TUFEKCIC

ALEX GUSTAFSON MIT BEGLEITUNG

CHRISTIAN SARNA

ANNA MARIA WEBER, geboren 1964 in der Schweiz. Lebt und arbeitet in Zürich.
ANIMAL TRISTE II, 1998. Installation mit Folien, Blumen und Vasen.
morpht MARIE-THERES HUBER : ich möchte in die schon bestehende Installation von Marie-Theres Huber
eingreifen. Durch ein Abkommen mit einem Blumenhändler werde ich während mehrerer Wochen seine nicht
mehr verkäuflichen Blumen erhalten. Die Installation ANIMAL TRISTE möchte ich durch das Hinzufügen von
Blumen, Blumensträussen, verwelkenden Blumen, herabfallender Blättern und deren Geruch, in Inhalt und
Aussehen stark verändern. Die bestehenden Elemente der ursprünglichen Installation sollen mit einer
zarten Plastikfolie verhüllt, "geschützt" werden, im Raum sollen Glas- und andere durchsichtige Behälter
einen transparenten Körper bilden. Im Hintergrund ist eventuell ein sich sehr wenig veränderndes
Videobild sichtbar. Der Sound wäre ein fernes Stimmengewirr.

MARKUS WEISS, geboren 1963 in der Schweiz. Lebt und arbeitet in Zürich.
Tête à tête, douplette, triplette. Ein Möbel für einen Park, 1998. Installation mit Holz-
konstruktion mit Mergel, Siena, Leuchtgirlande und Pétanque-Kugeln.
In den Park der KLINIK wird eine Pétanquebahn gesetzt, die von einem Holzrost längsseitig begleitet
wird. Die Bahn kann bespielt werden, Kugeln liegen bereit. Der Holzrost ist Terrasse, Bistro-Ort,
Liegeplatz, Bühne und kann dementsprechend genutzt werden. Die Installation bezieht sich einerseits auf
die angrenzenden Bauten und ist andererseits in den Raster der künftigen Bebauung eingefügt.

MARKUS WETZEL, geboren 1963 in der Schweiz. Lebt und arbeitet in Zürich.
Windfang, Schleuse, 1998. Äther, mobile Kälteanlage, Schrift, Videoüberwachung, Gegensprechanlage und
Lampen.

MARKUS WETZEL siehe auch **URS HARTMANN**

PHILIPPE WINNINGER, geboren 1956 in Frankreich. Lebt und arbeitet in Zürich.
Not a plain file, 1998. Plastikgegenstände, Plastikbecher (0.1 dl).
Mehrere einfache Konstruktionen aus billigen Plastikgegenständen und Plastikbechern (0,1 dl) bilden im
Raum ein reduziertes "Stadtmodell". Das Ganze sieht wie ein überdimensioniertes Konstruktionsspiel
(Bauklötze, Lego, usw.) aus und erinnert an Buildings, Boulevards und Parkanlagen. Die Platzierung und
die Form der "Installation" bezieht sich direkt auf die Arbeit von Vreni Spieser: Einerseits will ich
versuchen die eigenartigen Dekorationsmotive ihrer Arbeit in mein Stadtmodell zu integrieren, anderseits
will ich ihre aus bunten und runden Formen bestehende flache Grundstruktur als Basis (Grundriss) für
meine Konstruktion verwenden. Die Besucher können die Stadt selbst modifizieren oder mit neuen
Gegenständen ergänzen. In der Nähe oder in einer Ecke des Raumes stehen dafür Plastikobjekte bereit.
Die Plastikgegenstände sind untereinander nicht fixiert und die Konstruktion kann leicht umgebaut
werden, falls jemand Zeit und Lust hat. Bis zum Schluss der Ausstellung will ich regelmässig einen
"Installationsservice" anbieten: Eingestürzte Konstruktionen werde ich neu zusammenstellen, kaputte
Elemente ersetzen und die neu hinzugefügten Teile dokumentieren.

MARC ZEIER, geboren 1954 in den USA. Lebt und arbeitet in Zürich.
Instrument, 1998. Bassboxen, Verstärker, Aktivboxen und CD Player.
morpht CORINA RUEGG : im mit Wachs ausgestrichenen Kasten stehen zwei Lautsprechereinheiten. Links, im
verschlossenen Teil, ertönen Klänge im subsonaren Bereich, leicht unterhalb der Wahrnehmungsschwelle,
aus einem Basslautsprecher. Zwei im mittleren Kasten auf Kopfhöhe angebrachte Kleinlautsprecher machen
den Hörer, indem er seinen Kopf in den Kasten zwischen die beiden Boxen hält, zum Kopf-Hörer. Hier hört
er, im Nahbereich beschallt, filigranartige, dem oberen Spektrum der Frequenzskala angehörende Töne. Sie
sind offen und weiträumig und stehen in starkem Kontrast zu den Subklängen der Bassregion, welche die
Hohlräume des Kastens unsichtbar ins Vibrieren bringen. Der Kasten als grosser Resonanzkörper: er wird
zum klingenden Instrument.

HANNA ZÜLLIG, geboren 1964 in der Schweiz. Lebt und arbeitet in Zürich.
ohne Titel, 1998. Weisser Sand, Diaprojektor und Diaserie.
Während eines Tages (im August) wurde die Wanderung der Lichtflecken und der Schattenwürfe an einem
bestimmten Ort (dem Garagendach neben der Terasse) beobachtet und fotografisch dokumentiert. Die Fotos
wurden überarbeitet und in reine Licht-Schatten, d.h. s/w-Dias, umgewandelt. Diese Dias werden von
Einbruch der Dunkelheit an wieder an den gleichen Ort projiziert. Das Eintreten und Verschwinden des
Lichtes innerhalb von etwa sechs Stunden wird auf 20 Dias gerafft, welche in einem Karusell endlos
projiziert werden. Die Lichtflecken, welche am Tage in einem allgemeinen Kontext von besonnten und nicht
besonnten Stellen erscheinen, werden in der Nacht wie ein flüchtiger Spuk wiederholt. Das Dach wird mit
weissem Sand bestreut um als Projektionsfläche dienen zu können. Bei Tage wird die weisse,
neutralisierte Sandfläche im Kontrast zu dem zufällig Wuchernden des alten Gartens und zur Materialität
des Hauses stehen.

DANIJEL
TUFEKCIC

ALEX
DALLAS

SIMONE
ACKERMANN

IMPRESSUM

Herausgeber und Redaktion / Editors: KLINIK/Morphing Systems:
Teresa Chen, Tristan Kobler, Dorothea Wimmer

Beiträge / Text: Christoph Doswald, Christoph Ernst / Daniel Philippen,
Dogan Firuzbay, Jean-Damien Fleury, Harald Gsaller, Michi Guggenheim, Peter Herzog,
Julia Hofer, Tristan Kobler, Edith Krebs, Brita Polzer,
Francis Rivolta, Dominik Süess, Peter Tillesen

Produktion / Production Supervisor: Teresa Chen

Gestaltung / Graphic Design: Sabine Leuthold

Text Redaktion / Text Editor: Julia Hofer

Bildredaktionelle Mitarbeit / Editorial Support: Simone Ackermann

Uebersetzung / Translation: Ishbel Flett, Frankfurt

Textkorrektur / Proofreading: Meret Ernst

FotografInnen / Photographers: Dorothea Wimmer, Simone Ackermann,
Teresa Chen, Tristan Kobler,Katharina Rippstein (Herzschrittmacher I),
Menga von Sprecher (Fluktuation 3 von Hanni Roeckle)

Fotografien eigener Arbeiten / Photographed own work: Françoise Caraco, Klaus Fritsch,
Caroline Labusch / Corina Flühmann, Ursula Palla, Regina Pemsl, Eliane Rutishauser,
Ursula Sulser, Vittorio Santoro, Lisa Schiess

Videos: Josi Stucki und Dorothea Wimmer

Flyers: Beat Club: 72 Media, BLIND DATE: Schnittholz, Fashion Therapy: Hazel Baeza

Scans: Stefan Rötheli, Zürich

Umschlag/ Cover: Foto Simone Ackermann, Rauminstallation TRISTAN U/ND ISOLDE

Druck / Printing: Steidl, Göttingen

c/o Scalo Zürich - Berlin - New York
phone: +41 1 261 09 10, fax: +41 1 261 92 62
e-mail: publishers@scalo.com
website: www.scalo.com

Distributed in North America by D.A.P., New York City; in Europe, Africa and Asia by
Thames and Hudson, London; in Germany, Austria and Switzerland by Scalo.

First Edition: 2000 Edition Patrick Frey

ISBN 3-905509-30-X

Printed in Germany

DANK / THANKS

Wir danken ganz herzlich allen die den Ort KLINIK mitgestalteten, besuchten und nutzten sowie den vielen Freunden und Bekannten die durch ihre Hilfe die KLINIK ermöglichten. Sie alle haben mit ihrer Energie dem Haus Leben eingehaucht.

We thank con corazon everybody who created, visited and supported the KLINIK, as well as all the friends who helped out and made this project possible. With their energy they all brought life into the house.

Wir danken / thanks to:
allen Künstlerinnen und Künstlern für ihre Beiträge und Begeisterung an der Ausstellung Morphing Systems,
für die vielen Events allen MusikerInnen, KünstlerInnen und PerformerInnen
und allen die organisierten und schleppten,
Beat Club mit Kristijan Tufekcic und Danijel Tufekcic, Alex Dallas, Alex Gustafson
und Christian Sarna, allen weiteren Djs und Helfern für den geilen Sound,
Dagmar Amberg und Pia von Moos für ihre umfangreiche Mitarbeit,
ec-bar mit Regula Michell und Markus P. Kenner für die super Sound-Bar-Kunst-Abende,
Nicole Brand, Yann de la Ferté, Peter Tillesen und Luca Valeri
für die vielen stimmungsvollen Tangoabende,
Edith Pfister, Stefan Roovers und Gabi Spahr für die professionellen Bars,
Tom Rist und seiner MINIBAR für Barberatung und Coaching,
Wolfgang Salzmann für die Technik und die Beleuchtung sowie
Markus Bönzli, Peter Fischer, und Gina Zeh (Schauspielhaus Zürich),
Peter Durrer (Schweizer Börse) für geliehenes Mobilar und Technik,
Mario de Capitani für Transporte,
Herr Foscio für Sanitärinstallationen,
Widmer AG für Leihschlösser,
den Firmen Motorola, Forbo Teppichwerke AG und der Stiftung Chance für
materielle und personelle Unterstützung,
Café Schall und Rauch mit Wolfgang Salzmann und Karin Siegrist Okocha,
für Annas Café Anna Nielsen,
Sabine Leuthold für die Einladungskarten,
Simone Ackermann für die umfangreiche, hervorragende Fotodokumentation,
und schliesslich allen die am Zustandekommen dieser Publikation mitgewirkt haben.

Gefreut hat uns die finanzielle Unterstützung der Cassinelli-Vogel-Stiftung während der Laufzeit des Projektes.
"Topographical Morphing" und "TRISTAN U/ND ISOLDE" wurde von MIGROS Kulturprozent finanziell unterstützt.
Für finanzielle Unterstützung der Publikation danken wir: Fondation Nestlé pour l'Art, >>
Präsidialdepartement der Stadt Zürich, Dr. Adolf Streuli-Stiftung, Fachstelle für Kultur des Departementes für Erziehung und Kultur des Kantons Thurgau, Erziehungs- und Kulturdepartement des Kantons Luzern, Abteilung Kulturelles der Präsidialdirektion der Stadt Bern.

Besonderen Dank an Hermann Gerber, Pensionskasse der Schweizerischen Elektrizitätswerke für das Vertrauen und an Josi Stucki für die Idee, uns dieses Haus zur Verfügung zu stellen. Sie haben damit die KLINIK erst möglich gemacht.

FONDATION NESTLÉ POUR L'ART